影视与传播丛书

影视传播学

史可扬◎著

（第三版）

U0330441

中山大學出版社

·广州·

SUN YAT-SEN UNIVERSITY PRESS

图书在版编目（CIP）数据

影视传播学/史可扬著．—3 版．—广州：中山大学出版社，2023.6
（影视与传播丛书）
ISBN 978 – 7 – 306 – 07747 – 9

Ⅰ．影…　Ⅱ．史…　Ⅲ．①电影—传播学 ②电视（艺术）—传播学　Ⅳ．①J9

中国国家版本馆 CIP 数据核字（2023）第 035334 号

出　版　人：王天琪
策划编辑：邹岚萍
责任编辑：邹岚萍
封面设计：曾　斌
责任校对：杨文泉
责任技编：靳晓虹
出版发行：中山大学出版社
电　　话：编辑部 020 – 84113349，84110776，84111997，84110779，84110283
　　　　　发行部 020 – 84111998，84111981，84111160
地　　址：广州市新港西路 135 号
邮　　编：510275　传　　真：020 – 84036565
网　　址：http：//www．zsup．com．cn　E-mail：zdcbs@ mail．sysu．edu．cn
印　刷　者：佛山市浩文彩色印刷有限公司
规　　格：787mm×1092mm　1/16　15.75 印张　317 千字
版次印次：2006 年 1 月第 1 版　2011 年 7 月第 2 版
　　　　　2023 年 6 月第 3 版　2023 年 6 月第 7 次印刷
印　　数：15001—18000 册
定　　价：48.00 元

作 者 简 介

　　史可扬，内蒙古人。文学博士，北京师范大学艺术与传媒学院教授、博士生导师。主要专业领域为美学与艺术史论、影视美学和影视文化。先后毕业并任教于内蒙古大学、南开大学和北京师范大学。

　　出版专著 10 余部，发表专业论文百余篇。

内 容 简 介

　　本书是对影视传播做系统论述的学术著作，主要包含影视传播的发展，影视传播的属性，影视传播的内容、功能和效果，影视传播的符号系统，影视传播的语言系统，影视传播的形态和过程，影视传播的接受等方面的内容。

　　本书可作为影视学和传播学专业的教材或参考书，读者对象广泛，举凡对影视及传播感兴趣的人群，均为其受众范围。

第三版前言

本书初版距今已经 16 年，第二版面世也是 11 年前的事情，现在仍然有市场需求，以及出版第三版的必要，这实出乎笔者的预料。

十多年来，虽然本书已被国内一些高校作为教材、教学参考书或硕士研究生入学考试指定参考书，但自感遗憾多多，尤其是本书从写作体例到具体内容，可资借鉴的成果不多，很多内容是笔者参照相关学科如传播学、影视学的逻辑体例编写的，肯定有不甚妥当之处；尤其是，这么多年过去了，有些资料已经过时，必须予以更新，据此做出的论述当然也应该相应改变；而且，受研究对象本身所限，旧版的学术厚重感不足，因而，尽可能地提升其学术品位，也是本版重点考虑的问题。

感谢自第一版就为本书作出了巨大贡献的邹岚萍女士，此次改版，也是在她的关心和督促下完成的。

史可扬

2022 年 12 月 6 日于北京师范大学

第二版前言

本版与第一版相比，除了对第七章中两节的内容做出调整外，其他各章节从题目到内容都没有大的变化，只在以下这些方面做出了修订：

（1）各章均增加了"本章导读"和"思考题"，目的在于用最简短的篇幅概括出各章的要点，以便于读者节省时间，根据各自需要选择性阅读。

（2）对全书出现的概念、术语和重要观点做了订正，尽量做到定义准确和表述清晰。

（3）对一些章节的论述做了文字和逻辑上的梳理。

（4）对各章的内容做了均衡处理，以使全书结构更为合理，逻辑更加严谨。

（5）对随着时间推移而出现的新问题，做了相应的资料更新和论述。

史可扬
2011 年春

目　　录

第一章　影视传播的发展

本章导读

　　人类的传播活动经历了一个漫长的历史演进过程，影视传播作为人类传播活动发展的产物，其自身也经历了一个发展过程。对影视传播的研究，首先应该对一般传播历史和影视传播的发展过程做一个大致的了解。本章的主要任务就是对以上内容进行较为系统具体的梳理和阐释，重点是对影视传播的历史尤其是影视的最新发展进行阐述。

第一节　人类传播的演进过程

迄今为止，人类传播的历史演进大致可以划分为三个时期，即符号和信号传播时期、语言文字传播时期、大众传播时期，它们是与人类的文明进程密切相关的，并随着人类文明的进步而进步。在对影视传播做阐述之前，有必要对人类传播的历史演进有一个基本的了解，以认清影视传播在整个人类传播体系中的地位以及影视传播所处的历史发展阶段。

一、符号和信号传播时期

这是人类的原始交流阶段。在远古时代，人类只是通过一些简单的声音、姿势、手势等来传达信息。随着生产的发展和传播需求的增加，人们逐渐创造出一套在一定范围内约定俗成的传播符号，如标志、声光图式，以及一些象形符号和表意符号。这时期主要的传播方式是身体传播和口头传播。身体语言阶段，信息的流通仅限于直接的面对面的交流，这种方式造成信息的辐射范围狭小，只能在视觉范围内才有效。有了语言以后，身体语言结合声音，信息流量开始增加。随着人类的发展、生活内容的丰富、传播活动的频繁，口头传播的局限性日益显现。

从猿到人，经历了数百万年，语言仅出现于约 10 万年前。此前人类的祖先能够用于传播信息的符号不过以下几种。

（一）触觉和嗅觉

触觉和嗅觉是动物寻求和接受信息的主要方式。作为从动物进化而来的人，自然继承了这种寻求和接受信息的方式。它虽然是最原始的，却是无法超越的。原始人类粗壮的四肢、宽大的手掌、突出的鼻子，也似乎说明了这些部位和器官在信息的接受和传播方面的作用。

（二）视觉符号

视觉符号包括手势、面部表情、实际的动作（例如孩子因害怕而紧紧抱住大人）或物体（彩色矿物、植物、火光等）以及简单的图形。对信息接受者来说，这些均为原始的视觉符号。

（三）听觉符号

听觉符号包括原发性声音（例如哭叫、笑声、哀鸣等）、模拟性声音（例如模仿某种动物走动和自身发出的声音），或通过简单的敲击发出的声音。如果这类声音被接受和理解，即成为原始性的听觉符号。

以上的非语言传播，即使在当今最为现代化的信息传播中，依然是不可或缺的辅助信息符号。例如，在电视节目中，从主持人香水的使用、亲和力，到言语中的声调、轻重、停顿，到体语的广泛运用，甚至传播中空间、文化色彩的选择，都能够传递出潜伏着的原始符号传播的能量。

二、语言文字传播时期

无论人类的传播技术发展到何等高度，现代信息传播都已经无法摆脱语言这个基本的传播媒介，换言之，现在和未来的任何高级传播媒介，都必须以语言这个传播媒介为媒介，而词语则是传播的基本单元。

（一）语言传播

语言传播，亦称口头传播，是人类最原始和最普遍的传播形式，指主要借助有声语言进行的信息传播与交流。语言传播简便，一般不需借助其他媒介，效果明显，反馈迅速及时。但受时间和空间的限制，其传播距离和范围有限，信息不易保存。

要了解语言传播的历史，就要了解语言的产生和发展，了解语言中所蕴含的声形实体以外的丰富信息。当今世界上分布的十大语系，实际上代表着人类社会流动和语言传播的轨迹。其中分布较广的六大语系，反映了公元纪年以来人们传播的信息流动和分布状况。

1. 印欧语系

这一语系的起源地在现在的巴基斯坦北部和印度西北部。四五千年以前，居住在这里的一部分雅利安人，分别途经里海北岸和南岸，向西和西北方向迁徙，到达欧洲。他们在历史的发展、变迁中，在原来语言的基础上，形成了不同的语言族群。这些族群有共同的语言特点，故称"印欧语系"，并逐渐形成 12 个语族，成为分布最广的语系。现存的 10 个语族和主要代表语言如下：印度语族（印地语、乌尔都语、孟加拉语、吉卜赛语等），伊朗语族（波斯语、库尔德语、阿富汗语等），斯拉夫语族（俄语、塞尔维亚语、波兰语、捷克语、保加利亚语等），亚美尼亚语族（以亚美尼亚语为主），波罗的语族（立陶宛语、拉脱维亚语等），日耳

曼语族（德语、丹麦语、瑞典语、荷兰语、英语等），拉丁（罗曼）语族（意大利语、西班牙语、葡萄牙语、法语、罗马尼亚语等），希腊语族（以希腊语为主），克尔特语族（以爱尔兰语为主），阿尔巴尼亚语族（以阿尔巴尼亚语为主）。

2．汉藏语系

这是拥有最多使用人口的语系，世界上大约有 1/4 的人使用它。它以中国为中心，略向西南辐射，在地理分布上较为集中。下分 4 个语族，即汉语族、藏缅语族、壮侗语族、苗瑶语族。

3．阿尔泰语系

以现今中国、俄罗斯、哈萨克斯坦、蒙古交界的阿尔泰山为中心，广泛分布于亚洲腹部的荒漠和草原地区。下分 3 个语族，即突厥语族、蒙古语族、通古斯－满语族。一些语言学家认为朝鲜语、日本语的主要成分属于这个语系。

4．闪含语系

分布于西亚和北非地区，分为两个语族，即西亚的闪语族、北非的含语族。

5．班图语系

分布于撒哈拉以南的非洲整个中部地区，拥有数千种语言，大部分是部族语言。代表性语言是斯瓦希里语。

6．南岛（马来－波利尼西亚）语系

广泛分布于东南亚的马来半岛和印度尼西亚群岛、大洋洲各国。中国台湾岛的高山族语即属于南岛语系。

其他的语系还有达罗毗图语系（印度半岛南部）、南亚语系（中南半岛南部）、芬兰－乌戈尔语系（主要在芬兰和匈牙利）、伊比利亚－高加索语系（高加索山脉一带），分布地区较狭小，对世界交往的影响力有限。

语言传播是人类传播发展的第一个阶段。作为音声符号的语言有其固有的局限性：一是语言是靠人体的发声功能传递信息的，由于人体的能量的限制，语言只能在很近的距离内传递和交流；二是语言使用的音声符号是一种转瞬即逝的事物，记录性较差，语言信息的保存和积累只能依赖于人脑的记忆力；三是语言传播受到空间和时间的巨大限制。因此，人类传播必然要突破局限，向前发展。

（二）文字传播

文字作为一种较纯粹的媒介工具，可以被各种语言借用过来制造相对应的表达语言的文字体系。语言是自然形成的，与思维同轨迹，任何人不可能根本改变祖先流传下来的语言结构和体系。

文字与语言的不同在于，它基本是一种改变了的语言形式，使听觉符号转变为视觉符号，使语言有形并得以保存。文字的出现是人类进入文明社会的标志。文字

构成了一个相对独立的世界，它的功能体现在历时性上，即使时过境迁，以文字表现的世界仍然可以较长久地明确地记录或报道历史上的信息。文字作为一种媒介，由于带有更为明确的传播目的，因而比语言的使用要严谨得多。

文字最早出现在公元前 3500 年的地中海东岸腓尼基一带。所有文字都起源于象形符号，但随着各个文明发祥地后来的变迁，全世界的文字发展呈现两个发展方向：一个继续向完善象形文字的方向发展，使之抽象化，形成了现在世界上唯一的现代象形文字——汉字；另一个是原始象形符号转变为各种以字母为基础的拼音文字体系。

历史上的文字种类很多，经过数千年的演变、交融、创新或衰退，现在世界上跨国使用的文字体系只有 7 种，它们是遍及全球的拉丁文字体系、使用人口最多的汉文字体系、阿拉伯文字体系、斯拉夫文字体系、梵文字体系、希腊文字体系和回鹘文字体系。除汉文字外，其余 6 种均是字母文字。

对信息传播来说，文字同样存在着帮助扩大信息传播和限制信息传播的二律背反现象。不过，鉴于文字是可以留下实在的东西进行研究的，因此，对专业文字学家来说，相对于抓住即时的声音语言，不同文字间的转换还是较为容易的事情。

有了文字，就产生了超出语言时空范围的信息传播。公元前 59—330 年古罗马的手抄刊物《每日纪闻》，以及中国西汉与东汉间（公元前后）的竹木简邸报、唐代以后的手抄邸报，均是人类最早使用文字进行规模化新闻传播的尝试。在古代，只有个别强大的王朝，拥有较通畅的信息传递系统，才可能维持这种成本较高的官方新闻信息传播。

文字是人类传播发展史上第二座里程碑。文字作为人类掌握的第一套体外化符号系统，它的产生大大加速了人类传播进步的脚步。

相对于语言传播，文字传播克服了音声语言的转瞬即逝性，能把信息长久地保存下来，也即突破了时间界限，它还打破了音声语言的空间限制，扩展了人类的传播活动的距离；而且，文字的出现使人类文化的传承有了确切可靠的资料和文献依据。

当然，文字传播也有其局限性，首先是文字传播还处于手抄阶段，传播效率偏低，成本也较高。而且，文字传播对接受者有教育和文化程度的要求，基本上局限于特定阶层，难以形成规模传播。

三、大众传播时期

传统上，大众传播的形态一般被认为包括报刊、广播、电视和电影以及现代的网络传播。报纸是随着文字和印刷术的出现而出现的，广播和影视则是电子时代的

产物。而随着互联网和多媒体技术的应用，数字媒介已经成为大众传播的新形态，而且风头正劲，并对传统的传播形态带来了极大冲击。

（一）印刷媒介阶段

文字为大范围的信息传播创造了必不可少的条件。而15世纪中叶金属活字印刷技术的出现，使人类进入印刷媒介时代。

能够规模化地复制文字的技术，最早出现于中国，即6世纪的雕版印刷术，这种对工艺要求过于专业化的发明，能够适应宗教教义的传播，但难以在时效上适应真正的新闻传播。11世纪，北宋的毕昇发明的泥活字印刷术，具有广泛的应用价值，对于规模化的信息传播来说，其重要意义大于雕版印刷术。但是，由于缺乏社会需要，中国在几百年内没有将其用于新闻传播。15世纪中叶德国人古登堡（Johann Gutenberg）发明金属活字印刷术和欧洲印刷新闻纸流行之后，直到17世纪中叶，中国才将活字印刷用于邸报。古登堡发明欧式印刷术不久，恰好遇上世界地理大发现，于是，伴随着西班牙、葡萄牙、荷兰的商人向全球的扩张，印刷术和最初简单的新闻公报式的新闻纸传到了全世界。

印刷传播的出现，使得书面的字符成为新的信息载体，在传统的身体传播和口头传播的基础上，增加了这种全新的传播方式。印刷技术的介入强烈分化了受众阵营。首先，掌握了文字符号的人从身体传播和口头传播的城堡中突围，进入印刷媒体阵地，鲜明地表达自己的观点，在信息传播中居于主导地位。其次，信息借助印刷载体，流向纸张可以到达的任何地方，这样，一些信息从没有条理的非理性传统方式，转化成印刷媒体可见的信息片。一个词组或者句子、段落，都表达了零碎的信息，将它们做分析、整合、归类，然后放入各种流通渠道，于是就实现了信息的第一次碎片化。

人类进入了纸质传播时代，也就是文字传播时代，意味着人类的传播开始有了规模效应。而在文字传播时代，除了书籍传播，还有报刊传播，而且其传播速度更快、发行量也更大，尤为重要的是，它使新闻报道成为一种可能，使传媒真正成为一种机构，使编辑和记者真正成为专业人员。

（二）电子媒介阶段

20世纪初电子传播工具的发展，使人类进入电子媒介阶段。广播电视的出现，标志着人类的新闻传播由以印刷传播为主进入了印刷传播与电子传播并驾齐驱的现代大众传播时代。

广播的出现从某种意义上说是对人类口头传播的一种回归。电视传播对人类而言完全是新生事物，如果说广播的现场直播让人感受到了与现实世界有距离的同

步，那么，电视的现场直播则令人享受到了没有距离感的同步。电视的现场直播给人造成了一种虚幻的感觉误区，似乎人真的在新闻的发生现场，而事实上，人们只是待在家里看电视。电视几乎是悄悄地"消灭"了人与新闻之间的时空距离，就如同布莱希特的话剧打破了舞台和观众之间的"第四堵墙"一样。

可以说，电视改变了我们的时空观，让我们经常感觉到的是一个"虚拟的时空"。比起古老的绘画和现代的电影，电视把人类的画面语言变成了一种"日常生活语言"，换句话说，我们有了"画语传播"。从口语传播到文字传播，再到画语传播，人类跨了三大步。人们的注意力从单纯的印刷媒介越来越多地自发转移到电子媒介上来，并且进一步缩小了传统和现代之间的距离。同时，媒体吸纳信息的容量加大，印刷媒体上的信息现在有了更加先进的表达方式，而在以前，文字是不能清楚地表达的声音和图像的；还产生许多表达技巧，比如成为现行和潜在的信息喷涌而出的绝妙形式的蒙太奇效果。在电子媒介跨入媒介传播的过程中，信息从印刷媒介这一"篮子"里跳出来，使传统信息更加碎片化。

（三）数字媒介阶段

20世纪后半期，计算机互联网和多媒体技术得以应用，宣告了数字传播媒介时代的到来。互联网一个重要的特点就在于传播的互动性。传统媒介包括报刊、广播、电视等，它们有一个共同的特点，就是受众必须主动去接触这个媒介才能接受信息，而且互动性不好，信息传送目标不确定，接受效果无法被有效控制，接受信息也存在设备的限制，接受过程不是很便捷。

从现在已经表现出来的特点可以看出，数字媒介的出现对传统媒介是一记重重的打击，最重要的一点是它走出了"大众媒体"模式，一种可以选择的模式创新方向是从"一对多"的大众媒体向具有"一对一""多对一"和"多对多"等传播路径的网络化信息平台转型。"大众媒体"的权威地位渐渐失落，"小众化"的实用性越来越受人青睐。因为这种新技术使得传播具有更加人性化的特征，人与之"相处"时，更像是和一位助手或朋友交流。而传统的大众媒介提供的是经过处理的"成品信息"，媒介变革后提供的信息是原材料或半成品，受众要通过自己的信息处理选择才能使用。媒介利用者也即传统意义上的受众的地位由动变为主动。但是，报刊、广播、电视这些传统媒介并没有因此而一蹶不振，反而纷纷主动将自己从古老的匣子里搜出来，跳到网络上去，以期吸引更多的眼球。当然，由于这种自发的适应行为，传统媒介也获得了新的生机，在发布信息时能更有效地到达目标受众。

网络传播的出现和迅猛发展，拓宽了传播的广度和深度，打破了以往人类多种信息传播形式的界限。在网络传播结构中，任何一个网结都能够生产、发布信息，

所有网结生产、发布的信息都能够以非线性方式流入网络之中。网络传播将人际传播和大众传播融为一体。网络传播兼有人际传播与大众传播的优势，又突破了人际传播与大众传播的局限。网络传播具有人际传播的交互性，受众可以直接迅速地反馈信息、发表意见。同时，在网络传播中，受众接受信息时有很大的自由选择度，可以主动选取自己感兴趣的内容。同时，网络传播突破了人际传播一对一或一对多的局限，在总体上，是一种多对多的网状传播模式。由于网络传播较之传统媒体的传播属性上所具有的种种差异，因而在互联网的信息传播领域，以往一些传统的传播理论与传播实践的界线正在变得模糊以至消失：一是信息传播的区域界线。信息一经上网，在空间上立即可以覆盖全球，成为在全世界范围内传播的信息。二是发布信息的时间界线。一个网络媒体可以按照不同的时间梯度发布信息，即时更新、日更新、周更新、月更新会并存于一个新闻网站中。以往信息传媒特别是报刊媒体的刊期界线，在网际信息传播中已经开始消失。三是各类传媒信息传播方式的界线。网络信息传播可以同时调动文字、图片、声音和影像手段，增强传播效应，同时还可以在网上运行各种内容丰富的信息数据库。以往报刊、广播和电视各种信息传播媒体独有的优势，在网际信息传播中已经开始融为一体，加之传统媒体未曾拥有过的信息传播优势，网络信息媒体已经将这一切化合成一种人类历史上全新的信息传播方式。[①]

媒介数字化、数字化传播等，是正在发生和变化着的我们身边的事实，对其的研究还有待时间和观察。

第二节　影视的诞生

在人类漫长的历史长河中，传播技术的每一次跨越，都促使社会的传播行为与传播方式发生一系列的重大变革，从语言的出现到文字的发明，人类从蒙昧走向文明，代代"口头相传"的传播方式被超越时空的文字传播所代替。文字工具的发明，使人类有了可靠记录信息、保存信息的能力；印刷技术的发明，使人类有了更加廉价、更加有效的传播手段，可以实现更大范围的传播；电子技术的进步，使得传播真正突破了时空的限制，使人类进入了一个可听可视的传播情境，传播效果有了明显的改进；网络技术的发展，使人类的传播方式日趋个性化、多元化，并日渐显现出与传统媒体"我中有你，你中有我"的整合交融趋势，形成能应对不同受

① 参见吴风《网络传播学：一种形而上的透视》第二章网络传播特征剖析，中国广播电视出版社2004年版。

众的传播新模式，来满足受众个性化、大容量的信息需求。显然，迄今为止，技术的进步与创新，促使传媒从最新的技术变革中汲取营养，完成向更高级传播方式的跨越。

无疑，电影与电视作为人类历史上最辉煌的发明之一，产生伊始，曾是相互竞争的一对"冤家"。但近年来，影视之间出现了体制"合流"趋势，特别是美国出台《1996 年联邦电信法》后，以此为标志的信息产业媒介"空前大整合"潮流风起云涌，电影与电视之间的分野已经极其模糊，影视合流现象日趋明显。从影视自身发展规律来说，影视之间也是互相借鉴、互动的过程。这里将影视合述，既有分离，也有交叉，通过回顾影视传播技术发展的历史，从而厘清影视在传播技术上的脉络。

一、电影的发明

电影诞生于 19 世纪末，它是现代科学技术的产物，可以说，没有技术的发展，就不会有电影的产生。电影使物质现实的空间形式得以复原，人类从而具有了一种全新的感知世界的经验，获得了一种全新的影像思维方式。

作为现代科学技术的产物，电影的诞生经过了欧洲国家许多科学家、发明家甚至模仿者的漫长的实验过程，他们对运动的光学幻觉所进行的科学探索与实验，可以追溯到 19 世纪初，但人类对光影理论的认识与运用，则应从 2000 多年前的中国讲起。

（一）电影产生的物质基础——视觉暂留

相对论和量子力学构成了现代物理学的基础，使人类步入了时间、空间和物质运动相互作用的新的观念时代。电影史前时期的科学家、发明家的执着追求，创造出了符合这一新的科学观念的形象的媒介语言——运动的光学幻觉，而将这一现象与电影的发明联系起来则始于 19 世纪 20 年代。1825 年，英国人费东（William Henry Fitton）和派里斯（John Avrton Paris）博士发明了幻盘（thaumatrope）；1829年，比利时著名物理学家约瑟夫·普拉托（Joseph Plateau）为了进一步考察人眼耐光的限度以及物像滞留的时间，曾一次长时间地对着强烈的日光凝目而视，结果导致双目失明，但却发现了视觉暂留的原理，即当人们眼前的物体被移走后，该物体反映在视网膜上的物像不会立即消失，而会继续停留一段时间。实验证明，物像滞留的时间一般为 0.1～0.4 秒。1832 年，普拉托和奥地利大学教授西蒙·冯·施坦普费尔（Simon von Stampfer）同时发明了诡盘（phenakistiscope，在镜子里观看的一种锯齿形的圆盘），由此普拉托确立了一种理论，即他的锯齿形（或有缝隙的）

硬纸盘，不但能使一系列活动画片产生运动，而且还能使视觉上所产生的运动分解为各个不动的形象。因此，从 1833 年以后，电影的原理，无论是在放映还是摄制方面，都产生出来了。1834 年，英国人威廉·乔治·霍纳（Willian George Horner）利用视觉暂留原理发明了走马盘（zootrope），这种走马盘是在硬纸上画有一连串的形象，预示着未来影片的雏形。

（二）电影诞生的科技基础——摄制与放映

早在 2000 多年前，人们就发现了小孔成像的现象，16 世纪欧洲文艺复兴时期，又出现了供绘画时成像用的透镜暗箱，后来又出现了氯化银、硝酸银等具有感旋光性能的感光物，这一系列的科技成果为摄影术的诞生打下了坚实的基础。

1826 年，法国石版印刷工匠尼埃普斯（Joseph Nicéphore Nièpce）将朱迪亚沥青熔化在拉芬特油中，再把它涂在金属板上，然后放入暗箱，经过 8 个多小时的曝光，显影后终于成功获得了第一张记录工作室外街景的照片。

从 1829 年起，法国巴黎的舞台美术师达盖尔（L. Daguerre）开始与尼埃普斯合作，共同研制摄影术；1837 年，达盖尔终于发明了完善的摄影方法"达盖尔摄影术"，又称"银版摄影法"。1839 年 8 月 19 日，法国政府买下了这一专利权，并将其公布于世，因而这一天被定为摄影术诞生日。

最先将摄影术应用于连续拍摄的是摄影师爱德华·幕布里奇（A. Muybridge）。加利福尼亚州一个靠商业和铁路起家的富翁利兰德·斯坦福（Leland Stanford）曾和人打赌，把马跑的速度和动作姿态拍摄下来，他不惜拿出一大笔钱让幕布里奇做实验。1872—1878 年，幕布里奇多次运用多架照相机对正在奔跑的马进行连续拍摄。这位天才的摄影师将 24 架照相机排成一行，当马跑过时，就打开照相机的快门，马蹄腾空的瞬间姿态便被依次拍摄下来，为此，他获得了"拍摄活动物体的方法及装置"的专利权。

1882 年，法国人艾帝安·朱尔·马莱（Étienne-Jules Marey）利用左轮手枪的间歇原理，研制了一种可以连续拍摄的摄影枪。此后，他又发明了软片式连续摄影机，标志着现代摄影机与摄影术的发明。1884 年，美国人乔治·伊斯曼（George Eastman）发明了活卷胶片，1888 年名为"柯达"的简易照相机问世，自此，摄影的技术设备日益完善。

电影总是在前一技术基础上不断攀登。1888 年，法国人爱米尔·雷诺（Emile Reynaud）发明了光学影戏机（thea atreoptique，使用凿孔的画片带）。从 1892 年起，在将近 10 年的时间里，雷诺常在巴黎葛莱凡蜡人馆放映世界上最早的动画片《更衣室里》，但这距离真正的电影还甚远。

在 1894 年爱迪生实验室发明了电影视镜后，电影史发生了根本的变革。电影

视镜是一个长达 50 英尺（合约 15 米）的大柜子，胶片首尾连接成环，用马达驱动后循环放映，里面装有放大镜，人凑在窥孔上就可以看到放大了的胶片画面，中国人称之为"西洋镜"，电影放映的历史由此开始。与此同时，爱迪生实验室建立了世界上第一个电影制片厂——黑玛丽制片厂，但这个在新奥尔良的新泽西建立的制片厂拒绝以投影的方式放映电影，因为爱迪生认为只有通过个人单独观镜才能赚到更多的钱，这种观念显然不利于电影的健康发展。

直到 1895 年法国人路易·卢米埃尔兄弟（Auguste Marie Louis Nicholas, Louis Jean）发明的活动电影机的问世，电影才正式诞生。这种活动电影机可以将活动的物象拍摄在胶片上，又能将这些记录在胶片上的影像投射到银幕上——一种既是摄影机同时又是放映机和洗印机的机器，活动物象的摄取和放映在技术上最终成为可能。1895 年 12 月 28 日，卢米埃尔兄弟在巴黎卡普辛路 14 号咖啡馆的"印度沙龙"用活动电影机将自己拍摄的胶片放映到银幕上，于是这一天被认为是世界电影的诞生日，电影也因之成为所有艺术门类中首次有确切生日的艺术。卢米埃尔兄弟的活动电影机与其他放映机相比具有不可比拟的优越性，爱迪生的电影视镜是 1/46 秒的画格，而卢米埃尔兄弟的活动电影机则是 1/16 秒的画格，更为接近 1/24 秒画格的正常速度。

电影这个建立在科技基础上的新生儿，经过了几十年的发展，终于从幼稚逐步走向成熟，并以飞快的速度向前发展。短短的 100 多年时间，电影画面从黑白到彩色再到立体，声音由无声到有声再到立体环绕音响，电影表现生活、传情达意的能力越来越强，这一切都离不开科技的发展与支持。科技的每一次进步与发展，都促使电影语言随之发生全新的变革，从而给人类带来了全新的视听感受。

中国对电影的认识和实践也有比较早的记载。据史料记载，公元前 5 世纪墨子关于"光至景（影）亡"的学说，是人类对光影理论最早最科学的贡献，而产生于汉武帝时期并在唐宋以后广为流传的灯影戏则是对光影理论最早的实践与应用。

灯影戏也叫皮影戏、影戏、土影戏，是一种通过使用灯光照射兽皮或纸板制作的人物，将其剪影投射在白绢幕布上，以表演故事情节的戏剧。最早运用这种投影原理的记载见于汉代，汉武帝的宠妃李夫人去世后，方士少翁为她招魂，实际上就运用灯影戏，通过剪影投在幕布上，模仿李夫人的日常生活，让思妃心切的汉武帝产生了错觉。在唐宋时代，影戏制作工艺愈发精致，甚至能演出三国时魏蜀吴交战的战争场面，逐步成为百姓的重要娱乐方式。13 世纪，灯影戏先后传入波斯、阿拉伯、土耳其、东南亚等地，这便产生了以后的幻灯、走马灯（运用气流原理使投射物在气流催动下自行旋转，使影像运动表现比影戏更为复杂的内容）等形象的、运动的视觉游戏，电影正是起源于这些视觉娱乐游戏。

二、电视的发明

电影技术属于光学、声学、化学、机械学的范畴，而电视技术则属于电子学的范畴，它是利用无线电电子学的方法，实现远距离传送活动与静止的图像。就传播科技而言，人们倾向于将活字印刷术的发明视为第一次传播革命，将广播电视的产生发展视为第二次革命。作为一种现代电子传播媒介，电视是在无线电和广播的基础上发展起来的。广播电视（broadcasting）泛指通过无线电波或导线向广大地区或特定范围传播声音、图像节目的大众传播媒介，其中只播送声音的称为电声广播（radio），同时播出声音和图像的称为电视广播（television），简称电视。电视的发明离不开它的近亲——广播和电影。

（一）电视诞生的声音基础——广播

1844 年 5 月 24 日，华盛顿与巴尔的摩之间的电报线路开通，美国肖像画家塞缪尔·莫尔斯（Samuel Morse）用电报代码发出了第一句话，这是人类自身创造的传播技术的又一次革新，电报的发明使信息可以在较长的距离之间瞬间传递。1876 年 2 月 14 日，亚历山大·格拉汉姆·贝尔（Alexander Graham Bell）在庆祝美国建国 100 年的费城博览会上展示了他的电话系统，电话从此进入了人们的生活。这就进一步改变了电子传播的方法，一根电线传递了人声。贝尔电报和电话是广播与电视产生的史前期，但作为新的大众传播的媒介，广播电视的出现主要应该感谢无线电的发明与应用。

1895 年，俄国大学教授波波夫（Alemander Stephanovitch Popv）与意大利青年发明家马可尼（Guiglielmo Marconi）分别宣告发明了无线电传送技术。但马可尼的贡献在于将无线电技术推广到全球各地。1897 年，马可尼建立了生产无线电器材的英国马可尼公司，之后又建立了美国马可尼公司。

在进行无线电传送文字信号实验的同时，人们还发明了声音信号的载波方式，广播技术应运而生。1900 年，费希顿（Fichton）与通用电气公司（general electric company，GE）的总工程师艾利克·散德森（Eric Sanderson）开始研制产生高频连续电波的发射机。1906 年，美国人李·德福雷斯特（Lee de Forest）利用爱迪生的电灯泡，特别是英国马可尼公司弗莱明（Ambrose Fleming）发明和改进的灯泡式二极管（仅做一点改动，在金属丝与金属板的两极之间加上了一个隔栅作为放大器，将微弱的信号放大到可以听见）制成了三极管，后来三极管被改进为真空管，成为一切无线电广播的设备基础。

1906 年圣诞节前夜，费希顿在马萨诸塞州的不兰特罗克镇首次播放了歌曲和

圣经,成为历史上记载最早的广播节目,因而这天被称为广播媒介的诞生日。

1920 年 11 月 2 日,美国匹兹堡市的 KDKA 电台的播音,标志着世界上出现了一种新的面向社会的大众媒介——无线广播电台。

20 世纪传播媒介的主角之一电视就是在声音广播的基础上诞生的。有了声音作为保障,加上图像技术的日趋完善,电视终于成为一种新的传播媒介,对 20 世纪的人类传播产生了深远的影响。

(二) 电视诞生的图像基础——视觉暂留与光电效应

关于视觉暂留现象,在电影的发明中已经做了详细论述,这里需要指出的是,电视作为与电影关系最直接的技术媒介,从电影这一原理中得到了启发。将一幅图像分割成若干个更小的部分——像素,然后依次播放、传递接收,这就是电视的技术原理。电影的许多技术,从声音到画面的实践,都对电视起了借鉴作用,这里不再详述。

奠定电视发明基础的还有一个重要物质——硒(Se)的发现。光电效应是德国物理学家海因里希·鲁道夫·赫兹(Heinrich Rudolf Hertz)于 1887 年发现的,物质吸收光子并激发出自由电子的行为被称为光电效应。任何一种金属都有一个极限频率,入射光频率必须大于这个极限频率,才能产生光电效应,低于这个频率的光不能发生光电效应。能否发生光电效应,不取决于光强,只取决于频率。光电子最大初动能与入射光的强度无关,而是随入射光频率的增大而增大。当入射光的频率大于极限频率时,单位时间从金属表面逸出的光电子数目与入射光的强度成正比,即照射的光线越强,放射的电子就越多;反之,照射的光线越弱,放射的电子就越少。这种把光能变成电能的性能,预示了把光变成电信号发射出去的可能性,电视由此迈开了它坚实的步伐。

(三) 早期电视的发明

1. 尼普可夫圆盘

1884 年,德国工程师保罗·尼普可夫(Paul Nipkow)发明了用于图像扫描的转盘,并于 11 月 6 日将这项发明申报给柏林皇家专利局。他在专利申请书中写道:"这里所述的仪器能使处于 A 地的物体,在任何一个 B 地被看到。"一年后,这个世界电视史上的第一个专利被批准,电视工作的几个基本要素都已经具备:把图像分解成像素逐个传输;像素的传输逐行进行;在画面传送运动过程中,许多画面快速逐一出现,在眼中,这个过程融合为一。这是以后所有电视技术发展的基础原理。

著名的尼普可夫圆盘是一种光电机械扫描圆盘,它看上去笨头笨脑的,但极富

独创性，它可以把图像分解成许多小点（像素），并将小点进行逐行传输，这样，在 A 地的物体通过传送就可以在 B 地看到。这种原始"电视"的核心部分是一个带若干小孔的扫描圆盘。将扫描盘旋转起来，透过小孔看盘后面的景物，就会出现一个一个的亮点和暗点，这些亮点、暗点同景物的明暗相对应。光电机械扫描圆盘把这些亮点和暗点转换成为电信号进行传输。在接收方，也使用同样的扫描盘把电信号还原为光信号，再现出图像，从而完成扫描程序。尼普可夫圆盘后来被用于机械电视。

2. 机械电视

1900 年 8 月 25 日，法国人波斯基（Constantin Perskyi）在巴黎举行的世界博览会上，首次使用了 television 这个英文名称。电视的名称来自希腊语，是远处（tele）和景象（vision）的合称，但早期既笨重又原始的机械电视却产生于多年之后。

早期电视的实验活动是与约翰·洛吉·贝尔德（John Logie Baird）分不开的。在英国，贝尔德被称为"电视之父"。这位伟大的发明家，对新生事物充满了好奇，一次偶然的机会，他看到了尼普可夫圆盘的资料，好奇心与对电视的执着，促使他投入到早期电视的实验中。1925 年，他利用尼普可夫原理，采用两个尼普可夫圆盘，成功制造出了机械电视系统。1926 年 1 月 26 日，贝尔德在伦敦做公开的电视表演，轰动了世界，后来他成立了贝尔德电视发展公司。随着技术和设备的不断改进，贝尔德电视的传送距离有了较大改进。1941 年，他发明了 3 个螺旋孔加上红绿蓝滤色器的机械电视系统，电视屏幕上首次出现了彩色。

几乎在同时，美国发明家查尔斯·弗朗西斯·坚肯斯（Charles Francis Jenkins）也申请了一项专利，用两个棱镜分解图像的仪器，将分解的信号分别传送到终端，然后再合成图像，投射到荧光或磷光的屏幕上，但电视图像不甚清晰。1925 年 6 月，坚肯斯用他的仪器把一个图像传送到了 5 英里之外。他的机械电视系统的扫描线达到了 360 行，这在当时是相当先进的。

德国科学家卡罗·鲁斯（Carol Ruth）也在电视研制方面取得了令人瞩目的成就。1942 年，卡罗·鲁斯小组（两名科学家、一名机械师和一名木工）制造出了他们称为"大电视"的系统。这台设备用两个直径为 1 米的尼普可夫圆盘作为发射和接收信号的两端，每个圆盘上有 48 个 1.5 毫米的小孔，能够扫描 48 行，用一个同步马达把两个圆盘连接起来，每秒钟同步转动 10 幅画面，将图像投射到另一台接收机上。这台"大电视"要比贝尔德的机械电视清晰得多，但由于未做公开表演，因而鲜为人知。

虽然机械电视系统的研制取得了重大成果，但其过于笨重，机械噪音大，不易操作，特别是传播的距离和范围非常有限，因而图像相当模糊。人们试图寻找一种

同时提高电视灵敏度和清晰度的新方法，于是电子电视应运而生。

3. 电子电视

1897 年，德国科学家卡尔·布劳恩（Karl F. Braun）发明了一种带荧光屏的阴极射线管。这是一种简单的电子显像管，当电子束撞击时，荧光屏会发出亮光。当布劳恩的助手提出将此用于电视接收时，他却认为这是不可能的，结果错过了一次发明电子电视的机会。

1906 年，布劳恩的助手经过执着的努力，终于用"布劳恩管"制造出了德国第一部电子电视图像接收机，但这种装置只能重现图像的静止画面，传输的只是线条和字母。

几乎同时，俄国物理学教授鲍里斯·罗辛（Boris Rosing）开始尝试进行影像传递的实验。1908 年，他试制出实用的阴极射线管，用于接收图像的远距离电视系统。在罗辛的实验室里，发射一端是两面镜鼓，旋转时推动磁力线圈，扫描并分解图像，然后将电子束发射到接收端，在接收的一端是阴极射线管接收装置，电子束被调制成图像。

同是 1908 年，英国科学家坎贝尔–斯文顿（A. A. Campbell-Swinton）预言了电子电视的发明。只不过对电视进行所有实验和改造并使其成为我们今天所看到的样子，都应该归功于俄裔美国物理学家、现代电视之父弗拉迪米尔·兹沃尔金（Wladimir Zworykin，1889—1982）。他独立运用了坎贝尔·斯文顿和罗辛的开发设计，使其能够以电子的方法"探察"到图像，这与尼普可夫设计的系统中的机械原理一样。

实际上，兹沃尔金的电视光电摄像管（iconoscope）是一个阴极管，其中，图像由一个透镜聚焦在排列着的按顺序激活的光电管上，对于接收到的光，光电管会按比例产生电流。至此，对电脉冲图像的改造就全部完成了。兹沃尔金还完成了显像管的设计。通过显像管，电脉冲重新变成图像，原理是用电子去轰击一系列感光元素，这些元素可以在足够长的时间内（1/30 秒）发光，直到人的眼睛感觉到一个完整的镜头画面。

对电子电视作出贡献的还有美国科学家费罗·方斯沃兹（Philo Farnsworth），他研制了一个名为"图像分解仪"的电视系统，这是一种每秒 30 帧图像、扫描线为 100 行的电子电视。1929 年，他又成功研制出了一个采用同步脉冲发生器、没有任何机械部分的电视系统。由于兹沃尔金的想法与其相似，方斯沃兹曾控诉兹沃尔金剽窃了他的发明，但最后败诉。由于方斯沃兹对电子电视作出的巨大贡献，广播电视制造者联合会称他为"美国电视之父"。

随着电子技术在电视上的运用，电视开始走出实验室，进入公众生活中，成为真正的信息传播媒介。1936 年 11 月 2 日，英国广播公司（British Broadcasting Cor-

poration，BBC）在伦敦郊外的亚历山大宫播出了一场颇具规模的歌舞节目，并首次开办每天2小时的电视广播，当时全伦敦仅有200多台收视电视机，但这却在世界电视史上具有里程碑意义，因为它标志着电视事业的诞生。特别是对当年柏林奥林匹克运动会的报道，更是年轻的电视事业的一次大亮相，当时共使用了4台摄像机拍摄比赛情况，其中最引人注目的是全电子摄像机。这台摄像机体积庞大，它的一个16米焦距的镜头就重达45公斤，长22米，被人们称为"电视大炮"。由此电视开始迈向快速发展之路。

影视的出现，改变了人们的思维方式，对人类生活产生了巨大的影响。前面已提及，电影与电视曾出现对立关系，两大媒体一度互不买账。20世纪50年代，大多数电影制作公司不允许在电影中出现电视机，也不允许电影明星出现在电视里，而电视台与电视网起初对播放电影和把电影胶卷作为记录介质也不感兴趣。但随着电影与电视的合流，这些区别、分歧正在日益消失。特别是科学技术的发展，使得一部电影可以用电影摄影机拍摄，然后拷贝到磁带上进行电子编辑，再在电视上播放，而不仅是在影院放映。同样，一部电视剧，可以用高清晰度电视设备拍摄，用电子设备编辑，然后拷贝到胶卷上，到影院放映。所以，电视与电影已经无法截然分开。

影视作为新型的传播媒介，跨越了界限，超越了时空，对人们生活的影响越来越大。

第三节　电影传播技术的发展

电影是属于20世纪的艺术。自1895年卢米埃尔兄弟发明电影以来，电影在20世纪内经历了从诞生到成长、从无声到有声、从黑白到彩色、从平面到立体、从传统电影向高科技电影迈进的比较完整的发展过程。电影作为继建筑、音乐、诗歌、绘画、舞蹈、雕塑后的"第七艺术"，成为人类艺术发展史上最年轻的、与科技联系最紧密的艺术。与以往艺术发展的最大不同之处在于，电影的发展是以相关的科学技术发展为先导的，技术上的变革，使得电影在艺术上不断变化，成为具有丰富表现力与较大可塑性的一门艺术。画面和声音是电影的基本构成元素。

但早期电影却是在"失语"的状态中度过的。

一、默片时代的收获

塞纳河畔的巴黎是欧洲文化艺术荟萃的城市之一。在这里，拉伯雷吹响过文艺

复兴的号角，莫里哀吟唱过古典主义的悲歌，雨果掀起过浪漫主义的狂潮，罗丹以他充满思想的雕塑震撼过全世界，肖邦、帕格尼尼、李斯特等的倾情演出激荡过人们的心灵。当人们沉醉于大师们创造的艺术氛围之中时，一种新的艺术悄然而至，这就是电影。

电影，如果下一个简单的定义，便是：用摄影机将人物、景物及其他被摄对象拍在胶片上，形成许多有连贯性的画格，再由放映机放映到银幕上造成活动的影像，从而供观众欣赏的艺术。当然，这只是传统意义上的电影概念，随着科技的发展进步，电影的物质基础也有所改变，其概念也随之发生相应的变化。特别是数字电影的出现，对传统的电影概念是一种颠覆，这在"四、高科技电影的飞跃"中会重点论述。

1895 年 12 月 28 日，当卢米埃尔兄弟在巴黎一家咖啡馆的地下室里放映《工厂大门》《拆墙》《火车到站》《婴儿午餐》《水浇园丁》等影片时，电影作为一种新奇的艺术样式吸引了人们的目光，这些影片每部都不长，加在一起不过 20 分钟，内容也比较简单。如《婴儿午餐》的内容是一对夫妇瞧着一边喝粥一边玩着一块饼干的小宝宝，画面中，前面有一只盘子，里面放着咖啡壶和酒瓶，情节简单易懂。但即使是这样，电影仍以其无可比拟的优越性吸引了各色人群，很快登上了"第七艺术"的宝座，并以其巨大的生命力风靡全世界。

电影产生初期，由于科技的限制，最初是无声的黑白世界。早期电影只有画面，影片本身不发出声音，剧中人物的说白通过动作、姿态以及插入字幕间接表达。拍摄和放映无声影片的运转速率为每秒 16 格画幅。无声电影时期，电影发展为纯视觉艺术，诞生了《战舰波将金号》《淘金记》等经典性影片，并涌现了一批著名的艺术家如格里菲斯、卓别林、爱森斯坦等。

法国电影史家乔治·萨杜尔（George Sadoul，1904—1967）认为，1915 年 2 月 8 日，格里菲斯（D. W. Griffith）的《一个国家的诞生》在美国的首映乃是好莱坞统治世界的开始，同时也是好莱坞艺术称霸世界的发端。格里菲斯以其复杂的故事情节、丰富的布景，开创了电影的新时代。《一个国家的诞生》是第一部以镜头为基本组织单位的长故事片，在电影技巧上开创性地使用了许多表现手法，发展了电影构图与剪辑效果。继这部影片后，他又拍摄了《党同伐异》，在艺术上达到了极高的造诣，甚至超出了当时人们的理解水平，即使与今天的影片相比，它在艺术上也毫不逊色。喜剧大师查理·卓别林（Charlie Chaplin）通过塑造一些流浪汉的形象深刻表现了个人与命运、社会现实、强权政治、现代文明之间的冲突与对立，深受人们的欢迎，代表作有《摩登时代》《城市之光》《淘金记》等。苏联蒙太奇学派的代表人物谢尔盖·爱森斯坦（Sergei M. Eisenstein）拍摄的《战舰波将金号》是世界电影史上的经典之作，其中尤为理论家所津津乐道的"敖德萨阶梯"就是

蒙太奇理论的经典运用。

默片时代，孜孜不倦的电影大师们利用简单的机器设备以及现在看来还是十分稚嫩的艺术手法，让这个"伟大的哑巴"在纯视觉艺术方面达到了登峰造极的水平，为电影的发展打下了坚实的基础。

在中国，电影最初被称为"西洋影戏""奇巧洋画"。最早在 1896 年从欧洲传入上海和香港。真正属于中国人自己的电影诞生于 1905 年，当时，丰泰照相馆的创办人任景丰购得法国制造商的木壳摇影机及胶片 14 卷，拍摄了京剧名伶谭鑫培的拿手戏《定军山》中的"请缨""舞刀"等几个片段，虽然这只是舞台演出的艺术纪录片，但这一尝试无疑为中国电影史写下了第一笔。这以后，郑正秋、张石川和黎民伟拍摄了中国最早的默片《难夫难妻》《庄子试妻》。20 年代，由于受当时社会强势启蒙话语的影响，各大城市纷纷建立电影公司，并把改造社会、教化民众作为第一要务。如商务印书馆活动影戏部宣言："吾人应当辨别影片的内容，是否可以引起国民的良善性，是否可以矫正一般的坏风俗；果然能够，我们便当借影戏为教育的一大助手了。"① 天一公司宣称："今日的电影，不仅是一件纯粹的娱乐品，而且是做了文化的前线上一位冲锋的战士了！"② 联华影业制片印刷有限公司宣言，电影的功能在于"寓教育之助益于民众娱乐中。改良风化，针砭社会，厥功甚伟"③。但由于受资金的限制、市场的制约，这些电影公司不得不拍出许多媚俗的作品，在 1927—1931 年期间甚至拍出了一些完全以商业为取向的"武侠片""古装片""神怪片"，电影的社会作用、本身价值被湮没于世俗的洪流中。30 年代，出现了以左翼派为代表的"硬性电影"和以现代派为代表的"软性电影"之争。作为中国左翼电影运动的领导人，夏衍声称："若果因为某一部电影里，没有工人以及先进青年的面影，没有穷富生活的对描，便无条件地否认这样事实的存在，抹杀它的教育意义，这对于整个电影文化的进展是有着很大的妨碍的。在电影界，从剧本作者一直到影评家，必须突破这局限于狭隘的题材的路。"④ 现代派的代表人物刘呐鸥却认为，"在一个艺术作品里，它的'怎样地描写着'的问题常常是比它的'描写着什么'的问题更重要的"，所以，"电影是给眼睛吃的冰淇淋，是给心灵坐的沙发椅"。⑤ 在这场论争中，出现了默片时代的不朽之作《神女》，在这部反映下层妓女苦难生活的影片中，默片明星阮玲玉用她的眼神、面部表情的变化、幅度很小的肢体语言诠释了什么是出神入化的表演。而导演吴永刚则在他的

① 《电影杂志》1924 年第 3 期。
② 《中国电影年鉴1934》，中国广播电视出版社 2008 年版，第 258 页。
③ 《影戏杂志》1930 年第 1 卷第 9 期。
④ 《晨报·每日电影》1933 年 5 月 25 日。
⑤ 《中国电影描写的深度问题》，《现代电影》1933 年第 3 期。

这部银幕处女作中，用简洁的镜头语言、丰富的细节，出色地讲述了一段关于母爱的故事，使其成为中国默片的经典之作。

二、有声电影的进步

电影作为一种崭新的传播媒介和艺术形式，在世界范围内得以迅速发展后，其第一项重大技术进步便是有声电影的研制成功。

影片的发音技术，即把声音直接录制在影片的声带上，解决了录音和还音问题，而扩音器的发明，又解决了剧场声音放大的问题，这两个问题的解决，使有声电影从此得以蓬勃发展。美国于1926年首先放映了用光学感光法制作的有声影片，从而改变了电影发明初期就在进行的用机械法（留声机）制作有声电影的尝试。一般认为，1927年10月6日由华纳兄弟公司拍摄并上映的音乐故事片《爵士歌王》是有声电影诞生的标志。

其实，有声电影并不是一种新鲜事物。

早在爱迪生的"实验室"阶段，电影便能发出一些声音。电影的先驱者们如卢米埃尔兄弟、梅里爱等甚至曾设想以在银幕后说话的方式来获得声音。爱迪生实验室的狄克逊发明电影视镜的同时，就有了声画同步的意识，设计了留声视镜。但这种装置其实也不能实现真正的声画同步，人们只能在看画面的同时听到另外从留声机里传出的声音。1902年，法国人高蒙终于将电影摄影机与两台留声机同步起来，不过还是因电扩声装置的缺乏和播放的声音质量太差而被淘汰。其后虽有爱迪生的第二代有声电影机的诞生，但因技术的问题，其只获得了短暂的成功。

与此同时，各国的科学家、发明家、艺术家也在进行声画同步的实验，但直到光学录音装置诞生，真正的有声电影才成为可能。1901年，卢米埃尔（Auguste Lumière）研制了一种"变密式"光学记录装置；1906年，伏尔斯特发明了电子管；1907年，米哈利研制成"变积式"光学录音装置；1923年，美国发明家李·德福雷斯特（Lee de Forest）使用光电池、电子管放大器、扬声器等电子设备成功地放映了有声电影。1926年，美国贝尔（Bell）电话公司与西屋电子（Western Electric）公司合作研究成功维他风（vitaphone）电影声音系统。《爵士歌王》和《纽约之光》的放映则宣告了无声片时代的结束。

电影艺术所谓的声音应包括声音、语言和音乐三个方面，从这个意义上看，《爵士歌王》并非一部真正的有声片，它只有几句话和几段歌词。但之后，有声电影的出现却在全世界轰动和流行起来，其做法大同小异，就是在影片的关键地方插上几段道白和歌唱，实际上都不是百分之百的有声片。第一部百分之百的有声片实际上是1929年诞生的影片《纽约之光》，此后，所谓百分之百的有声片基本上都

是一些舞台剧片。

与此同时，声音的出现改变了电影的表现方式，许多影片为了突出声音而制作声音，默片时代的许多明星因为不能适应这种变化而被淘汰。电影技术的革新，开始时却使电影美学发生了倒退，以致引起了许多默片大师的强烈反对。普多夫金与爱森斯坦、亚历山大洛夫一起公开发表了反对对白片的宣言。尽管他们认为声音进入电影是必然的趋势，但同时他们又称"仿照一个戏剧的形式，把一个拍成的场景加上台词的做法，将毁灭导演艺术，因为这种台词的增添必然要和主要由各分离的场面结合在一起而组成的整个剧情发生抵触"①。然而，这些困难与障碍并未能阻挡有声电影向着自身的新形式的方向发展。

第二次世界大战的爆发带动了电子工业的飞速发展，磁性录音技术逐渐取代光学录音，在战后被用于电影录音。50年代后期出现了在胶片上涂磁粉制成磁性声迹的电影拷贝，以及在一条胶片上涂两条以上磁迹的立体声带。优秀的磁性录音技术使高保真电影录音系统得到迅速发展。1977年，出现了杜比（Dolby）矩阵立体声系统［美国人雷蒙·杜比（R. M. Dolby）于1965在伦敦创立杜比实验室，拥有众多的音响技术专利］。

随着科学技术以日新月异的速度发展，数字技术被愈来愈广泛地应用在电影录音上。录音技术上的日臻完美让人们有更多的空余时间来弥补艺术上的不足，录音已不只是一种技术，而且成为了一门艺术。每一次技术的进步都促使电影在表情达意方面迈上新的台阶。

在中国，电影的有声时代完全确立经过了五六年的探索时间。它经过了从蜡盘发音到片上发音，从部分段落有声到只配音乐、音响、歌唱而无对白的配音片，最后再到完全的有声电影的过程。

1929年，孙瑜的《野草闲花》加入了一段歌曲，事先录在蜡盘唱片上，放映时配放。1931年，郑正秋拍摄了中国第一部有声电影《歌女红牡丹》，这是整部用蜡盘唱片配音的影片。从1933年开始，中国出现了一批以配音乐和歌唱为主的有声电影，而无声语言对白的影片也开始出现，并涌现出《春蚕》《渔光曲》《乡愁》等经典影片。1937年，袁牧之的《马路天使》标志着中国有声电影的成熟。这部电影声画诸要素之间的组合方式更加丰富，声音的出现从不同方面揭示了影片的主题，对白、音响、音乐和歌曲的熟稔运用，成为构成完整艺术表达的有效手段，对中国电影的发展具有重要意义。剧中"金嗓子"周璇的倾情表演，使她成为当时轰动一时的明星。

电影在刚刚问世的时候一直被视为一种纯粹的视觉艺术，声音的出现带给电影

① ［法］乔治·萨杜尔：《世界电影史》，徐昭、胡承伟译，中国电影出版社1995年版，第16页。

最初最直接的影响就是终于将视觉和听觉结合起来，这符合人们感知客观世界的规律和心理需求。通过运用多种感官的综合感知来加强对影片的欣赏和理解，观众可以获得更加丰富的审美体验，这对提高观众的审美鉴赏力起了一定的促进作用。声音的出现使电影空间感的塑造有了一个飞跃，声音可以突破画框的限制，延展银幕外的空间：画面外音源的声音对画面场景的补充，例如，环境音或是画面外人物的言语，能够使观众对整体环境有所了解，或"未见其人只闻其声"，产生一定的期待与悬疑心理；另外，环绕立体声技术的应用，能够使一些宏大场面，如《珍珠港》中无数战斗机从空中纵横掠过，或《角斗士》中整个角斗场人群沸腾喧嚣，通过多声道声场定位得以呈现，从而营造出逼真的空间感，使观众不知不觉地融入创作者所营造的特定氛围，更容易为影片所感染。

三、彩色电影的成就

大自然是五彩缤纷的，黑白电影远远不能满足人们在视觉上对多彩的需求，因此，在黑白电影问世后不久，欧美一些国家便投入到研制彩色电影的实验中。在30余年的探索过程中曾出现过许多种方法，其中有的在短时间内也得到过一定范围的实际应用。接替狄克逊在爱迪生处工作的爱德蒙·库恩在《欧文与赖斯的接吻》中首次运用了其妻用手工染色的彩色镜头。在这部影片里，可以看到舞女戴着长面纱在舞蹈，当然，这只不过是一次实验，并没有在大范围内得以实践。1931年，法国法兰西达（Francita）公司率先研发出加色法电影彩色摄影技术，应用三原色红、绿、蓝接物镜先拍摄，再用三部放映机映射于银幕上，合成彩色影像的电影。真正奠定今天彩色电影技术基础的则是1932年在美国出现的染印法。迪士尼公司拍摄了《花与树》，它在动画片中第一次运用了三色染印法工艺。1935年，三色色彩系统宣告问世，彩色胶片出现，美国导演罗伯特·马摩里安拍摄了世界上第一部彩色影片《浮华世界》（又译《名利场》）。迪士尼公司也预见到彩色电影将会像有声电影一样风靡世界，于1933年拍出了第一部彩色卡通片《三只小猪》，电影再现生活的能力进一步增强，色彩和画面、声音一道成为电影技术的三个主要元素。德国在1936年也研制成功了彩色胶片，并在"二战"结束后开始使用，50年代得以推广。过去因胶片褪色而使许多受欢迎的老影片不能重新放映，后来研制出在22℃保存条件下经过百年也很少褪色的彩色胶片。另外，在50年代基于醋酸片基的安全胶片取代了速燃性的硝酸片基胶片，彩色电影在技术上得以完善。

在色彩的运用上，一些艺术大师显示出了偏执的热爱。这其中有安东尼奥尼拍摄的《红色沙漠》（1964），有些人认为至此电影世界才算有了真正的彩色电影；而其中的红色绚烂丰盛，具有令人心旌神摇的美。波兰电影艺术家基耶斯洛夫斯基

的颜色三部曲"红白蓝"更是显示了色彩带给电影的无穷魅力。中国导演张艺谋表现出了对红、黄、黑的偏爱，他的电影也因此具有了自己的特色。彩色电影取代黑白电影是一个逐渐转变的过程，随着彩色技术的改良，越来越多的电影是彩色的，到今天，可以说已经基本没有黑白电影，除了表达主题的需要或是为了还原特定的历史氛围而拍摄了一些黑白电影，但它们也不是纯粹意义上的黑白电影，而是黑白与彩色的有机结合，如《辛德勒的名单》《鬼子来了》《我的父亲母亲》等影片。

女影星胡蝶主演的由张恨水的小说改编的同名影片《啼笑姻缘》是我国第一部彩色电影。新中国的第一部彩色电影是越剧影片《梁山伯与祝英台》，它于1953年底拍竣，当时风靡一时，在香港创造了票房纪录。当然，它最广为人知的故事发生在日内瓦会议期间，被周恩来誉为"中国的罗密欧与朱丽叶"。

电影色彩的出现，加强了电影对自然世界的表现能力，色彩在影片中既是一种再现客观世界的技术条件，又是表现人物、表达情感的艺术手段。彩色电影的发展，由早期的关注色彩对自然界的接近，发展到关注如何再现自然界中的色彩，后来发展到如何自由地表现自然界的色彩。电影色彩的利用，丰富了电影的表现形式，丰富了电影的视觉效果，丰富了电影的艺术风格。

四、高科技电影的飞跃

（一）电影银幕的变化

20世纪前半叶，电影画幅基本上采用的是3:4的高宽比例（无声电影的高宽比为1:1.33，有声电影的高宽比为1:1.37），一般来说，影院的银幕宽度、高度分别为6米、8米。随着电视的普及，电影失去了大批观众。出于竞争，电影利用其画面信息量远优于电视的特点，研制出了各种不同于3:4这一传统画面比例的新电影，使放映出的画面更宽、更广，并辅以立体声，提高了视听效果，增强了临场感、逼真感，其中有宽银幕电影、立体电影、全景电影、环幕电影等。

宽银幕电影高宽比在1:3～1:1.66之间，银幕宽度在10～20米之间。立体电影是使观众从银幕上看到具有立体感的影像的电影，有两类：一类需要戴特制眼镜等观看，另一类不需要戴特制的眼镜，而是由光栅银幕产生立体感。

全景电影实际上也是一种宽银幕电影。拍摄时，由3台摄影机联结在一起，在3条35毫米的胶片上，分别摄取所拍场面的1/3。放映时，用3台放映机同时放映到一个宽银幕上，合成整幅画面，为观众提供146°的水平视野，同时配有多路立体声的还音装置，使观众好像看到了"全景"，产生身临其境的感觉。

环幕电影，是用多台摄影机同步拍摄、多台放映机同步放映、使银幕呈 360°环形的电影。如采用 9 台摄影机，按每台 40°均匀分布、拍摄，放映时，将 9 台放映机同时投射到环状银幕上，观众站在中间欣赏，可以左右环顾，看到的全是画面，给人以如见其人、如闻其声、如临其境之感。

（二）电影的数字化

电影的每一次进步，都与电影技术的发展息息相关。从平面到立体，电影调动了人们的各种感觉器官，带给了人类全新的视听感受。20 世纪 90 年代以来，数字化的浪潮更提高了人们对电影的热情。随着电影数字技术的发展，电脑制作在影视领域的不断扩张，人类惊呼电影技术的又一次革命来临了。数字化电影不同于传统意义上的电影，电影数字化的关键是将以胶片为载体记录的影像转化成数字信号在计算机中进行处理，在数字化的环境完成电影的前后期制作，再转化成胶片放映或用数字电影放映机放映。电影数字化是对传统手法、技巧与工艺的一种促进，因为电影数字化过程中仍须采用许多传统的制作工艺，电影所用的载体仍是胶片。

早在 70 年代中期，美国导演卢卡斯在《星球大战》中就利用电脑操纵技术来控制宇宙飞船的模型的运动，在与真人表演的镜头合成时浑然一体，让人无法察觉。到 80 年代末 90 年代初，电脑生成图像技术（computer generation image，CGI）已经被运用得炉火纯青。《深渊》《终结者 II》《侏罗纪公园》《阿甘正传》《泰坦尼克号》等一系列大制作影片的出炉，使人们对电影数字化技术的运用有增无减。1993 年，影片《乌鸦》的男主角、李小龙的儿子李国豪在拍摄时不幸中弹身亡，导演运用蒙太奇和计算机图形技术（computer graphics interface，CGI），把已经拍好的镜头成功嫁接到未来得及拍摄的镜头中，影片得以完整公映，根本看不出嫁接的任何痕迹；《阿甘正传》中漂浮的羽毛，阿甘与已故总统、猫王、列侬等一些人物的同台共舞，让观众无不称奇；《泰坦尼克号》中沉船演绎的悲欢离合无不让人动容；《狮子王》重温了经典的哈姆雷特故事，动物版的爱恨情仇同样震撼着人们的心灵。

在 1996 年长沙中国电影工作会议上，"数字电影制作"被隆重地提上日程，确定数字电影为中国电影技术今后发展的突破口，投入了大量资金，引进了先进的技术设备，中国数字电影真正起步。1999 年，国家计委批准了广电总局的"电影数字制作产品示范工程"。

中国也投入到数字化的热浪中，拍摄了《紧急降迫》《冲天飞豹》等影片，由于资金、市场、影片的自身原因等条件的限制，影片并没有取得预期效果，很难与好莱坞的大制作比拼。近几年，在一些大制作的影片中也频频使用数字技术，这是中国电影向数字化制作迈开的虽艰难却有意义的一步。

目前，数字技术已然成为驱动中国电影产业建构的不可替代条件，同时也是影响中国电影产业整体竞争力的核心因素，乃至形成一种新形态的电影类型与美学革新。在此基础上，数字视效技术不仅促使世界电影从基础竞争到技术竞争的产业机制重建与转型，同样成为重构经典电影本体美学、传统理论研究，以及创作实践的内在变量。实际上，这一根本性的变革，关涉的不单单是制作流程的问题，更关乎当代创作者、研究者与观者的电影观念的更新和迭代问题。反观电影行业这些现象的发生，标志着全球影视行业进入虚拟制片与虚拟拍摄的工业流程，在 2020 年以《曼达洛人》等为代表的影视作品中体现得尤为明显。而此类依托于数字化视效技术的制作机制，也为中国电影提供了"弯道超车"的绝好时机。在此背景下，尤其值得一提的是《刺杀小说家》，它是中国电影工业化进程中第一次完整使用虚拟拍摄技术的影片，其中包含了动作捕捉、面部表演捕捉、前期预览虚拟拍摄、实拍阶段虚实结合拍摄，同时也是 MORE VFX 第一次挑战类人生物的表演制作，并在艺术和技术方面均取得长足的进步。《刺杀小说家》的拍摄制作，也意味着中国电影工业化以及视效制作技术又一次大跨步提升。[1] 但中国电影的数字化仍任重道远。

总之，最新科技在电影中的运用，又一次对观众的接受力形成了挑战，在某种意义上，它比当年声音进入默片或彩色代替黑白对电影产生的影响还要大。数字化似乎成为电影工作者无法逃避的挑战。

（三）数字电影

数字电影是指在电影的拍摄、后期加工以及发行放映等环节，部分或全部以数字处理技术代替传统光学化学或物理处理技术，用数字化介质代替胶片的电影。数字电影不仅能对现实中真正存在的影像进行加工，而且还能创造出现实生活中不存在的影像。

数字电影诞生于 20 世纪 80 年代，是高科技的产物。随着计算机技术的飞速发展，许多传统电影制作做不到的镜头需要借助电脑完成，或者运用电脑技术会使影片更完美，于是传统电影引入数字技术。数字电影技术已经很成熟，创作人员运用数字特技逐步转化为将其与传统摄制、传统特技融为一体的表现手法。在美国等国家涌现出一大批既掌握现代数字技术又极富艺术品位的创作人员，产生了一大批视听效果俱佳的影片。电影史上第一部全 3D 动画长片是迪士尼的《玩具总动员》，77 分钟，1561 个全电脑制作的 3D 镜头，历时 4 年，动用了 110 个工作人员，成本为 3000 万美元。

① 徐建：《〈刺杀小说家〉：中国电影数字化工业流程的见证与实践》，《电影艺术》2021 年第 2 期。

1999 年，无胶片电影《玩具总动员续集》正式亮相欧洲，标志着数字电影的诞生。与传统电影相比，数字电影的最大不同之处在于将以胶片为载体、以拷贝为发行方式的传统电影改变成以数字文件形式发行和通过网络、卫星直接传送到影院、家庭等终端用户，以供全球的观众同时同步观看的电影。具体来说，数字电影包括创作、制作、放映等层面。从创作层面上，数字技术创作出人类前所未有的视觉奇观、虚拟现实、超时空景观，从而大大扩展了电影的表现空间与表现能力；从制作层面上，数字录音、数字编辑将大大提高电影视听质量和效果的精度、强度与感染力；从放映层面上，数字电影将不再使用传统的放映机和胶片拷贝，影片将通过卫星、光纤电缆或光碟直接传送或发行到影院，影院则通过压缩节目的晶片在银幕上显示影像，不仅使电影的画面素质和音响效果超过传统电影，而且为观众参与电影的互动提供了技术上的可能性。

到目前为止，世界上发行的数字电影已经达到了可观的数目，其中比较著名的有《星球大战前传Ⅱ·克隆人的进攻》《星球大战Ⅲ·西斯的反击》《海底总动员》《指环王》《哈利·波特》等，这些影片以全球为市场，票房的高收入以及影视产品的后加工产品等都为电影公司带来了可观的经济效益。

2009 年的好莱坞巨制《阿凡达》则在数字技术上达到了新的高峰，甚至引发了具有革命性的电影概念。《阿凡达》这部划时代的影片最大的意义就在于它使纯"CG（computer graphics）电影"[①] 取代真人电影成为了可能。在《阿凡达》以前，由于动作捕捉技术精度不高，表情捕捉技术不成熟，使得 CG 人物难以替代真人。《阿凡达》以后，这个局面被改变。而 CG 电影将全盘改变电影制作和观赏模式。首先，创作剧本的人可以让想象力无尽驰骋。由于全盘虚拟，才能真正达到了"只有想不到，没有做不到"的境界。导演卡梅隆用了 12 年才拍出《阿凡达》，2022 年，他拍摄了《阿凡达·水之道》，把数字技术提高到新的层次，成为当年全球发行量最大的影片。其次，场景可以全虚拟，这不仅可以节省成本，还能避免产生环境污染，规避天气、人为等种种因素对电影拍摄的干扰。再者，观众欣赏电影的思维方式也会转变。由于大部分演员退居幕后，可能将导致虚拟偶像的诞生，也就是说，未来的追星者们可能追捧的是"CG 明星"。

中国于 2001 年制作了第一部数字电影《青娜》，虽只有短短的 5 分钟，却填补了中国数字电影的空白，这部电影于当年国庆期间用数字源文件在中华世纪坛艺

① 随着以计算机为主要工具进行视觉设计和生产的一系列相关产业的形成，国际上习惯将利用计算机技术进行视觉设计和生产的领域统称为 CG。它既包括技术，也包括艺术，几乎囊括了当今电脑时代中所有的视觉艺术创作活动，如平面印刷品的设计、网页设计、三维动画、影视特效、多媒体技术、以计算机辅助设计为主的建筑设计及工业造型设计等。

术馆的高清晰数字大屏幕上放映。影片所涉名胜众多，通过 18 岁妙龄少女青娜与真人兵马俑共护家园的故事，探讨了人与自然的和谐关系。《青娜》的诞生是中国数字电影的一次真正的革命，为未来中国数字电影的发展提供了一个良好的借鉴。

总之，数字电影技术的巨大潜能，已经使之成为当今世界发展的趋势和方向。

（四）DV 电影

DV 是 digital video 的缩写，就是数字视频的意思。因此，DV 电影本质上就是数字电影。

1996 年，日本研制的第一款 DV 摄像机问世，其画质水平解像度达 500 线以上，与价值不菲的 Beta 摄像机不相上下，性价比很适合个人消费者的购买能力。同 DV 摄像机配套的是非线性编辑软件，将数字信号输入 PC 后可以很方便地进行后期编辑。在微软公司 1997 年推出 Softimage 3.7 版本之后，个人在计算机上也可制作电影特技画面，这样一来就突破了制作影视节目企业化、集体化的陈规，从前期拍摄到剪辑合成，全部可以由创作者一个人独立完成，从而揭开了 DV 影像文化的新纪元。

著名的职业导演如伊朗的阿巴斯·基亚罗斯塔米（Abbas Kiarostami，1940—2016）就用 DV 拍摄了一部考察当地儿童与社会状况的纪录片《A. B. C. 到非洲》，中国第六代导演贾樟柯也用 DV 拍过一部《公共场所》，取得了较好的拍摄效果。另外，著名作家、艺术家朱文自编自导了《海鲜》，并获得了好评。一部分电影爱好者特别是大学生，更用这种比较便利的设备记录了自己的生活轨迹、思想历程，在社会上引起了强烈反响。DV 电影发展前景不容小觑，它越来越深刻地影响着人们的生活。

DV 电影尚处在幼年阶段，但我们还是感觉到它已然从技术到美学、从构想到存现、从创作到观赏等方面丰富了人们对电影原有的经验、感受和认识，扩充了电影概念的内涵，拓展了电影概念的外延，为电影创作带来了新的可能，开辟了新的道路，呈现了新的气象。

回首 DV 短暂的历史，不能不说 DV 电影的成长是神速的。1995 年，一群电影导演在丹麦哥本哈根发起了 Dogma'95 运动，丹麦导演托马斯·温德堡（Thomas Vinlerberg）用 DV 机成功创作了第一部 Dogma'95 电影《家宴》，从此，一大批 DV 电影从世界的各个角落如雨后春笋般涌现出来。著名的 DV 故事片有丹麦拉斯·冯·特里耶导演的《魂归伊甸园》，美国艾杜阿多·桑切兹和丹尼尔·梅里克编导的《女巫布莱尔》《女巫布莱尔2》，克里斯汀·莱文编导的《国王还活着》，丽贝卡·米勒编导的《个人速度》，斯帕克·李导演的《哄骗》，等等。中国人对 DV 电影也不再感到陌生，从 1997 年以来，中国的 DV 纪录片经历了从无到有、从小

到大的创作风潮，并出现过一些 DV 电影小组，如北京的"道光""实践社"、广州的"缘影会"、昆明的"电影学习小组"。一些地方和公司都办过一些规模不等的展映、比赛活动；一些新闻传媒开办了一些扶助 DV 影像发展的栏目；网络上的一些电影论坛也为 DV 电影的观赏和评论提供了不少空间。一长串 DV 编导的名字和他们广为流传的作品也确证了 DV 电影的现实成就和灿烂前景，如胡杰的《远山》《媒婆》，季丹的《贡布的幸福生活》《老人们》，杨天乙（杨荔娜）的《老头》《家庭录像带》，吴文光的《江湖》，胡庶的《我不要你管》，睢安奇的《北京的风很大》，王兵的《铁西区》，段锦川的《八廓南街 16 号》《广场》（与他人合导），朱传明的《北京弹匠》《群众演员》，等等，这不能不让人相信 DV 掀起了一个纪录片热潮。不仅 DV 纪录片而且 DV 故事片也蔚为壮观，诸如朱文的《海鲜》、贾樟柯的《任逍遥》、崔子恩的《旧约》、关锦鹏的《蓝宇》、伍士贤的《车四十四》、娄烨的《在上海》、陈亮的《霞飞路》、杨福东的《城市之光》、江江的《楼》、陈果的《人民公厕》（香港）等。尤其是还出现了纪录片 *DV CHINA* 中主人公周元强那样献身 DV 影像的民间影像大师，这位江西省景德镇市竟成镇文化站站长，在 1993 年后的十余年间，曾以当地的红军事迹为主要题材，组织乡民自制电视剧达 18 部 30 余集。贾樟柯、娄烨、周元强、朱文、冯雷、杜海滨、朱传明、吴文光、杨天乙等，随着他们的作品在民间的广为流传，已经成了 DV 操练的榜样、DV 电影实验的英雄、中国 DV 电影成就的象征符号，一句话，成了 DV 电影明星。

之所以对高科技时代的电影着墨较多，是因为这是电影技术发展的趋势，是电影未来的走向。数字电影与传统的胶片电影相比，具有很多优越性，数字电影画面清晰、稳定，无磨损，不受放映环境的限制；发行速度快，发行多样化；尤其重要的是，它降低了后期制作成本，节省了拷贝的洗印、存储、运输费用，适合特技处理，而且杜绝了化学污染，有利于环保。从技术上说，数字电影加快了影视互动的过程，有利于传播技术的不断向前发展。但在看到数字电影在技术上给人类带来巨大进步的同时，我们也应意识到科技的发展对人类来说永远都是一把双刃剑。数字技术也给电影美学、电影文化、电影工业带来了一系列的危机，如果片面强调技术的万能作用，为技术而技术，而影片本身缺乏人文内涵，故事情节苍白，情感空洞，留给观众的除了视觉的冲击外，思想内涵却乏善可陈，就会把观众带入技术主义的泥淖。因而，面对数字技术，应多一些情感与人文关怀，达到技术与艺术的和谐统一，这是高科技时代电影发展的应有出路。

应该指出的是，数字视频不仅用于电影制作。自 2000 年以来，包括高清电视在内的数字电视在大多数发达国家变得越来越普遍。在窄带应用方面，视频通信应用于手机，而商用视频电话、视频会议都有成熟的产品。流媒体视频和互联网上的

点对点视频传输也是最近的热点。

第四节　电视传播技术的发展

马歇尔·麦克卢汉曾说过："媒介即信息（The medium is the message）。"[1] 电视作为一种新的传播媒介，具备了视听的双重优势，调动了人的各种感官，使人类的传播行为超越了时空，真正实现了信息保存的永久性。电视自 20 世纪 30 年代诞生起，经历了机械电视的幼稚期，发展到电子电视的完善期。如今，全新的电视传播媒介经过了近百年的技术发展和艺术实践，形成了一种包含多种技术和艺术的结合物。建立在无线电传播基础上的电视，吸收了磁带录音技术、光电转换技术、彩色显像技术、人造卫星技术、立体声技术、激光数字技术、有线传播技术等技术要素，从而成为一种高度综合的新型传播媒介。

早期电视事业的发展并不是一帆风顺的，甚至在"二战"期间出现了暂时的停滞期，但电视的发展是世界传播发展不可抑制的潮流，"二战"后电视便迅速发展起来。

一、各国电视事业早期发展状况

1936 年 11 月 2 日，世界上第一家电视台英国广播公司（BBC）开始播出电视节目，标志着人类传播史进入了一个新纪元。当时，英国电视节目的图像清晰度要明显高于欧美其他国家。早在 1930 年，BBC 就播出了声像俱备的电视剧《花言巧语的人》，只不过扫描标准只有 30 行，图像模糊，因而在质量上难以保证。直到 1936 年，BBC 的电视节目才日臻完善。1937 年 2 月，英国的电视标准制式规定为每秒 405 行扫描线，25 帧。1935 年 3 月，德国在柏林播出定期节目。美苏奋起直追，开始电视实验广播，至 1939 年初建立了各自的电视台，到"二战"前，法国、意大利等国也纷纷建立了自己的电视台，并制定了电视标准制式。

1941 年，美国国家电视标准委员会（National Television Standards Committee, NTSC）确定美国的电视技术标准为每秒 525 行扫描线，30 帧（现行电视标准主要有 525 行/60 帧和 625 行/50 帧两种）。

1939 年，德国突袭波兰，第二次世界大战爆发。9 月 1 日，BBC 中断播放已久

① ［加拿大］马歇尔·麦克卢汉：《理解媒介——论人的延伸》，何道宽译，译林出版社 2019 年版，第 78 页。

的米老鼠动画片，开始了长达 7 年的停播，美国、苏联、法国等国的电视事业也步入停滞阶段。直到战后，世界电视才真正步入青春期，战前停播或停顿的电视节目重新进入了观众的视野，世界电视事业再度活跃。50 年代末期，几乎所有的发达国家以及亚非拉等不发达地区都拥有自己的电视台，全世界开办电视台的国家已达 50 个，到 70 年代，电视在世界范围内已相当普及。

随着电子技术的不断发展，电视技术也在不断革新，电视画面由黑白发展为彩色，从最初的电子管到当今集成电路的完善，从模拟技术向数字技术跨越，从地面传输巨变为卫星传送，从单向传输飞跃至双向多向传输。电视技术的发展首先需要解决声像方面的技术问题，在这方面，磁带录像机的发明是关键。

二、声像技术设备的完善

（一）声音的存储

把声音信息存储下来供人们使用，从而完成信息的保存、传递是人类一个永恒的梦想。1877 年，爱迪生发明了手摇滚筒式机械唱机（留声机），从此声音得以保存，人类开始了储存声音的历史。特别是美好的音乐和歌声得以保留、储存和再现，这令人们欣喜不已，但此时声音的保存还只是一次实验。直到 1887 年，美国人伯里纳（Email Berliner）发明了唱盘和横行唱针，人类才真正开始了长期保存并复制声音的历史。

20 世纪 20 年代，钢丝录音机首先在欧洲流行。丹麦科学家瓦尔德马·波尔生（Valdemer Poulsen）为此作出了巨大贡献，他是哥本哈根电话公司的一位工程师。钢丝录音机的原理是：把钢琴弦磁化，以反映从电话传声器传来的声音，声音贮存在极小磁化区型的钢丝上，后来我们称之为"钢丝次音"。于是，小型磁带录音机很快在办公室流行起来，它们被用来口述信件，甚至记录电话谈话。同时，波尔生还发明了一种用金属粉涂层的纸带机，堪称最早的磁带录音机，但它从未正式生产过。1929 年，BBC 开始采用此方式进行录音广播，但由于其保真度不高，播放的音乐往往容易失真，使用起来也不方便。

磁带录音机的发明克服了上述困难。磁化模式是把来自传声器的信号放大以后留在被磁化的带子上，并将磁带卷绕在大绕轴上。最早使用磁带的录音机是"布拉特纳"型录音机。1929 年，位于英国埃尔兹利的布拉特纳色彩和音响摄影棚为了使音响和摄影能够同步，使用了这种磁带录音机。这是在德国音响技师克尔特·休蒂雷（Kälte Hughtle）的专利基础上，由制作人路易斯·布拉特纳（Louis Blattner）设计的，也是最早采用电子放大器的录音机。1931 年，BBC 购买了布拉特纳

的第一台磁带录音机。不久，磁带录音机便广泛应用于专职录音。

50 年代末，美国无线电公司（Radio Corporation of America，RCA）研制出卡式磁带，以后世界上的多家公司分别以盒式磁带、盒带等各种各样的名字、规格着手开发盒式磁带产品。这些产品的共同之处就在于不再需要进行烦琐的磁带装入工作，只要将磁带轻松地放入磁带录音放音机之中就可以简单地进行操作，与开盘式相比，使用起来便利了许多。50 年代还实现了磁带录音机的立体声化和晶体管化，录制出来的声音优美动听。到 80 年代，出现了激光唱盘（CD）。而现在，很多电台、电视台使用数字或高保真录音设备，录音方式也在数字化的激流中前进。

（二）影像的纪录

电视诞生初期，许多电视节目大量采用电影技术，用胶片拍摄，一部电影放映机加上一个指向镜头的特殊开关，就能把每秒 24 格的画面的机械媒介转化为每秒 30 幅图像的电子媒介。但由于设备陈旧，许多新闻性强的节目无法达到观众的要求。60 年代初，几乎所有的胶片都从原来的 35 毫米改进为 16 毫米，并能够做到声像同时收录，但此时，电视新闻的基本录制情况并没有改变。

磁带录像机技术的出现弥补了备受时空限制的现场直播的单一形式，实现了电视工艺流程的真正转折。磁带录像机种类很多，按磁带记录方式分为两大类：模仿方式和数字方式。早在 1951 年 11 月 11 日，美国宾·克劳斯比公司首次展示了磁带录像机设备。到 50 年代中期，这种录像机的带速已发展到每秒 15 英寸，扫描线 320 行，画面效果与直播电视相比也毫不逊色。美国哥伦比亚广播公司（Columbia Broadcasting System，CBS）电视台首先使用录像机播放的录像节目是在好莱坞电视城录制的《爱得华兹新闻评论》。70 年代后电子新闻采录机（electronic news gathering，ENG）设备被发明。它通过使用便携式的摄像、录像设备来采集电视新闻，提高了电视新闻的时效性和现场性，大大方便了现场拍摄，但它获取的素材还要在电子编辑设备上进行剪辑，很接近电视制作方式。当 ENG 与电缆通信、微波通信卫星通信技术结合后，其优势便发挥出来了，电视新闻的时效性得到了空前的提高。另外，电子演播室录像制作（electronic studio production，ESP，也包括演播室直播等方式）等设备相继发明，大大提高了电视节目制作方式的多样性。

80 年代，录像机继续发展，家庭录像机极为盛行。90 年代出现了可以互动的录像带视盘，磁带录像技术日臻完善。

录像技术设备的完善为电视的不断向前发展奠定了坚实的基础。

三、彩色电视

彩色电视是摄取、传送、接收彩色图像的电视系统。黑白电视诞生不久，人们便致力于彩色电视的研制。较之黑白电视，彩色电视更富有表现力，其色彩状况更符合人们的日常所见、审美习惯。就其色彩而言，它是根据光的三原色（三基色）原理研制出来的。自然界的一切色彩都可以通过对红、绿、蓝三种基色光混合而模拟出来。彩色电视即先将彩色图像分解成三原色并分别提取出来，然后将之转化成电信号发送出去，接收后再将电信号转换成光的三原色，从而还原成彩色图像，完成彩色图像的接收。

彩色电视是在黑白电视的基础上发展起来的。在黑白电视的制式中，不存在发射与接收的制式问题，但彩色电视却不同，它要求与黑白电视兼容，要兼容就必须有与黑白电视相匹配的体制（主要指扫描方式、每帧行数、行帧、场帧、帧频、视频、宽带、频道宽度、图像和伴音载频差，以及它们的调制方式等）。目前，各国和地区采用的电视制式大体情况是：

NTSC（national television standards committee）制式：美国、墨西哥、日本、中国台湾地区、加拿大等采用。

PAL（phase alteration Line）制式：德国、中国内地和香港地区、英国、意大利、荷兰、中东一带等采用。

SECAM（sequence de couleursavec memoire）制式：法国、俄罗斯、东欧和非洲各国采用。

在上面三种彩色电视制式的基础上，按伴音信号的调制方式（调频或调幅）和载波频率，还可以把电视制式继续细分成很多种：D/K：6.5 MHz，中国内地采用；I：6.0 MHz，中国香港、澳门地区采用；B/G：5.5 MHz，新加坡、国外部分地区采用；M：4.5 MHz，美国、日本、加拿大等国及中国台湾地区采用。

还应该指出，随着节目来源的增加，如卫星电视、激光视盘和各种录像带，市场上出现了多制式电视机和背投，如2制式、4制式、11制式、17制式、21制式和28制式等。这里所说的制式既不是我们平常所说的PAL、NTSC、SECAM彩电三大制式，也不是黑白电视体制，而是说电视机用多少种方式接收。如，2制式是指既能接收我国内地电视图像和伴音，又能接收香港电视图像和伴音；28制式能接收6种电视广播、8种特殊录像机放像、7种激光视盘放像和7种有线电视系统。

最早使用NTSC制式（见表1-1）的是美国。1953年，美国国家电视标准委员会提出与之同名的NTSC制式，由于它是对两个色差信号采用正交平衡调幅后与亮度信号一起传送的，所以又叫"正交平衡调幅制"。1954年，NBC（National

Broadcasting Company)、CBS 采用此制式首次播出了彩色节目。日本、加拿大分别于 1957 年、1966 年采用同一制式播出电视节目。NTSC 制式有许多优点，如接收机简单，图像质量高，信号处理方便。但由于 NTSC 制式在技术上表现为对黑白电视的过分依赖，其色彩质量很难令人满意，因而被人讥讽为"绝非同样颜色"（never the same color）制式。

SECAM 制式（见表 1-3）最早在法国流行开来。1956 年，法国在 NTSC 制式的基础上研制开发出 SECAM 制式。过去由于受高山、高大建筑物等障碍物的影响而造成的图像色彩质量不好的问题被解决了，但在黑白电视的兼容性上却有所下降。60 年代，由于美法两国在国际政治问题上的分歧，有人戏称这种制式为"基本反对美国制式"（system that elementarily contrary to American system）。

最先使用 PAL 制式（见表 1-2）的是德国。1963 年，德国率先推出 PAL 制式，其传送范围广，传真度高。中国自 1958 年 5 月 1 日诞生第一家电视台——中央电视台（早期称北京电视台，1978 年 5 月 1 日改称中央电视台）后，第二年就研制出了全套国产彩电演播设备和发射机，并于 1960 年 5 月 1 日在北京建成了第一个彩色实验台，当时使用的是 NTSC 制式，直到 1969 年才决定暂用 PAL 制式（1982 年正式决定 PAL 制式为中国彩色电视标准）。70 年代，地方各电视台也陆续开播彩色电视节目。从 1977 年 7 月 25 日起，中央电视台的一套节目全部改为彩色播出。从此，中国电视迈入彩色时代。

随着全球化传播时代的到来，这三种制式之间的藩篱势必要打破，彩色电视的前景还是相当乐观的。目前，为了适应全球化的需要，世界上各种制式的彩色节目一般都可通过电视制式转换装置相互转播。

表 1-1　NTSC 制式标准

系　统	NTSC M
线/域	525/60
水平的频率	15.734 千赫
垂直的频率	60 赫兹
颜色次级载波频率	3.579545 兆赫
录影带宽	4.2 兆赫
醋然载体	4.5 兆赫

资料来源：http：//www.alkenmrs.com/video/standards.html。

表 1-2　PAL 制式标准

系　　统	PAL B, g, h	PAL i	PAL D	PAL N	PAL M
线/域	625/50	625/50	625/50	625/50	525/60
水平的频率	15. 625 千赫	15. 625 千赫	15. 625 千赫	15. 625 千赫	15. 750 千赫
垂直的频率	50 赫兹	50 赫兹	50 赫兹	50 赫兹	60 赫兹
颜色次级载波频率	4. 433618 兆赫	4. 433618 兆赫	4. 433618 兆赫	3. 582056 兆赫	3. 575611 兆赫
录影带宽	5. 0 兆赫	5. 5 兆赫	6. 0 兆赫	4. 2 兆赫	4. 2 兆赫
酣然载体	5. 5 兆赫	6. 0 兆赫	6. 5 兆赫	4. 5 兆赫	4. 5 兆赫

资料来源：http：//www. alkenmrs. com/video/standards. html。

表 1-3　SECAM 制式标准

系　　统	SECAM B, g, h	SECAM D, k, k1, l
线/域	625/50	625/50
水平的频率	15. 625 千赫	15. 625 千赫
垂直的频率	50 赫兹	50 赫兹
录影带宽	5. 0 兆赫	6. 0 兆赫
酣然载体	5. 5 兆赫	6. 5 兆赫

资料来源：http：//www. alkenmrs. com/video/standards. html。

四、卫星电视

（一）通信卫星

征服太空，实现远距离的信息传送，是人类长久以来追求的目标。对于传播媒介而言，在短时间内最大范围地掌握尽可能多的受众是极其重要的。卫星通信技术的发展使这一切成为可能。卫星传播系统首先由地面台（ground station）把信号通过"上链"（uplink）传送到太空中的通信卫星（communication satellite），再由卫星自动转换信号频率，经由"下链"（downlink）传回到另一个接收的地面台，从而完成链状的传播方式。

早在 1945 年，英国科普作家克拉克（Arthur C. Clarke）在《无线电》杂志上

就发表了题为《世界传播的未来》（后改名为《星际传播》）的文章，构想了人类用卫星传送信息的一系列问题。他设想将人造卫星发射到赤道上空 22300 英里（约合 35860 公里）处，与地球保持同步运行，这样卫星就成为空中相对静止的一座转播站，实现地面信号的接收与传送。如果在同步轨道上每隔 120° 处设一颗通信卫星，用 3 颗这样的卫星覆盖地表就能形成全球的通信网。克拉克后来被尊称为"通信卫星之父"。在这篇文章发表后的第 12 年，即 1957 年，苏联率先发射了第一颗人造地球卫星——"斯普特尼克 1 号"，克拉克的设想变成了现实，人类从此步入了卫星时代。这是人类征服太空的首次尝试，虽然其政治目的远大于经济目的，但它毕竟标志着一个新时代——太空时代的到来。

在用卫星传送电视节目上，美国走在了世界的前列，它于 1960 年发射了被称作"回声 1 号"的卫星。四年后，又发射了"回声 2 号"，但这两颗卫星都只能将声音和信号从美国一个地区发射到另一个地区。1962 年，美国航空航天局（National Aeronautics and Space Administration，NASA）与美国电话电报公司（American Telephone & Telegraph，AT&T）合作发射了"电星 1 号"通信卫星，进行了跨越大西洋的电视节目传送实验。但由于卫星与地球不同步，远距离的通信时间比较短，还不到 2 个小时。1962 年 12 月，美国发射了另一颗通信卫星"中继 1 号"（Relay－1），并于 1963 年 11 月 23 日在日本成功转播了肯尼迪总统遇刺事件，引起了极大的轰动。1963 年 7 月 26 日，美国又成功发射了"同步 2 号"通信卫星（在此之前曾发射了"同步 1 号"，但以失败告终），这颗卫星成为世界上第一颗同步卫星。时隔一年，美国又成功发射了"同步 3 号"通信卫星，在东京举行的夏季奥林匹克运动会便是通过此卫星转播到世界各地的。

使世界正式进入卫星通信时代的是 1965 年 4 月 6 日国际通信卫星组织发射的第一颗商用通信卫星——"国际通信卫星 1 号"，又称"晨鸟"（early bird）。它为北美和欧洲之间提供通信服务，能传送一个电视信号或 240 个变向的声音传送频道。这颗卫星的发射标志着世界进入国际卫星传播的新时代，国际进行电视节目传送和转播完全成为现实。

与此同时，世界各国也在致力于通信卫星的研制，苏联、加拿大、印度尼西亚等国家都积极建设国内的卫星通信网。中国也从 1970 年起，着手通信卫星的研制工作，并于 1970 年 4 月 24 日成功发射了"东方红 1 号"，以后又陆续发射了"东方红 2 号"（1984 年 4 月 8 日）、"东方红 3 号"（1997 年 5 月 12 日），大大促进了中国通信卫星的发展。1990 年 4 月 7 日，由中国"长征三号"运载火箭发射成功的"亚洲一号"通信卫星，使 CCTV－1 的电视节目转播到了亚洲广大地区。1995 年 11 月 28 日，中国又成功发射了"亚洲二号"通信卫星，进一步扩大了电视节目的覆盖范围。1997 年发射的"东方红 3 号"通信卫星，则标志着中国卫星通信

进入商业运营时代。2016 年发射了中国第一颗移动通信卫星"天通一号"。而中国第一颗 Ka 频段的高通量卫星"实践十三号"于 2017 年发射。2020 年"实践二十号"卫星的发射，"东方红 5 号"可提供有效载荷功率 22 千瓦（kW），达到世界主流水平。中国的卫星电视的进步，具体体现为以下几个方面：①空间段的建立初具规模，保证了卫星固定通信业务的资源稳定性。目前，中国可利用的卫星资源众多，如亚洲二号、亚洲四号、亚太六号等，并且对未来中国卫星通信产业也做了长远规划。②满足各种业务要求的通信网基本建成，可以对地面通信网起到完美的补充作用，且能提供延伸和应急备份的作用。③大规模功能齐全的卫星电视广播传输网已经建成，中国广播电视覆盖率大大增加，其中，卫星电视广播系统、卫星远程教育系统、卫星视频会议系统等方面都能覆盖全球绝大部分地区，对网络"村村通"工作的推进和实现起到了重要作用。④在卫星通信应用市场上取得了快速的进步，但仍然有十分令人看好的发展空间。

总之，近些年来，卫星电视业务收入在通信业务发展极为迅速，占整个通信服务收入的 80% 左右。卫星广播也取得了良好的发展，每年都以 10% 的增速在增长，使用用户数量也不断增多，已经有数亿人次使用；全球的卫星高清频道也不断增加。而且，卫星电视和广播依然具有强大的市场潜力，可以预见在未来会快速发展。

（二）直播卫星

进入 80 年代后，世界各国致力于直播卫星的研制，人类进入了直播卫星信（direct broadcasting service，DBS）阶段。所谓直播卫星，是指通过卫星将视像、图文和声音等节目进行点对面的广播，直接供广大用户接收（个体接收或集体接收）。直播卫星是向公众直接转播电视或广播节目的专用通信卫星，主要用于电视直播。与 60 年代的一般通信卫星相比，卫星直播的节目不必经过地面卫星站的周转就可以直接到达用户家庭，即"利用太空电台发送或重新发送信号，以供公众个别接收（含社区直接接收）无线电业务"［1997 年世界无线电管理大会（WARC）为 DBS 所下定义］，用户可以使用小型的抛物面天线和附加的微波调节器直接收看卫星传送的电视节目，不必经过地面电视台站的接收和转发，也不必考虑卫星转发器的功率和采用波段。

国外直播卫星发展历史和现状直播卫星的历史可以追溯到 20 世纪 70 年代，当时日本先后进行了 DS-2 和 DS-3 系列 7 颗数字电视直播卫星的发射，进入直播卫星的探索阶段。虽然其中很多卫星以发射失败或转发器损坏告终，但在 Ku 频段直播卫星电视技术方面取得了一定的经验。80 年代中期，欧洲、日本先后建立了以模拟技术为基础的 Ku 频段直播卫星，它采用中功率多频道广覆盖的方式，每个

卫星转发器只能传送 1 路或 2 路图像信息，地面天线直径为 0.6～1.0 米。此时期，SES（欧洲卫星公司）经营的 Astra 卫星是较为成功的直播卫星系统的代表，Astra 卫星在欧洲拥有上千万用户。日本的直播卫星也拥有几百万用户。自 90 年代以来直播卫星电视发展和商业化盈利的有关技术条件逐渐具备，如数字压缩技术的开发和应用，大容量、大功率、长寿命的卫星研制成功等技术取得了突破进展，为直播卫星注入了新的活力。通过数字视频压缩技术将模以信号数字化并压缩，将每秒上百兆比特的数字基带信号压缩至每秒几兆比特，从而大大增加了传输、存储和交换的能力，可使每个卫星转发器传送几路乃至十几路电视节目，大大增加了卫星的直播容量。目前，通过卫星传输的电视节目全部都是数字电视信号。一颗直播卫星可传播超过 200 个频道的电视节目，并且还可提供附加数据信息。在新技术的推动下，互动电视和高清晰度电视通过直播卫星传送均已成为现实。目前，全球达到一定规模的数字直播卫星系统已有 30 多个，其中千万左右用户规模的系统就有 3 个。我国的电视卫星直播发展也比较顺利。1993 年 10 月，国务院颁布 129 号令，即《卫星电视广播地面接收设施管理规定》。1998 年 12 月，一个以直接到户方式的卫星数字广播电视试验平台开通，进行卫星直播相关研究、探索和经验积累。2008 年 6 月 9 日晚 8 时 15 分，在中国在西昌卫星发射中心使用"长征三号 7"运载火箭，成功将"中星 9 号"广播电视直播卫星送入太空，这也意味着开启了中国的直播卫星时代。[①]

卫星直播电视的发展，进一步加快了全球化的步伐，扩大了受众群体，提高了信息传播的效率，与此同时也带来了一些负面影响，诸如各国为争夺卫星轨道位置展开的激烈竞争，信息主权（information sovereignty）的争议，卫星传播所产生的信息溢波（spillover）现象以及由此对接收国造成的意识形态、价值观念、生活方式等方面的混乱都引起了人们的关注。

五、有线电视

所谓有线电视（cable television，CATV），是指使用一条同轴电缆（coaxial cable）就可以做到双向多频道通信的有线电视。

CATV 由共享天线的收讯系统演变而来。当初设立 CATV 是为了改善偏远地区的电视收视效果。一般的电视广播都是利用电波来传送信息，因此很容易受到高山或高楼大厦等建筑物的阻挡，而造成电波干扰、收视效果不佳的现象。为了解决某些地区因地形限制而无法获得良好收视效果的问题，于是在适当地点装设高性能的

[①] 参见李腾《直播卫星的历史、现状与发展》，《卫星与网络》2012 年 12 期。

共享天线，再以电缆线将电波送到各用户家中。

CATV 型，最早称为地区共享天线电视（community antenna television）。此种电视系统在美国已有很长的历史，早在 1949 年，俄勒冈州的亚士多利亚（Astoria）就成立了一家 CATV 电视台。之后，CATV 系统就在美国各地急速地扩展开来，目前，全美共有 4000 家以上的 CATV 电视台，加入 CATV 的家庭就超过 2000 万户。

由此可知，这种使用宽带道同轴电缆（broadband coaxial cable）的 CATV 将成为未来高度信息化社会的新媒体。

有线电视最早出现在美国的宾夕法尼亚州与俄勒冈州之间的多山地区，其形成只是为了共用天线电视系统（master antenna television，MATV），这些地区由于受高山等的阻碍，信号清晰度受到影响，选择一个有利的地形，采用一副主天线接收无线电视信号，并用同轴电缆将信号分送到用户家中，就可以实现节目的传送。中国的有线电视的产生也是缘于此类情形。1964 年，中央广播事业局设计院等单位在北京饭店安装了中国第一个共用天线电视系统，中国有线电视的历程由此开始。当时，加拿大、英国及其他欧洲国家也积极创办有线电视。

有线电视的真正快速发展期是在 70 年代后，其与卫星技术珠联璧合，产生了强大的电视新技术。在卫星和电缆相互结合方面做得比较成功的是美国。有线电视的发展初期，美国实行限制政策，但随着有线电视发展的优越性日益明显，美国逐步放宽了政策，到 80 年代，政府已经极力支持有线电视的发展了。著名的有线电视新闻网（Cable News Network，CNN）成为美国人了解世界的一个最重要的窗口。

我国的有线电视发展迅速，90 年代以来，利用卫星传送有线电视节目已成为重要的传播方式。我国的有线电视经历了近 30 年的发展，已经成为世界最大的有线电视用户国。截至 2022 年底，我国有线电视用户为 2 亿。有线电视以其频带宽的特点已被世界各国的专家公认为"信息高速公路的最后一公里"，具有巨大的产业开发价值。当前，我国的有线电视正在向数字化、多功能化、产业化和全国联网的方向发展。

有线电视的节目频道以专业频道设置为主，一般分成基本服务频道和付费服务频道两大类，前者多由以广告支撑的新闻、体育、音乐、科技、信息、儿童节目等频道组成，每月向用户收取基本的服务费；后者则以电影频道为主，每月按用户所订频道收费。为实施对用户的节目收费管理，有线网前端均设有用户可寻址加扰控制系统，对用户终端电视机进行地址编码管理，并对付费节目进行加扰处理，用户则要装有机上解扰器才能收看付费节目。我国政府对有线电视亦实行有偿服务的方针，允许向用户收取一次性工程建设费和每月收视节目维护费。

90 年代后，光纤同轴电缆混合（hybrid fiber-coaxial，HFC）系统成为有线电视系统的主要模式。HFC 系统的出现，不仅使有线电视台传送的电视节目数量和质

量有了极大的提高，而且服务内容超出了单纯的电视节目播放，各种增值服务开始在有线电视网络中出现。现在，随着社会信息化的进程，有线电视网、电信网和计算机网"三网融合"在发达国家已经开始，有线电视网络的发展进入一个全新的时期。

CATV 具有如下特性：

（1）可以同时传送多个电视节目。CATV 是以宽带道同轴电缆来连接电视台和电视机的。所谓宽带道同轴电缆，就是由圆筒形的外部导体及通过中心的中心导体构成的直径不到 2 厘米的电缆。同轴电缆具有传送宽带带域信号的特性，一般常用的同轴电缆可传送 70～270 兆赫（MHz）的频率，因此可以同时传送许多频道。

要传送声音或电视影像的信号，必须有足以装载这些信号的频带宽度，如果频带不够宽，则无法承载将要传送的信号，如此就会造成失页（distortion）。一般而言，要传送声音信号约需 4000 赫兹（Hz），而要传送电视信号则需要 4 兆赫的频率。

使用电缆来传送电视信号时，必须将电缆所能传送的全部频带，以传送电视信号所需的 4 兆赫的频率为单位，分割成好几个频带；再把这些分割好的频带，以每频带一个电视频道的方式而将信号传送出去。

例如，一般的同轴电缆可传送 70～270 兆赫，则此电缆将可传送约 50 个电视台的信号。事实上，为了防止频带重叠（overlapping）导致影像模糊，故在频带之间都留有适当的间隔，因此，其真正能传送的频道将少于 50 个。

同轴电缆可同时传送很多个频道的信号，但同轴电缆中却没有很多条互相间隔的电线，事实上只有一条细股导线而已，这种用一条导线来传送多个频道的方法称为频带多重分割方式（frequency division multiplexing，FDM）。在这条电缆线内传送的各个频带可视为独立的信号传送路线。

这些被分割好的频带将声音及影像信号传送出去之后，收信号的地方如果将此信号全部接收，则各频道的信号就会混杂在一起，以致无法使用，因此，必须透过滤波器（filter）来过滤电波，以选取所要的频带，再从过滤完的频带中检取影像及声音的信号，并通过一个放大器（amplifier）将信号予以放大，使它重现在电视画面上。因此，多重通信是 CATV 的一个重要特性。

（2）具有双向通信的功能。由于 CATV 可以同时传送多个频道，因此，它的作用就不只是用来传送主要电视台播放的节目，还可以利用空频道来传送由 CATV 电视台自行播放的节目。除了电视节目之外，CATV 尚可用来传送传真照片及其他数据，或是 CATV 系统监视用信号，例如防火、防盗等。

在双向通信时，同样必须将频带分割使用。例如，在频带中特别分出 10～50 兆赫的频带作为用户向电视台方向的传送（可称为现场转播），剩下的 70～250 兆

赫则保留下来作为电视台向用户方向的传送。由于 CATV 可做双向通信，因此，用户可在家里一边观赏电视节目，一边自己也上电视，这种方式很适合小区内举办的特别庆祝节目，小区内的每个人都可在节目中提供一些诸如猜谜或讲故事的节目。CATV 提供的远景是坐在家中按下电视机按钮，当天的股票行情、百货价格等均可一目了然。

综上所述，有线电视是指利用宽频电缆或光缆组成的传输分配网络，把电视节目传送到电视接收用户，是相对于无线电视而言的一种新型的电视广播方式。它采用了与无线电视同样的广播制式和调制方式，无须改变电视机的基本性能。与无线电视相比，有线电视所含的电视节目容量大，可以向观众传送十几套甚至上百套的电视节目，且节目质量高，受外界电波干扰少。有线电视还可以进行双向传输，针对性强，特别是与计算机网络的结合，可以为观众提供多项个性化的服务。

六、高清晰度电视

高清晰度电视（high definition television，HDTV）是一种新的电视业务，国际电信联盟给出的定义是："高清晰度电视应是一个透明系统，一个正常视力的观众在距该系统显示屏高度的三倍距离上所看到的图像质量应具有观看原始景物或表演时所得到的印象。"目前其水平和垂直清晰度是常规电视的两倍左右，配有多路环绕立体声。

HDTV 与当前采用模拟信号传输的传统电视系统不同，HDTV 采用了数字信号传输。由于 HDTV 从电视节目的采集、制作到电视节目的传输，以及到用户终端的接收全部实现数字化，因此清晰度极高，分辨率最高可达 1920×1080，帧率高达 60 fps，足够让目前的 DVD 汗颜。除此之外，HDTV 的屏幕宽高比也由原先的 4:3 变成了 16:9，若使用大屏幕显示，则有亲临影院的感觉。同时，由于运用了数字技术，HDTV 的信号抗噪声能力也大大加强，在声音系统上，HDTV 支持杜比 5.1 声道传送，带给人 Hi-Fi 级别的听觉享受。和模拟电视相比，数字电视具有高清晰画面、高保真立体声伴音、电视信号可以存储、可与计算机组成多媒体系统、频率资源利用充分等多种优点，诸多的优点也必然推动 HDTV 成为家庭影院的主力。

在 HDTV 的研制中，走在世界前列的是日本。从 70 年代起，日本便开始 HDTV 的研制开发。最先让世界震惊的是日本广播协会（Japan Broadcasting Corporation，NHK）的研究成果——每帧图像 1125 行，每秒 60 场，隔行率为 2:1，画面宽高比为 5:3。

日本研制的高清晰度电视，其艳丽的色彩画面、高保真的立体声与宽银幕带来

的视觉冲击相结合，立刻引起了人们的关注，但由于其 MUSE 制式与原来的 NTSC 制式的不相容，加上其采用的仍是模拟技术，很快让美国后来居上。美国的高清晰度电视一开始便采用数字技术，并于 1996 年开始进行高清晰度数字电视试播，现已正式开始了数字电视的播出，2006 年已全面淘汰模拟电视，停止模拟电视节目的播出。在欧洲，英国、法国、西班牙等国也先后开始了数字电视的播出。1993年，日本开始研究全新概念的电视广播——综合业务数字广播（integrated services digital broadcasting，ISDB）。1994 年 11 月，在国际电信联盟无线电通信部门会议上，日本通过决议将 MPEG-2 作为数字广播的技术基础予以采用，正式开始迈向数字电视。

目前全球只有三个 HDTV 标准：①美国的 ATSC 标准。ATSC 数字电视标准规定了一个在 6 MHz 带宽内传输高质量的视频、音频和辅助数据的系统，在地面广播信道中可靠地传输约 19 Mbps 的数字信息，在有线电视频道中可靠传输 38 Mbps 的数字信息，系统能提供的分辨率是常规电视的 5 倍。ATSC 在视频压缩和传输上采用 MPEG-2 技术，而在音频压缩和传输上采用 Dolby Digital 技术。②欧洲的数字视频广播（digital video broadcasting，DVB）标准。DVB 标准包括 DVB 广播传输系统、DVB 基带附加信息系统、DVB 交互业务系统、DVB 条件接收及接口标准。DVB 对音频、视频的压缩和传输均采用了 MPEG-2 技术。DVB 广播传输系统主要包含三个方面的标准：一是 DVB-S 数字卫星广播系统标准。它几乎为所有的卫星广播数字电视系统所采用，中国也选用了该标准。二是 DVB-C 数字有线电视广播系统标准。系统前端可从卫星和地面获得信号，在终端需要电缆机顶盒。三是 DVB-T 数字地面电视广播系统标准。它是最复杂的 DVB 传输系统，传输质量高，但接收费用也高。③日本的 ISDB 标准。ISDB 利用一种已经标准化的复用方案，在一个普通的传输信道上发送各种不同种类的信号，同时已经复用的信号也可以通过各种不同的传输信道发送出去。目前，采用美国 ATSC 标准的有 5 个国家和地区，共有 30 个成员。决定采用欧洲 DVB-T 标准的已有 33 个国家和地区，其成员已经达到 265 个。ISDB 筹划指导委员会的委员有 17 个，委员之外的成员有 23 个，它们都是日本国内的电子公司和广播机构。从这 3 个数字电视标准的成员数量及分布情况来看，DVB 标准的发展最快，普及范围最大。

中国于 1999 年 10 月 1 日天安门国庆 50 周年庆典时进行了高清晰度电视转播试验工作，试验的成功标志着中国高清晰度电视的研制开发进入了一个新的发展阶段，中央电视台试播了一个高清晰电视频道。从 2005 年开始，中央电视台的一些优秀栏目，如《非常 6 +1》《开心辞典》《艺术人生》等也都采用高清晰度电视设备录制，许多大型电视剧（如《大宅门》等）、大型专题节目也都采用高清晰设备录制，这标志着中国的高清晰数字电视进入了一个新时代。

2020 年底，无线模拟电视退出了历史舞台，中国地面数字电视覆盖网已经全面建成，全面进入数字电视时代。据统计，现在全国有线电视和直播卫星用户分别达到 2.1 亿多户和 1.3 亿多户，5000 余座发射台上万部数字电视发射机覆盖广大城乡地区，通过多渠道传输覆盖系统，观众打开电视就能收看到数字电视节目。

七、电视发展新方向

（一）数字化的电视发展

在电脑、通信等领域，数字化技术的开发与应用将对其发展起巨大的促进甚至决定作用。同样，数字化的进程也将决定电视事业的发展方向。

与传统的模拟技术相比，数字技术标志着一场新的革命，它从根本上改变了电视信号的处理方式，信号的处理、传输、接收和记录都是数字化的。电视系统的全面数字化可以大大提高电视的节目质量，通信卫星传送电视节目采用数字压缩技术，可使频道数量大大增加。尤为重要的是，数字技术在电视实现即时、双向、交互式的互动传播中将起到重要作用。

数字电视的研究从 70 年代初就开始了，进入 80 年代，数字技术迅速发展。90 年代，美国加快数字电视开播的步伐。1996 年 12 月 26 日，美国联邦通信委员会（Federal Communications Commission，FCC）确认了"大联盟"系统，泛美卫星公司、休斯通信公司、美国卫星广播公司等开办数字式卫星直接入户电视，并在 2005 年接受现行的 NTSC 制式，完成了全数字化电视的转变。在亚洲，日本第一家数字卫星电视台已经开播，名为完美电视台。中国于 1995 年就开始采用数字压缩设备进行卫星电视的传输，中央电视台的第四套节目就是运用数字技术通过卫星向世界播出的。

相比于模拟电视，数字电视有以下优势：首先，用户可以收看到更多的电视节目；其次，数字电视收看到的图像更加清晰；再次，数字电视增加了更多的功能，可满足用户的个性化需求。最后，由于采用数字信号进行传输，可以方便地对信号进行加密和解密，从而实现了通信的安全性。

（二）交互电视

传统的电视从黑白电视发展到彩色电视，再发展到现在的有线电视、卫星电视、数字电视，在互联网信息技术的推动下，传统的电视业呈现出与网络传播一体化整合发展的趋势，逐步向数字化和网络多媒体的方向发展。电视数字化和互联网宽带技术的发展，催生了一种新的媒体——交互电视（interactive personality TV，

IPTV），它是只通过宽带，将文字、图片、声音、动画及图像融为一体的数字化、全方位、互动性的立体传播方式。

对于交互电视，人们有五花八门的定义。一般认为，交互电视是家庭电视与交互式技术的融合，它使观众能以新的方式观看和利用电视节目内容。数字视频信号通过卫星、有线或普通屋顶天线从广播机构发送给家庭，在家庭用机顶盒将接收的视频信号解码。尔后，观众可以利用标准的电话或电缆线路建立与广播机构的双向连接，这种连接为各种各样的附加活动创造必要的条件，附加活动包括获得专为演示制作的增强的内容、关于广告产品与服务的详情、购物、游戏、视频点播，以及标准的 Web 冲浪和 e-mail 等。总体来说，交互电视就是一种可以改变人们被动收看电视的习惯，通过遥控器或无线键盘等外围设备，不是简单地更换频道，而是能够真正决定电视最终呈现的内容的技术以及相关系统。在这一含混庞杂的定义下，这几年数字电视领域涌现的很多新东西都可以囊括在其中，例如增强电视、视频点播、个人电视等。狭义来讲，根据交互的方式特别是深度的不同，一般把在单向网络环境下只和机顶盒进行的交互称为增强电视，而把在双向网络下需要和数字电视头端进行的交互称为交互电视。而且，即使是在这个狭义概念中，由于视频点播系统依托的技术和商业模式相对独立，IPTV 依托的网络相对特殊，这两种概念一般也是被单独提出的。

简单地说，IPTV 是利用宽带有线电视网的基础设施，以家用电视机作为主要终端电器，通过互联网络协议来提供包括电视节目在内的多种数字媒体服务，其特点表现为：

（1）用户可以得到高质量（接近 DVD 水平的）的数字媒体服务。

（2）用户可有极为广泛的自由度选择宽带 IP 网上各网站提供的视频节目。

（3）实现媒体提供者和媒体消费者的实质性互动。IPTV 采用的播放平台将是新一代家庭数字媒体终端的典型代表，它能根据用户的选择配置多种多媒体服务功能，包括数字电视节目、可视 IP 电话、DVD/VCD 播放、互联网游览、电子邮件，以及多种在线信息咨询、娱乐、教育及商务等服务功能。

（4）为网络发展商和节目提供商提供了广阔的新兴市场。目前我国通信事业正在迅猛地发展，用户对信息服务特别是对宽带视频信息服务的要求越来越高。可以说我国已基本上具备了大力发展 IPTV 的技术条件和市场条件。

交互式电视有极强的互动性，例如，大量的网络电视节目处于共时待播状态，用户可随时检索、选择，从而避免了线性播出的被动状态。同时，节目内容也从大众化走向了个性化、多样化。针对受众的不同需求，提供尽可能丰富和多样的电视节目。另外，互动电视发挥了多种媒体的综合性优势，即集图文视听于一体，集中了文字、图片、图表、动画、广播、电视的诸多功能，具有传统多媒体无可比拟的

优越性。

交互电视最早是在欧洲产生并实际应用的，最具代表性的应为英国著名的卫星电视系统开发的交互体育节目。1999 年，英国 Video Networks 推出了全球第一项 IPTV 业务。2003 年，香港电讯盈科也推出 IPTV 业务，定名为 Now 宽带电视。2005 年，中国电信与上海文广新闻传媒集团合作在上海推出 IPTV 业务，获得内地第一张 IPTV 牌照，以 BesTV 百视通为品牌，随后扩展到主要沿海省市。2006 年 10 月，台湾华人卫星电视传播机构（CSTV）网络事业群成员台湾互动电视公司（Taiwan Indigenous Television，TITV）在"中华"电信多媒体内容传输平台（MOD）推出"黄金套餐"IPTV 业务。

中国 IPTV 行业发展经历了三个阶段。

第一阶段：市场导入期（2005—2009 年）。2005 年，广电总局向上海文广新闻传媒集团发放了国内首张 IPTV 集成播控运营牌照。2006 年 5 月，中央电视台获得国内第二张 IPTV 牌照，由下属公司央视国际网络有限公司专门运营。

第二阶段：市场培育期（2010—2014 年）。伴随《关于印发〈推进三网融合总体方案的通知〉》《关于三网融合试点工作有关问题的通知》文件的先后出台，广电总局推出《关于三网融合试点区域 IPTV 集成播控平台建设有关问题的通知》，IPTV 行业进入制度时代。随后，中国电信、中国联通开始在"三网融合"试点城市进行 IPTV 平台建设。2014 年，IPTV 用户数达 3363.6 万户。

第三阶段：快速发展期（2005 年至今），"三网融合"进入全面推广阶段，IPTV 业务扩大到全国范围。根据调查数据显示，2016—2018 年，IPTV 用户数年均复合增长率 33.83%；截至 2018 年末，中国 IPTV 用户数为 15534 万户（YoY +27.1%）。以 2017 年末为例，中国家庭平均规模 3.12 人，人口总数 13.9 亿人（不含港澳台）为基数，中国 IPTV 市场率渗透率 34.87%（YoY +7.45 pct）。IPTV 行业用户数及渗透率持续增长。[①] 近年来，中国交互式网络电视行业飞速发展，IPTV 用户规模持续扩大。根据工业和信息化部的数据，截至 2021 年 4 月底，中国 IPTV 总用户数达 3.26 亿户，比 2020 年末增长 1134 万户。

以上简要回顾了电视传播技术的发展历程，需要指出的是，这些技术的发展并不是孤立的，有时是相互交叉在一起的，这点要引起大家关注。

① 参见智研观点《中国交互式电视（IPTV）行业发展历程、经济发展优势及渗透率发展趋势分析》，https：//www.chyxx.com/industry/201907/756077.html。

思考题 ❓

1. 迄今为止，人类的传播经历了几个发展阶段？
2. 简述影视传播在大众传播中的地位。
3. 电影传播的最新进展如何？
4. 你对电视传播的发展方向有何见解？

第二章　影视传播的属性

本 章 导 读

　　影视既有传播属性，也有艺术属性，研究影视的传播属性，应该以对影视的艺术属性的深入认识为前提。因为，所谓影视传播，总是对一定信息或内容的传播，而影视传播的内容，在很大程度上就是影视艺术信息或内容，而且，作为最年轻的艺术种类，影视实际上已经成为影响最大、受众最广、信息极为丰富的艺术形式。因此，对影视的认识，也应该从它们作为艺术种类的认识开始，在这个基础上，再进行影视传播特性的分析。本章基于这一基本看法，首先探讨影视的艺术属性，然后再来谈影视的传播属性。

　　电影和电视都是科学与艺术结合的产物，其共同的艺术特性是综合性、逼真性、空间再现性和时间表现性；电影和电视属于大众传播，它们的传播都依赖科技手段，并表现出直接性与直观性、即时性与现场性、交流互动性，以及对电视来说的线性编播方式等传播特点。

第一节　影视的艺术特性

一、影视是科学与艺术的结合

由于电影和电视诞生在诗歌、音乐、舞蹈、绘画、戏剧、建筑之后，所以常被人们称作"第七艺术"和"第八艺术"。影视是将艺术与科学结合而成的综合艺术，它们以画面为基本元素，并与音响和色彩一起共同构成影视的基本语言和媒介，在银（荧）幕上创造直观感性的艺术形象和意境。

探讨影视的审美特性，首先遇到的问题是：与传统艺术不同，它们是现代科技与艺术的结合，除了具有艺术的特性外，还具有非艺术属性。

在整个历史进程中，传播活动是人类生存发展所必需的。一方面，社会生产力的发展对传播活动和传播事业必然提出了越来越高的要求；另一方面，人类传播活动的工具、手段总是随着社会生产力的发展而获得革新和演进，借此不断拓展传播活动的深度与广度。

（一）高科技对电影的影响

19世纪末，人类历史上最重要的发明之一——电影诞生了。当时的人们绝对想不到这项发明会给人类的生活带来如此广泛和深刻的影响。一个多世纪以来，电影的确在忠实地记录和再现人类生活的各个方面，记录人类的思想和情感变迁。同时，随着科学技术的每一次进步和发展，电影自身也在不断完善和超越。特别是进入信息时代后，飞速发展的信息技术为电影这一艺术形式插上了腾飞的翅膀，赋予其无所不能的巨大魔力。电影已不再是简单地记录和再现人类的生活，而是创造着人类的生存内涵。

当年卢米埃尔兄弟发明电影的初衷仅仅是想把眼前的景色、发生在身边的事件，以图像的形式完整地记录下来，并且能在以后的另外一个地方加以重现。可惜他们未能解决如何记录声音的问题。直到电子管发明后，电影才得以进入有声时代。随着胶片技术的不断改进，人们能够从银幕上欣赏到更贴近真实生活的色彩斑斓的世界。此后，电影依托技术的不断创新而逐渐壮大，直至进入数字化的信息时代后，已然变成一个神通广大、魔力无边的巨人。毋庸置疑，高科技介入电影领域后，给电影的表现题材和拍摄手段都带来了空前的革命性变革。

1. 高科技对电影拍摄手段的影响

在人们心目中，电影是一门崇高而略带神秘色彩的艺术形式，它是科技进步的产物。当电影的发明者们巧妙地发现并利用了人的视觉暂留现象，使静止的画面"活动"起来时，他们并未意识到自己已经开启了一扇伟大的艺术之门。从无声到有声，从黑白到彩色，电影尽情地吸收着同时代人类科技文明的一切成果，将其融会于自身的成长过程中，它所展现出的独特的视听感受，震惊了当时的世人，极大地激发了人们的想象力和创造力。在随后的100多年间，人们利用电影这一技术载体营造出了一个绚丽多彩的艺术时空。

从20世纪80年代起，由于大规模采用电脑特技，电影的拍摄手段和方式发生了深刻的变化。人们利用电脑不仅能逼真地模拟现实世界中的物体，而且能创造出现实中不存在的物体的图像，这就是虚拟现实技术。电脑将物体的三维图像信息转化为数据存储起来，然后按照物体的三维运动规律对这些数据进行十分复杂的运算，进而合成出新的物体形态图像或运动图像。这些新的图像可能是真实世界中没有出现过或根本不可能出现的，它完全是人类想象力的产物。计算机虚拟现实技术的应用，极大地拓展了人类的想象空间，为人类提供了崭新的视角，以重新审视和描绘自己生存的世界。人们利用虚拟现实技术，可以对外界环境和自身行为进行随心所欲的塑造，使想象力冲破过去落后的技术条件的桎梏，在浩瀚的艺术天地间尽情地施展发挥。

不单是电影艺术家为神通广大的电脑特技所折服，电影的制作者也敏锐地意识到计算机技术对提高整个电影制作流程的效率具有非凡的意义。在当今的世界电影工厂好莱坞，计算机技术的应用已遍及电影的前期准备、实景拍摄和后期制作的各个领域。在前期准备阶段，编剧和制片人利用计算机软件对剧本进行分解和规划，详细统计出电影中每一个场景所需的设备和人员，从而迅速计算出整部影片总的成本。计算机图像处理软件可以帮助创作人员进行剧情预览，为摄像人员和导演提供整体的视觉评估。计算机对即将拍摄的每一组镜头的效果进行模拟，可以使导演对镜头的取景、灯光效果、演员服装搭配和画面构图等进行预先的评价，从中找出缺陷和疏漏之处，以便在实际拍摄过程中加以弥补和纠正，这样可以大大减少错误的发生，避免由于补拍或重拍造成制作成本的增加，使电影不再成为一门"遗憾的艺术"。计算机内储存的演员数据库为导演寻找条件符合要求的演员提供了便利，数据库中存有演员的基本情况、性格特征、表演专长和适合的角色类型等信息，可以帮助导演和演员经纪人从中发现自己需要的候选人，缩短角色的筛选时间，提高工作效率。另外，有关外景地的各种资料也可以通过计算机迅速查到，制片人可以根据从电脑中看到外景地的场地状况、电脑模拟搭景后的实际效果，做出正确的选择。

计算机技术在电影的后期制作中更加显示出其无可比拟的优势。依托电脑平台的数字非线性编辑系统大大提高了电影的后期制作效率，它可以使制作人员在后期制作完成之前就看到制作后的成品，从而指导实际的后期制作。相对于传统的后期编辑方式，数字化的非线性编辑的优势在于操作方式灵活多样、效率更高，它能使编辑灵活地调整声音和图像的顺序与持续时间，随意地剪接、拼贴、插入和删除图像信息，制作各种声音特技效果。图像和声音信号被转化为数字信号存储在专门的编辑文件中，与其他文件中的图像和声音信号一起沿时间线被编辑。在编辑过程中，每个文件中的数字信号可以随时随意地被提取、复制、移动或删除。编辑人员可以将文件中的信号进行不同的排列组合，制作出一部影片的不同版本加以比较和对照，如果不满意，还可以删去重来。与磁带或胶片操作相比，这样既不会过早地删掉将来还可能需要的原始素材，又不会在修改过程中损坏、丢失原始素材。编辑人员在电脑上存取已转化为数字的图像和声音信号，其速度比从磁带上查找和插入声音、画面快得多，而且不会由于反复操作而对原声音、画面造成损伤。

总之，数字化的非线性编辑系统不仅使编辑方式更加灵活多变，而且使编辑效率大为提高、编辑费用大为降低，是电影制作技术不断发展的必然方向。

2. 高科技对电影题材的影响

电影是科技进步的产物，它自诞生之日起，就广泛地吸收人类科技发展中一切有应用价值的成果，不断扩大和丰富着自己的表现手段。以信息技术为代表的高科技浪潮不仅赋予了电影魔幻般神奇的表现力量，更大大激发了艺术家的想象力和创作灵感，使科幻题材的电影焕发出空前旺盛的生命力。高科技提高了科幻片的审美价值，增强了它的真实性和可信性，使科学和艺术在更高的层次上获得完美的统一。

早在1902年，电影的先驱者之一乔治·梅里爱（Georges Méliès，1861—1938）就根据科幻作家儒勒·凡尔纳（Jules Verne，1827—1905）的科幻小说《地球到月球》改编拍摄了第一部科幻电影《月球旅行记》。早期的好莱坞也拍摄过《人猿泰山》等影片，题材多侧重于恐怖、灾难一类。由于技术条件落后，早期的科幻电影造型虚假，道具简单粗糙，缺乏真实感和可信度，原始的特技在今天看来是很可笑的，因而影响力难以与其他类型的影片相比。1971年《星球大战》的摄制，昭示着由高科技武装起来的科幻电影新时代的来临。制作者利用电脑技术创造出一系列令人眼花缭乱的视觉奇观，将地球上人类社会中的美与丑、善与恶的斗争搬到充满神奇与奥秘的太空中展开。片中许多奇形怪状的机器人、宇宙飞船、星际飞行、激光剑和空战追逐场面令人叹为观止，世人由此领略到电脑技术的神奇力量，开始关注电脑技术为电影带来的革命性影响。

1984年，由卡梅隆（James Francis Cameron，1954— ）执导的影片《终结者

Ⅱ》对电脑特技的应用同《星球大战》一样具有划时代意义。观众可以从影片中清晰地目睹"液态金属"机器人在被子弹打得千疮百孔、身体四分五裂甚至被烈焰熔化后，又奇迹般地复原的过程，他的身体既具有液体的柔性，可以自如地"穿透"铁门，又具有金属的刚性，手可以随时变成一把利剑。这些令人目瞪口呆的特技效果一气呵成，绝无传统的镜头剪切和蒙太奇手法的痕迹，给人以强烈的视觉冲击效果。在电影魔术大师史蒂文·A. 斯皮尔伯格（Steven Allan Spielberg，1946—　）执导的《侏罗纪公园》中，人类的想象力再次得到空前的发挥，随着生物技术的进步，对生物体进行"克隆"已不再是空想，影片以此为科学依据，大胆地假想人类从恐龙的 DNA 中复制繁殖出活体恐龙，从而给人类带来新的威胁。片中形态各异、栩栩如生的活恐龙是电脑成像技术的杰作，创作人员将恐龙标本的三维数据输入到计算机中，经过复杂的运算，利用三维成像技术，将以往只存在于人的头脑中的关于恐龙的幻想真实地呈现在人们眼前，创造了一个令人难以置信的电影神话。

电脑特技技术被广泛地应用于电影摄制中，彻底地改变了它当初仅仅被用作记录和描述现实世界的一种手段，而成为一门将抽象的想象力物化为真实存在的科学和艺术，它使人们长久以来笃信不疑的"眼见为实"的传统观念发生动摇。用电脑特技制作出的图像效果令人真假难辨，在很大程度上模糊了真实与虚拟之间的界线，极大地拓展了艺术创作的空间，丰富了电影的表现手法，真正使电影成为一门科学的艺术。

电脑特技除了能制造出一些现实生活中不可能存在的景象之外，其魔力还体现在能改编甚至"篡改"真实的影像资料上。1995 年在中国上映的美国大片《阿甘正传》中，电脑特技就创造了以假乱真的奇迹，饰演阿甘的汤姆·汉克斯在银幕上与美国前总统肯尼迪、约翰逊和尼克松，以及风云人物"猫王"普莱斯利、约翰·列侬等人会面，谈笑风生的情景真实自然，令人确信不疑。1995 年的影片《阿波罗 13 号》将真实的历史影像资料与计算机图像模拟结合起来，为观众展现了完整逼真的宇宙飞船的发射场面。在一些表现自然灾害题材的影片中，电脑特技更是大显神通，将一些气势宏大的壮观场面渲染得淋漓尽致。例如，《山崩地裂》中令人胆战心惊的火山爆发，《龙卷风》中横扫一切、无坚不摧的龙卷风，《天地大冲撞》中因彗星撞击地球而掀起的排山倒海般的巨浪，《夺金暴潮》中自始至终大雨滂沱的夜晚，等等，这些极具震撼力的视听效果均体现了电脑特技的巨大威力以及无限的发展前景。现在，完全在电脑上制作出的与实景拍摄效果相差无几的"虚拟电影"已经出现在银幕上，为观众展示了一种全新的电影概念。

总之，电影是人类工业文明时代的产物，自诞生以来，电影技术的进步一直是为了使它能够更加真实地再现和模拟现实客观世界，并以此作为它的终极目标。进

入后工业社会和信息时代后，电影的语言形态和表现方式都发生了重大的转变，原先的终极目标已成为新电影时代的起始点。电影将逐渐摆脱现实世界的束缚，朝着创生许多现实世界中不可能存在的视听奇观的方向发展。

（二）高科技对电视的影响

再以电视为例。就电视技术手段的发展过程来看，电视传播的变革总是依赖于电子科技的进步。电视技术的发展经历了由黑白到彩色，由电子管到集成电路，由模拟技术到数字技术，由地面广播传输到空中卫星传送，由近距离覆盖到全球覆盖，由单向传输到双向、多向传送的多次飞跃。电视摄录、制作、传播工具与手段的不断更新与变革，不断为电视工作者开拓出新的领域，使电视传播活动如虎添翼。1954年彩色电视出现，1956年美国安培电器公司推出第一台录像机，1964年定点同步通信卫星由试验到正式运行使用，1968年便携式电子新闻采集系统——ENG摄像录像设备问世，70年代以后各种特技编辑机投入使用，80年代以后卫星直播电视、有线电视开始崛起，等等，所有这些都是电子科技为电视传播开拓新路的明证。

电子技术渗透于电视传播全过程之中，成为电视事业、电视传播活动不可分割的一部分，在节目制作、播出、发射、传送和接收各主要环节中，先进的技术与设备都是其物质载体与保障。电视传播是先进的物质形态与丰富的精神形态有机统一的产物，也是高度的物质文明与精神文明相结合的巨大成果。

电子科技的重大突破，不仅改变了电视传输、覆盖与接收的方式，而且在短短几十年间实现了全球性、立体化、全方位、极具渗透力的传播网络，与此同时，高科技也为节目制作提供了许多新的表现手法，从而不断开拓、丰富节目形态。

由此可见，我们不可能脱离影视的技术载体奢谈影视事业的发展，影视的发展离不开影视技术的进步这一基础。当然，在影视传播的总系统之中，技术是为节目（影片）制作（创作）、播出和放映服务的。从根本上说，影视传播质量最终还是取决于影视工作者的思想和艺术水平，取决于他们深刻的影视媒介意识以及把握、挖掘技术潜能所作的不懈追求。

毫无疑问，没有现代科学技术就没有影视艺术，而在影视诞生之前，也从来没有哪门艺术像影视艺术这样依赖于科学技术，正是科技与艺术的结合，诞生了影视艺术。一部世界影视史，既是影视艺术发展史，也是影视技术发展史。"基于这一事实，我们把对电影史研究的讨论分成四章：美学的、技术的、经济的和社会的。虽然这肯定不是以往做过的唯一的分类，但它的确代表了时至今日电影史研究的主要脉络，并且提供了一种把方法、问题和机遇分门别类的有益方式，而这些方法、

问题和机遇还联系到更为广泛的电影史研究。"①

电视的诞生与发展同样离不开科学技术，电视是电子技术高度发展的产物，也是 20 世纪人类最伟大的发明之一，这一点已经毋庸赘言。

总之，影视是科技与艺术相结合的艺术。因此，为严谨和明晰起见，下文所谈的影视艺术审美特性，是建立在"电影艺术"和"电视的艺术属性"的前提上的。

对电影和电视这两种至少起初很相似的传媒加以比较比对书和电视的比较更有意思。电影和电视都是集声像于一体的媒介，主要用于提供娱乐和信息，都沿用叙述性故事的习惯方式。不过，考查一下电影和电视的相异之处，电视文本的显著特点也就显现出来了。

二、影视艺术审美特性的共同性

对电影和电视的异同，论者甚多，角度也各有不同。尤其是这些论述中有许多讨论涉及的是"技术"手段的异同，虽然与"审美（艺术）"有关联，但仍然与我们所要论述涉及的主题——影视审美特性的异同——不是同一性质的问题，笔者也就无意一一列举，而是集中谈论本节的主题。

笔者认为，如果从艺术和审美的角度看待影视创作和影视作品，它们都遵循艺术创作的一般规律，且符合艺术作品的一般特征，它们之间的差异也是在这个大的前提下的差异。如此，笔者在这里按照艺术创作的一般规律，来分析二者的异同。

（一）综合性或交融性

一般将该特性概之为综合性，而我们知道，影视的所谓综合，并非多种单体艺术元素的拼凑，而是一种类似化学式的反应。具体而言，就是戏剧、音乐、舞蹈、美术、文学等元素进入影视后，它们的独立性消失了，一切重新组合，产生了质的变化，成为影视的有机部分，共同凝聚为影视艺术的整体。例如，文学作品里的人物对话进入影视后，就演化为台词，这些台词比文学作品的对话更简洁，更具个性化，并且更有动作性，从而发挥了刻画人物、推动剧情、制造气氛等多种功能。绘画进入影视后，也会失去原来单幅画的独立意义，而成为影视的布景或是道具上的装饰物。虽然各种单体艺术元素在综合中失去独立性，但并没有失去重要性，只是演变成为影视表现人物、表现生活的新手段而已。

可以说，综合性是影视最明显和典型的特征，也是被讨论最多和最没有疑义的

① ［美］罗伯特·艾伦、道格拉斯·戈梅里：《电影史：理论与实践》，李迅译，中国电影出版社 1997 年版，第 3 页。

特征。但仔细阅读和研究后会发现，这些讨论对综合性的具体所指却并非认识一致，一般的看法是：二者是对其他艺术形态的综合、多种艺术表现手法的综合、时间和空间的综合、再现与表现的综合等。应该说，这些归纳都是影视综合性的含义，但它们也都有一个比较明显的遗憾，那就是，这些概括基本上还局限在影视艺术自身所表现出来的一些综合性特征上，或者说还只涉及现象的范围，视野不够开阔。在笔者看来，对二者综合性特征的认识，应该深入哲学和美学的层面，才算是抓住了本质。

事实上，影视综合性最深刻的本质，从哲学和美学的意义上而言，是它们通过艺术与科技的综合，实现了人文精神和科学理性的综合或融合。这一综合，对美学和艺术乃至对人类的精神文明史都有着深刻的影响和巨大的意义。

（二）逼真性

"逼真"，字面的意思是"向真实逼近的"。《现代汉语词典》的解释是"极像真的"，借用在这里，是指影视艺术对现实反映或复现的接近和亲近性。

这种接近或亲近，当然首先来自电影电视的技术手段——摄影技术，具有"活动照相术"特征的影视摄影，能够逼真地记录和复现客观世界，大到山川河流，小到人的面部细微变化，以及声音和色彩，都可以真实地记录下来。在这个意义上，影视艺术形象与所有其他艺术形象相比，是最真实、最具有直观性的，逼真性也成为影视艺术最基本的审美特性。

影视艺术的逼真性首先表现在它们可以把现实直观地复现在观众面前，造成一种类似身临其境的真实感受。而根据心理学的试验结果，人的五官在对外界信息的接收过程中，眼睛和耳朵所接收的信息占了绝大部分，而且视听是与人的理性思维最为接近和最具有审美意义的感知功能，所以，被称作视听艺术的影视艺术的真实基本上就是视听的真实感，或者叫作直观性。影视艺术的直观真实，可以达到其他艺术难以企及的效果，与此同时，这种直观真实也使得影视成为最不容易弄虚作假的艺术，即使是极细微的细节失真，也会影响到观众的观感和影片的魅力。所以，逼真性的美学意义就在于，它使影视艺术把对真实性的要求放到其他艺术要求之上，它也成为影视与其他艺术形态相比较中最大优势所在。

对空间与时间的真实再现，是影视艺术逼真性的又一含义。巴赞纪实美学的核心就是空间和时间的真实问题。他认为，电影摄影不仅具有照相似地再现空间的功能，它还可以同时记录时间，具有再现现实的时空性，因而电影与摄影一样，其"美学特性在于揭示真实"，这种"真实"自然应当包括视听的"真实"与时空的"真实"。他说："电影的特性，暂就其纯粹状态而言，仅仅在于从摄影上严守空间

的统一。"① 他还指出："基于这种观点，电影的出现使摄影的客观性在时间方面更臻完善。……摄影影像具有独特的形似范畴，这就决定了它有别于绘画，而遵循自己的美学原则。摄影的美学特性在于揭示真实。"② 为此，巴赞一方面极力批评蒙太奇美学理论随意分切和组接镜头，破坏了镜头的暧昧性和多义性，破坏了时空统一性，也破坏了时空真实性；另一方面提出了长镜头摄影与景深镜头，因为"景深镜头"可以保留现实空间的真实，而长镜头则可以通过影片在时间上的延续性，从而保留现实时间的真实。于是，观众就能看到现实空间的全貌与事物发展的时间进程，两者的结合运用可以展现空间时间的真实。可以说，巴赞的一整套电影现实主义美学观念就是建立在对电影时空真实和完整性的基础上的，从而与蒙太奇美学理论一起，构成了传统电影美学理论的两大流派。

需要特别指出的是，影视艺术的真实性绝不仅限于这种直观的真实。因为美学意义上的真实应该至少区分为两个层面：一是现象的真实；二是本质的真实。所谓现象的真实，是指事物表面的、个别的、形式的真实；本质的真实亦可叫作"哲理的真实"，指事物深层的、普遍的、内容的真实。在这两个层面的真实当中，无疑后者是更根本的，也是"真"的核心含义。

（三）空间再现性

马赛尔·马尔丹指出："画面是电影语言的基本元素。它是电影的原材料。但是，它本身已经成了一种异常复杂的现实。事实上，它的原始结构的突出表现就在于它自身有着一种深刻的双重性：一方面，它是一架能准确、客观地重现它面前的现实的机器自动运转的结果；另一方面，这种活动又是根据导演的具体意图进行的。通过上述方式获得的画面形象构成了一种现象，它同时以多种标准的现实作为它存在的基础，这一点是由画面的一些基本特征所造成的。"③ 这就是说，电影画面不仅可以忠实地再现摄影机所摄录的事件，而且可以通过艺术家的创造性工作而获得更加复杂的意义。每一部影片的内容和意蕴，都必须通过画面造型表现出来，即使是人物内在的心理活动和情感世界，也只有通过可见的人物造型、环境造型和摄影造型在银幕上体现出来。正是在这种意义上，马赛尔·马尔丹强调："必须学会看一部影片，去捉摸画面的意义，就像去捉摸文字和概念的意义一样，理解电影语言的细微末节。"④

① ［法］安德烈·巴赞：《电影是什么?》，崔君衍译，中国电影出版社 1987 年版，第 56 页。
② 同上书，第 13 页。
③ ［法］马赛尔·马尔丹：《电影语言》，何振淦译，中国电影出版社 1980 年版，第 183 页。
④ 同上书，第 8 页。

影视艺术作为综合艺术，将多种艺术之长集于一身。但是，电影、电视首先是以视觉为主的视听艺术，必须通过影视画面来塑造人物、叙述故事、抒发情感、阐述哲理，将活动的画面形象作为影视艺术的基本表现手段。的确，电影之区别于其他艺术，就在于它是由具有动感的画面所组成的，正如英语中电影也可以被称为moving picture（活动的绘画）。

作为视听综合艺术的电影、电视，从其实际的表现方式——拍摄和放映来看，首先是一种视觉艺术，直观造型的画面是其最基本的构成因素。

影视艺术是活动的视觉艺术，它既可以把现实中一切可见的事物再现在银幕上，也可以把现实中不可见的事物再现出来，尤其是在表现人物内心世界的活动上，更有其他艺术不可比拟的优势。在影视艺术的人物塑造上，首先，动作可以用来刻画人物，通过人物的行为动作来展现人物的内心活动；其次，人物的内心活动还能通过面部表情、手势和眼神来展示，或通过细节刻画来完成。虽然这些特点并非影视艺术所独有，但由于电影、电视特殊的摄影表现手段——近景或特写镜头的运用，使之达到了最细致入微的程度，也就产生了远比其他艺术更为强烈的艺术感染力。同时，通过场面调度和光影配合所完成的情绪、气氛的创造，也是影视艺术独特的活动视觉特征。

（四）时间表现性

所谓时间表现性，是指影视艺术是在时间的流程中展现人物命运、情节发展的叙事艺术，有论者将此特征概之为"运动性"。

影视的此种特性没有疑义，也是论者甚多的，无须赘言。

第二节　影视的大众传播属性

影视是大众传播媒介，其传播属性表现出大众传播的一般特点，并具有自己的独特性。所以，对影视的传播属性的认识，要以对大众传播特点的认识为基础。

一、大众传播的界定及特点

（一）大众传播的界定

大众传播（mass communication）是一种信息传播方式，是特定社会集团利用报纸、杂志、书籍、广播、电影、电视等大众媒介向社会大多数成员传送消息、知

识的过程。

人类传播活动经历了一个历史发展过程。在原始人阶段，由于生产力低下，人类自身尚未成熟，人群之间、个人与个人之间使用的传播符码多是体态语言、有声语言、刻石、结绳、堆石、击鼓、舞蹈、文身、燃火等，既难以突破时间的制约，也不易传达复杂、细微、深刻的信息内涵。随着生产力水平的逐步提高，社会组织、管理和交往活动对信息传播的需求不断增长，文字、印刷品（书籍、报刊）、电影、广播、电视等传播媒介便依次问世。

可以说，传播活动的历史是与社会发展的历史同步进行的，传播工具的嬗变、革新对人类社会的经济、文化的发展与进步无疑起着巨大的促进作用。

大众传播的时代是从造纸和印刷的大量应用开始的。到了 20 世纪，传播媒介发生了翻天覆地的变化，从印刷媒介向电子媒介的飞跃，是广播电视的功劳。无线电不仅突破了依靠纸张和有距离限制的纸质媒介的局限，同时也为广大听众提供了最大众化的娱乐，其传播速度之快、覆盖面之广，是任何书籍、报刊不能企及的，可以说是典型意义上的大众传播活动。"二战"之后，电视异军突起，发展迅猛，它在世界传播史上的作用是其他任何发明创造所无法比拟的。由此开始，信息采用复制技术，扩大了个人分享信息的能力。人造地球卫星的发射成功，使地球也终于成为"地球村"。通过大众媒介，大众传播改变着人类社会的工作、生活、态度、观念、习俗等社会生活的方方面面，不同的大众传播媒介向人类传送着形形色色的信息，形成了一个覆盖社会的大众传播网络。

与此同时，大众传播的学术研究也开始出现，西方学者对大众传播进行了许多研究。

美国传播学家杰诺维茨在 1968 年提出：大众传播是由一些机构和拥有某种技术的专业化群体凭借这些机构和技术，通过技术手段（如报刊、广播、电影等）向为数众多、各不相同而又分布广泛的受众传播符号内容的活动。[1]

美国著名传播学家梅尔文·德弗勒（Melven L. Defleur，1902—1973）所提出的定义是：大众传播是一个过程，在这个过程中，职业传播者利用机械媒介广泛、迅速、连续不断地发出信息，目的是使人数众多、成分复杂的受众分享传播者要表达的含义，并试图以各种方式影响他们。[2]

德弗勒和丹尼斯认为，大众传播包含了五个明显的阶段：

[1] 转引自［英］丹尼斯·麦奎尔、［瑞典］斯文·温德尔：《大众传播模式论》，祝建华译，上海译文出版社 1987 年版，第 7 页。

[2] ［美］梅尔文·德弗勒、埃弗雷特·丹尼斯：《大众传播通论》，颜建军等译，华夏出版社 1989 年版，第 12 页。

（1）职业传播者为了各种目的编制各种不同内容的东西，最终都是为了把它们呈现给公众中的各部分人。

（2）这些信息通过机械媒介（如印刷、电影和广播）比较迅速、源源不断地传播出去。

（3）信息的接受者是人数众多、成分复杂的受众，他们有选择地接受媒介的信息。

（4）每个接受者都根据各自体会的含义来解释其所选择的信息，这种含义基本上与传播者所要表达的含义是一致的。

（5）这种体会的结果是接受者以某种形式受到影响，即传播产生某种作用。①

这是一个常被西方学者引用的定义，也是笔者所基本赞同的。

（二）大众传播的特点

传播活动必然涉及五个要素，即传播者、受传者、传播过程、传播信息、传播媒介，因此，所谓大众传播的特点也可从这五个方面来说明。

结合国内外的研究成果，我们认为大众传播具有以下特点。

1. 大众传播的决策和控制属于专业传播机构，不是个人之间的日常性的传播活动

换句话说，大众传播中的发送者始终是一个组织，是一个传播组织（如报社、电台、电视台、杂志社、电影创作和制作机构等）整体或个人，也常常是除了传播人员外，还有其他多种功能的机构的成员。这些人大多受过专门的职业教育，以传播为职业。他们收集、管理和传送各种类型的信息，借助于专门的机械媒体来向社会公众传播新闻、娱乐、教育性的信息，这些被组织化了的个体分担着传播媒体中不同的角色。在电台、电视台、电影摄制组，职业创作人员还依靠策划人、艺术家等的帮助来制作节目，并由专门的技术人员负责传输。

2. 大众传播的受众是大众

大众是由大量的分布广泛的个体构成的，他们之间具有诸如年龄、文化程度、经济收入、职业、居住环境和习俗等多方面的异质性，而且是分散和互不相识的。对传播机构来说，受众是无法被确切识别的，受传活动是无组织的，也就是说，受众广泛、成分复杂，在社会上扮演着不同角色，难以控制，传者在明处，受者在暗处，不利于传播者及时全面地了解受众的态度和需要。但在一般情况下，传者会经常对受众进行分类和区分，从而将受众某些相对的共同特点加以集中和强化，并有

① ［美］梅尔文·德弗勒、埃弗雷特·丹尼斯：《大众传播通论》，颜建军等译，华夏出版社1989年版，第6页。

针对性地进行传播活动。例如，电影类型的区分、电视频道或栏目的设立，都是把受众看作一个具有某种普遍特性的群体或集体。

3. 传播活动是公开、透明的

新闻每时每刻都在发生，生活不间断地延续着，信息超越时空地散播着，大众传播对信息的传送也必然是广泛、快速、连续、公开的，须定期而且循环不已地向全社会公开传播，例如刊期固定的报刊、定期播出的广播电视节目等，电子媒体更使得在信息发出的同时乃至事件发生的同时，受众就可以接收到大量超越时空的信息。这样，传递渠道不再是由社会关系、表达工具和感觉器官所组成，而是包括大规模的、以先进技术为基础的分发设备和分发系统，通过现代化的印刷或电子媒介同受众建立传播关系，借此达到传播迅速、覆盖面广、内容丰富的传播效果，传播的内容因之易于为广大受众所获得，但这些系统仍然含有社会因素，因为它们依赖于法规、习俗和期望。

4. 传播信息的复制性和批量化

大众传播的信息不具有唯一性和永恒性，换句话说，它并不是一种独特和短暂的现象，而是一种可以大量生产并不断复制、常常是十分复杂的符号结构物。传播内容的针对性不及人际传播强，传播效果也不如面对面的人际传播那样及时有效，也就是说，由于信息通过媒介传送，传者与受者并不直接见面，所以，传者不能及时直接收到反馈信息，而是要通过专门的组织来完成，如专门的收听收视率调查机构等。但这种调查总是在节目播出之后进行的，由于不能在第一时间对反馈进行收集，就有可能存在某种盲目性，导致不能及时对节目做调整；而且，反馈意见的代表性也很难做到。不过，随着网络的发展，传者和受者有时可以及时互动，反馈意见可以及时传达。

5. 传播媒介为机械或电子媒介

它们可以分为印刷媒介如书、报、杂志，电子媒介如广播、电影、电视、网络，这些媒介各有优势，互为补充。依靠它们，传播者可以大量复制信息，并进行迅速及时、连续不断的传送，受众也因此获得源源不断的信息。

二、大众传播与影视传播

各种大众传媒行为过程都包含构成传播活动的若干基本要素。传播学公认的要素有情景框架、传播者与受传者、信息与通道、制码与译码、噪音、反馈、共同经验范围、传播效果，它们之间不是孤立和割裂的，而是相互关联、相互制约的。

大众传播的这些基本要素在影视传播中都有所反映和表现。

（一）情景框架

情景框架是指传播活动所处的特定时间、空间、社会背景以及传受双方的心理态势。

在不同时间的情景下，从宏观的角度而言，包括重大事件发生日或纪念日、重要的节日、重大政治活动期间，电视台都会安排一些与之相配合的节目。如抗日战争和反法西斯战争胜利 70 周年纪念日，全国乃至全世界的大众传播媒介都制作了大量的相关信息发布；节假日中，如每年的春节，电视台集中播放欢庆晚会，电影有"贺岁片"。从微观的层面上，早上、日间与晚间，平时与假日，电视台的节目播出中的"黄金时间"与"非黄金时间"，受众对影视传播都有不同的要求。例如，对就新闻节目而言，传播的时效极为重要，而就服务性节目而言，适合时宜则显得体贴与周到。同样，节假日放映的也应该是娱乐性强的电影。

不同空间的情景也是不同传播框架的组成部分，重大政治新闻的报道、重要人物的访谈、重大事件现场直播，一般都安排或发生在庄重肃穆的场所，这就要求电视工作者在导语、用词、神态、语调等方面必须与场合氛围相协调，一般要庄重、严肃、得体，这与在演播室直播或录制综艺节目和文艺节目明显不同。同样地，重大革命历史题材的故事片因其承担着特殊的使命，放映的场所一般会是正规的影院或学校等具有教育意义的地方，这与娱乐片、商业片的要求当然也会有很大的区别。

社会性的背景是指文化背景、民族传统、社会形势、社会思潮，传播者所处的社会团体规范与风俗习惯等因素，都必然要在不同国家、不同时期的不同影视节目中得到反映。如我们常说的传媒或影视的民族化，就是典型的反映。

心理情境除了以上三方面相联系的心理状态之外，主要指受众对传播机构、传播者的感情态度——亲密的还是冷漠的、熟悉的还是陌生的、信赖的还是怀疑的，这些不同的心理定式也会对传播效果产生这样或那样的影响。另外，受众在喜庆、压抑、疲劳等不同情绪中会对传播持不同的态度，对节目的内容形式也会有不同的要求。

（二）传播者与受传者

传播者处于信息传播链条的第一个环节，是传播活动的发起人，也是传播内容的发出者。因此，传播者不仅决定着传播活动的存在与发展，而且决定着信息内容的质量与数量、流量与流向，还决定着传播活动对人类社会的作用与影响。

1. 传播者

对传播者可以归纳出如下特点：

（1）代表性。职业传播者特别是新闻记者虽然也是社会大众中的一员，但是，他一旦从事职业传播（进行采、写、编、导、传等），便具有一定的代表性，即代表一定的传播部门、传播组织、政党和阶级进行新闻传播活动。

（2）自主性。虽然代表性的特点意味着传播者的言行有一定的受控性和约束性，但他仍有很大的自由驰骋的天地，有较大的传播权利和传播自主性，甚至可以公开传播表达个人信念和价值观的信息。面对同一新闻事实，记者可以自主地采用他认为适当的形式和手段来写作和传播；即使是已经定稿的文字新闻，播音员和导播在播报和处理时，在语调、语气、语速、音量、表情和先后次序等方面仍有一定的自主性。

（3）专业性。这一特点，一是指新闻传播者须经过新闻传播教育的特殊训练，拥有一定的专业知识和专门技能，方有从事职业传播的资格；二是指新闻传播者须具备一定的专业观念、专业精神、职业道德和新闻敏感性，才能搞好新闻传播工作；三是指专门从事新闻传播工作并以此谋生的职业特点和作为专业人员经济收入较高的现象；四是指从事新闻传播工作有一定的职业标准和协会组织，拥有同医生、律师、工程师等专业人员同等的社会地位。总之，专业性是新闻传播者（包括大众传播者）区别于行业部门和事业单位人员的一个重要特点。

（4）集体性。大众传播媒介进行信息传播往往需要集体合作和一批传播者。报纸、广播、电视新闻报道，看上去很像一个人的作品，但实际上，如果没有一个不露面的集体，所谓的个人作品是无法与受众见面的。如在美国收视率最高的节目之一、CBS的《60分钟》中，露面的主持人有4人，但不露面的编导摄制人员却有40多人；美国最佳卖座影片之一《帝国的反击》一片，主要演员共39人，而制作人员却多达271人。因此，正是露面的和不露面的人一起合作，才共同组成了大众传媒的传播者。

（5）复杂性。在大众传播中，专业传播者不仅人数众多、协调性强，而且分工复杂。以电影电视为例，它集声、光、电于一身，聚采、编、播于一体，汇摄、录、剪于一堂，加上美术、化妆、服装、演奏、指挥等人员，其构成及其分工十分复杂，队伍也日益庞大。

2. 受传者

受传者又称"传播对象""受者""受众"，是传播内容的接受者，具体包括观众、听众、读者。受传者又叫信息接受者，是传播的构成要素之一，受传者可以是个人或社会团体、机构、组织等。

受传者在信息传播过程中具有非常重要的地位，他们是信息传播的目的地，信息传播的效果直接受到他们自身知识结构、文化水平、传播技能的影响。受传者在接受信息的过程中，不是完全处于被动状态，不是被动地接受信息，而是在利用现

有条件、充分发挥积极性的基础上，能动地对信息进行选择、取舍，使之成为对自己有用的信息。

受传者的特点在于具有反馈作用，即将接受的信息及其作用结果再反传递给传播者，以达到与传播者信息交流的目的，使传受双方处于双向传播过程之中。传播者要根据受传者的特点，针对他们的知识文化、技术水平，采用相应的传播模式，使受传者最大范围地接受信息，并反馈信息，达到信息传播的目的。

作为受传的影视观众，是接受信息的一方。他们是由不同社会群体构成的，不同的观众群对影视节目会有不同的需求与评价，同一节目在不同观众群中的传播效果也有这样那样的差异，因此，对观众的构成，对观众收视行为、收视心理的分析与研究都是事关传播效益的重要课题。

（三）信息与通道

信息包括语言、文字和种种非语言文字的符码。通道指传送信息的器官、设备和媒介，人的感知器官就是传受双方必须具备的最起码的通道。公认的六种大众传播媒介——书籍、报纸、期刊、广播、电影、电视，分别采用纸张、声、光、电波等物质载体传递信息，形成各不相同的传播特点。传播者可以根据传播目的，对不同内容选择最易于达到预期效果的媒介。例如，交响乐、长篇小说播讲主要诉诸受众的听觉，宜选择广播媒介，而各类球赛实况、突发性的新闻适合电视的表现，至于电影，则适合表现综合性的视听艺术，有深度、有创见的科学论文适合刊载于相应的期刊，便于反复研读与保存。

（四）制码与译码

在人际传播中，双方都同时兼任传与受传、制码与译码的双重角色。

在复杂的大众传播系统中，制码指的是把各种内容转换为声音、图像、文字等符码。受众把这些符码还原为传播的内容和意义，称之为译码。制码与译码之间是否畅通无阻、准确无误，则受制于许多因素——传播者与受传者的文化水平，制码、译码的经验，各种噪音对传递活动干扰的程度，等等。在大众传播过程中，参与制码活动的不是某一个人，而是环环相扣的一批人，无论哪个环节出现失误，都会影响到符码传播的精确性，给译码带来这样那样的困难。

制码过程不能不涉及传播者的能力与技巧问题。在传播中，同一传播主题、题材，由不同的人来制码，由于能力、技巧的不同，传播效果也会大相径庭。同样地，受众的学识、经验、社会文化背景等因素，也会极大地影响其对信息的理解和把握程度，即译码的准确性。

（五）噪音

传播学中的噪音概念，泛指阻挠、歪曲信息原来面目的各种因素，包括技巧方面的噪音和受众受诱发而产生的心理噪音。

来自受众方面的噪音有：①接受传播的环境有干扰，这是物理性噪音；②受传者对某个主题已有的固定观念如果与传播者的观点不一致，就形成噪音；③受传者对某一传播机构或媒介已有成见、偏见，时时持怀疑或抵触态度。后两者均为心理性噪音。为了使信息得以畅通，传受双方都要主动排除噪音，但起主导作用的是传播一方。

（六）反馈

在人际传播中，我们可以不断地从自己的外显行为和对方的各种外显行为反应中得到反馈的信息，从中判断传播效果，调整传播内容和表达方式。至于如何调整，则因个人的观察力、应变力和经验不同而有所不同。

在大众传播活动的一次流程中，能够立即获得的信息反馈总是少量的，多数的反馈是零散而迟缓的。为了密切传受双方的互馈关系，有经验的电视工作者一直在想方设法克服不能即时反馈的制约，通过各种方式把电视办成同观众双向互动的交流媒介。

（七）共同经验范围

如果说噪音是传播行为的一种干扰因素的话，那么传受双方的共同经验则是促进传播的有利因素。

在影视传播中，雅俗共赏的节目往往建立在传受双方广泛、共同的经验基础之上。而以某一观众群为特定对象的节目，则更需要体察和沟通这些特定服务对象的共同经验。生活在同一城市的受众之所以对本市新闻具有普遍兴趣，并寄予很高的期待，其原因就在于生活在共同环境中的受众有着共同的利益和生活体验，这就使得节目与受众之间有更多的接近性。强调电影艺术的民族性，原因也在于此。这里必须说明的是，强调共同经验范围，并不强求传受双方对某一事物的认识完全一致，更多情况下是寻求沟通与交流。

（八）传播效果

从广义上说，传播效果的大小表现在信息的沟通与共享的程度方面。例如，传播机构所提供的信息、劝说、指导、娱乐在受众中获得多大影响，预期的效果是否达到，是否有反作用、副作用，等等。

大量的调查结果表明：广大受众不是大众传媒可以轻易击中的"靶子"，在多数情况下，传播效果的大小因人因事因地而异。大众传播在说服人们改变态度行为方面之所以并非万能，其主要原因，一是受众个体之间的差异——由于文化水平、固有观念以及所属的社会阶层、团体、家庭等多方面的不同，受众对大众传播的内容各有各的选择；二是受众受社会因素的影响——受众并非单纯生活在大众传播的环境中，而是生活在复杂的、变动的社会之中，人们认识客观世界、认识自我，首先是靠亲自参与的社会实践。个人态度和行为的改变既同其社会实践、生活经验直接相关，同时也与他所处的社会关系有着密切的联系。近来的传播研究已注意到更广泛地开展多方面的传播效果的研究。

对传播效果的研究，既要研究正效果——明显的积极的效果，从中总结经验，又要研究负效果或反效果，从中发现问题，吸取教训。这样就能兴利除弊、因势利导，使各项大众传播活动有益于社会的发展和人类的进步。

第三节　影视传播的主要特点和局限

任何一种大众传播媒介都是凭借物质工具进行社会性的信息传播活动的。作为大众传媒的影视，它的传播特性的形成首先植根于它所作用的物质材料以及传播活动的独特方式。

一、电视传播的主要特点

基于对电视媒介自然属性的认识，电视传播具备以下几大特点。

（一）直接性与直观性

随着声像技术的日趋完善，电视传播活动的各个环节都具有越来越高的保真度和越来越强的传真力。只要善于运用先进的器材设备，电视传播者就既能如实再现客观对象的图像、声音，也能确保视频、音频信号在全球范围内传输而不失真、不耗损。电视犹如一扇窗户或一面镜子，让人们从直观的视听形象之中瞭望周围世界。这种直接性和直观性把很多"秘密"曝光了，权威力量对社会信息的垄断开始崩溃。例如，原来由家长先从报刊、书籍等媒介获取信息而后向青少年转述的方式成为多余，家庭起居室因为有了电视，变成了获取大量、多样、新鲜信息的重要场所，从而改变了家庭这一空间的意义。

直接性与直观性在电视传播活动中至少有三大优势体现：一是通俗、生动，较

少受文化程度与生活经验的限制，可以达到较大范围的雅俗共赏。二是可以充分发挥示范的作用。电视往往在有意无意之间进行着示范与推广，引导观众模仿，导致其行为趋同。三是突出了视觉在传播中的地位，使观众养成了偏重于从图像中吸取信息的习惯。

（二）即时性与现场性

电视科技的飞速发展使电视拥有现代化的信息采集和传播手段，它不但能对新近发生的新闻事实及时进行报道，还能在事件发生的同时进行同步直播报道。电视新闻传播具有最强的时效性，这是它与其他新闻传媒相比最大的优势。声画同步的形象性是电视传播的一大特点。电视新闻传播可将新闻事件的现场景象形象生动地展现给观众，使观众既看到现场的实况和过程的发展，又听到场景中的声音，仿佛身临其境。

电视还可以通过展现记者、主持人的采访提问、即兴点评以及人物之间的交流、对话过程，给观众一种面对面交流的亲近感和真实感。电视新闻传播这种极强的现场感和传真性，使它具有很强的说服力和感染力，能够极大地调动观众的参与意识。

这种即时性和现场性还能引发电视观众"天涯共此时"的共通感受，使电视观众获得共享新闻信息的平等机会。观众只要有机会接触电视，就有权利获得电视所播出的各种信息，在"此时此刻"，人们之间在社会地位、身份、财产、居住地等各方面的差距都不再制约收视的权利。经常通过电视共享某些信息，可以使相距遥远的"地球村民"增进了解和沟通，从而在一定程度上有助于人们更好地进行交流，取得共识。

电视媒介的特点决定了电视要最大限度地接近观众，接近现实生活。不言而喻，电视新闻节目要充分发挥现场的优势。除此之外，知识性和教育性的电视节目、电视文艺节目以及服务性的电视节目也都要尽可能发挥现场的魅力，激发观众产生身临其境的感受。

电视作为一种现代电子媒介手段，利用电波进行信息的传送，具有最强的时效性，可以在同一时段内实现信源—编码—发送—接收的全过程，从而实现超越时空界限的即时传播。

同时，电视拥有多样的视听符号，以视听综合的手段最大限度地再现了观众对外部世界的认知和感受体验，因而具有更强的现场性。

与即时性和现场性紧密联系的是电视中出现了大量的直播节目，特别是现场直播节目。这正是电视传播最突出的优势所在。

（三）交流互动性

在电视出现之前，其他任何大众传播活动都无法实现传播者与受众面对面的传播和交流，换句话说，传播者与接受者是无法互动的，受众要通过文字、照片或声音来解读传播者的传播内容、传播意图以及传播者的思想情感。

电视出现之后，电视传播者同观众的信息传递、信息沟通多了一个得天独厚的"信道"——面对面的交流，即传播者直面观众讲述，或在屏幕上相互交谈，或是当"众"（观众）采访，并把交谈采访过程展现在观众眼前。在这些交谈、访问之中，传播者的信息传播是全方位的，眼神、表情、姿态、服饰、化妆等全都发出信息。这些无言的信息与有声语言相互配合，使观众较为容易地感受到由传播者的气质、学识、个性、情感等构成的总体形象。

屏幕上大量出现各类人际交流活动，使电视传播可以突破其他大众传媒不能展现传播者可视形象的局限，"面对面"地向广大观众讲解、评述乃至呼唤应答。与此同时，各界人士在节目中的各种交流活动也被屏幕前的观众"耳闻目睹"，这就很容易把人们从心理上卷入屏幕上的交流当中。电视的传播者与接受者之间的密切联系是其他传媒无法企及的。

迄今为止，电视仍然属于大众传播媒介中便于展现人际交流的媒介。电视工作者为适应观众的家庭观赏收视需要，一直在寻求电视与观众之间在视觉、听觉、思想感情上的交流。从广义上说，电视屏幕上的图像、声音、文字等各种表意元素，包括连续定期的播出方式，都是电视节目与观众进行交流的渠道。其中，以有声语言为主、以体态语言为辅的屏幕上的人际交流占有特别重要的地位。电视节目中人际交流的各种形态最接近日常生活中的人际传播，因而也易于获得人际传播的效果。

（四）线性编播方式

电视传播是依时间流程连续进行的，无论办多少电视台，播出多少套节目，都是一个栏目接一个栏目、一个节目接一个节目地依序播放。对观众来说，收视时间总有一个极限，而在同一时间内不可能一心二用，同时认真收看两套节目。因此，传播和接受双方对于运用和适应连续定期的编播方式，如何达到"适销对路"、相互默契，就需要合理筹划，经常掌握信息反馈，不断调整，以求取得动态平衡。在传播者一方，频道、栏目的设置与编播就要依据电视传播的宗旨、观众的需求以及收视率与社会效益等诸方面因素进行综合考虑，将播出时段进行合理的分割和组合，以实现最佳传播效果。

电视台可以借助合理有序的栏目编排，开发观众的收视时间，培养观众的收视

习惯。电视顺时传播的特点虽然对观众有强制的局限，但也有利于与观众建立"定时交流，定时服务"的密切关系，关键在于传播者要善于根据观众的需求策划、制作出观众喜爱的电视节目，确立栏目鲜明稳定的整体形象。

从观众角度来看，长期连续定期的播出方式有助于培养观众的收视习惯，进而形成忠实而稳定的收视群。电视机构可以凭借这一优势，通过节目设置编排，针对不同的收视群体，开发不同时段，制作播出不同的节目，供不同观众群各取所需。

二、影视传播的差异性

（一）传播时间的差异

可以把影视在传播时间上的差异简单概括为"日后放映"和"即时传送"。

电影要经过一系列的摄制、洗印、拷贝等繁复的过程，最后经过放映传播给观众，换句话说，电影的制作和传播被区分为界限分明的两个阶段，放映总是在影片制作完成的"日后"。而且，电影所反映的内容往往已经成为历史，即便是以新闻和真实人物事件改编的电影作品，等到电影拍摄和放映出来，也已经是时过境迁，不会给观众带来时间上的新鲜感。

电视则打破了这种时间限制，创作的过程就是传播的过程，这在现场直播的各类电视文艺晚会中表现得最为典型。

苏联美学家鲍列夫（Ю. В. Борев）认为，电视的一个重要审美特点是叙述"此时此刻的事件"，直接播映采访的现场，把观众带进此时此刻正在发生的历史事件之中："电视就是因为产生了希望能当时当日，以直观记录的形式，真实准确地转播并从思想和艺术角度加工当代生活的事实和事件的那种需要才出现的。"[①]电视这种即时传播的特性，对电视艺术也产生了极大的影响，现场效应、原汁原味成为吸引观众的重要原因，晚会进行过程中的许多不确定因素，瞬息万变的变化，演员与千百万观众"同时性"的感知，都使直播性质的电视文艺节目具有一种不可抗拒的魅力。

电视这种即时传播的特性，使人类终于跨越了空间，整个世界仿佛成为一个"地球村"。"如果说从古代岩画直至电影的发展，标志着人类试图通过复制外部世界影像来超越时间达到永恒的努力，那么，从远古的烽火到无线电广播的发展线索，则体现了人类试图冲破空间障碍的追求。电视正是沿着两条发展线索而来的：一条线索由绘画、照相到电影，反映出人类尽可能完美地记录现实世界的轨迹；另

① ［苏］鲍列夫：《美学》，乔修业、常谢枫译，中国文联出版公司1986年版，第470页。

一条线索由古代通信方式、电报到无线电广播，反映出人类力争实现远距离快速传递信息的轨迹。两条线索通过电视交合在一起，在人类挣脱自然的束缚，冲破时间与空间的双重障碍的历程中，树立了一座里程碑。"①

作为现代大众传媒，电视这种同一性集中体现为在时间与空间两个方面均达到了传播过程与事件发生过程的同一性。电视这种即时传播的功能特性，尤其表现为现场感和时效性，显然，对新闻节目来说，这是十分重要的。正是由于电视这种即时传播的特性，从现场直接发出的现场报道，几乎可以同时被千万电视机前的观众所接收，在时间与空间两个方面实现了传播过程与新闻事件的一致性，使观众能够及时地、同步地看到从另一个地方传来的活动影像，听到与影像相伴随的现场声音。电视的这种功能与特性是电影所不具备的。

（二）空间范围的差异

在传播的范围上，电视要比电影广泛得多。

电影需要特定的放映设备和场所，而且，相对而言，电影对观众的文化和审美素养、经济状况、闲暇时间、年龄等有一定的要求，所以，一般的院线放映，电影观众的人数和受众面都是有限的。

而电视没有放映设备和放映场所的要求，它可以采取现场直播或录播的方式，将一场场话剧、歌剧、舞剧或一台台综艺晚会传送到世界各地的千千万万户家庭之中，成为名副其实的"家庭艺术"。我们每个人都属于一定的家庭，而家庭是社会的基本细胞，现在，每一个"细胞"上面几乎都附着着一台乃至多台电视机。这些家庭的成员，无论老幼男女，都是电视艺术的受众，电视受众面之广泛是不难想象的。换句话说，电视真正打破了艺术传播空间的限制，有人群的地方，就有电视存在，电视对人们生活的渗透真的已经是无孔不入。而电影是不可能做到现场直播或实况传播的。

（三）传播方式上的差异

传播方式上的差异可以概括为"单向"和"双向"或"多向"的差异。

电影的传播方式是单向的，基本都是"你播我看"，观众处于单纯的接受者的地位，与电影的制作者并没有真正意义上的互动。

而电视的传播，尤其是电视文艺晚会的传播，却实现了与观众（现场的和电视机前的）的沟通和互动。近些年，互动性几乎已经成为各种电视文艺晚会的组成部分，热线电话、网络、手机短信参与、现场观众提问等，构成了电视传播的一

① 苗棣：《电视艺术哲学》，北京广播学院出版社1997年版，第48页。

大景观，电视的传播早已经不是单向的，而变成了多方——节目制作方、播出方、现场观众和电视机前的观众——共同投入的游戏和狂欢。例如，电视综艺节目的目的就是营造一个娱乐空间。这是一个非常独特的娱乐空间，在这个空间里，主持人、明星、嘉宾、现场观众以及游戏节目的表演者共同参与游戏节目，既自娱又娱人，类似于巴赫金所论述的狂欢节现象。

狂欢节起源于古希腊，盛行于中世纪和文艺复兴时期，是一种一直流行至今的民间文化娱乐活动，是一种没有框框、没有舞台、不分演员和观众、大家都能参加的形式多样的混合演出。米哈伊尔·巴赫金（Michael Bakhtin，1895—1975）认为，狂欢节活动及其游戏规则形成一种打破生活常规的、狂欢化的生活方式，它消解了等级制度下的一切常规和禁忌，表现为在人与人之间建立平等自由的亲昵关系、大异寻常的言行举止、任意讽刺和亵渎神灵、矛盾和对立事物相互结合——其核心是社会平等和自由、世界矛盾的统一。因此，巴赫金认为："不分阶级、等级的亲昵接触、插科打诨、粗鄙的对话属狂欢化；奴隶变帝王，帝王变乞丐，人生的双重性属狂欢化；庄谐结合的语言风格属狂欢化……总之，狂欢节中的情节和场面随处可见。"[①]

总之，狂欢节给个体生命提供了一个自由解放的场所。电视综艺娱乐节目所营造的娱乐空间也正是提供了这样一个打破等级压力和禁忌的空间，即巴赫金所说的"狂欢节广场"，使参与者在其中获得一种自由和宣泄。这种周期举行的狂欢节在一定程度上可以消解人们在日常生活中积累下来的心理毒素。狂欢节过后，人们可以抖擞精神，重新投入现实生活中。电视综艺娱乐节目中的狂欢，节目的参加者以谐谑的语言自嘲和互嘲并非对生活的全部否定。

正因为如此，许多电视节目和晚会都需要现场观众的参与，强调一种"面对面"的传播。也正因为如此，电视文艺节目同样需要主持人。

三、影视传播的局限

在现阶段，影视传播还存在以下若干局限。

（一）传播手段和过程的相对复杂性

与传统的传播方式例如文字传播方式相比，影视传播手段和过程要复杂得多，并且要求相应的接收条件。

对文字的传播来说，报刊、书籍一经印刷发行，只要具有一定文化知识的读

① ［苏］巴赫金：《巴赫金全集》第6卷，钱中文译，河北教育出版社1998年版，第319页。

者，都可以选择自己的读物，也就是说可以随时随地地接受文字传播的信息；但对于影视传播来说，影视节目编辑制作完成之后，仍然需要一定的设备（如电视发射台、电影放映机、电视机）和场所（如电影院）等，才可以被观众接收到，因此，影视的传播远不如文字传播便捷和随意，这在一定程度上自然影响影视的传播。

（二）线性传播的制约

这一点在电视传播上表现得最为明显。

电视传播按时间流程依次播出节目，每个节目的图像和语言也是逐帧顺时呈现，观众看电视不能像读报读书那样，随意选择不同的节目，而且相比于报刊媒介，电视的贮藏和复现都相对困难些。

电视的线性传播特点也给观众带来诸多的制约与不便。一是必须按节目单规定的时间收看某一节目，过时不候。二是必须同时并用视听器官。声画形象稍纵即逝，如何表现有思想、有深度的节目内容，如何满足观众的收视心理，调动观众的收看情绪，都是难题。观众收视活动的随意性与日常性又加剧了这种不利因素的影响。三是在收视过程中难以总揽播出节目的全局，在收视之前也不能像阅读报刊那样先浏览大概再从容选择。

当然，现在付费电视的出现，可能会在一定程度上打破这一局限，观众在付费后可以根据自己的喜好点播电视节目，从而有了一定的自主性。

（三）对视听的依赖性

影视是视听综合的传播方式，换句话说，对影视内容的接受至少需要调动视觉和听觉两种感觉器官，这就要求影视传播不可脱离具体的影像和清晰的语言来表达内容。

在影视传播和影视节目构成符号之中，影像是基础，一切传播内容都必须以影像的形式送达接受者。如果题材本身缺乏直观形象，或者题材的影像没有办法记录或复现，都会给主题的表达造成一定的困难。

作为大众传媒，影视的影像还须时时顾及社会的影响。因其影像表现的直观性，电视画面要重视负面内容表现的方式和策略，尤其要注意少年儿童的身心健康、社会公德和社会文明的建设。电影虽然和电视在这方面有一定区别，要求也不尽一致，但顾及影像的社会效果仍然是必需的，或者如一些国家和地区的通常做法，对电影实行分级制。

很多客观因素严重影响影视的影像表现，从而有损信息的传达。例如技术手段的谬误，像偏色、声音记录不完整等。再如，有些新闻节目中空间场景难以体现新

闻信息的内涵，特别是会议新闻；有些人物在镜头前过于紧张，或不善言辞，难以充分展现其真实的性格和风采；等等，这些都会影响传播的效果。

（四）抽象理性题材的局限性

视觉形象是直接诉诸人的感性功能的，一般情况下不要求深入的理性介入，而且，转瞬即逝的画面也难以给观众的思考留下时间和空间。因此，那些需要借助理性思考才能较好地把握的内容和题材，诸如某些理论性、思辨性过强的内容和题材，影视难以做充分而深刻的表达，这种题材是影视须尽量避免的。

具体分析产生这种现象的原因，我们可以举出如下几种。

1．影视受众的接受心理排斥影视表现严肃抽象内容

不可否认，在绝大多数观众和普通民众的观念中，影视是一种娱乐休闲手段，他们打开电视机或者走入电影院，是为了获得审美娱乐的满足，而理论和抽象题材明显与此是相悖的。纸质媒介的读者则具有相对纯粹的阅读目的，主要地或是汲取专业知识，或是了解具有深度的时事新闻以及权威分析和评论。

2．观众构成成分多样而复杂

一般地说，文字媒介的阅读者是具有一定文化水平和确定阅读目的的群体，他们的构成成分相对单纯和典型。而影视的受众可以说囊括了社会的所有阶层和行业，涵盖了各个年龄段，也不分性别和地域，面对这样的受众群，影视传播内容只能是尽可能地通俗和轻松，避免沉重和抽象。

3．影视是直观的，难以表现深层的精神世界和心理活动

人的精神世界和理性心理活动是深邃的，往往依靠抽象的文字和语言才可以得到充分的揭示，而影视是直观的，对此常常无能为力。

4．影视媒介的表达方式与文字媒介表达方式不同，这是最根本的原因

我们可以通过表2－1来认识这一不同。

表2－1　文字与影视表达方式的差异对比①

媒　介	文　字	影　视
构成方式	抽象的符号系统	直观视听形象系统
表现方式	间接描述	直接视像运动
表意方式	靠叙述功能	靠造型功能
时空方式	抽象的时空意义	具体的行为时空

① 参见秦瑜明编著《电视传播概论》，北京广播学院出版社2002年版，第88页。

续表

媒　介	文　字	影　视
解读方式	经验性想象	直觉体验
感受方式	理解	感受

当然，影视传播上述这些局限性，随着科技的进步和影视从业人员的努力，已经或可望突破。例如，双向交互电视的问世改变了电视观众被动收视的局面，有些影视节目的制作有意识地加强其理性深度，如政论性电视专题片、人文地理片以及科教电影，这在一定意义上是对影视上述局限的突破。尤其是电脑动画和数字特技的运用，可以形象地再现某些无法记录的事件的真实过程，在对事物的揭示上，具有比文字更直观也更清晰的效果。

电影至今只有百余年的历史，而电视才走过 60 多年的历程，它们的传播局限性远远掩盖不了它们带给人类传播领域的革命性变革。我们有理由相信，影视仍将在人类的传播领域发挥不可替代的作用，并且在现代科技的推动下，不断取得进步。

思考题❓

1. 影视的艺术特性有哪些？
2. 简述影视传播的特点。
3. 谈谈影视传播的差异性。
4. 影视传播的局限性是什么？

第三章 影视传播的内容、功能和效果

本 章 导 读

　　影视传播的内容主要有新闻资讯、教育与服务、思想观念（意识形态宣传）以及审美娱乐。作为大众传播，影视传播具有一般大众传播的环境监视、社会协调、文化传播和休闲娱乐功能。与其他大众传播的不同在于，休闲娱乐在影视传播中所占的比重更大。同时，对电视传播的消极作用也应该保持清醒的认识。就传播效果而言，对影视传播的正负两个方面都要有清醒认识，并应从现实出发，思考影视传播的效果问题。

第一节　影视传播的内容

影视作为当今社会主要的大众传播媒介，同时具有新闻传播、社会教育、文化娱乐、信息服务四种主要社会功能以及其他一些社会功能。由于媒介特性的差异，不同的媒介形式在这些功能的发挥上也各具特色，具有各自的优势和不足。在传媒间的竞争日趋激烈的今天，各种传媒形式必然在其社会功能的发挥上相互竞争、扬长避短，以争取更多的受众。那么，影视在发挥这些社会功能方面具有哪些优势呢？

毫无疑问的是，任何传播活动都在传播信息。影视传播当然也不例外，影视传播的内容主要包含四个方面的信息。

一、新闻资讯

新闻资讯既包括电视新闻节目中披露的新近发生、发现和正在发展变化中的新闻事实，也包括更广泛、更大量的社会公众感兴趣的其他信息，举凡科学新知、奇人奇事、时尚变化乃至普通百姓生活中发生的故事、日常的商品市场价格、环境状态和气候变化等，无不包含在新闻资讯的范畴当中。

影视的可视性，使得它们具有大众性和普遍的可理解性，在传播新闻资讯、宣传方针政策方面具有得天独厚的优势，更易为广大的受众所接受，既直观生动，又简洁有力。因此，在各种传播媒介中，影视在传播新闻资讯方面都发挥着独特的作用。在当今人们所接受的新闻资讯中，从影视（尤其是电视）中获得的新闻资讯占据越来越大的比例。随着科学技术的发展，影像的质量不断提高、传递速度不断加快，影视传播的地位和作用将越来越重要。电视的现场直播，使得影像传播的效果如虎添翼，这样一来，影视在传播形象新闻方面就有了更广阔的空间和更多样化的形式。传播形象新闻这一影视的基本功能必将受到人们的重视，并将随着科技的发展，如数码摄影技术、图像处理技术和网络传播技术的发展与社会的发展进步而不断发展、不断创新。

电视从诞生到成为重要的新闻传播媒介，其间经历了一个发展的过程。早期，由于受技术条件的限制，电视在新闻传播的时效性和传播范围上都受到限制。随着科技的发展，电视传播逐渐突破这些限制，呈现出它在新闻传播上的独特优势。直到现在，电视仍然是当今世界上最重要的新闻传媒之一。在我国，电视也是人们获知新闻信息的主渠道之一。有调查表明，人们对三大传媒的接触率高低排序依次为

电视、报纸和广播；而在收看电视的动机上，"了解国内外时事"也超过"娱乐消遣"，成为观众收看电视的重要动机。以上种种情况表明，随着社会的发展，人们对新闻信息的需求日益强烈，电视理所当然地应将新闻传播作为自己的首要职能。

二、教育与服务

新闻、文艺、社会科学教育（以下简称"社教"）常并称为电视三大支柱类栏目，社教栏目即面向公众、以社会教育为宗旨的电视专栏节目。

就世界范围来看，一般将电视节目分为新闻、公共事物和娱乐三大类，公共事物类节目包含教育、文化、知识类的节目，所谓的社教栏目可以归入公共事物类。

（一）社教节目

社教节目在我国的电视节目中的地位相当重要，中央电视台社教节目在 80 年代末期已经占到总节目量的 22%，播出时间上则占 46%，还有了专门的科教频道；就全国情况看，社教节目占整个节目量的 30%～40%。

关于电视社教栏目的类别，分法不一，基本上有如下三种分类方法：

一是按受众对象分类。这又可以按职业对象分为工人、农民、军人等节目，按年龄分为老年、青年、少儿等节目，按性别分又有女性频道。

二是按节目样式（传播形态属性）分类。可以分为纪录片、谈话节目、杂志型节目等。

三是按题材分类。可以分为：①社会政治类。以反映一个时期内的重大社会问题、社会现象、历史事件等为题材的节目。典型的是《社会经纬》（1996 年 6 月 16 日开播）、《神州风采》等。②经济类。以经济信息、经济政策、经济活动和经济服务为中心内容的节目。如中央电视台财经频道的节目形态就属于该类。③文化类（人文类）。以文学、艺术、音乐、舞蹈、美术等方面的人物和事件为主要题材的节目，如《读书时间》（中央电视台、河北电视台）、《文化视点》等。④科技类。以中央电视台科教频道的各档栏目最为典型。⑤人物类。以人物事迹为主要内容，反映人物精神面貌、性格特征和思想品格的节目。

影视教育以影视这种现代传媒作为中介和手段，具有技术的先进性、开放的辐射性、系统的网络性、广泛的社会性等特点，是社会教育一个重要的有机组成部分。随着社会生产力的不断发展、科学技术的不断进步和社会生活的日益丰富，影视教育的内容和范围在继续扩展，手段在不断改进，无论从社会层面还是从技术层面来说，影视教育都有巨大而广阔的前景。

电视的社会教育功能主要是通过电视教学节目和电视社教节目这两种形式实现

的。与教学节目相比，社教节目在内容和形式上都要丰富得多。

在日常生活中，为了人类的生存发展，为了文化的规范、创新和继承，一个民族、一个社会、一个团体、一个家庭都需要不断地积累、传播种种社会文化知识，以及经济活动、日常生活中的经验和技能等。

（二）生活服务节目

至于电视生活服务节目，《广播电视辞典》将之定义为"以实用性内容为主，直接为观众日常生活、学习、工作服务的节目"①。

从目前的生活服务节目来看，主要分为两大类：一类是像中央电视台经济频道的《生活》那样的综合性服务节目；还有一类就是提供不同服务内容的专题类节目，如健康节目、家居节目、旅游节目、导视节目等。

电视生活服务节目的内容定位是以实用信息为中心。所谓实用信息，是指具体的、实在的、能够直接作用于他人的信息。生活服务节目就是日常生活中的实用信息的编播，而所谓日常生活，无非衣食住行，俗话讲的"吃喝拉撒睡，柴米油盐酱醋茶"。

"贴近观众、贴近生活、贴近时代"，是生活服务节目内容定位上的总体原则。贴近观众，就是要认真分析自己的收视对象，研究他们的需求；贴近生活、贴近时代，即与现代生活同步，选择热点、焦点问题。

从目前国内的生活服务节目内容来看，大致包含如下几类。

1. 生活常识

所谓生活常识，无非人们日常饮食起居中所遇到的各种知识性的东西，如何食得科学、穿得有品位、住得舒适、行得方便等，都是此类栏目常见常新的内容。

但是，随着生活水平的提高，人们生活的节奏、方式都发生了巨大的变化，因此，以传授生活常识、小窍门为主要内容的服务节目虽然仍然是主要形态，但它应该在内容上迅速紧跟时代的发展。这时所传授的内容不应只是"毛衣打法""如何烧菜"之类，而应该紧紧跟进生活，适应现代生活方式要求。也就是说，生活常识也是会不断有新的元素加入的，例如公共礼仪，过去很少被纳入生活常识，现在已经成为现代人生活中应该掌握的常识。

2. 新知识、新技能的传授讲解

在内容方面，这种节目有五种最主要的表现形式：

（1）经济领域。与我国经济发展相适应，国内以传授与老百姓日常生活有关的经济知识和消费技能为主要内容的栏目也越来越多。如个人理财、股票投资、保

① 赵玉明、王福顺主编：《广播电视辞典》，北京广播学院出版社 1999 年版，第 125 页。

险、纳税等，已经和普通百姓的生活息息相关，相关的知识和技能也就理所当然地进入生活服务栏目的选题范围。

（2）法律领域。如中央电视台社会与法频道的《法律讲堂》，就是一档法律知识类栏目，通过专家主题讲座加背景简介的形式，讲述相关法律法规所蕴含的法理及立法背景、中外司法史话。寓法理和观点于故事中，贴近生活、贴近百姓。

（3）新科技知识。如南京有线电视台法治生活频道的《数码时空》栏目，就是一个从科技资讯方面来给观众提供生活服务的节目，主要内容有：介绍电脑业、网络业最新情报，向观众提供最新产品资料、最新科技动态，介绍最新最劲爆的网页，进入网络新天地。它教给观众电脑知识，从简单的电脑操作到网络下载无所不包，或通过一封电子邮件，请专家解决有关电脑方面的疑难问题。

（4）倡导新的生活方式。如湖南电视台生活频道的《清风车影》栏目，为消费者提供翔实、客观、全面的汽车和交通信息服务。它以小轿车的信息为主线，综合报道其他各类车型的性能、特点、市场行情、历史演变、驾驶技巧、维护保养，以及交通运输、交通法规和汽车相关产品的最新消息，对汽车市场热点及时做出分析、评论，为消费者提供一个了解和欣赏汽车、获得实用知识和技巧的窗口。它的节目设置既非常专业化，又非常细致，几乎涉及与汽车有关的方方面面。

（5）报道新见闻。传统的生活服务类节目当中基本上没有新见闻这一部分内容，它加入生活服务节目当中，虽有媒体本身的生存环境这一因素的作用，但最根本的还是受众需求的驱动。今天，我国电视生活服务类节目的观众参与社会活动的程度比较高，他们收看生活服务节目的同时，希望能够从中感受到更多现实生活的气息，而不只是"柴米油盐"的味道；他们希望生活服务节目能够通过对生活当中新见闻的密切关注，加强节目与生活实际的贴近性，同时也为他们的社会交往增长见闻，增添他们在社交场合的谈资。

传授知识的同时也是在进行信息服务。随着社会主义市场经济的发展和人民生活水平的不断提高，人们对各类信息服务的需求日益强烈，电视的信息服务功能也日益突出。

总之，电视传播的兼容性特点使得它在信息服务功能方面具有十分丰富的内容。除了电视中的报时、天气预报、生活顾问、旅游指南、法律咨询等人们所熟悉的信息服务外，还包括近年来逐步兴起的各类经济信息服务，以及为满足观众精神需要提供的其他多种有关服务，而且电视信息服务的领域还在不断拓展，电视信息服务的表现形式也在不断地创新。

用影视来介绍经济、文化建设的发展成就，推广先进经验，推动"两个文明"建设，是我国一直重视并长期采用的做法。各类科教片以及专门的科教电影制作机构也构成了电影业的一大组成部分，尤其是农业科教片，内容普及而深入、生动而

传神，为广大农民群众所喜闻乐见。至于电视的科教频道或栏目，其所进行的介绍文化知识和观念的做法更是广大观众所熟悉的。

具体说来，电视在发挥它的信息服务功能上近年来又出现了如下新的变化：

（1）更强调电视服务对百姓生活的务实性、贴近性，从中体现深层次的人文关怀。这一方面表现为电视服务从物质生活进一步推进到精神生活领域；另一方面，在生活服务上，近年来的电视服务节目更强调为百姓生活提供务实、贴心的服务点，体现细致周到、体贴入微的精神关怀。

（2）优秀的生活服务节目逐步从具体的细节、方法服务向观念服务拓展和演变。

（3）服务性内容与科学知识的普及结合得更加紧密。

（4）电视的经济服务功能日益受到重视，经济信息成为电视信息服务的重要方面。广告也是信息服务的重要内容，其发展与经济发展同步，在社会上产生了重要的经济和社会效益，其积极作用得到了广大观众的认可，特别是公益广告的功能得到了积极的评价。但同时也应注意防止广告产生的负面影响。

三、思想观念

在人类传播活动中，传播者总是或显或隐地、有选择地传播合乎自己价值观、立场、观念的信息。政府官员、专家、学者以及普通观众经常借助电视媒介发表相关的言论和见解，宣扬思想与观念。

其中，感情与态度是人类社会传播行为中的一种特有的内容。电视机构总会在各类节目中或直接或间接地传播种种思想，从社会道德伦理到人的价值观、人生观、审美观、文化和教育观等多方面对人们产生潜移默化的影响。从 1960 年肯尼迪成功地利用电视媒介竞选总统以来，在美国历届总统的更迭中，电视发挥了不可替代的作用，这也凸显出电视传媒的巨大社会影响力和感召力。

影视传播在引导舆论、传播信息和推动两个文明建设方面的成功经验也证明了其在指导社会生活方面的重要作用。

因为影视传播具有形象化、普及化、群众性、通俗化的特点，所以其影响范围广大，影响力也十分巨大。影视在进行舆论监督，引导社会舆论，交流信息，推进社会精神文明建设、物质文明建设方面的功能也日益充分地得到发挥。运用影视手段来引导社会舆论，其作用当然也就十分巨大，无论是用影视手段来赞扬歌颂先进人物、事物，还是用它来揭露和批评落后现象、丑恶行为，都能做到生动形象、有理有力。

如在 2003 年上半年，在我国抗击传染性非典型肺炎（又称严重急性呼吸综合

征，以下简称"非典"，英文名为 severe acute respiratory syndromes，SARS）的斗争中，影视传播在引导社会舆论、激励军民斗志、凝聚人心众志成城战胜"非典"、推进精神文明建设和发展经济等方面均发挥了重要的作用。电视中的各种直播节目、访谈节目、纪录片、预防"非典"专业知识讲座等很好地引导了社会舆论，为战胜"非典"作出了突出贡献。而且适时制作播出的相同题材的电视剧，也起到了很好的社会效益。

运用影视传播手段来进行有效的舆论监督是影像传播的重要功能。在实行法制化管理的过程中，在改革开放、发展经济的现代化进程中，存在着各种各样的违法现象和落后观念、不良风气，利用影像传播手段的形象性、客观性、实证性的特点来揭露违法和不良现象，进行舆论监督，比文字和广播更有力。

四、审美娱乐

由于影视传播是借影像等综合手法来传播内容的，本身具有造型特点，因此也常常具有审美价值。画面形象、现场气氛、生动传神的瞬间捕捉和现场纪实，常使得影像具有艺术的美和感人的魅力。这种审美功能在有些影像中是附加功能，在有些影像中则是主要功能。例如，那些反映表演艺术、竞技体育、自然风光的影像，本身就具有很强的艺术性和审美价值；有些纪实的影像也透着独特的美感。

影视传播也是一种创造性的劳动。影视形象是来源于社会生活的典型，在某种程度上寄托了拍摄者的思想、情感、审美观念和审美理想。也就是说，影视传播者的情感注入和审美判断，也赋予了影像以美感，这种美感中，既有美的内容，也有美的形式。

影视传播的内容和形式结合得越完美，其审美功能就越强，审美价值、艺术价值就越高。

无疑，影视是最擅长于为大众提供娱乐节目的媒介。电影自诞生之日起，就是以娱乐和审美作为主要目的和归宿的，它在人们娱乐和审美中所起到的作用也有目共睹。电影早已是大众生活中最喜闻乐见的娱乐方式之一，无须赘言，这里主要谈谈电视的审美娱乐性。

电视的普及使电视的娱乐功能更具大众化和平民化，更具愉悦性和易得性，也使电视成为与人们日常生活关系最为密切的娱乐工具之一。

电视娱乐功能的发挥主要是通过娱乐节目的形式来实现的。从目前我国电视发展的现状来看，电视娱乐节目主要包括影视剧、文艺专题、文艺晚会，以及综艺类、游艺类、竞技类、音乐类节目等。随着电视娱乐节目的增加和形式的多样化，电视的娱乐功能不断得到加强。如何充分而正确地发挥这一功能，是电视界需要面

对的一个课题。

就电视而言，除了电视剧以外，其娱乐内容大致可分为三大类：

一是运用电视手段表现其他各门类艺术精品的节目，包括电视散文、电视诗、音乐电视等，均已成为社会审美文化的新的对象。

以音乐电视为例。音乐电视（music video，简称 MV 或 MTV）是特殊的视听艺术，是音乐和电视的结合。但是，音乐电视并不只是音乐和电视的简单的物理相加，而是二者有机的结合和创造，正是与电视的紧密结合，使音乐电视区别于其他任何形式的音乐作品，它可以借丰富的画面形象来演绎音乐的内涵与意境，推动音乐情绪的发展，以空间形式来完成音乐形象所赋予的多维时空的意象。因此，音乐电视是视觉音乐，是直观的、可视的音乐作品。除了音乐造型之外，音乐电视还需要运用光、色、构图、运动等各种造型元素，利用电子编辑、三维动画和数码剪辑系统等后期技术制作手段，利用各种影像剪辑手法，将声音、画面、诗性空间有机地融为一体，充分表现音乐作品的内涵，给予观众良好的审美体验。

二是"寓教于乐"的节目，即运用电视艺术形式，让观众在愉悦和欣赏中接受其中的思想内涵和教育意义，形式与内容互为表里，成为雅俗共赏的娱乐材料，如电视专题文艺节目。

电视专题文艺节目是以音乐、舞蹈、文学、戏剧、摄影等为其构成要素，选取与文化、文艺有关的人和事作为其再创作的题材对象，围绕一个共同主题自成一个相对完整的电视艺术文本。

专题文艺节目的愉悦性首先体现在节目的内容——具有审美性的题材——之上。以《朝阳与夕阳的对话》为例，片中的雷氏父女是我国两代著名作曲家，他们的艺术人生以及他们创作的那些脍炙人口的作品所给予观众的美感享受是不言而喻的。又如《西藏的诱惑》，为了增添娱乐性，有意插入了六首通俗歌曲的演唱。愉悦性还体现在专题文艺节目的编导者们充分发挥电视的艺术手段、对拍摄对象进行的高度艺术处理上。如艺术片《黄河神韵》把大规模的歌、舞、音乐表演直接搬到黄河岸边，使假定性的演出和真实环境之间形成一种对位的美，加上镜头景别、角度的多重变化以及大量特技的运用，这些都使观众产生了远比剧场或演播厅演出更大的艺术想象力。最后，内容的美与形式的美相结合，是为观赏专题文艺所能获得的最高境界——意境的美。

三是纯粹的娱乐、游艺节目。只要它们健康无害，不产生副作用，也为普通百姓所喜闻乐见。

娱乐化是电视娱乐节目最重要的属性。从内容上看，娱乐节目大都选择一些轻松消遣的、能给人以精神鼓舞或慰藉的、观众认同面较广的节目作为主体内容；从形式上看，娱乐节目多以具有较强的感官刺激效果的电视游戏活动为主要表现形

式；从文本创作上看，娱乐节目的文本创作故意忽略节目的时间意识、历史意识与观众所处现实状态之间的联系，采用一种主题浅表的、情节流畅的封闭式游戏创作文本——这种文本能缓释因人与人之间的不同（这种不同常常被许多人认为是不公平）而引起的一些愤懑情绪，形成社会凝聚力；从主持风格上看，娱乐节目的主持人通常采用或幽默诙谐或风趣调侃或自然亲切的表达方式，烘托、渲染现场气氛，收到"哗众取宠"的效果，以突出电视娱乐节目娱乐化的主题诉求。总之，娱乐节目的任务不是要观众正襟危坐地去体验神圣感、崇高感、使命感和责任感，而是要凸显开心快乐的主题，以新颖、时尚、轻松、搞笑的节目，满足大众求新求奇的心理和喜爱游戏的天性，达到娱乐大众的目的。

在中国审美文化当前的转变过程中，我们已经越来越明显地感受到电视作为一种独特的力量所发挥的作用。从根本上说，电视领域和审美领域是两个完全不同的领域，甚至可以说是彼此对立的。但随着现代社会的发展，电视向审美文化领域的渗透是一个不可避免的趋势，从积极方面来说，电视技术手段引入审美领域，扩大了审美的范围，丰富了审美表现的手段，加强了审美过程中的民主化进程，等等。

但是，在充分认识到电视带给我们的愉悦时，我们要思考的是：通过电视传播的文艺或艺术，是否还葆有它的美的"内核"。对此，我们可以从对美和审美的本质分析中作出判断。

首先，美和审美的最可贵品质是唯一性或独特性，在本性上，它是与流行和重复对立的。而电视文艺恰恰是一种可大量复制的文艺，这就带来了所谓的大众文艺，就有可能呈现出一种同质或趋向同质的现象：从来没有这么多人在不同的地域和语境中共享同一种文化和文艺。本雅明早在20世纪30年代就天才地预见到一个"机械复制时代"的到来，并且深刻地洞察到，在机械复制时代，传统艺术的那种"独一无二"的"韵味"将消失。复制在把艺术带给世界的每一个角落时，也不可避免地把一种相同的趣味和美学意识形态强制性地塞给受众，于是，艺术的唯一性不见了，我们失去了艺术所应该给予我们的宝贵的东西。不幸的是，本雅明的预见正在或者已经成为我们面对"电视传播艺术"时的现实。

其次，与上述特性相关，电视消磨了作为艺术和美的接受者的每个个体的趣味和偏爱要求。大众传播以某种理想的受众群体为样本来实现传播活动。这种传播最终必然倾向于一种单一性或同质性，把某种趣味类型作为普遍的无所不包的类型，强制性地诉诸有着不同趣味和偏爱的广大受众。这就是大众传播的一个内在逻辑，也是大众传播的文化危机之一。正是在这里，我们看到了控制大众传播媒介的各种"中间人"角色，在塑造大众文化的意识形态和趣味方面的巨大能量；同时，我们也看到，大众传播已经从消费市场的诱导，趋向了生产传播型诱导，即：不是受众对生产和传播提出要求和限制，而是生产传播诱导消费；不是大众传播者对受众的

服从，而是相反，是受众对传播者的趣味依从。大众传播不但造就了它自己的广大受众，同时也造就了受众对大众传播本身的依赖和服从。因为说到底，大众传播乃是时尚和趣味的生产场。

最后，审美表现性受到电视的媒介本性和技术理性的侵蚀。

美学上一个基本传统和事实是：审美是人的精神自足的重要领地，是心灵自由之所。但从许多方面来看，电视特性都和审美表现性相对立。电视固有的非自然性、强制性对普遍性的追求，与审美表现理性的自律是抵触的，因为审美追求的是个性、自由和超功利性。在电视中，个性让位于大众性，自由被工具理性所侵蚀，超功利性屈服于商品逻辑，一句话，客体原则取代了表现理性的主体原则。而当主体性在工具性存在的状态中丧失时，当人沦为物的目的的手段和工具时，毋庸置疑，这是一种非审美的异化状态。用德国美学家席勒的话来说，这是一种非人的状态，是一种强制的被奴役的状态；用王夫之的话来说，工具理性的状态是一种没有"性之生乎气者"的"匮乏状态"，一种"缺失状态"。

总之，电视将审美的时间性转变为空间性。审美本应该是直接针对着心灵的，而在电视中，我们只是忙于"看"，是典型的"平面阅读"，根本无法也无暇对所看到的对象加以心灵的触摸。沉浸于此，审美的创造性、主动性、选择性尤其是精神性就被"视觉快餐"所取代。除了纷至沓来的纷繁信息，我们几乎忘记了对真正的美和艺术的需求，最终将丧失美的感知和欣赏能力。

第二节　影视传播的功能

所谓影视传播的功能，是指影视传播在社会文化的建设中所扮演的角色和所能发挥的作用，而这种角色是与一般传播互动的功能紧密相关的。因此，本节从一般传播活动功能的认识入手，来讨论影视传播的功能。

一、传播功能理论

传播功能是指传播活动所具有的能力及其对人和社会所起的作用或效能。美国传播学科的集大成者和创始人威尔伯·施拉姆（Wilbur Lang Schramm，1907—1987）在《传播学概论》一书中，正式将传播功能定位为雷达功能、控制功能、教育功能、娱乐功能，同时又分为外向功能和内向功能。传播是一项必须履行一定功能的社会活动，无论它是自我的内向传播，还是直接的人际交流，抑或借助媒介的大众传播甚至跨国传播。

在传播学研究中，有的人常将"传播功能"混同于"传播效果"，弄不清两者之间的区别。其实，"功能"与"效果"只是从不同的角度、不同的层面来观照、审视传播活动现象的不同认识。如果研究者是从社会角度和受传者层面来看待传播活动所产生的作用和媒介所释放的能量，则属于"功能"研究；如果研究者是从传播者和媒介自身的角度来认识传播活动所造成的最后结果以及在受众那里所引起的反应，则属于"效果"研究。严格地讲，前者是一种社会研究、向上看的传者研究；后者是一种传播研究、向下看的受众研究。比较而言，传播效果研究的历史较长、挖掘较深、成果颇丰；而传播功能研究的历史则较短、成果较少。

传播功能在社会发展的不同历史时期和在同一历史时期的不同发展阶段，会有不同的变化，人们对它的认识也会呈现出多样性。从功能的角度看，传播可分为两种类型：实用性传播和娱乐性传播，也可以称作工具性传播和消遣性传播。

传播学界对传播功能的划分大体也是如此。美国心理学家 E. 托尔曼（Edward Chase Tolman，1886—1959）强调传播的"工具性"，他认为人类的说话只不过是"一种工具"，具有非常实际的功能；而强调"消遣性"的，以提倡"游戏理论"的美国物理学家、心理学家和传播学家威廉·斯蒂芬森（William Stephenson，1902—1989）最为典型，按他的见解，无论传播的理论或实践，都应把注意力集中于能给人带来快乐的、与游戏相当的功能。问题在于，这两种功能不应该截然分开。事实上，这两种功能都是客观存在，都有其互相不能替换的重要性，而且具有互相交叉的情况，不应抑此扬彼。

在日常生活中，传播行为也可区分出上述两种不同功能的传播。例如，家庭成员间通过言语对家务活动的安排、亲朋邻里间的聊天、恋人的约会、街市里的买卖、马路上的寒暄、同事的交谈、上下级的应对、团体会议的召开、国家的交往、各类媒体发布生活实用信息等，这类传播的主要价值就在于其工具性，是人们生存和发展所必需的，没有这类传播信息，人们的日常生活将无法进行和延续。从人类需要的角度言，这类传播主要满足人的生存需要。

在生存需要之上，是人的发展需要，而消遣性传播就可以视作对发展需要的满足。这类传播对人的实际生存并非必需的，却对人的精神生活的丰富、对人的全面发展有至关重要的作用，举凡讲故事、唱歌、跳舞、做游戏、文艺演出、举办庆祝活动、读小说、听音乐、看电视剧、看电影等，它们与"工具性"传播虽没有直接的关系，但它们促进了人的健康发展，消除了人们的身心疲劳，间接地协调了人与环境的关系。

瑞士心理学家让·皮亚杰（Jean Piaget）从研究儿童的传播心理中归纳出简单的两项传播功能：社交功能和内传功能。托尔曼则认为传播具有工具的功能。斯蒂芬森在《传播的游戏理论》（1967）中仿效荷兰学者黑伊津哈（Johan Huizinga）

在《人类游戏》中的观点，提出了传播的满足功能和快乐功能。这些罗列和解释显然过于简单，而且主要是从传播对个人的心理影响的角度进行描述和分析的，并未涉及组织和社会的层面。

美国语言学家罗宾森（W. P. Robinson，1972—　）从语言学角度罗列了人际传播的 13 种功能：①避免不愉快的行动；②接受社会规范；③美感；④寒暄；⑤允诺与保证；⑥节制自我；⑦节制他人；⑧感叹；⑨表达社会属性；⑩显示任务关系；⑪非语言领域的参照；⑫教育；⑬询问。这种划分是不严谨的，而且也不能包括一切传播活动。

国际传播问题研究委员会在《多种声音，一个世界》（1981）长篇报告中以全球眼光归纳了八种传播功能：①获得消息情报；②社会化；③动力；④辩论和讨论；⑤教育；⑥发展文化；⑦娱乐；⑧一体化。英国传播学家沃森（Werson）和希尔（Hill）显然对上述传播功能的划分和描述都不满意，而试图做出更为全面、科学的归纳和分析。他们在编撰的《传播学和媒介研究词典》（1984）一书中，从较广泛的意义上提出了传播的八项功能：①工具功能。即实现某事或获得某物。②控制功能。即劝导某人按一定的方式行动。③报道功能。即认识或解释某事物。④表达功能。即表示感情，或通过某种方式使自己为他人所理解。⑤社会联系功能。即参与社会交际。⑥减轻忧虑功能。即处理好某一问题，减少对某事物的忧虑。⑦刺激功能。就是对感兴趣的事物做出反应。⑧明确角色功能。是指由于情况需要而扮演某种角色。

美国政治学家、传播学的先驱哈罗德·拉斯韦尔（Harold Lasswell，1902—1978）在 1948 年发表的《传播在社会中的结构与功能》一文中，将传播的基本社会功能概括为以下三个方面：①环境监视功能。自然与社会环境是不断变化的，只有及时了解、把握并适应内外环境的变化，人类社会才能保证自己的生存与发展。②社会协调功能。社会是一个建立在分工合作基础上的有机体，只有实现了社会各组成部分之间的协调和统一，才能有效适应环境的变化。③社会遗产传承功能。人类社会的发展是建立在继承和创新的基础之上的，只有将前人的经验、智慧、知识加以记录、积累、保存并传给后代，后人才能在前人的基础上做进一步的完善、发展和创造。

这三项功能是包括人际关系传播、群体传播、组织传播在内的一切社会传播活动的基本功能，大众传播不仅具备这些功能，而且在传播活动中起着突出重要的作用。

美国传播学者查尔斯·赖特（Charles Wright）继承了拉斯韦尔"三功能说"，并在此基础上围绕大众传播的社会功能问题提出了"四功能说"：①环境监视功能。大众传播在特定社会的内部和外部收集与传达信息的活动。②解释与规定功

能。大众传播并不是单纯的"告知"活动，它所传达的信息中通常伴随着对事件的解释，并提示人们应该采取什么样的行为反应。③社会化功能。大众传播在传播知识、价值以及行为规范方面具有重要的作用，也称为大众传播的教育功能，与拉斯韦尔的"社会遗产传承"功能相对应。④提供娱乐功能。大众传播中的内容并不都是务实的，它的一项重要功能是提供娱乐，尤其是在电视媒体中。

施拉姆则从政治功能、经济功能和一般社会功能三个方面对大众传播的社会功能进行了总结。他认为，大众传播的政治功能主要包括监视与协调社会遗产、法律和习俗的传递。经济功能表现为：关于资源以及买和卖的机会的信息；解释这种信息；制定经济政策；活跃和管理商场；开创经济行为；等等。其一般社会功能包括：关于社会规范、作用等的信息；接受或拒绝它们；协调公众的了解和意愿，行使社会控制；向社会的新成员传递社会规范和作用的规定、娱乐；等等。施拉姆分类法的重要贡献在于它明确提出了传播的经济功能，指出了大众传播通过信息的收集、提供和解释，能够开创经济行为。大众传播的经济功能并不仅限于为其他产业提供信息服务，它本身就是知识产业的重要组成部分，在整个社会经济中占有重要的地位。

二、传播功能的层次

对于传播的功能，许多传播学者都做过非常有价值的论述，我们现在所接受的传播功能学说就是在这些论述的基础上形成的。

考察传播的功能，还可分三个层次展开，即个人、组织和社会。正因为传播活动本身是分层次的，所以其功能也分出了层次。传播在这三个层次上的功能虽大同小异，并相辅相成，但毕竟各有特点。

（一）个人层次

从工具性传播的角度看，传播的主要功能是了解环境变动，学习社会规范和各种知识；从消遣性传播的角度看，则是调剂身心。

传播活动所具有的对个人身心发展的作用，或者须由信息传播的参与者个人去完成的任务，就叫个人的功能。这种功能依照施拉姆的解释（1982），也称内向性功能或社会成员自身功能。

对儿童来说，在他学习作为社会成员的行为方式、思维方式的过程中，父母、家庭、老师、同伴、大众传播媒介等都对其行为与心理的发展及定型起了重要的作用。于是，他初步模糊地认识到判断是非善恶的标准、处理人情世故的方式，也获得了各种角色的概念和知晓了日常生活的规律。

对成人来说，他要在传播活动中完成的任务是多种多样的，除了要接受信息、理解信息、做出反应、学习文化知识、享受娱乐之外，还要使个人具有积极的生活态度，培养改造周围世界的人的一种手段。这就是说，传播的个人功能主要反映在两个方面：个人的社会化功能和个人的个性化功能。可以说，传播尤其是大众传播，它最重要的使命和功能就是造就一定类型的、符合某个阶级或某个社会集团的利益和需要的个人。

个人的社会化功能和个性化功能既彼此对立，又相辅相成，了解环境、适应环境更是驾驭环境、改造环境的前提和台阶。在人类传播活动中，社会化功能帮助人们正确地把握社会关系和认识环境状况，并把它们转化成个人的内在本质和自己的社会性质。但是，每一个人又是按照自己的方式，在独特的个性形式中去把握关系和认识环境，进而发展和改造这些关系和环境的。因此，在新式的传播社会里，个人社会化过程同时也是个人个性化过程，是个人发现本身的"自我"的过程。人类传播是一种特殊的社会机制，它既促使个人实现社会化，又保证个人维持个性化。

（二）组织层次

从工具性传播角度看，传播的功能是为决策提供依据并协调组织成员的思想和行动；从消遣性传播角度看，传播的功能是调剂组织成员的情绪。

在传播活动中，媒介组织所具有的能力和作用或应该完成的任务就叫作组织功能，它包括告知功能、表达功能、解释功能和指导功能。

告知是向人们迅速、及时地提供新近发生的新闻和信息，它是人类警示环境、了解环境、适应环境、改造环境的最重要的手段之一。通过告知的内容，人们知道了世界的变化、人类的进步和社会生活中出现的各种新现象、新事物，从而周期性地更新认知和知识。因此，没有告知，社会生活本身是不可想象的。在大众传播出现以前，告知的任务主要由口头传播、群体传播，以及传单、小册子、告示牌等媒介肩负，而在我们的时代，监视（告知）的任务已有很大一部分被新闻媒介所接替。但是，新闻媒介并不限于告知新近发生或刚刚发生或正在发生的社会事实，也可以报道早就发生的但又不为人们所知晓的有意义的历史事实，还可以预报某些即将到来的喜讯、危险或变化。在大众传播的载体和科学发明中，无论是电报还是电话，广播还是电视，传真机还是计算机……无不被迅速地用于告知信息的活动之中。可以说，迅速、真实、准确地告知或报告信息，已经成了传播世界中压倒一切的头等大事。

所谓表达，就是人们通过媒介和符号表述及交流自己的思想、观点和情感。作为大众媒介的传播者，不仅应该客观地报道周围世界所发生的各种变化和叙述自己

的所见所闻，而且有理由向人们表达自己对某些事件的态度和观点，以及日常生活中的所思所想、所爱所恨；同时，它还有责任将人民群众的愿望、要求和痛苦的真实情况通过适当的传播方式表达出来，以引起有关方面的重视，使问题得到解决。作为接受者的广大公众，他们也同样具有利用大众传播媒介或通过大众传播媒介（以及其他媒介）表明自己意见、思想的权利；作为大众媒介的负责人，应该鼓励他们的读者、听众和观众在传播中发挥更加积极的（表达）作用，办法是拨出更多的报纸篇幅、更多的广播时间，供公众或有组织的社会集团的个别成员发表意见和看法。大众传播媒介应当成为人民群众表达感情、沟通思想的工具，而不应当只是少数人的传声筒。

解释是对告知和表达功能的进一步丰富和发展。告知和表达常常是表面的、浅层的和陈述性的，而解释则是内在的、深层的、说明性和分析性的。就对信息内容的反映来说，告知着重报道事实，回答何人在何时、何地、发生了何事，而解释则着重分析事实，回答这一事件为什么会发生。解释者要尽可能完整、清楚地交代事件发生的背景、起因、意义和影响，以及可能向哪个方向发展。这种在告知基础上的解释叫事实解释，例如解释性新闻、调查性新闻和深度报道，都是以解释事实为主。就对思想感情、观点的陈述来说，表达只是说出对某一社会现象或特殊事件的态度和看法，而解释则要对此做进一步的分析和解剖，以论述和阐明持这一态度与看法的理由和目的。这种在表达基础上的解释叫意义解释，例如对国家的方针、政策的宣传，对政治态度和主张的论述，都是意义解释。意义解释的目的，是向受众指出某一事件出现的背景及原因，阐明某一观点在相关意义中的优越性，以帮助受众认清形势、明确态度、确定对策。由于广播、电视加强了告知功能和作为信息来源的吸引力，报纸和杂志的告知功能已越来越弱，但是它们在说明、解释和评论社会事件方面所起的作用却越来越重要，特别是在就社会目标和公众事务展开广泛辩论而又需要针对简单的报道作出深刻分析的时候，解释更是必不可少。

指导是人类传播的基本功能，是指通过告知消息、表达观点、解释缘由、公开劝服，对受众的思想和行为所产生的一定的方向性指点和引导的作用。同上述三种功能一样，指导功能存在于人类的一切传播活动之中，无论它是政治的、经济的传播，还是文化的、艺术的传播；也无论它是社会主义国家的大众传播媒介，还是资本主义国家的大众传播媒介，它们都要履行或释放指导功能。施拉姆（1984）将"指导"看作传播的一大用途。梅尔文·德弗勒（L. De-Fleur）和埃弗雷特·丹尼斯（D. Dennis）也说："大众传播能改变我们的语言和我们对世界的认识"，"改变

我们对社会问题的看法，还可能改变人们的公开行为"，① 因为它常以教师和指导者自居。新闻传播媒介一般是通过循循善诱、典型示范、旁敲侧击、潜移默化等软性方式间接发挥自己的指导作用，有的也通过社论、评论、批评、按语、揭露性报道或调查性报道等刚性方式直接释放自己的指导功能。但是，"指导"不是"指挥"，也不是"领导"，其指导性信息是非指令性和无约束性的；"指导"不是行政上的指令和军事上的命令，而是善意的忠告、真诚的指点。对指导意见，是接受还是拒绝，是听从还是反对，一切仍由受众自己做主，传播者不能越俎代庖。

人类传播在组织层面上的四项功能虽然被分开论述，但是它们一般不是单独发挥作用的，而是诸种功能交织、融合在一起共同履行自己的使命和任务的。

（三）社会层次

从工具性传播角度看，传播的功能是监视环境，协调社会各部分，传递社会遗产；从消遣性传播角度看，传播的功能是提供娱乐。

1. 传播的社会功能

传播是一种社会需要、社会进程和社会现象，因而也必须具有社会功能。其社会功能主要反映在以下几个方面：

（1）政治功能。人类传播活动，不能不反映政治、表达政治、服务政治和参与政治。从媒介服务于政府而言，大众传播可以帮助政府收集情报，解释情报；传播政策，执行政策；宣传法律，传递规范；稳定社会秩序，协调社会行动。从媒介服务于人民而言，大众传播可以帮助人民了解政府功能，监督从政人员；表达民情民意，影响政府决策；认识生活环境，提高生活质量。

（2）经济功能。传播是社会发展的决定性因素，同时也是一股具有极大潜力的经济力量。首先，传播媒介是经济变革的"扩大器"。美国学者勒纳（Daniel Lerner）认为：大众传播媒介可以为经济发展、社会变革创造所需的合适的气氛和环境，可以提高人们的识字率，进而引起人们观念的更新和生产技术的提高。所以，充分使用媒介，可以使经济和社会发展在更大范围内运作，还可以大大促使不发达国家加快历史的步伐。其次，传播媒介又是经济发展的"推动者"。施拉姆认为，在国家发展过程中，大众传播媒介可以提供关于国家发展、经济变革的信息，教导人们必需的技术与知识，使公众通过媒介有机会参与"决策过程"，从而发挥积极作用。换句话说，人们可以自觉地运用大众传播工具为国家发展和经济建设服务。美国学者罗杰斯（E. Rosom，1969）还指出：大众传播是国家现代化的"催化

① ［美］梅尔文·德弗勒、埃弗雷特·丹尼斯：《大众传播通论》，颜建军等译，华夏出版社 1989 年版，第 11 页。

剂"。他认为经济发展不是目标，而是过程。这个过程一步步由农业前社会、农业社会、工业前社会、工业社会向更高级的社会迈进，而传播都在其中起了一定的"催化"作用。抛开媒介的负面效果不谈，传播媒介除了可以促进个人创造性的发挥、科学知识的积累、生产技术的提高之外，还可以采集和传播经济信息，刺激和满足社会需求，指导和服务经济生活，协调和控制经济运行。

（3）教育功能。大众传播的教育功能，首先，大众传播媒介拥有巨大的教育价值，可以从某些方面部分起到学校的作用；其次，它可以创造一种重视教育、具有强烈教育意识的社会环境，使社会大众争相吸收和享用文化知识；再次，它能通过持续不断的信息传播逐步夹带和积聚知识；最后，它可以直接传播知识。除了广播电视的教育台、教育频道和时段以及用于教育的报刊、网络之外，一般的大众传播媒介传播知识有着自己的特点，即它总是传播最新的知识、最常用的知识、最受公众欢迎的知识。用法国传播学者贝尔纳·瓦耶纳（Bernard Vogenne）的话说："小学和中学是传授已构成的知识，高等学校的教授正在构成知识，而新闻（媒介）的任务是传播处于萌芽时期的知识。"[①] 同时，"真正的教育也离不开新闻（媒介）。因为大众传播工具是一种扩大器，可以使教育者的作用超越一般传统的对象"[②]。正是因为大众传播媒介有着如此强大的教育功能，才逼迫教育系统逐步放弃对教育的垄断，并开始思考如何合理而科学地运用大众传播媒介辅助教育。也许正是这一原因，传播工具被人们看作文化工具，传播对文化的影响又被当作对整个社会的影响。

2. 传播的文化功能

传播的文化功能主要表现为：

（1）承接和传播文化。它可以将传统文化中的精华继承下来、传播出去，使之世代相传，并与其他文化相互作用。

（2）选择和创造文化。面对外来文化，传播媒介一味排斥和盲目照搬都是不对的，而应依据一定的标准加以合理选择，并结合本土文化予以创造和发展。

（3）积淀和享用文化。传播使文化在历史长河中得以沉淀和堆积。文化传播的时间愈久远，文化积淀就愈深厚；而悠久深厚的文化，又为文化享用提供了丰富的内容。文化享用的一个十分重要的方面就是娱乐，特别是在当代大众传播中，娱乐功能正受到前所未有的重视。娱乐信息不仅在大众传播媒介的特定版面、时间中占有的百分比越来越大，而且那些看上去是纯新闻、纯广告、纯理论的内容也越来越具有娱乐性和消遣性。在大众传播中，几乎全部内容都有一种普遍化的游戏或娱

① ［法］贝尔纳·瓦耶纳：《当代新闻学》，丁雪英等译，新华出版社1986年版，第86页。

② 同上书，第87页。

乐的功能。也许正是由于娱乐功能的飞速膨胀，使得许多传播学者只看到传播的娱乐功能，而看不到文化功能或搞不清娱乐功能在文化功能中的位置。

对上述传播功能，无论是个人层次上的功能，还是组织和社会层次上的功能，它们都是相互联系、相互重叠、相互渗透、相互作用的统一整体。作为统一整体，三类功能中任何一项功能的发挥，都要依赖其他功能的互动与支持；而某些功能的过量释放，又会导致对其他功能的挤压与侵占，引起碰撞；而信息的质量、流量、流向的失衡，功能分配不合理，搭配不科学，又会伤害到社会需求的多样性，引起受众的不满。因此，对传播功能认识、把握和控制的正确程度，不仅直接影响传播成效，而且能够反映出大众媒介的决策者和传播者水平的高低，对诸种功能关系以及社会需要、受众心理认识与了解的准确程度。

三、大众传播功能

总的来说，大众传播具有如下功能。

（一）环境监视功能

环境监视是大众传播最主要的功能。大众媒介不断地向人们提供关于社会上各种事件的信息，对于那些即将来临的自然灾害或战争威胁，大众媒介能够及时地向人们发出预警，促使他们及早防御。除此之外，大众传媒还提供有关人们生活环境的信息，如关于公共事业、经济状况等方面的消息，这也能满足社会和个人的日常信息需要。更为重要的是，环境监视还可以把那些有违社会规范的行为在媒介上公开，激起社会的谴责，使社会规范得以巩固和加强。

环境监视对某些人物加以报道后，能使人获得威望，提高他们的社会地位，这就是所谓"授予地位"的功能。同时，从社会统治的角度而言，新闻自由流通有助于维持和巩固统治，具有监视或管制舆论的作用。

以上是环境监视的正功能，但是，环境监视也有其负功能。对社会而言，世界新闻的流通会构成一种对某一社会体制潜伏的威胁。例如，有关另一类社会的信息可能导致人们将其与本社会进行比较，从而对所处环境产生反感，萌发变异的愿望；那些关于即将来临的某种威胁的警告，如果不加以解释，也可能会引起严重的社会恐慌。对个人而言，受到过多的新闻的冲击，会产生无所适从的感觉，这就是所谓的"信息超载"。人们花很多时间去看报、听广播、看电视，以了解社会时局、形势，但是，当他们接受信息以后，已没有更多时间去从事社会活动，这就是美国传播学者拉扎斯菲尔德（Paul Lazarsfeld，1901—1976）与默顿（Robert King Merton，1910—2003）提出的"麻醉"功能。对社会统治而言，环境监视也有负功

能：有些反映真实情况的新闻信息如战事失利、领导人的丑闻等消息，以及敌对方的宣传，一旦得到传播的机会，就会影响统治者的威信，甚至危及他们的统治。

对文化体系来说，因环境监视而产生的信息广泛流通，既可能促进文化交流，推动社会的文化发展，也可能出现文化渗透甚至文化侵略的后果。

（二）社会协调功能

社会协调是一种组合功能，即大众传播通过对新闻信息的选择、解释与评论，提出相应的解决方案与策略，从而把人们的注意力集中到适应当前环境中最为重要的事情或事件上，这样就可以避免环境监视的负功能。在对社会的各组成部分加以组合以应付当前事件的活动中，大众传播协调社会行动的正功能，即激励和动员群众投入当前的事件并提出对策抵御有碍社会稳定的各种威胁；通过解释与评论防止因报道某些事件和敏感问题而造成的过度刺激；将公众的注意力集中于某些事件以使之广为传扬，成为公众的议论中心，这就是所谓的"设置议题"。

此外，大众传播对新闻的选择和评价，甚至加以解释或提出对策，都能更好地发挥这些新闻的作用，对社会或个人来说，都有助于他们对信息的摄取，以防止受传者因信息过量而无所适从。

但是，大众传播协调社会行动也会产生负功能。因为大众传播具有面向全社会的公开性，它的解释凡触及现存社会秩序以至社会弊病的，都会引起广泛的反响，这样，它的评论、解释就会受到限制，这种限制不一定都来自官方或政府机构，有时也会来自别的方面，如经济方面。

大众媒介对新闻所做的选择和解释可能削弱社会或个人判断能力。由于新闻已经加工处理，观点和意见都已被现成地提供，个人无须再去进行分析和评价，这样，久而久之，作为信息接受者的个人，主动的判断精神就会减弱。

（三）文化传递功能

文化传递功能就是社会遗产传递功能，是指通过大众传播把文化传递给后代，并继续教育离开了学校的成年人，使社会成员共享统一的价值观、社会规范和社会文化遗产。可见，这是延续社会传统、传播社会经验与知识的教育功能，这一点，对社会或个人都有相同的积极意义。对社会统治阶层来说，促成这一点也是对他们权力的扩充。至于文化体系，这种功能可促成该体系的一致性和标准化。

传播的教育功能由来已久，并且在当代越来越显示出它的重要性。

从负功能来看，大众传播的各种教育活动也会进一步扩大"大众"社会。所谓"大众"社会，是说大众媒介的受众多数是没有受过专门教育的新对象，而由此构成的"大众"社会的平均教育水准也较低。标准化教育还会使人们失去学习

的独创性和想象力，而且这种标准化也可能使从文化主流中派生出来的有关生活方式、习俗、服饰等的"亚文化"的多样性与创造性受到损害。这种千篇一律或大同小异的文化传播内容暴露了文化体系一致性消极的一面。

（四）娱乐功能

娱乐功能是大众传播最明显的一种功能。

传播学研究已经越来越强调大众传播的娱乐功能，其原因是，随着文化的发展和与外界环境的接触不断增加，人们越来越需要娱乐。而电子媒介特别是电视的飞速发展，使娱乐的需求得到了满足。同时，娱乐消遣的正负功能都表现得极为明显，这也引起了人们的重视。娱乐的负功能是，它可能会增加人们的被动性，降低他们的审美情趣，并可能助长厌世情绪，从而转移整个社会的注意力，限制人们的社会性行动。

这里提到的大众文化和大众鉴赏力问题，曾在传播学界引起过一些争论。所谓大众文化，特指大众社会中大众传播所传递的文化和各种娱乐节目等，其特点是快速、大量、通俗、浅显，它是和少数"有教养"的人所享有的精英文化相对的，这样，大众文化改变了长期以来文化为少数上层人士所拥有的局面，有它积极的一面，因此，对大众传播是否导致大众审美鉴赏力下降的问题还不能做出定论。

（五）经济发展功能

大众传播媒介所提供的产品可以作为商品进入市场，所以，大众传播媒介本身可以作为经济单位出现，而其所提供的信息对社会经济也有着巨大的作用。这一点施拉姆很早就已经提出了。

随着社会的不断信息化，大众传播媒介的这一功能越来越凸显，逐渐有取代环境监视成为大众传播媒介最主要的功能之势。

四、对电视传播的反思

在充分认识大众传播的正面效果的同时，我们还应该对其负面或消极的影响有一个清醒的认识。作为较早、较明确涉及这一重要课题的研究成果之一，可举出拉扎斯菲尔德和默顿的"三功能说"，他们在《大众传播的社会作用》一文中提出，大众传播有以下三种功能（并称前两种是正功能，后一种是负功能）：

（1）授予地位——无论个人、组织、事件，一旦上报纸或登台，即名扬天下。

（2）促进社会规范的实行——凡违背社会规范且坚持不改的越轨行为，一旦被媒介曝光，就可望迅速、有效地得到制止。

（3）麻醉精神——与大众传播媒介的接触，耗费了现代人的大量时间，使之越来越疏于行动，却还沾沾自喜地误以为参与着社会实践过程。

如何评价这一见解？应当说它符合实际，有一定的道理，缺陷在于概括得不全面。只要与前述"四功能"相对照，就会发现，这里的（1）实际上属于"协调（宣传）"的范围；（2）则是一种医生的功能——凡被特意纳入传播视野（无论"新闻""宣传"或"教育""娱乐"）的人物和事件，自然格外地引人注目，这也可说是一种因果关系。但须指出，其实不仅大众传播，人际、组织传播也具有类似功能，只不过规模大小不一样而已。换言之，大众传播的规模是覆盖全社会的，故由其给予的"地位"即"知名度"也就相应地拥有了全社会的规模。从这一空间意义上说，大众传播的特点是鲜明的。诚然，这是就总体而言。媒介有大有小，实际传播也有多和少、一次性和连续性等区别，从而使影响显现出种种差异。

实际上，负功能和正功能是相互依存、相互对应的。"新闻"可正确反映世界，也可歪曲世界；"宣传"可稳定社会，也可搅乱社会；"教育"可使人聪明，也可使人愚蠢；"娱乐"可调剂受者，也可毒害受者；如此等等。即以上述"麻醉精神"为例，笔者在断言"大众传播可算是最高尚、最有效的一种社会麻醉品"的同时，也不能不承认"大众媒介诚然增进了广大人民对新情况的了解"。①　就是说，行动萎缩是以视野开阔为代价的，也可以说，这一"麻醉"的负功能，是传播的"应付环境"功能的异化。认识世界的目的，本在于行动即改造世界，若停留在认识上，就失去了认识在此即传播的本来意义。

总之，"三功能说"的主要贡献在于明确地提出了负功能的问题。换言之，它既没有展开全面、系统的研究，更没有指明解决问题的途径。事实上，与正功能相比，有关负功能的研究一直很薄弱。

人们常说"电视已经成为我们生活的一部分"，这不仅说明当前中国的电视高普及率，更重要的是指出了电视已经成为中国人闲暇时间中最重要的文化消费形式。那么，我们是否已经对此做过认真的分析？正是鉴于此，此处尝试从电视的本质属性和功能出发，分析电视传播所带给我们的值得思考的问题。②

首先应该明确，电视在本质上属于"传播"（communication），传播的原意是通信、传达、交流、交通。在这个意义上，电视就是交流和沟通。而"人的本质并不是单个人所固有的抽象物。在其现实性上，它是一切社会关系的总和"③，交流和沟通正是人获得和保持自己的社会性的主要方式。所以，交流和沟通在确证人

① 参见史可扬《电视三思》，《现代传播》2003 年第 6 期。

② 同上。

③ 《马克思恩格斯选集》第一卷，人民出版社 1972 年版，第 18 页。

的本质和自我实现方面具有本体论性质。也正因为如此，在人类社会的发展过程中，人们曾经有过多种交流方式，电视就是现代社会人们通过交流获得其本质和社会性的方式之一。但"电视交流"与传统交流方式有着本质的区别："电视交流"是主体面对作为客体的电视的交流过程，即信息的发送者并不在场，接受主体实际上是通过客体（媒介）来接受发送者所传递的信息，这一特征就构成了所谓"电子媒介文化"的新的本质属性。换句话说，从主体间的交往，转变为人与电视的主客体间的信息传递，这可以称作人类交流上的革命性变革，正是这一变革，使得人类的交流和沟通方式出现了如下值得思考的问题：

第一，从理论上说，理想的交流形式应该具备德国哲学家尤尔根·哈贝马斯（Jürgen Habermas）所说的"纯粹的主体间性"："纯粹的主体间性是由我和你（我们和你们）、我和他（我们和他们）的对称性关系决定的。对话角色的无限可互换性，要求在这些角色操演时，任何一方都不可能拥有特权。只有在宣称和论辩、揭示与隐蔽的分布中有一种完全的对称时，纯粹的主体间性才会存在。"①

哈贝马斯所说的"纯粹的主体间性"，是理想的交流情境所必需的条件，最重要的就是"对称性关系"，最本质性的规定是对话或交流双方角色的平等，即参与交流的主体没有主次贵贱之分，任何一个交流者都是信息发出者，同时又是信息接受者。但在电视交流的环境里，电视观众实际上是一个"沉默的人"，他的角色规定了他只能作为一个接受者而存在，这意味着，在电视交流中，面对面交谈那种角色的对称性关系已不复存在，电视交流中有一种潜在的不对称性，它特别突出地反映在电视观众永远不可能作用于正在播出的电视节目，他不可能改变自己单一的观众角色。这是由于电视交流的性质决定了的游戏规则，一方面，它体现为媒介对主体的制约，虽然从表面上看，手握遥控器的观众可以在数十个频道之间自由徜徉，但实际上他的选择性和主动权是完全受限的：面对已经"编码"好的电视节目，他只有看与不看的选择，而不是想看什么就看什么，即不能选择节目中所没有的内容；另一方面，电视作为一种媒介，操控它的权利并不在观众手中，它和主体的关系不再是主体对媒介的制约，而是相反，是主体适应媒介。这样，在电视交流中，一种最常见的现象就是，电视媒介不断地发明新的节目及其符号和意义构成方式，观众在不断地适应这些新的节目、新的意义方式。正是在这"受制"和"适应"中，观众的主体性被悄悄打磨，任凭电视塑造其品位、口味和习性。

第二，在"电视交流"模式中，交流的"互动"特征几乎消失了。因为电视交流并非建立在平等原则基础之上，信息的发送者和接受者的角色一开始就被固定

① J. Habermas. Social analysis and communicative competence. in C. Lemert, (ed), *Social Theory*. Boulder: Westview, 1993, p. 416.

下来，使得角色处于不可互换中，从而失去了以互换作为前提的交流的互动。即，在"电视交流"情境里，交流双方互动的双向的关系被一种单向的非互动的关系所取代。

在观看电视的过程中，单向的信息传递程序决定了电视交流也只能是一种非互动的关系，决定了接受者永远处于被动的地位，他总作为被动的接受者而存在。观众面对着的是不能发出即时反应的电视机，他即使对电视内容大发雷霆，也不会对单向传播过程产生什么影响。这种主体与对象的不对称关系，使得他无法和机器形成互动。虽然在一些特定条件下，作为接受者的电视观众可以某种方式，例如电视收视率调查、观众座谈会、各类电视评论和批评文章等，将自己的反应传给电视节目的制作者和播出者，但这已经是一种"滞后性的反馈"，与面对面的即时性的反应截然不同。更重要的是，由于电视交流的单向性，观众作为接受者的角色是不可转换的。英国学者汤普森（Joho Brookshire Thompson）把这种交流叫作"媒介化的准互动"："大众传播的技术媒介的发展，进一步加强了社会互动的空间和时间构成的结果。大众传播媒介扩展了符号形式在时间和空间中的有效性，但它是以一种特定的方式来实现的，即它允许生产者和接受者之间存在着某种特别的中介性的互动。由于大众传播导致了符号形式的生产和接受之间的本质性断裂，这就使得跨越时空的某种互动成为可能，我们可以把这种互动描述成'媒介化的准互动'（mediated quasi-interaction）。……就传递的流动完全是单向的，接受者与信息发送者的沟通非常有限这种反应模式而言，它就是'准互动'。电视的发展极大地提高了现代社会中媒介化的准互动的重要性和普遍存在，它已经改变了现代社会的特征。"①

而失去了交流的互动性，交流也就失去了其本质属性。

第三，电视交流是一种间接交流，换句话说，它把交流"媒介化"了，人与人之间面对面的交流加入了电视这一中介，真正的沟通竟然变成了罕见的现象。以家庭为例，父与子、母与子、夫妻之间的"亲密接触"变为经由电视的"三方会谈"。父母对孩子的权威和信息垄断地位也因而大大降低，济济一堂的家庭成了一个"放电视机的地方"，人人都成为观看电视的"沙发土豆"，真正的沟通反而少见了。更有甚者，家庭成员之间交流的内容也被电视所侵蚀和阻隔，似乎离开了电视，我们就不知道说什么或者该怎么度过我们的闲暇时间。这种状况甚至蔓延到街头、办公室、公共汽车、工厂、田间等公共领域，想想看我们日常与同事、同学的交流内容，观察一下人们经常津津乐道的话题，就知道电视是如何"加入"我们的交流的。

① J. Thompson. *Ideology and Modern Culture*. Stanford：Stanford University Press，1990，pp. 227－228.

当然，电视作为交流媒介也有值得肯定的地方，这特别明显地反映在它使大规模的信息传播成为可能。恰如安东尼·吉登斯（Anthony Giddens）在分析媒介化的现代化特征时所指出的：由于不断的媒介化，时间和空间逐渐地抽象化或虚空化了，原先限制性的地域的空间藩篱被媒介超越性的流动所突破，于是，像电视这样的电子媒介越出了本地生活"在场有效性"的局限，使"远距作用"或"远距传播"成为可能。当电子媒介打破了面对面交流的限制时，它所带来的革命性的变化是巨大的。从这个角度说，媒介的"浮动性"流动，创造了一个巨大的公共领域或公共空间，信息的自由传递和接受，打破了以往的许多限制，带有一定意义的民主化。只要对中国文化的当前现状稍加留意，便可以发现，电子媒介在人们的日常生活中扮演着多么重要的角色。但这并不应该成为我们清醒认识电视的"遮蔽"。

第三节　影视传播的效果

一、大众传播效果研究的发展和主要理论

传播效果研究在传播学研究中占有极为重要的地位。迄今为止，传播理论的大部分研究都是效果问题。所谓传播效果，换言之，如果传播出去的信息受到了关注，留下了记忆，改变了态度，导致了个人的或社会的某种行为的变化，那么就意味着产生了传播效果。

这一概念可以从以下两个方面加以理解：

第一，以传播者为中心，从微观角度来解释，传播效果是指信息传播行为在受传者身上引起了（包括认知、情感、态度和行为等方面的）变化。通常以传播者的目的是否达到作为判断是否产生效果的标准。

第二，从宏观角度来解释，传播效果是指信息传播活动对受众和整个社会产生的所有效果的总和，这种传播效果可能表现为一种长期、潜在的综合效果。

传播效果研究是与传播活动实践结合最为紧密的一个研究领域，无论是对传播学者，还是对媒介本身或是普通民众来说，它都有着同样的吸引力。但是，效果研究的难度也是非常大的，应努力使之不断积累、完善和发展。这里我们对前人的研究先进行一番梳理。

（一）传播效果研究的发展阶段

传播学体系中的传播效果研究几乎是与传播学自身的发展同步的，从 20 世纪初开始至今，大体上经历了四个发展阶段。

1. 媒介万能论（20 世纪初—30 年代末）

在这个阶段，大众传播媒介得到了前所未有的发展，普及并渗透到人们的日常生活中。媒介本身被认为能根据媒介和媒介内容的控制者的意志，以强大的力量去形成舆论和信念，改变人们的生活习惯并指导人们的行为。这一时期的代表理论是"魔弹论"等，对第一次世界大战中宣传心理战的效果研究则进一步促成了这样一种观点：媒介是万能的，可以随心所欲地影响受众，从而产生巨大的传播效果。

除此之外，欧洲国家的广告客户、内战时期的独裁国家以及俄国新革命制度对媒介的利用都证实了媒介万能这样一种观点。人们已经倾向于认为媒介具有非常强大的力量。同时期盛行的本能心理学和社会学理论也从另一个角度支持了媒介万能的说法。实际上，这种效果观是很片面的，是不分时间和地点、不讲环境条件和对象地将传播效果绝对化和神化的错误观点。

2. 有限效果论（20 世纪 30—60 年代初）

效果研究的第二阶段以 20 世纪 30 年代早期美国的研究者的一系列研究为代表，一直延续到 60 年代初。在这个阶段，媒介效果研究开始过渡到全凭观察和实验调查的研究方式，其研究结果对媒介万能的观点提出了质疑和挑战。由于方法论上的改变，无论是方法本身还是理论依据方面，都产生了许多应予以考虑的新的变量，研究的性质在这段时间也发生了变化。最初，研究者根据受众的心理特征来区分可能的效果，随后又引入了个人与社会环境接触所产生的效果的相关变量；最后，他们根据受众所关注的媒体的不同来加以区分。

这一时期的代表理论是有限效果论。该理论认为，大众媒介并非作为传播效果的一个必要条件或者是充分条件而存在，相反，其主要效果是调节各因素之间的联系。也就是说，媒介的效果只能是在一定的社会关系、社会结构以及社会文化背景中产生和运行。而有的学者则发现信息的获得可以与态度的变化无关，态度的变化也可以与行为的变化无关。

在实际生活中，这种悲观的效果理论一时间是很难被理解的，对以广告和宣传谋生、迷信媒介强大力量的人们来说更是难以接受的。那些怀着政治或商业动机来使用或控制媒介的人就更不会去接受这样的研究结论，这等于说大众传播相对而言是没有效果的。

3. 效果研究的转折（20世纪60年代）

在这一阶段，对媒介到底是具有强大的力量还是无效果这个问题进行了进一步的研究。媒介无效果的观点一旦被肯定，受众就会对媒介报道的所有内容持怀疑态度；而且，媒介经营者也不愿放弃认为媒介实际上有着重要的社会效果并且是实践社会和政治权力的工具的观点，因此对有限效果论提出了质疑。

"魔弹论"也好，"有限效果论"也好，都有失偏颇，这是许多因素造成的，其中最主要的一个因素就是：过度地关注一个有限范围的效果，特别是个人短期效果（如在战争或选举期间），而不是关注更广阔的社会范围的效果。

这一时期的效果研究的转折性发展表现在：研究的注意力转向对长期效果的研究，而不只是对认知、态度、感情的研究；转向对环境、倾向和动机之间互动关系的研究；转向对集体现象的研究，如对意见的趋势、信念的结构、意识形态、文化模式和媒介规范的研究。另外，效果研究也与传播内容的加工制作研究相得益彰。

4. 重新认识媒介的力量（20世纪60年代末—80年代）

在传播效果研究的第四个阶段中，媒介拥有强大的效果这一观点有所发展。研究者认为，媒介是通过建构意义并把这一建构以一种系统的方式提供给受众来产生效果的，这个过程通常受到一些参与其中的社会利益群体和受众的社会背景的强烈影响。这种研究的突破也表现在方法论的转移上，尤其是脱离了定量分析的窠臼。有的研究者甚至认为这是"行为主义效果研究的破产"。

新研究阶段的起源是多种多样的，与过去的研究有很深的渊源。这种新的思想也与早期的强效果理论诸如意识形态理论、培养理论、沉默的螺旋理论等有非常相似的方面，这些效果研究有两个主要的信念：①媒介以一种可预测的方式通过构造现实的图像来构造社会信息和历史本身；②受众通过与媒介提供的象征性的建构相互作用来为自己建构对社会现实的看法和自己的定位。这种方式使媒介的权力和受众的权力在不断地进行相互选择。

到目前为止，许多研究都在这个框架内运作，注意力主要集中在媒介如何与社会中重大的活动相互作用。当然，这种建构不能取代以前对媒介效果所有的阐述，例如注意力的获得、对个人行为或情感反应的直接的刺激。它的方法和研究要求更深、更广阔和更加定性类型的论据，特别是关于建构形成期间关键事件的背景。这一阶段的媒介效果研究尽管在研究方法和研究形式上与以前的有很大不同，但并不是与早期的理论完全不相符。传播效果的调查必须在某种社会背景下进行，而且效果最终是在复杂的社会事件中被许多参加者的大量行为认知的结果。这种方法可以适用于许多假定的环境影响因素，特别是关于舆论、社会态度、政治选择、意识形态的许多问题。

（二）关于传播效果的理论

1. 魔弹论

在两次世界大战之间的 20 年内，大众传媒如报刊、电影、广播等迅速发展并普及，对人们的日常生活产生了巨大的冲击，人们普遍认为大众传播具有惊人的强大效果。传播研究者认为大众媒介具有"魔弹式"的威力，代表这种观点的理论被称为"枪弹论""魔弹论"或"皮下注射论"。这种观点产生的理论背景是当时西方盛行的本能心理学和大众社会理论。本能心理学认为，人的行为正如动物的遗传本能反应一样，是受"刺激—反应"机制主导的，施以某种特定的刺激必然会引起某种特定的反应。大众社会理论是在孔德、斯宾塞的社会有机体思想和韦伯等有关工业化社会理论的基础上形成的。它认为，大众社会中的个人，在心理上陷于孤立，对媒介的依赖性很强，因而导致媒介对社会的影响力很大。

有关这一理论的研究大都是建立在观察基础上的结论，并未经过严密的科学调查与验证。这种理论夸大了大众媒介的影响力，同时也忽视了受众对大众传播有自主权的前提。受众是具有高度自觉的主人，他们对信息不仅有所选择，而且还会自行决定取舍。此外，这一理论还忽视了影响传播效果的各种社会因素。传播效果与当时当地的社会环境、媒介环境、群体心态、政治军事经济及文化背景密切相关，不能把传播效果放到"真空"中去考察。

2. 有限效果论

美国传播学者通过对政治选举和商业活动进行大量的实证调查研究，推翻了早年的魔弹论的观点，发现大众传播媒介的力量相当有限，往往小于人际传播的影响力；而且传播媒介通常只能加强或削弱受众的原有立场，很难改变他们顽固的态度和行为。其代表学者约瑟夫·克拉帕认为：大众传播不是通常作为媒介效果的一个足够的原因，而只是在协调各种因素方面起作用。

有限效果论的代表研究成果有：美籍奥地利裔社会学家和传播学学者拉扎斯菲尔德（Paul F. Lazarsfeld，1901—1976）的《人民的选择》《个人影响》等，书中关于"传播流"的研究，提出了"两级传播"和"意见领袖"的观点；C. I. 霍夫兰（Carl I. Hovland，1912—1961）的说服效果研究表明了传播在改变态度上的效果；E. M. 罗杰斯（Everett M. Rogers，1931—2004）的创新扩散的"N 级传播"研究；克拉帕 1960 年在《大众传播效果》的著作中对效果研究做了总结，指出大众传播产生效果通常必须通过一系列中介因素发生作用。这些影响传播效果的中介因素有：传播主体，受众心理生理因素，媒介自身条件，意见领袖的影响，媒介环境。

3. "态度改变"与说服效果的研究

说服是大众传播效果的一种形式，是企图利用大众传播对他人产生影响，导致他人改变行为。宣传和广告是说服行为的主要代表形式。宣传可能赢得人们的热情，也可能压倒他们的理智。说服效果的研究案例有很多。如，"二战"中，美国实验心理学家 C. I. 霍夫兰的态度改变研究，利用《我们为何打仗》《英国之战》等宣传影片对美国陆军的 2000 多人进行了士气效果的调查研究，发现了一些说服与态度改变之间关系的规律。

（1）信息来源的信誉特征：权威性、专业性、知名度、接近性等。大众传播效果的形成受到多种因素和条件的制约，但其中居于最优越地位的无疑是作为传播主体的传播者。传播者决定着信息的内容，但从宣传或说服的角度而言，即便是同一内容的信息，如果出自不同的传播者，人们对它的接受程度也是不一样的。人们首先要根据传播者本身的可信度对信息的真伪和价值做出判断。一般来说，信源的可信度越高，其说服效果越大；可信度越低，其说服效果越小。"可信性效果"的概念说明，对传播者来说，树立良好的形象以争取受众的信任是改进传播效果的前提条件。

（2）诉诸感情还是诉诸理性。在诉求法中，诉诸理性与诉诸感情这两种方法的有效性因人、因事、因时而异，有些问题只能靠诉诸理性的方法来解决，有些问题采取诉诸感情方法可能更有效；而在日常的思想教育活动中，将两者结合起来的"动之以情、晓之以理"的方法则更能收到良好的效果。

（3）"一面提示"还是"两面提示"。在内容提示法中，"一面提示"能够对己方观点做集中阐述，论旨明快，简洁易懂，但同时也会给人一种咄咄逼人的印象，使说服对象产生心理抵抗。"两面提示"由于给对立观点以发言机会，给人一种公平感，可以消除说服对象的心理反感，具有一种"免疫效果"。但由于同时提示对立双方的观点，论旨变得比较复杂，理解的难度增加，在提示对方观点之际，如果把握不好分寸，反而容易造成相反的结果。

4. 使用与满足论

在现代社会，接触大众传媒在每个人的生活中都占据着重要的位置。那么，受众个人为什么要接触大众传媒？这种接触对他们来说究竟具有什么样的效用？在这个方面，"使用与满足"研究把受众成员看作有着特定需求的个人，把他们的媒介接触活动看作基于特定的需求动机来使用媒介，从而使这些需求得到满足。受众的需求是促使其接触媒介的动因之一。

（1）早期的"使用与满足"研究。最早对广播节目的使用形态进行考察的是哥伦比亚大学广播研究室的赫卓格（Herzong）。1944 年，他对一个名为《专家知识竞赛》的广播节目的 11 位爱好者进行了详细的访谈。赫卓格认为，有三种基本

心理需求使得人们喜爱知识竞赛节目：①竞争心理需求；②获得新知识的需求；③自我评价的需求。

赫卓格还对100名广播肥皂剧的听众进行了调查，发现人们怀着多种多样的动机收听肥皂剧：有的是为了"逃避日常生活的烦恼"，有的是为了"寻求代理参加的幻觉"，有的则把肥皂剧当作"日常生活的教科书"，等等。这既反映了听众动机的多样性，也说明一种节目形式具有多种功能，有些功能甚至是一般人料想不到的。

对印刷媒介的使用形态最早进行考察的是美国传播学者伯纳德·贝雷尔森（Bernard Berelson，1912—1979）。1940年，在《读书为我们带来什么》一文中，贝雷尔森归纳了一些具有普遍性的读书动机，如，追求书籍的内容对学习、工作和生活的参考与利用价值的"实作动机"，消除疲劳、获得休息的"休憩动机"，通过谈论读书内容以获得他人称赞或尊敬的"表现动机"，等等。1949年，贝雷尔森还总结了人们对报纸的六种利用形态。

40年代的使用与满足研究具有开创性，但还比较简单。这主要表现在：①早期的研究仅仅归纳了"使用"或"满足"的基本类型，在理论上没有进一步的突破；②在方法上以访谈记录为主，没有形成较严密的调查分析程序。

（2）对"使用与满足"过程的研究。传播学家伊莱休·卡茨（Elihu Katz，1926—2022）对"使用与满足"过程的研究，把传播效果研究推向了深入。日本传播学家竹内郁郎在对卡兹的研究进行补充的基础上提出了"使用与满足"过程模式，具有总结的意义：①人们接触媒介的目的是满足他们的特定需求，这些需求具有一定的社会和个人心理起源；②实际接触行为的发生需要两个条件，一是媒介接触的可能性，二是媒介印象；③根据媒介印象，人们选择特定的媒介或内容开始具体的接触行为；④接触行为的结果可能有两种，即需求得到满足或没有得到满足；⑤无论满足与否，这一结果将影响到以后的媒介接触行为，人们会根据满足的结果来修正既有的媒介印象，在不同程度上改变对媒介的期待。

"使用与满足"研究从受众角度出发，通过分析受众的媒介接触动机以及这些接触满足了他们的什么需求，来考察大众传播给人们带来的心理和行为上的效用。它把能否满足受众的需求作为衡量传播效果的基本标准，具有重要意义：有助于纠正大众传播效果论中的"受众绝对被动"的观点；揭示了受众媒介使用形态的多样性，强调了受众需求对传播效果的制约作用，对否定早期"子弹论"和"皮下注射论"的效果观起到了重要作用，对过分强调大众传播无力的"有限效果论"也是一种有益的矫正。

二、影视传播效果概述

"效果"与"功能"是具有密切联系的概念，效果是功能发挥的结果和具体展开。对这两者应对照分析，联系思考，尤其对影视传播负功能的研究，更应该引起我们的注意。本节除介绍一些相关理论外，将主要讨论影视（特别是电视）传播的负面效果。我们对影视传播效果的研究，将从正面、负面两个层面来分析。

对电视节目来说，收视率也许是衡量其时间价值的一个标准。收视率越高，收看的人越多，相应地，经济潜力也就越大，广告客户也就会瞄准这个时间段。收视率越高的节目似乎对观众的说服力越大，传播的效果也越大。但这只是一种假说，实际情况并不尽然。

在电视观众的收视活动中，固然存在一种现实替换的心理因素，但真正决定电视传播效果的并不仅于此，还有许多其他的因素交错影响，如观众的地域差异、年龄差异、实际收看环境的差异等。传播学界有一个定论：在传播过程中，最需要被影响的人，也往往是最不容易被影响的人。

著名传播学者克拉帕在《大众传播效果》中得出如此结论：一般人往往选择与自己意见相符合的电视内容，他们照例会自觉或不自觉地排除与自己意见相冲突的话题与叙述。当接触到不同意见的传播时，他们也会很自然地误解或曲解其传播内容，以适应个人原来的看法；而对不适应自己意见的电视内容，也会立刻忘掉。这种行为称为"自选性"，也就是说观众会在收视之前设置"预存立场"。现实替换心理只有在此预存立场中才可以发挥效果，电视传播的社会效果也必须在此前提下才能产生，而观众的意见反馈才能得以生成。

观众收视时的自选性活动分别有以下几个步骤：

（1）选择性取向。大多数的观众往往只接触和自己意见观点或立场相符，或适合自己兴趣的电视内容，而摒弃那些自己不同意或不感兴趣的电视信息。如儿童喜爱的电视节目大致有卡通连续剧、木偶戏、儿童游戏节目等。

影响观众选择性取向的因素大致有年龄、生活经验、个人兴趣爱好、文化素质水平、民族地域文化、阶层及社会角色的自我定位等。

（2）选择性理解。电视观众经常会依据自己的经验、心理上的愿望、生活目标以及自己的观念，来解释所接触的电视内容，并赋予其意义。在这一步骤中，观众的个人生活经验、文化素质或民族、国家、社会阶层的特点有着很大的影响力。

对一部连续剧中的故事逻辑、善恶标准，一部纪录片的社会含义、深层批评，不同背景的观众自然有理解层次上的区别。

（3）选择性记忆。普通观众接触电视内容，大多会记住符合自己兴趣、意愿

以及对自己的观点确认有利的部分，而那些与自己预存立场不一致的信息则会尽快地被忘掉。

电视观众之间似乎自一开始时就存在一种权利较量的关系。电视的影响力也就在于观众是否愿意听从电视叙事人对他们的时间安排、价值观点的重新确立。

（一）正面效果

1. "议程设置"的效果

电视在一段时期内连续以某一内容作为传播的重点和头条，安排在黄金时段里播出，会引导观众集中视线，形成社会公众关注的热点和社会舆论关注的采点，这就是"议程设置"的效果。

议程安排合理得当，既有利于社会的进步，也有利于媒介本身的健康发展；反之，如果为了某种需要，把一些不重要的新闻题材小题大做，误导受众，会使受众产生与实际不符的错觉和种种副作用。如果议程长期安排不当，就不能全面准确地反映社会现实，从而会使电视传播的内容逐渐失去观众的信任。

2. 文化规范的培养

无论是一个民族的优秀文化遗产、伦理道德，还是随着社会进步和发展而形成的新的文化规范，诸如价值观念、思想修养、伦理道德、审美情趣及心理结构等，都有赖于大众传播媒介锲而不舍地进行传播和熏陶。这种功能不是立竿见影地起作用，而是日积月累、潜移默化地影响着社会公众的精神领域。

此外，大众传播还可通过传播的内容对受众产生示范效应，以强化社会规范，促进社会准则的实行。由于电视直观、形象、富于愉悦性，能够同受众保持最密切的传受关系，因而在这方面的功能更是不可低估。电视传播覆盖面广，深入社会的各个角落，具有强烈的冲击力和号召力，电视传播形象、直观的特点也使它更容易对受众产生示范效应，从而起到一种引领社会流行时尚的作用。

3. 交流和沟通

电视是沟通信息重要的媒介和桥梁，电视便于展现人际交流的传播优势又使它在加强社会沟通方面具有重要作用。电视对促进"上情下达、下情上达、左右沟通、相互理解"具有明显的效果。

在文化交流上，电视信息传播范围的广泛性与内容的易受性特点使它成为不同民族间、不同地域间文化交流的有力工具。特别是随着卫星通信技术的发展，电视传播日益呈现全球化的趋势，使电视在跨国、跨文化交流上的作用更加突出。

电视的这种功能有利于社会矛盾的缓冲和社会心理的平衡。从节目总体上看，欣赏性强的文艺类节目、竞技性强的体育节目和游戏娱乐类节目，一般来说都具有这样的功能。直接为观众排忧解难的节目、心理咨询和政策咨询节目等也能为某一

部分观众释疑解惑。特别值得一提的是，包括批评性报道及信息反馈、观众评论等目前反映舆论监督的节目，在伸张正义、发扬民主、维护法制等各方面，也为广大百姓合理正当地发表自己的观点、见解和主张开通了诸多渠道。

电视等大众传播媒介覆盖面广，其传播内容为社会各阶层、各地区的众多受众所共知、共识。因此，凡是重大新闻事件、新闻人物、科学发现、珍闻趣事等，以及涉及多数群众切身利益的节目，往往为人们提供了日常交往中的共同话题。诸如此类的信息交流有助于人们沟通思想、观点、情感，形成人际关系的同一体感和凝聚力，也使电视成为促进各阶层受众更好地融入社会的一种润滑剂和催化剂。

（二）负面效果

1. 构造"虚拟环境"

美国评论家 W. 李普曼（Walter Lippmann，1889—1974）在其名著《舆论学》中，就针对大众传播可能会"歪曲环境"的负功能提出过警世之言，这就是颇有名的"两个环境"理论。

按李普曼的见解，人类生活在两种环境：一是现实环境，二是虚拟环境。前者是独立于人的意识、体验之外的客观世界；后者是被人意识或体验的主观世界。而在现代社会中，大多数人对"身外世界"的感知主要是依赖媒介所构造的"虚拟环境"，但这种"虚拟环境"并不是现实世界本身，它最多只能再现部分生活场景，甚至会对现实世界进行歪曲和改造。"虚拟环境"的功能如果被某些心怀叵测的人所利用，就会造成极端不良的后果，所以，大众传播的负面作用是绝不能被低估的。在现代社会中，"虚拟环境"的比重越来越大，它主要由大众媒介造成，换言之，现代人和现实环境之间，插入了一个由大众媒介构筑的巨大的"虚拟环境"（或曰"媒介环境"）。概而言之，由于大众传播的普及、信息传播技术的飞速发展，现代人的认识能力即对"虚拟环境"的认识能力大大扩张，然而，与此同时，现代人对这种"虚拟环境"的验证能力则（相对地）大大缩小，这又是可悲可叹的现象。这里主要有两个问题：一是当媒介（有意或无意地）歪曲环境时，人们无法验证；二是不仅如此，人们还将之视为"现实环境"而展开现实的行动，结果难免制造出一幕幕悲剧。

2. 麻醉精神

大众传播尤其是电视传播占用了受众相当多的时间，使部分受众满足甚至沉湎于感官享受中，形成懒于动脑、不爱思考的习惯，从而失去了对社会现实问题的关注及思考和行动的能力，成为电视传播的"麻醉对象"。

电视的这些负面功能已引起了社会学者和广大电视从业者的密切关注。这一点我们可以从现实的感受说起。

进入 90 年代以来，我国的电视文化在娱乐化、平民化的浪潮推动下，开始了对以往电视偏向于宣教功能的矫正，即对老百姓的主动贴近和对贵族意识的放逐。在这个阶段出现的电视作品中，不能说没有令我们感动的东西。在娱乐化的旗帜之下，电视不再简单地是社会历史的附属物或"时代精神的传声筒"，惯于以民族整体性或者权威代言人身份发言的电视也逐渐让位给了众声喧哗，除了被现实所规定了的那部分意识形态功能外，我们的电视已经再没有了"贵族"的架子，"平民的节日"在电视荧屏上竞相怒放。可以说，这一时期我国电视在形式的多样化和丰富性、贴近观众以及技术手段探索上取得了一些成绩，也出现了一批至今仍为人们津津乐道的堪称精品的节目和栏目。但就电视的精神形态而言，我们却从中很少看到电视艺术家们所创造的通向人的心灵的独特道路，因而给它们加上过多的溢美之词明显是不恰当的。尤其 20 世纪末以来，许多电视节目几乎接近于以一种缺乏魅力的方式所进行的无聊游戏和无病呻吟。我们所要求于电视的，而且是真正的电视艺术所应具有的文化和美学品性日渐成为奢侈品。甚至可以说，道德意识的缺乏、文化意味的日渐淡薄，是我国电视理论和创作领域的致命缺陷。

（1）传播和弘扬精神文明与追逐商业利润的颠倒。不管对电视的属性有什么样的争论，有一点是非常明确的，那就是：电视台是社会文化部门，电视产品属于精神产品。如此，对电视节目的衡量应该也必须采取精神价值的尺度，换句话说，节目的社会精神价值而不是物质利益，应该是我们电视节目的价值标准。但现实的情况又如何？

只要打开电视，必然有铺天盖地的广告，在电视台越来越具有浓厚的商业气息并财源滚滚的同时，电视荧屏也变成了金钱逐鹿的竞技场。广告本身纯粹是社会权力的展示，也就是说，财富成了能否亮相荧屏的标准，金钱的多寡决定其占据时间的长短。这样，公共传播领域变成了以货币作为入场券和准播证的市场和准市场，财富的不平等带来公共话语权的不平等，而在其背后，则是物质利益对精神价值的挤压和排斥，是精神文明和商业利润的颠倒。

而且，对港台以及欧美以商业利润为主要目的的节目的"克隆"，博彩和准博彩的各种"综艺"和"抽奖""摇奖"，使得许多电视节目充满了铜臭气而丧失了艺术和文化品位。

（2）娱乐化成了电视台提高收视率的法宝。本来，电视是具有意识形态属性的，作为党和政府的喉舌，电视担当着严肃的使命，绝不能为了追求所谓的轻松舒适而损害其严肃性、权威性。但在这方面也有应该反省之处。

例如，不知何时，各电视台竞相刮起"说"新闻之风，这种"说新闻"类似于电视剧的"戏说××"，有损新闻的严肃、客观、公正性，甚至妨碍了政府和人民群众意志清晰、流畅地传达。

（3）真诚和虚伪的混淆。可能是受中央电视台《实话实说》和香港凤凰卫视《锵锵三人行》大获成功的启发，一时间以"谈话"为幌子的节目在各级各类电视台纷纷登台亮相。这类节目的最初创意也许是好的，对于生性腼腆、不习惯在大庭广众之下谈论自己的国人来说，其最大成功也许就在于它打开了人们的心扉，为人与人的交流提供了环境和舞台，尤其，对真诚的呼唤，对亲情的赞美，也应该是电视节目的当然选择。然而，当它泛滥之时，也是其走向虚伪和无聊的开始。当某一位女主持人每日将双脚平伸在请来的客人面前，聊着诸如"心里总放不下客厅地板上的一根头发"之类的"洁癖"时，那些为了生活而终日奔波却无处安身或身居阴暗潮湿斗室的任何一位观众都完全有理由质疑：难道我们的精神生命已经委琐至此，或者我们所生活的现实世界已经如此的乏善可陈，以致电视节目没有起码的心灵容量，无法承担基本的生活负荷？

凡此种种，也许是到了该检讨我们的电视荧屏、"以正视听"的时候了。在文化素养偏低却仍在蜕化、人心浮躁而灵魂深度却横遭消解、大众传媒争相轻浮献媚而我们的现实生活却又如此沉重的境况下，电视作为艺术或精神产品，理应具有一切真正的精神产品都应具有的根本品质：给现实中的人们以精神的泊锚地，给理想以冲破现实藩篱的梦幻空间，让有限的生命获得其永恒和超越性的慰藉。我们需要轻松和发泄，但更需要生存的"诗意"；我们需要让电视发挥它的教育或引导功能，但它首先应以"人性"的方式观照人的存在。所以，让我们漂泊无依的灵魂有所抚慰和归依，使我们的精神有所提升，对人生和世界有所感悟，才是电视艺术所应追求的境界。而要达到这个目标，必须有丰厚的美学底蕴作为依托，有文化的品位作为标准，即电视作为一种精神产品，它必须具有时代和社会的烟火气，与人类心灵的幽深之境相连，它应该具有一种超越精神，把对人精神生活的观照看得远胜于对感性肉体的垂青。

三、影视的道德意识和文化内涵

（一）影视的道德意识

诚如许多有识之士忧心忡忡的，现阶段的影视（尤其是电视）在一定意义上失去了道德意识和道德规范。在某些电影以及某些电视栏目（节目）中，时常表现出道德意识模糊、文化品位缺乏的现象。

所谓道德意识，也就是对什么是真善美、什么是假恶丑有正确的判断，并自觉地歌颂真善美，抵制假恶丑。而我们的影视在这方面还有极大的提升空间。

"真"的基本含义是真实，而真实又可以区分为现象的真实和本质的真实两个

层面。前者指事物表面的、个别的、形式的真实；后者亦可叫作"哲理的真实"，指事物深层的、普遍的、内容的真实，二者中，无疑后者是更根本的，也是"真"的核心含义。将这样一个"真"原则应用于影视，其必然的逻辑是：影视作品不能局限于现象的真实，必须透过具体的事件，挖掘其反映出来的社会的、人文的、历史的内涵，从而达到本质的、哲理的真实。

然而，用这样一个"真"的原则去衡量某些影视作品，尤其是电视综艺、文艺类节目，不能不令人感到遗憾。以电视剧来说，不能说没有令我们感动或紧扣时代的优秀剧目，但从总体上看，我们确实可以说很难在每日数十个频道、总计可达几百小时的电视剧中，发现它们是如何通向真实和美的道路的。"戏说"中历史的深度被消解，"清宫"热潮下是对现实的回避又逃避，"言情"的莺声燕语遮蔽了真情的流露，"武侠"外衣下的褊狭私愤，更有阿Q式"幸福生活"的嗜痂之癖，各类游戏、综艺、文娱节目更是等而下之，"媚俗"之风刮遍大江南北、长城内外，这样的娱乐性节目除了"身体的狂欢"外，没有给我们以心灵和精神上起码的触动，社会和生活的本来面目就这样被搞得模糊不清乃至全非，"真"的价值原则和标准就这样被弃之而不顾。

"善"是人的"目的性"，是人类实践的普遍要求和现实利益，即符合社会发展规律并起进步作用的普遍利益。具体到影视作品，必须符合人民群众的根本利益，并且反映社会向前发展的进步要求，它不能以满足少数人的私利为标准，也不能以追求猎奇性、感官刺激性为满足，必须站在历史的、时代的、人道的、社会进步的高度来提出和看待问题，其中的人文主义立场尤其是电视节目的核心及根据。可以说，"善"的原则就是影视作品的理念或最高原则：关注老百姓的生活，为老百姓的利益服务。也只有站在这个高度，电视节目才可能发挥其应有的功能。

然而，现实的忧虑是，不知从何时开始，我们的影视作品已经偏离普通的百姓，焦点不再对准他们的喜怒哀乐，不再把对普通百姓的精神抚慰和对生活的拷问作为其必须具备的品格。在大量的影视作品中，我们难以听到饱经蹂躏的灵魂呻吟、迎接新世界的婴儿啼哭以及远方的"神性"呼唤。难道不应该问一问：我们所长久期待并要求于影视作品的，是"这个"吗？在人心浮躁、精神的萎缩远甚于物质贫困的境况下，我们欠缺的只是"这个"吗？

再来看"美"的标准。"美"的表层含义当然是形式的和谐与完整、包装的精致和制作的精良，即形式上的要求。但在美学上，美所涉及的问题关乎人的生存的根本，是对人的生存的本源性承诺，它落实到人的心理，就是人的理智和情感的和谐自由状态，即"理"的规范性和强制性通过情感上的接受而成为人的自觉要求，成为人内心的渴望和满足。所以，影视作品如何在情感上打动人，是其能否发挥应有的社会和文化功能的关键因素。如此，"美"的原则的形式层面和情感层面在影

视作品中就构成了其"可视性"的两个基本要素，缺一不可。

然而，我们的有些影视作品单纯以经济效益为目标，不是在作品的人文内涵上下功夫，而是尽量削平作品的深度，将主要的力量投放在娱乐性，以及场面的铺张、灯光布景的华丽上，甚至是在游戏化、庸俗化上。例如，现在有一种倾向，过于依赖以高科技为基础的电视手段：舞美完全依靠灯光，音乐完全走向视觉化，画面让人眼花缭乱地闪回切换……其结果，节目的形式压倒了节目的内容，徒有其五光十色之表，而架空了节目的文化内涵和艺术品位。事实上，手段是永远也代替不了本体的，即使最先进的电子技术和电视语言也不能取代对节目本身的精心策划、编导和创制，艺术的贫乏和人文的贫困绝不是技术的因素可以掩盖的。这股娱乐化甚至低俗化的狂潮，是否已经损害了影视作品在广大观众心目中的形象呢？

总之，以真善美的普遍价值标准来衡量，我们的电视已经或多或少地"失衡"了。

（二）电视文化应该有一定的道德规范

所谓道德规范，就是在一定的道德意识的基础上，对影视作品设立必要的道德阈限。

这里的中心问题是：制作影视作品究竟是为了什么？也许我们已经习惯了准备一些现成的答案，诸如节目的宣传教育、娱乐、商业、艺术功能等，并且还据此将电视划分为所谓"宣教类""新闻类""专题类""艺术类""娱乐类（包括商业性电视剧）"等不同的部门或种类，电视台也按此有"专题部""社教部""文艺部""电视剧部（或中心）"等，应该说，为了电视功能的充分发挥和电视台职能的清晰与明确，这种划分有它的合理性和现实性。然而，功能和职能的划分不能成为对影视本性的遮蔽。事实上，很明显，只有在本体论上解决了影视的本性问题，才能深入地探讨影视作品的意义问题。而属人的社会事物的存在，是以它与人的关系来确证自己的存在理由和根据的。诚如马克思所说："他们的需要即他们的本性。"[1]即：需要决定本性，而事物满足人的何种需要，也确证着其本性。同样，电视只有在符合某种要求、满足人的某种需要的前提下，才可能存在并由此确定自己的本性。在这样一个基本认识的前提下，我们应该从电视究竟是为了满足人的何种需要出发，来对电视的定位做出回答或选择。

属人的事物存在的根据是它满足了人们的一定需要。而人的需要基本上可以划分为物质需要和精神需要。物质需要是人的生存和一切活动的基础，在它之上，是人的精神需要，即人对生活的"质"的要求，这才是我们的一切精神文化及其产

[1] 《马克思恩格斯全集》第三卷，人民出版社 1960 年版，第 514 页。

品存在的理由和根据。影视既然是为满足人们的精神需要而存在的，也就是说，无论对影视的属性有什么样的争论，也无论它的创造过程有多么复杂以及与传统艺术有多么不同，自它出现于人们的生活中起，就必须按照精神产品的要求来对其进行定位和归纳，使之遵循一定的价值标准，也就是真善美的统一，以满足人们的精神生活需要，并为人民群众向善的生活愿望提供视听满足。

在我们热衷于影视的美和情感愉悦时，前提是它首先必须善，也就是与人民群众的根本利益和社会向前发展的规律相一致。因为，真善美是一体的，从美学上讲，所谓美，乃自由的形式，而自由的基本含义是规律和目的的统一，实即真和善的统一。所以，对美的追求，就已经包含着对真和善的追求，片面地强调一方而忽略另一方，或者将真善美割裂开来，对影视都是致命的，其结果是生活或情感的琐屑乃至委琐，不见节目的灵魂；或者主题先行，枯燥乏味，艺术的感染力尽失。所以，道德规范的提出和落实，是我们必须面对的一大课题。

（三）影视应该提升人

从这样一种基本观点出发，我国影视在一定程度上还缺少道德意识和道德规范。我国影视还远没有承担起直面生活的真实、敞开人的本真存在以及揭示生命的美好和激动人的心灵的使命。日益弥漫的世俗化、享乐化的风潮，导致了中国影视缺乏深度。而道德的褪色和缺席正是中国影视的症结所在。

思考题❓

1. 影视传播的主要内容是什么？
2. 影视传播的功能有哪些？
3. 简介大众传播效果的主要理论。
4. 联系大众传播效果理论，思考当下影视传播的主要问题。

第四章 影视传播的符号系统

本 章 导 读

　　影视作为现代社会中最具感召力的一种视听综合的传播媒介，它的意义运载工具就是经过聚合的视觉符号和听觉符号。从反映形式上看，影视就是凭借具体可感的视觉符号和听觉符号所组成的形象来描绘现实生活中的人物、事件、环境，并极尽具体生动之能事。

　　对影视符号的研究，首先应该对影视中出现的所有符号的功能进行整体的概括，这一点是很必要的，它可以帮助我们在林立的概念堆里确立好自己的理论立场。影视是现代科技的结晶，是片段的放大、口语及视觉的逻辑组合、符号的拼聚。用符号学来分析影视，无疑是一个崭新而又广阔的理论研究领域。本章首先介绍电影符号学的一些基本概念和理论，然后阐述影视的符号体系。

第一节　电影符号学

影视传播过程不可避免地要涉及符号，因为这一过程充满了符号和由符号构成的文本，符号为理解和研究影视传播开辟了一条柳暗花明之路。

符号学（semiology 或 semiotics）是关于符号和符号系统的一般科学。它认为，符号由能指（signifier）和所指（signified）构成，能指是具体的事物（符号形式），所指是心理上的概念（符号内容），两者之间的联系是任意的、武断的；符号的意义来源于其所处的社会环境或文化背景。皮尔斯把符号分为三种：像符（i-con）、征像（index）和象征（symbol），符号学研究的重点在第三种，因为在象征符号里，能指与所指的关系更加约定俗成，符号学关心的就是这个意义发生联系的过程——能指与所指间如何产生联系。当代西方的符号学理论有两个完全不同的派别：一是德国人类文化学者恩斯特·卡西尔（Enst Cassirer，1874—1945）、美国符号学家苏珊·朗格（Susanne K. Langer，1895—1982）从人类文化学发展而来的符号学，一是从结构主义语言学推演而来的符号学。对二者的混淆主要是由于中文翻译，就其英语字母来看，它们的分别是很清楚的，前一个是 symbol，后一个是 semiotics；前者可称为象征符号学，后者可称为结构主义符号学。

首先要说明的是，电影符号学有电影第一符号学和电影第二符号学之分。电影第一符号学诞生的标志便是法国电影理论家克里斯蒂安·麦茨（Christian Matz，1931—1993）的《电影：语言还是言语》，它主要运用结构主义语言学的研究方法，分析电影作品的结构形式；意大利导演、理论家皮埃尔·保罗·帕索里尼（Pier Paolo Pasoliri，1922—1975）的《诗的电影》，从现象学的角度把电影语言与文学语言分离开来；意大利符号学家温别尔托·艾柯（Vmberto Eco，1932—2016）的《电影符码的分节》从语言学的角度提出了电影语言的代码问题。电影第一符号学的基本倾向是以语言学模式来研究电影艺术，其理论基础是瑞士结构主义语言学家索绪尔（Ferdinand de Saussure，1857—1913）的结构主义语言学。而电影第二符号学，则是指符号学向精神分析领域的延伸，或者称作电影精神分析符号学。我们这里只介绍第一符号学。

一、几组基本概念

要说明麦茨的电影第一符号学，就必须首先弄清结构主义语言学的几组概念。因为正如尼克·布朗所说："电影之所以成为符号学的一个研究对象，原因在于它

作为一个交流系统有赖于通过日常事物和行为营造意义。电影符号学自创立伊始就采用了结构主义模式和方向。法国符号学家罗兰·巴特（Roland Barthes，1915—1980）《符号学原理》的四大组构范畴——语言（language）与言语（speech）、能指与所指、外延（denotation）与内涵（connotation）、组合（syntagm）与聚类（paradigm）——是电影符号学的依据。从巴尔特开始，语言学似乎成为普通符号学的基本参照点。显然，这样一来便确立起使电影符号学成为一个论题的框架。"①

（一）语言与言语

索绪尔提出了语言的结构主义模式，强调研究语言的共时性结构比研究语言的历时性结构更为重要，同时，他还提出将语言和言语区分开来，认为语言是相互差异的符号系统，它包括了语法、句法和词汇，是由社会约定俗成的符号系统。而言语则是语言的个人声音表达，也就是指个人的说话。索绪尔将语言和言语区分开来，认为语言学主要不在研究个别言语，而应研究整个语言系统。进而言之，个别作品类似于言语，它们只是一种工具，文学家们用它们来描述文学的性质，使文学研究从具体作品转到总体文学、从个别文本进入抽象模式。显然，这种结构主义语言学的研究方法对后来的电影符号学是大有启迪的。

（二）能指和所指

能指和所指是索绪尔用来区分语言符号的两个方面，表明符号和符号之间关系的概念。能指是物质方面，即构成语言表达方面可被感知的方面；所指是观念方面，即符号中以能指为中介所表达的构成语言内容的方面。能指和所指是互相界定的，能指是符号的表示成分，所指是符号的被表示成分，而能指与所指这两者之间的结构关系就构成了符号。在自然语言系统中，能指和所指的关系是一种约定俗成的关系，一方面，能指和所指之间是一种随意性关系，除了历史的、文化的、民族的约定俗成外，没有任何内在原因可以解释。例如，"狗"在英语中是"dog"，在德语中是"hund"。另一方面，所指仅仅是符号的所指，因此，所指不是一个事物，只是一个概念或一个规定，这个概念或规定只在它所在的符号系统内才是有意义的。但是，电影符号不同于自然语言符号，它是视听符号，电影符号中的影像和声音既是能指，又是所指，即镜头所表达的物象和含义就包括在镜头之中，一匹马就是一匹马。因此，电影符号学家莫纳科将电影符号称为短路符号。电影符号的这种特殊性，缘于电影符号是一种诉诸观众视觉和听觉的形象符号，是观众可以直接感知的。

① ［美］尼克·布朗：《电影理论史评》，徐建生译，中国电影出版社1994年版，第102页。

（三）外延与内涵

在能指与所指的基础上，构成"外延"与"内涵"这对范畴。外延指符号与参照物的联系，内涵则意味着使用语言来表明语言所说的东西之外的其他东西，是词或词组引起的深层含义。巴特认为，外延符号（能指和所指）又构成了内涵的能指。这种内涵的能指（即包括外延能指和外延所指的外延符号），再和内涵的所指一道，共同构成内涵符号。

在电影符号学中，外延是指电影画面和声音本身所具有的意义，内涵则是电影画面和声音所暗示的"象外之境"——视听语言潜在的深沉含义。麦茨认为："电影符号学可以设想为内涵的符号学，也可以设想为外延的符号学。这两大方面具有各自不同的着眼点，而且，显而易见，在电影符号学研究有所进展，并开始形成一套知识体系之后，必然会对内涵的表意作用和外延的表意作用同样加以研究。研究内涵时，我们更接近于作为艺术的电影（'第七艺术'的概念）。……至于在一切美学语言中起着重要作用的内涵，它的所指就是文学或电影的某种'风格'、某种'样式'（史诗或西部片）、某种'象征'（哲理、人道主义、意识形态等）、某种'诗意'；它的能指就是外延的符号学整体，就是说，既是能指，又是所指。"[①] 麦茨还以美国好莱坞类型片中常见的码头场景为例，指出依靠近乎昏暗的灯光效果拍摄的码头画面，便是外延的能指，而被表现的码头荒凉阴森，堆满了木箱和吊车，则是外延的所指，以上两者的结合便构成内涵的能指，于是便确立了内涵的所指，这个镜头的内涵的所指便是给人一种焦躁不安或冷酷无情的印象。麦茨最后归纳为："电影美学家们常说，电影效果不应当'无端乱用'，而应当始终'为情节服务'，这就是说，只有在内涵的能指同时利用了外延的能指和外延的所指时，内涵的所指才能确立。因此，可以按照从语言学中借鉴的方法来研究作为艺术的电影（研究电影的表现力）。"[②]

我们以一个电视中经常可见的外延意义——闪白为例。这个能指，即荧屏上的影像迅速消失，荧屏变白，其所指就是符号终止。我们经常在电视叙事硬性转场或镜头组接时，为了掐去被访人物的某句话而使用闪白，它具有以下内涵意义的符号：能指是闪白，所指是时空的强行中止。当《东方时空》频频使用闪白的时候，观众将之理解为同一采访段落中话题与话题之间的过渡，一时间，它俨然成了《东方时空》独特的一种镜头组接风格，闪白似乎有了精品电视的内涵意义。但在

① ［法］克里斯蒂安·麦茨：《电影符号学的若干问题》，见李恒基、杨远婴主编《外国电影理论文选》，上海文艺出版社1995年版，第382页。
② 同上书，第383页。

以后的节目中，由于过度使用，闪白反而成了电视制作人员欠缺技巧的一个标志。

再如，每一期《东方时空》曾经的子栏目《生活空间》的最后一个镜头必然是一个定格。定格的外延意义可以表述为画面静止，而其内涵意义是叙述时间为零的时空情境。在早期电影中，它一向被视为一个故事段落的结尾，但电影中用得多了，它也就成了陈词滥调，电影人已经摒弃了这一表现方法。但《生活空间》对定格内涵意义的重新定位，使它在精品电视纪录片这一层次上有了自己的一席之地。荧屏中一栋平地而起的大厦，指向的就是现实世界中的高楼，但在符号的内涵意义连锁反应中，它不仅代表一个充满朝气的城市，还可象征时代进步、社会发展，甚至象征人类远离自然、禁锢心灵、丧失自由等含义。

"电视符号所谓的外延层次由一定的非常复杂的（但是有限的或者说是'封闭的'）符码固定下来，但其内涵层次虽然也是固定的，但更为开放，服从于利用其多义价值的更为活跃的转换。……但多义一定不要与多元论相混淆。……任何社会、文化都有着不同程度的封闭，都倾向于强制推行其社会、文化和政治领域的分类。这些分类构成一个主导文化秩序……它们显现为一系列的意义、实践和信仰：如对社会结构的日常知识、'事物如何针对这一文化中所有的实践目的而发挥作用'、权力和利益的等级秩序以及合法性、限制和制裁的结构。"①

（四）聚类关系与组合关系

聚类关系（paradigmatic relation）与组合关系（syntagmatic relation）被称为索绪尔的结构主义语言学的两根轴。而聚类关系是指由于具有某种类似性，因而可以在组合关系内某一相同位置上互相替代的同类意义单位；组合关系则指话语中的成分总是根据一定造句规则而组成的相互联结的整体，按照时间先后呈线性顺序排列。聚类关系也称联想关系，可以比作一种纵向的垂直关系；组合关系也称句段关系，可以比作一种横向的水平关系。在语言学中，聚类与组合关系是互相依存的。

麦茨认为，对于电影符号学研究来讲，组合关系比聚类关系更加重要，因为电影的聚类关系似乎注定是局部的和片面的。他提出了关于电影的八大组合段类型理论，这八大组合段正是主要沿组合关系轴进行的研究，但也仍然涉及聚类关系。

二、电影符号学的基本电影观念

具体来说，电影符号学的基本电影观念有以下几点：

① ［英］斯图亚特·霍尔：《编码·解码》，见罗钢、刘象愚《文化研究读本》，中国社会科学出版社2001 年版，第 353 页。

（1）电影是具有约定性的符号系统。

（2）电影艺术的创造是有规律可循的，有社会公认的程序和常规。

（3）电影符号系统与语言系统本质相似。

（4）语言学是电影研究的科学工具。

（5）电影研究的重点应该是外延和叙事。

三、电影符号学的研究领域

根据《电影艺术词典》的看法："从总体上讲，电影第一符号学主要集中在三大研究领域：其一是确定电影的符号学特性；其二是划分电影符码的类别；其三是分析电影作品（影片本文）的叙事结构。"[①]

（一）确定电影的符号学特性

电影符号学首先面临的问题，就是"电影究竟是不是一种语言"。在此问题上，法国电影理论家让·米特里（Jean Mitry，1904—1988）提出过有代表性的质疑意见。麦茨则认为，电影虽不是普通语言学意义上的一种语言，但电影语言是一种无语言结构的语言，换句话说，电影语言与普通语言存在着很大的区别。麦茨提出四点：其一，电影语言与普通语言不同，它不是一种交流手段，银幕与观众之间不存在双向交流。因此，电影不是通信工具，而是表达工具，即一种表意系统。其二，电影语言与普通语言的内部结构不同。普通语言中词汇的能指与所指之间是一种任意的约定俗成的关系，而在电影语言中，影像能指与所指之间的意指性联系却是以"类似性原则"为基础的。其三，普通语言具有分节性结构特点，而电影语言中则不存在。其四，电影的基本单位似乎呈连续性，这样将使电影表达面的分层切分无法进行，使人们难以找到它的逐级构成的表意体系，无法对连续的完整的银幕形象进行有规则的形式解剖，尤其是要阐释电影表达面的形式意义所在，成为一件相当艰巨而又精细的工作。

（二）划分电影符码的类别

电影符号学分成以法国麦茨为代表的索绪尔体系和以英国电影符号学家彼特·沃伦（Peter Warren）为代表的皮尔士体系，他们从不同的符号学方法论出发，建立了各自不同的电影符号学分析体系。

在麦茨著名的八大组合段理论之中，麦茨列出了他所认为的电影的符码，八大

[①] 《电影艺术词典》，中国电影出版社 1986 年版，第 85 页。

组合段包括：

（1）镜头。单镜头呈现具有相对完整、独立意义的影像，长镜头——一场戏在一个镜头内发生。

（2）行组合段。指两个以上场景交替出现，但其时空关系并不具有确定的直接相关性。如前一镜头是二人携手进入教堂，接着的镜头是婴儿在母亲怀里啼哭。

（3）括入组合段。指打破连续的时空叙述而插入的一个段落或场景，最典型的例子是闪回或闪前。

（4）描述组合段。指若干镜头构成对某一时刻、场景的描述和呈现，相当于文学书写中的环境描写或背景交代。

（5）交替叙事组合段。类似于交叉式蒙太奇。

（6）场景。是指不同的镜头连续呈现同一空间，一个叙事段落在同一空间内完成，也就是戏剧中的"一场戏"。

（7）插曲式段落。指这一段落中发生的事件与主要情节没有直接的相关性。

（8）一般叙事段落。指为展现发生在不同时空中的某一过程而选取的镜头。

沃伦认为，皮尔士关于三种类型符号的理论对于电影符号学十分有用。皮尔士将符号分为三种类型，即象形符号、指示符号和象征符号。象形符号的能指与所指有某种内在或外在的类似性；指示符号是某种根据自己和对象之间事实的或因果的关系而作符号起作用的东西；象征符号是指标志者与被标志者并无类似性，也无经验上的因果联系，而是符号与所代表的对象按照社会习惯所形成的关系。沃伦在《电影的符号和意义》（1969）一书中，按照这种体系去研究电影符号学，借用皮尔士的分类法，把好莱坞影片归入"象形符号"系统，把西班牙导演路易斯·布努艾尔（Luis Bunuel，1900—1983）拍摄的《一条安达鲁狗》等超现实主义影片归入"象征符号"系统，把纪录影片归入"指示符号"系统。后来的英国电影理论家马丁·阿米斯（Martin Amis）进一步按照这个符号分类原则来研究世界电影的流派，把它们分为技术主义、写实主义和现实主义三大类。

艾柯提出了电影影像三层分节说（图像、符号、义素；动态影素、动态图像、动素），并且从"影像即符码"这一激进的概念出发，制定了影像的十二大符号系统：感知符码、认识符码、传输符码、情调符码、形似符码、图式符码、体验与情感符码、修辞符码、视觉修辞提示、视觉修辞证明、风格符码和无意识符码。

（三）分析电影作品的叙事结构

如何在电影本文研究中确定最基本的研究单位呢？麦茨认为，电影画面形象并不像有的电影研究者所说的那样相当于字词，更不相当于语素，而是相当于一个完整句，一个镜头就可以表现一个事件。麦茨强调，电影语言必须考虑若干不同的基

本元素，至少包括影像、对白、音乐、音响、文字五个方面的内容，影片的意义正是依靠这个符号系统来创造的。正因为如此，麦茨放弃了把影像或镜头当作一个单位，转而寻找电影叙事的结构方式。于是，麦茨发现，虽然电影中的影像（镜头）与普通语言中的词汇有着各自不同的特性，但是影像的组合方式却像普通语言一样具有约定性，这也成为他的大组合段概念的理论依据。麦茨进一步认为，一部影片就是"一个独特的符号系统"，于是他在《泛语言与电影》一书中便提出了"影片本文"的概念，从而开拓了电影符号学读解本文的新途径。

正如美国电影理论史家尼克·布朗（Nick Brown）所说："麦茨把独自成章的作品称为一个'本文'，或更确切地说，称为一个'单独系统'。它是符码将本文内容编为一体的地方。为了构成电影的语言，仅仅分析一个单独的本文系统是不够的，应当广泛研究一系列影片。只有研究了足够数量的影片，并且整理出这些影片中电影修辞格之间的逻辑关系之后，才能够确立符码。在这一框架中，本文分析确实是与人们通常所说的批评大不相同的一种运作。"① 因此，所谓读解本文，在电影中就是分析影片的内在系统，研究其中一切可见的或潜在的含义，在各种符码和能指的交织中寻找其精密的结构。读解本文，就需要对一部影片的段落分析、镜头组接、影像结构、声音元素等多方面的表意功能进行尽可能详尽的关联性研读。尤其是因为影片本文创造着自己独有的符码，这些符码或许只是这个本文所独有的，与其他本文不同，因此，对影片本文的读解就成为一个多层次的动态过程。于是，麦茨的电影符号学不得不从对符码的梳理分类过渡到对符号产生过程的研究。每个本文都是一个实例，一个凝聚着多种多样的符码和表意过程的特定结构。在这个意义上，本文分析已经不再局限于纯形式的描述，多多少少也涉及影片的内容和意识形态。随着本文读解的进一步发展，本文分析也形成了一个包括全本文、内本文和泛本文在内的体系，从而使得本文分析不光研究电影语言符号的编码与结构，而且可以涉及不同影片之间的联系和社会语境（泛本文）的含义。由于本文具有重新组合语言的功能，本文也就成为语言活动的空间，同时也是意义生成的场所。但是，由于语言是先于本文而存在的，因此，所有的本文其实都是其他本文的"内本文"。本文之间的这种关联性拓展了本文的意义范畴，使真正的本文分析必须进入各个不同的心理层面和社会层面才能完成。

从这个意义上讲，电影第一符号学暴露出严重的局限性。事实证明，电影符号学中的电影符码分节等理论，过分依赖结构主义语言学，甚至照搬语言学的一整套术语，体现出电影第一符号学僵化的一面。正因为如此，20世纪70年代以后，电影符号学的研究开始从结构转向结构过程，从表述结果转向表述过程，从静态系统

① ［美］尼克·布朗：《电影理论史评》，徐建生译，中国电影出版社1994年版，第108页。

转向动态系统。随后，电影符号学出现了两种分化趋向：一种趋向是发展出现代结构主义电影叙事学；另一种趋向是电影符号学与精神分析学结合，以克里斯蒂安·麦茨（Christian Matz）的《想象的能指》为标志，产生了电影第二符号学。

第二节　影视的图像符号

影视是人类建构的一整套符号系统。影视和语言一样，都是人和现实之间的中介。人类所有引以为傲的代代相传的生命经验，都通过语言文字才得以传达，并进而形成一种文化结构。语言是人类观察世界、描绘现实、以符号传播意识的工具，而影视则延伸了这项工作。

在人类的社会传播活动中，信息是主要的传播对象，而就信息本身而言，它是符号和意义的统一体。符号是信息的外在形式或物质载体，而意义则是信息的精神内容。在社会传播中，任何信息都携带着意义，而任何意义也都必须通过符号才能得以表达和传递。因此，符号在传播过程中起着至关重要的作用。那么，什么是符号呢？简而言之，符号就是人类借以替代其他事物或含义的简便形象形式，它构成了某种概念或意识的相对应的物质载体。随着人类进入信息传播飞速发展的时代，影视逐渐成为一种新的多功能的传播媒介，银/屏幕上直接展现的图像和声音所构成的符号，以及由这一符号所显示的意义，深沉、含蓄地传达出某种观念、思想或情感，构成了一种特定的影视符号语言。这种影视符号语言作为一种综合运用的多种符号的媒介，它的兼容性要求在节目制作过程中合理而巧妙地运用各类符号元素。影视符号可以按一定的意图复合使用，如声画分立、声画叠印、声音混录、一屏多画面等。多元符号的合理组合足以形成立体交叉的密集信息，无疑有助于深化、拓展传播内容的容量。影视各类符号多是直观的、具体形象的、动态展现的，它们直接作用于观众的视听器官，而且稍纵即逝，因此，影视各类符号的使用要强调简洁明了、通俗易懂，在这一点上电视的要求还要强于电影。

语言依靠的是一整套听觉符号，而影视依靠的却是视听综合的符号体系。影视里意义最小的组成单位，从技术方面来定义是一个完整的影视画框，这是一个完整影视画面的最小单位。

在影视节目的创作中，根据内容和主题的需要，图像、声音、文字三类符号要尽力形成互补关系。例如，当影像和同期声这两类符号不足以反映客观对象时，就要设法调动各种资料或动画制作的形象化的材料等其他影像元素，并考虑通过画外解说以及字幕等其他手段予以补足。很多成功的新闻、社教、文艺专题节目，巧妙地利用解说或字幕与图像形成补充、旁白、对比、反衬、点化等种种关系，将图像

未能直接展现的内涵做更深刻的揭示，使之在单位时间或某一段落之中传达更多的含义，形成更强的冲击力和感染力。各类符号之间应是协调互补的关系，要力争实现这三者相乘而不是简单相加的效应。

麦茨在电影符号学论述中，认为符号的五种传播途径是影像、文字、声音、音乐、音效，但电视符号还包括一些纯粹概念性的符号，如台标、片头、栏目标志的电脑动画效果、特技效果等。确切地说，电影和电视在画面上还是应该加以区分的。电视作为一种消费型的快餐文化，对电视的画面进行精雕细琢的解读和品论是不必要的。电视只是一种消费型文化产业，与电影那种生产型的艺术作品有着很大的差距，它的经典性和可保存性远不如电影。从画面上来说，电视屏幕小、解像度低，使人的注意力容易分散，电视影像经常无心于意义上的雕琢，同时，也不愿在细枝末节上多花功夫。电视对视觉符号的编排比较固定和成规化，视觉上追求的则是平常性、生活化的读解。电视中电脑绘制的画框、字幕、特技效果，作为电视所独具的符号群，有着很强的目的性，它们的符号意义极为单纯。

符号的图像功能，换句话说，也就是符号的再现功能，使得它在表现我们身边的世界时，多了许多事半功倍之处，观众在读解图像符号时，往往将它们的存在认为是理所当然的，而没有想到这些图像符号的出现和罗列，在看似写实的故事叙述之下，还有一个符号把关人的作用。正如艾伦·席特（Ellen Seiter）所言，在表现我们周遭世界时，图像符号是最富于逻辑的，有时候甚至是唯一可行的方法，电视符号的超级写实性的立世基础就在于此。

影视的图像是指电视的所有视觉表达因素，它与声音、文字共同构成电视表意的完整的符号系统。仔细分析影视图像的所有视觉元素，又可以将其分为影像、画面、镜头、镜头连接四个层面，而这四个层面之间又是相互关联的，下面分别介绍之。

一、影像

影像，是影视银/屏幕上显现出来的物质现实的存在形态，它不是物质现实本身，而是与其极为相似的光影。

尽管影视影像可以表现风驰电掣的运动，也可以展现多彩多姿的景观，但这些都要落实在独特的物质结构形式——录像磁带上。人们看到的无限丰富的运动现实并不是物质的现实本身，而只是物质的影像。影视的物质运动，尽管看上去绝对真实可靠，但它并非实际的运动。当我们把影视的运动分解到最小的单元时，我们会发现，它是一个个记录着运动瞬间静止形态的画幅，而并非物质本身的运动形态。观众通过眼睛的视觉暂留产生的频闪效应，把画面连贯起来，让瞬间的空间格局在

时间向度上展开，从而为运动的陈述注入了生命。

影像是影视显现运动世界的物理介质层面，是画面视觉形象的存在形态。掌握基本的技术技巧，如拍摄角度、拍摄方法、照明方式等，是影像正确还原的必要条件。同时，根据摄录设备的记录特性进行创造性的发挥，又可以创造出特殊的气氛与效果，如白天拍夜景、用仰拍表现物体的高大等。

了解影视的这种根本的表现特性，对创作是很有益的。只有这样，影视从业者才能更好地使用手中的摄像机去表现现实，才能更好地利用特技和编辑手法创造效果。

二、画　面

影视的最小表意单元是画面，画面是表现在屏幕上的影像建构形式，这种影像的特征在于与所表现的实物有极大的相似性。因为影视是一种以视觉为主、视听结合的大众传播工具，同时也是诉诸观众视觉和听觉的一门综合性艺术，所以，影视要通过画面来塑造形象，表达主题，抒发感情，阐述思维哲理，借助高科技并利用不同镜头、色彩、线条、光影等物质手段合成可视而直观的物化形态——画面形象，从而可以从视觉上吸引观众的注意力。在早期的默片时代，观众更是完全依赖视觉来接受信息，画面把可视的、具体的形象直接呈现给观众，观众的注意力也更多地放在画面上，视觉对观众的感知具有主导意义。

画面同时也是一个空间概念，一般是指银/屏幕上的图像，既指单个图像，也指整个节目的图像。电视画面是电视传播媒介的表现形态，也是构成电视节目的基础，运动的、有声的、有色的电视画面是电视屏幕框架内所再现、表现的含有一定信息内容的具体、生动的直观影像。随着现代技术的不断发展，电视画面以先进的光电声像等摄录工具和当代电视传播技术为基础和后盾，由框架、影像、构图、色彩、声音、文字、影调、运动等构成。它通过画面中的物像以及物像的组织构成方式和关系来表达意义。画面在表达意义时，必须借助于相关性的整合，而这种相关性又反过来影响了画面本身的含义。

由影像记号构成的影视画面具有以下几个方面的意义：

一是具象性的意义。具象是所有艺术中使用最多的表现形式。所谓具象，是指艺术创作中的可以与客观世界中存在的形象相对应的形象。无论是第一自然中的形象（如山、水、草、木），还是第二自然中的形象（人造景观如房屋、公园等），只要是成为人们共识的形象出现在设计中，都是具象的一种表现，所以，具象不过是已经达成共识的形象，是艺术设计创作的一种语汇，有其特定的效果和意义。在艺术中，具象往往和写实、现实主义的创作方法联系在一起，也即以生活为基础，

用生活中的素材塑造出高于生活的艺术真实，这是写实性影片和电视剧常用的创作方法。画面中的具体形象作为一个信息的整体，表示了个别的具体事物和事物的存在方式，某个人或某个事物在某种特定的情境中按着某种运动方式在活动。这种具体的形象由多种影像记号如声音、画面、文字、色彩等组成，传达着一种立体的信息。

二是抽象性的意义。抽象的形象指的是与客观世界存在的形象不对应的形象，抽象有时也指一种过程、方法和风格。把自然形象的个别特征加以归纳和概括，并向共同的特征转化，就是抽象。画面的直接形象通过巧妙结合可以产生联想性、含蓄性的意指作用，使之产生出引申意义和相关意义，这种意义具有抽象的理念色彩。例如，在普多夫金的著名影片《母亲》中，母亲尼诺夫娜牺牲之后，导演连续给了几个雄伟矗立的俄罗斯建筑的空镜头，这里建筑物宏伟的形象就被导演抽象出革命英雄精神不朽的内涵。

三是意象性的意义。意象是指既不按照自然界的规律，也不遵循生活的逻辑，而是按照某种意念设计出的形象。这种形象既有具象的形，又有抽象的意。意象的意义不再是简单地再现现实生活，而是要表现特定的主题和特定的意念。因而，在一些创意性较强的节目如综艺晚会、专题节目的画面中，意象性的形象最多，即使有具象性的形象出现，它们也已不再是对应生活中的事物，而是被赋予了新的含义的形象语言，是体现总体意念的一个有机组成部分。如一些电视剧或电视栏目的片头、电视广告、电视台或电视栏目的徽标等都是用具象与抽象结合的方法创作出的特定的意象。由于在一个没有特定情境和上下文联系的画面中，影像可以只是一个记号，因此，它并不单纯地表示被拍摄的那个具体的实物，而可以使该物体在一种社会性语境中起到特定的记号作用。作为记号的影像与影像本身是有区别的，如银/屏幕上的一个人作为记号不等于就是"这个人"，而可以由这个人的有关特征来代表"人"的意义，这时被指示的物体就不再是个体的概念，而成为由个体组成的"类"的概念了。在很多时候，创作者正是利用这种"类概念"所创造的心理意象来进行形象性概括。例如，《战舰波将金号》中的三个石狮子单独来看并没有什么特殊意义，但是组接在一起，就具有特殊的意象性的意义，那就是暗示着革命群众的觉醒。

当然，画面的上述三种意义并不是孤立存在的，一组画面在表现事物时只是具有单纯的意义，抽象性意义和意象性意义往往是建立在具象性意义的基础之上的。此外，画面本身的意义也不是孤立存在的，只有进入了叙事系统，才能发挥完整的表意作用。

三、镜头

一般说来，镜头具有两种不同含义：一种含义是，在技术上，镜头是指照相机、电视摄像机和电影摄像机上的光学部件；另一种含义则是从摄影创作角度来说的，指摄像机每拍摄一次所提取的一段连续画面。我们这里所说的镜头指的是后者，也就是拍摄过程中摄影机的马达开动至停止这段时间内被感光的那段胶片。从这层意义上来理解，镜头是影视作品中最基本的叙事单元，与画面相比，镜头更具有时间的意义，它是视觉形象运动的记录形态，记录了现实生活的一个片段，这个片段是行为时空中事物发展的一个侧面。

（一）镜头的分类

根据不同的标准，影视镜头的分类也不尽相同。

1. 根据画框内表现出的视域范围分类

（1）远景镜头。远景镜头是视距最远的镜头，是摄像机摄取远距离景物和人物的一种广阔场面的画面。随着技术的发展，远景镜头有两种拍摄方法：一种是传统的用大广角镜头拍摄，一种是把变焦距镜头的视角拉到最全、最远处。远景镜头可以使观众在大屏幕上看到广阔深远的景象，以展示人物活动的空间背景或环境氛围，以及场面气势。远景镜头适合宽银幕、大屏幕，因为画面包含的空间大、景物层次多，能描绘环境的全貌，创造深远的意境，表现宏伟的场面和惊人的整体气势。一些风光纪录片或者表现宏大的战争场面时经常使用远景镜头。

（2）全景镜头。向观众展示对象全貌的镜头统称为全景镜头，如人身全景、建筑物全景等。这种镜头画面可以使观众看到人物的全身动作及周围部分环境。全景镜头比远景镜头的视觉范围要小些，但视野比较开阔，又有一定范围，主要用于展示比较完整的场景，如一栋房子、一个院落等。全景镜头可以作为一个封闭性叙事的开头，为整个故事规定场景。

（3）中景镜头。指摄像机摄取人膝盖以上部分的一种镜头。因为摄距比全景近得多，所以画面的主体形象比较高大、清晰。这是电视节目中用得较多的一种镜头，有人称之为"过渡性镜头"。这种镜头能使观众看清人物的大半身的形体动作，能给人物表演以自由活动的空间；同时，人物又不会因此与周围氛围、动作地点脱节。

（4）近景镜头。指摄像机摄取人物的上半身或人物某一部分形象的一种镜头。这种镜头能使观众看清楚人物的面部表情或被摄物体最有代表性的一小部分，以及某种形体动作。近景镜头能使主体鲜明突出，能显示人物的音容笑貌和心理活动。

（5）特写镜头。指拍摄极近距离（1 米左右）画面的镜头。影视中拍摄人物的面部、眼睛，或人物的一个小局部、一件物品的一个细部镜头都属于特写。它的取景范围，一般是人的两肩以上部分，或突出地把要强调、放大的神情、物件、景物占满银/屏幕。特写镜头具有强烈的艺术感染力，可以形成鲜明、生动、强烈、清晰的视觉形象，得到突出与强调冲击力和爆发力的最佳效果。特写镜头常用来烛幽显微，呈现心灵的奥妙，展示人物强烈的心理活动，等等。

不同的镜头形式由于展示的空间范围不同，在叙述内容时就具有了不同的表现功能。除个别例外，在大多数影片中，上述几种镜头都是结合使用的，只有这样才能使叙事连贯，给观众造成层次感和连续性，而且不同镜头的使用也有一定的原则。例如早期好莱坞就创造出累积剪辑（即遵循远景—全景—中景—近景—特写的变化）、隔级跳原则等。

2. 根据摄影机与被摄体形成的角度分类

（1）仰角镜头。指摄影机在仰视的角度拍摄而成的镜头。仰角镜头由于比普通镜头造成的画面要大，因此主要用来表现英雄人物的崇高伟大。例如我国 20 世纪五六十年代的一些战争影片，人物的性格身份非常鲜明，好坏分明，在表现我方人物时往往给出仰角镜头。

（2）俯角镜头。指摄影机在俯视角度拍摄而成的镜头。与仰角镜头相反，俯角镜头由于造成的画面比普通镜头要狭小，因此主要用来表现敌方人物的阴险奸诈。

此外还有顶角镜头等不同角度的镜头。

3. 根据摄影机的运动情况分类

（1）固定镜头。摄影机原地不动，镜头对准目标后，做固定点的拍摄，而不做镜头的推近拉远动作或上下左右的扫摄。固定镜头可大大增加画面的稳定性。早期的纪录电影由于技术上不成熟，大都使用固定镜头。

（2）摇镜头。摄影机放在固定位置不动，运用三脚架上的活动底盘做原地转动拍摄，可以左右摇转，也可以上下摇转。这种摇摄方法用以表现剧中人或引导观众环视周围事物，纵览场景全貌，或根据场面调度的需要，介绍被摄对象之间的联系，或用以表现剧中人的主观感受，制造眩晕或惊恐的感觉。

（3）移镜头。把电影摄影机放在移动车或升降机上，或用摄像机移动着拍摄，对被摄体做推近、拉远、跟随、横移或升降运动的摄影方法谓之移摄，由此拍下的镜头称为移镜头。最常使用的就是横移镜头，即摄影机沿水平方向左右移动。横移如同人们一边走路一边向侧面看。此外，还有纵移、摇移、环移等不同移法。

（4）推拉镜头。指被摄体不动，摄影机由远而近向主体推进或由近而远拉高主体的镜头。使用推镜头时，拍摄对象从面到点，观众的注意力就被引导到所要表现的部位。推镜头的作用就是描写细节、突出主体，使所要强调的对象从周围环境

中凸显出来。

（5）跟镜头。摄影机跟踪运动着的被摄对象，造成连贯流畅的视觉效果，又称为跟拍。跟拍经常被用于纪实片或一些节奏较快的影片，而且带有摇晃感，使观众的注意力始终随着跟拍对象而移动。

（6）升降镜头。指摄像机位做上下、高低运动拍下的镜头。升降镜头在视点上造成或仰或俯的变化，角度新颖，能给观众场面上的纵深感、规模感和意境感。升降镜头多用来表现一些宏大的场面。

运动镜头使画面更为生动丰富，能增强视觉动感，有助于形成富有艺术表现力的节奏和气氛。

4. 根据镜头的时间长短分类

（1）长镜头。一般指在一个统一的空间内不间断地展现一个完整的段落的镜头，它能保持被摄体时空的连续性、完整性和真实性。

（2）短镜头。与长镜头相对，在镜头内部没有完整的段落，而只是一些不完整的动作、表情等。短镜头只有通过组接才能产生完整的意义。

（3）闪镜头。也叫闪回镜头，主要用于在叙事过程中表现对以前所发生事情的回忆等。

不同长度的镜头对表现情绪效果有不同的作用。

此外，空镜头的使用在各种影片和电视节目中也都是必不可少的。空镜头，就是指只表现物而不表现人的镜头。作为一种影视语言，空镜头常常被作为一种表现人物内心世界的视觉语言而为电视剧、电视纪录片、电视散文诗等广泛采用。

（二）镜头的含义和特点

1. 镜头的类别

电视符号学研究者于果·明斯特伯格（Hugo Munsterberg）曾经总结出影像在不同的镜头中所呈现出的不同含义（见表4-1），这一总结比较简明，我们可以将其采纳过来。

表4-1　影像在不同镜头中的不同含义

能指/镜头	部　位	所指/意义
特写	脸部	亲密
中景	全身	个人关系
远景	背景与演员	环境、范围、距离
全景	全部演员	社会关系

续表

能指/镜头运用技巧	所指/意义
仰拍/俯拍	权力、威严、褒扬/渺小、微弱、贬抑
推/拉	注意、集中、远离
黑起/隐黑	开始、结束、换场、强行中止

2. 镜头的特点

（1）形声一体化的影像结构。运动着的事物作为一种现实存在，它具有声音和形象双重属性，两者是以形声一体的形态结构存在的，物体在运动的同时，也发出声响，两者是不可分离的。作为影像叙事单元的电视镜头，从根本意义上说，应该是同时记录和还原这种客观现实的形声结构。尽管摄录设备的机构物理性能使形象和声音分别记录下来，但是这并不能改变电视镜头记录运动现实的本质意义。

（2）行为时空的再现。一个镜头是一段生活片段的记录，因此，它与这一段生活现实有着直接的对应关系。从根本的意义上说，一个镜头是与现实同步发展的一段影像流程，因此，它描述了一段真实的信息，它所传达的信息是一种立体形态的复合信息。从时间角度看，信息的传达显现出运动发展的形态，未知不断显现，信息量不断增加。从空间的角度看，信息的传达呈现为主体的多层次的"场"状形态：从画框内主体、陪体、前景、背景的不同方位，从画框外所带来的暗示、联想，从运动、变化的不同形式，都在提供可供人们接受与选择的信息。

（3）表意的不完整性。在影视创作中，影视镜头的表意作用不是独立存在的，它往往要从镜头之间的关系中产生。从叙事角度讲，单个镜头在表达意义方面就具有不完整性。在许多情况下，完整的视觉信息是靠几个镜头的组合完成的。在影视作品中，镜头只有进入到由一系列镜头构成的叙事系统中，才是真正有意义的。

四、镜头的连接

影视叙事功能的完成，从形式上看，最终要依靠镜头的连接。所谓镜头的连接就是我们常说的剪辑，镜头连接得好坏、是否流畅，主要取决于剪辑。

剪辑的最基本要求，就是要在转换过程中使人的视觉注意力感到自然、流畅，使人的注意力从这一镜头自然地转到下一镜头，也就是说，不要产生视觉的间断感和跳跃感，当然，在一些特殊条件下为了制造出人意料的视觉效果的情况除外。例如，在欧洲早期的一些实验电影中（尤其是先锋派电影），为了追求奇异怪诞的视觉效果，并不考虑镜头连接的流畅性，而是完全按照个人的主观意愿来剪辑。例如，超现实主义影片《一条安达鲁狗》将剃刀切眼珠、男人抚摸女人、蚂蚁、钢

琴、修道士等毫无关联的事物剪接在一起，使得影片晦涩难懂。

影视画面向人们传达的视觉信息有多种构成因素，如形态、色彩、影调、运动等，这些因素直接影响着视觉的信息接收，它们有机地、和谐地变化，是形成视觉连续感觉的基本因素，而冲突与对比或大幅度变化，形成的则是视觉震惊感觉。因此，镜头的剪辑不仅是画面之间的剪辑，还包括声音、色彩等的剪辑。

变化幅度的大小与视觉感受的强弱是一个量的正比关系。一般来说，变化幅度越大，视觉感受越强；变化幅度越小，视觉感受越弱。因此，在创作时，根据不同的目的去控制变化的幅度是建立连贯的基本方法。若想要流畅平缓，就要减弱视觉构成因素的变化幅度；若想要造成震惊和突变，就要增强这些因素的变化幅度。

第三节　影视的声音和文字符号

一、声音符号

影视是视听综合的传播媒介，画面和声音的有机配合造就了影视的特殊品格。随着电影技术、艺术手段和方式以及电影传播手段和方式的不断丰富，电影语言艺术也不断丰富起来。在卓别林的时代，电影是无声的，穿插在银幕上的字幕是那时唯一的语言；录音技术的发明，促进了有声电影的出现；有声电影的成功，使电影跨出无声时代而进入到一个崭新的境界。如今，电影中的声音在影视艺术作品中已经有着和画面同等重要的地位，有时其重要性甚至还会超过画面而成为影视作品中最重要的表达元素。电影声画的关系越来越出现变化无穷的境界，新的声画语言组合方式也因此不断被电影艺术家们推出。

就影视作品中的声音符号来说，主要有这样几类：人物同期声、音响、解说词、音乐，它们在作品中经常相互配合、相互作用，从而形成一种综合性的声音效果。

（一）人物同期声

主要指画面上出现的人物的同步语言，这是一种直接的真实声音。拍摄新闻时，常常采用人物同期声，同步采录人物的讲话，即记者和被采访者的对话。在电视新闻中，人物同期声与解说词都是重要的声觉形象元素，它们与视觉形象元素一起共同承担着传播的功能。人物同期声因其能够增加新闻的真实性和表现力而越来越受到电视新闻记者和编辑的重视。

1. 人物同期声的分类

根据采访者与被采访者对象关系的不同，人物同期声有以下几种：

（1）以采访者、传播者身份或类似身份出现的人物同期声，即主动型人物同期声，如采访者、主持人、报道员或主人公自述的声音，用来讲事实、发议论、引导节目内容的发展。

（2）被采访者或被拍摄者的语言，用来讲观点、释疑问，属于被动型人物同期声。它受节目内容发展的控制，面对观众容易产生直接交流的感受和效果。

（3）交流型人物同期声，即采访者和被采访者、组织者和被组织者一问一答的语言，也有一群人的讨论语言，它能表现较真实、较活跃的现场气氛。

2. 人物同期声的作用

一般来说，新闻报道中采用人物同期声，既有助于烘托报道现场的真实氛围，又有利于增强新闻的权威性。具体来说，人物同期声兼有图像与解说的双重功能。从声画结构看，人物同期声讲话是一种有声画面，应属直观形象系统，即图像系列；而从表意形式看，它属于语言系统，即解说系列。在有人物出现的人物同期声的画面中，人物动作和声音同步出现。从表意形态上看，人物同期声讲话具有解释说明的作用，但它和解说的作用又不尽相同。

在采用人物同期声时，我们应该注意，人物的讲话要通俗、简洁，要适合人物的年龄、职业和身份。如果讲话较长，则应采取分段录用或中间改用画外音（即插入与讲话内容相关的图像、资料镜头，以丰富讲话的内容）的方式，以求声画统一，达到预期的播出效果和提高新闻质量的目的。

3. 人物同期声的基本特点

（1）人物同期声在具体的行为时空中展开，有声语言成为事件的一部分，既使得画面保持了其本来的意义，又使得语言具有了可靠的真实性。如果把人物同期声改为解说词，让播音员配音，真实性和说服力就会大大减弱，效果也会因此大打折扣。

（2）人物同期声有明显的个体化特征。语言出自某个具体人之口，有助于表现人物的思想、感情。如果没有人物同期声的采访，单靠画面和解说词是很难表现人物的性格特点的。

（3）人物同期声能表达相对完整的抽象意思。虽然人物同期声是一种有声画面，但它与表现事件的有声画面不同，声音不是作为传达现场气氛的因素，而是作为独立的表意因素而存在的，它更主要的目的是让人们去听画面中的人物说了些什么，而不单纯是让人们去看他们做了些什么。同期声与现实画面的有机结合，为受众展示了一幅幅发展前景，这就有助于将记者、编辑的主观倾向客观化。

（二）音响

音响是一种特殊的语言，它是语言和音乐之外的视听艺术中所有声音的统称，主要指生活环境中自然存在的声音（甚至包括噪音）和人为音响。音响具有可感性、时间性、全方向性、表情性、表意性、表真性等特点。音响与画面结合，能造成真实的环境感觉。一部好电影或电视剧的声音和音乐背后总有某种不可抗拒的优美和神秘的东西。好的音响效果和音乐可以成就一部电影，反之，则可能损害一部电影的质量。在大多数情况下，你不会去注意电影或电视剧的音响效果，但是，如果试着把你所喜欢的一部片子的音响关掉，你会有什么样的感觉？你一定会大吃一惊，此时你才知道音响对影视片是多么重要。

1. 音响的分类

（1）同步的自然音响。同画面本身的声源相吻合，拍什么录什么，类似于人物的同期声。它的优点是真实自然，制作起来方便。但是，在镜头转换过程中，如果画面环境变化较大或声音相差较明显时，会出现较大的效果差异，使人感觉声音不连贯。随着录音技术的发展，现在一些电视剧的拍摄经常采用同期录音，在人物同期声录入的同时，外界的声音也随之录入，这就是同步的自然音响。此外，一些纪录片经常采用同步自然音响，以加强节目的真实性。

（2）对位的自然音响。这是一种附加于画面的自然音响。为了使声音具有一种连贯性，用一个连贯的音响贯穿一组画面，造成连贯的声音效果，如街道上的行人、工厂里的工作场面等。有时也为一些没有声音的画面或声音不佳的画面配上相应的自然声响，如寂静早晨的鸟叫、夜晚的虫鸣、轮船开动时的汽笛声音等，用来表示真实的现场气氛和生活环境。这种音响是人为制造的有声源音响，有时出于表意的需要也利用这种音响传达意义。

（3）效果音响。指那些为了某种特殊效果而加入的音响，为了造成某种意境、气氛或强调时使用。效果音响是一种主观音响，但必须以一定的自然音响做依据，符合一定的生活现实。在话剧等舞台艺术中，为了达到真实的效果，就需要加入一定的效果音响来营造气氛、渲染环境等。在影视艺术中，虽然已经可以现场录制各种声音，但效果音响的存在也是十分必要的。因此，电影或电视剧中都需要有专门的拟音师。尤其在拍摄一些大型战争场面时，枪炮声、战马嘶鸣声、呼喊声、军号声等都是为了达到宏大战争效果而加入的音响；在恐怖片中，效果音响显得尤为必要，它是制造恐怖气氛的重要元素之一。

2. 音响的功能

（1）音响能再现真实场景，使人有身临其境之感。一部好的影视剧要再现真实场景，使人有身临其境之感，除了在服装、道具等方面做努力外，也要营造与当

时历史相吻合的音响。例如，在《小武》中，贾樟柯就使用 20 世纪 90 年代初期小城镇特有的各种音响来表现当时的环境：各种叫卖声，那个年代特有的流行音乐，广播中关于开展"严打"活动的宣传，等等。

（2）音响能表达人物的内心感情。音响以表真为主，但以表情见长。如电影《黄土地》的"腰鼓"场面，由 150 人组成的农民腰鼓队，如地火喷发，似怒涛翻滚，震天动地，靠音响渲染情绪情感，给观众以巨大的感染力。

（3）音响寓意，具有象征性的功能。象征性的音响是一种积极的塑造形象的因素，具有隐喻、象征和蕴含哲理意味的能动作用，在影视作品中往往能超越视觉画框，构筑一个新质的听觉意向和哲理境界。如果说，人和物的象征主要构筑一度画面的视觉性意象，那么，音响象征则是构筑二度再造意义上的听觉性意象。在影视作品造型中，象征性音响具有两相性品格，即质的规定性（明确的具形物象）与观念意向的多义性和模糊性的两相性的统一。例如，恐怖片《午夜凶铃》中不断响起的电话铃声从质的规定性来看，只是普通的电话铃声，但是在该片中，它与画面、造型、构图、故事情节等不同元素结合在一起，产生了新的含义，成为恐怖的象征。

（4）渲染气氛，推动剧情发展，有的音响甚至对剧情的发展起决定作用。例如 20 世纪 40 年代我国著名影片《一江春水向东流》的结尾处，素芬投江自尽，老母幼子呼天抢地、号啕大哭、悲痛欲绝，张忠良见此惨状，心犹未忍，天良萌发，但是经不起王丽珍一声紧似一声的汽车喇叭的催逼，慑于权势和雌威，他最终抛母弃子，乘坐轿车扬长而去。这几声喇叭响用得恰到好处，平中见奇，富有新意，原因就在于"响在戏中"。

（三）解说词

解说词指附加于影像之上的画外语言，是非事件空间的创作者对事件空间所发生的事件的评价或解释，用来解释、议论、抒情、介绍背景、表达作者观点等。

解说词也是一种附加于影像之外的声音成分，它为画面确定意义内涵，是一种主要的叙事因素。在叙事形式作品中，它的作用就像是以第三人称来叙事的小说。但解说词更多用于非叙事形式的作品之中，如纪录片、新闻片、教学片、科教片和政论性影片等。

解说词以解说员播讲的语言形式表现出来，从本质意义上讲，它是作者理性思维的直接外化，用以解释、议论、抒情、介绍背景、表达情感等。一般来说，不同题材的影视作品对解说词的运用有不同的要求，知识性、欣赏性较强的题材讲求解说词的文学性和诗意，这种解说词主要用于电影或电视连续剧中。而纪实性较强的题材则更多地要求解说词的公正和朴实。但是，解说词的情况又比较复杂，它不仅

与题材的性质有关，而且与创作者的美学情趣、风格爱好、创作观念等有着很大的关系。从目前电视节目的发展看，观众越来越关注解说词中作者明显的思想感情和独特性，否则宁愿让事实说话，让主人公去说话，这样，观众的思想受到解说词的约束较少。给观众以独立的思考空间，可以充分发掘自己对事件的认识。

美国纪录片研究者比尔·尼考尔斯（Bill Nicowles）曾经在《纪录片的人声》一文中分析了纪录片中语言的四种风格，这四种风格概括了人们对解说词的认识逐步深化的过程以及相应的美学观念对解说的影响。

第一种是直接解说。这种风格的主要特点，一是利用画外解说的方式引导内容发展，在很多时候，解说词有效地支配着画面。这种解说词没有明显的人称概念，它以一种想象式的、命令式的口吻出现，所以又被人称作"神的声音"。在大量宣传题材、政论题材、历史题材以及典型经验报道类型的电视节目当中，富有思想性和召唤力的解说词常常是节目的主干。二是以教诲式的语言试图直接控制观众的思路，引导观众的思维。尽管直接解说的风格能够提高影片的思想价值和文学品位，但是它的理想性和教诲性往往使影片叙事脱离影像本体的具体性，成为概念的集合，从而失去观众。

第二种是背景式解说。即解说词退居到事实的背后，用直接表现不受干预的事实来增加真实的效果，在这里，解说词只起一种介绍背景和串联内容的作用。这种解说风格的兴起，首先建立在新技术的可能性上。由于手提摄影机和同步录音机的出现，人们可以在自然条件下去捕捉人物的活动和自然的声响，通过记录、反映事实发展的自然过程为观众提供完整的内容意义。在这种类型的作品当中，主要的叙事因素是画面提供的事实本身，而不必借助于明确的解说词。纪实美学为这种风格提供了理论上的依据，它强调叙事结构的完整性要受到尊重，让事实尽量保持它原有的透明性和多义性，不要用附加的解说去限定事实的意义，这样，可以让观众对自己所看到的事件和人物做出结论。这种手法的缺陷在于往往不能向观众提供足够的事件背景和因果联系，尽管这种手法有时使人很感兴趣。

第三种是访问式解说。这种风格主要表现为，在采访中，让被采访人或解说员作为事件亲历者在摄影机前讲述他们自己的故事。这种解说的形成主要得益于电视报道的发展。访问式的解说建立在对事实进行客观报道的基础上，它通常以解说词与人物讲话相结合的方式提供解说所应提供的内容。它在现场画面中间穿插访问谈话，使一部分本应由解说表述的内容借被访者之口说出，使之具有明确的对象性和具体性。由具有权威性、代表性的当事人、见证人直接向观众叙述，不仅向观众提供了当事人的议论与观点，同时避免了创作者主观介入的嫌疑，这样使人感到更公正、更客观，也更可信。

第四种是自我参与式解说。即，在尊重事实客观性的基础上，强调作者的主观

介入，作者绝不只是一个客观的旁观者，更主要的是一个参与的目击者、一个意义的创造者和一个论述的制造者，同时也是一个有头脑的报告者。"自我参与"的风格主要表现为解说词有明显的人称概念——创作主体的第一人称，它使附加于视像之上的解说有了明确的对象性。

总之，随着时代和新技术的不断发展，解说词的形式和所起的作用也在不断变化之中。但不管怎样，解说词只是视听媒介中的众多因素之一，它不应也不能成为自成体系的、压倒一切的因素。在一些纪录片或者电视纪录节目中，我们经常看到解说词成为独立的文学朗诵，使视觉画面成为对解说词的图解说明；或者解说时画面根本没有出现解说词中所说的事物，造成解说词与画面二者脱节。解说词作为影视这门视听艺术的手段要素之一，它只有和声音、画面、文字以及色彩等综合因素融为一体才能真正发挥自身的作用，也才能不断发掘出更多的意义，发挥更大的作用。

（四）音乐

音乐是诉诸听觉的时间性的表现艺术，是以一定时间内有组织的乐音运动来反映现实生活的，它的作用主要是表达情绪和情感线索。

1. 电影音乐的表现形式

电影音乐首先是一种音乐。它不同于其他音乐，是因为它要体现影片的艺术构思和创作，要成为电影这门综合艺术的一个有机组成部分。电影音乐融入电影以后，在表现形式上也发生了相应的较大变化，具体表现在以下几个方面：

（1）电影音乐的创作和构思必须根据电影的创作要素，使电影音乐的听觉形象和画面的视觉形象完美融合，体现导演的总体构思和美学欣赏原则。

（2）电影音乐根据影片剧情和画面长度分段陈述、间断出现，并受电影蒙太奇的制约，曲式概念有了新的发展。

（3）电影音乐改变了以前音乐必须用"乐音"构成的传统观念，与电影中的话语、音响等结合，形成了新的分段陈述的结构。

（4）电影音乐的演奏、演唱必须通过录音、洗印等一系列电影制作工艺，最后通过放映影片才能体现它的艺术功能和效果。电影音乐按照在影片中出现的方式分为现实性音乐和功能性音乐。

2. 音乐在影视作品中的作用

在影视艺术中，音乐也不是独立存在的，对它的运用要服从内容的需要。一般来说，音乐在影视作品中的主要作用有以下几种：

（1）揭示主题思想，奠定影片风格，创造意境。属于电影声音范畴的电影音乐具有揭示影片主题思想、奠定影片风格、创造意境的功能。欢乐、喜悦的画面，

便伴以欢乐、喜悦的旋律；悲伤、忧郁的画面，便伴以悲伤、忧郁的乐曲。例如，影片《辛德勒的名单》反复出现的忧伤的曲调揭示了当时社会的恐怖气氛，以及主人公竭尽所能去救助犹太人却阻止不了每天都有犹太人被残忍杀害的事实。影片《小城之春》中的音乐，风格和语言与影片结合得很贴切，并运用画内音乐演唱了民歌，体现了一种纯正的中国风格。

（2）抒情功能，推动剧情发展。音乐的抒情是音乐最具感染力的功能，影视作品中的音乐更充分地展现了这一功能，并且可以推动剧情的发展。

（3）塑造人物形象。在影视艺术作品中，人物的形象不但通过演员的外形、形体语言、台词等来塑造，运用人物声音塑造形象也是非常重要的手段。尤其是在中国的武侠、神话作品中，声音是塑造人物非常重要的手段。

（4）吸引观众的注意力，激发观众的联想。悬疑片中经常用恐怖的音乐来吸引观众的注意，激发他们的想象。

（5）连贯作用。叙事时空中的音乐也可以和人声、自然音响一样，起到为两个空间不连贯的镜头提供时间连贯性的作用，并提供纵深的信息。例如，阿伦·派克（Alan Parker）导演的影片《迷墙》常用平克·弗洛伊德（Pink Floyd）的音乐来连接不同的电影时空。在第一个镜头中，音乐厅外的前景上站着两个人，隐约传来音乐声（纵深空间），然后音乐厅的门被打开，走出一人，音乐声因开门而变得响亮一些。镜头切至两人站在音乐厅的入口处，音乐并没有中断（起着连接镜头的作用），而是变得更响了。镜头又切至音乐厅内，两人朝音乐厅内走去。音乐依然没有中断，反而变得更响了。

相对于电影来说，电视对声音与文字更为重视。这是由于电视的声轨（语言、音乐、音效）决定了观众在什么时候要注视屏幕，因此也可以说电视中的声音主导了影像的可理解度。换句话说，相对于影像来说，电视里的声音担负了价值评断的剪辑功能，比起以壮观的影像来吸引观众，声音有着更好的认同作用。

二、影视文字符号

影视文字符号，也就是常说的字幕，是通过银/屏幕显现、以阅读的方式来接受的信息。字幕起源于无声电影及幻灯屏幕，当电影还是"伟大的哑巴"时，字幕曾经是电影剧作的构成元素之一，在叙述故事情节、交代时代背景、刻画人物性格、表达思想内涵等方面起到了一定作用。字幕的出现为人们接受信息开辟了阅读的通道，增添了一种载体。在视觉语言中，画面的表现功能早已被人们所认识，而视觉语言中的另一项要素——字幕，却没有引起人们足够的重视。今天，字幕已不只是呈现片名和摄制人员名录的工具，它不仅在内容表达方面有着强劲优势，而且

在画面构成和节奏构成方面也显示出特殊的魅力。字幕在电视中具有补充、配合、说明、强调、烘托、渲染、扩大信息量和美化画面构图等作用，还具有画龙点睛、为电视节目增光添彩的艺术效果。从本质意义讲，字幕具有与语言相同的表意功能和解读方式。但是，从形式角度看，它是一种完全的文字系统，在电视节目中通常又是与语言相分离的接收系统。可以说，字幕是一种独特的表现元素——画面的接收方式和语言的解读方式，这种特殊性使得字幕的运用首先必须注意与有声语言的和谐关系，它只能是有声语言的补充和加强，不能成为理解有声语言的干扰因素。

在目前的电视节目创作中，字幕的运用日渐增多，其通常的用法有以下几种。

1．说明性字幕

它主要是对画面做辅助性介绍，如人名、地名、时间以及事实梗概等，这样可以简单明了地使观众了解最基本的新闻要素，无须再用解说。这是一般节目中最常用的。例如，中央电视台的《新闻联播》每次都会对播音员的姓名、每条新闻的记者姓名和报道的电视台打出相关字幕做出辅助性介绍；中央电视台新闻频道的《讲述》《人物》等栏目在介绍人物、事件时也都会打出人物身份、事件等的相关字幕加以说明，简单明了，既省却了话语的烦琐，又使观众加深了印象。

2．强调性字幕

它主要是对画面或语言解说所表达的意义进行强调，使人加强对节目内容的理解。这种强调通常有两种方式：一是抽出内容的精要打成字幕，让观众从阅读中直接理解某种意思。例如 CCTV－4 和 CCTV－9 的一些英语新闻节目，为了便于观众理解，将新闻的内容以字幕的形式复制出来，使观众在跟不上英语主持人语速的情况下也能够看懂新闻。一些地方台在新闻播出之前和之后都有字幕对相关内容做出提要和总结，使观众能够对精要部分有直观性的了解。再如，当电视片的内容涉及中国历史上的典故、传说时，单靠画面或解说词来表述，难免会使普通观众懵懵懂懂，这就需要字幕来加以解说。二是通过对解说的重复来加强意义的感受程度，造成强调效果。例如，中央电视台新闻频道曾经的《社会记录》栏目，主持人以一种讲故事的方式向观众娓娓道出社会上的一些事件，每一期事件所涉及的人物资料以及相关的社会关系在主持人介绍的同时都会打出字幕加以重复说明，使观众能够对节目中的相关信息有进一步的了解，起到强调的效果。

3．信息性字幕

它主要是作为一种独立的表意单元传达某种相对完整的信息，用来补充节目直接内容之外的信息。这类字幕主要是电视台对节目做出临时变更时为了方便观众及时接受信息而打出的字幕。例如，体育赛事中因为某些直播赛事的不可预知性使原定比赛时间延长而不得不将原定的节目计划推迟，这就需要打出字幕及时通知观众。再如，电视节目播出的同时，一些实时的新闻动态都会在下方滚动播出。这两

种字幕都是作为一种独立的表意单元传达相对完整的信息，它们与正在播出的电视节目互不影响。

4．可读性字幕

这种字幕不是为了介绍或说明某个事物，也不是单纯为了传达某种真实的信息，而是具有某种类似文学语言的作用，能使人们通过阅读产生引申和联想，它既是对画面内容的加强，又具有游离于画面内容之外的独立意义。字幕作用于视觉，又引发人的想象，往往比解说更能引起人们的注意。通过字幕唤起观众的思考和情感体验，这是可读性字幕运用的关键所在，所以，它应该准确、精练、有力度、有韵味，能起到画龙点睛的作用。某些电视诗词鉴赏等节目，直接将一些有韵味的散文、古诗词等文学作品搬到屏幕上，使观众既可以聆听解说者的声音，又可以通过字幕直接看到原文，同时配以优美的画面，真正做到声音、文字和画面的结合，从而引发观众的想象和情感体验，加深理解。

从字幕的基本作用来看，主要分为两种：突出内容、辅助解说。上述四种类型的字幕就其作用来看都是起着这两种作用中的一种。说明性字幕和强调性字幕主要起辅助解说的作用，而信息性字幕和可读性字幕则主要作为相对独立的内容而存在，起突出内容的作用。当然，这两种作用并不是对立的，有时会有重合之处，某些突出内容的字幕也会有辅助解说的作用，反之亦然。字幕的使用没有可以遵循的规则，只要是有利于电视栏目，都可以灵活运用。

总之，在电视节目的创作中，不仅要使字幕不局限于一般的介绍性用法，而且要使其有可读性，这是一个很值得注意的问题，对开掘字幕的表意作用有着重要的意义。

三、声音与画面的关系

影视艺术作品制作时赋予画面与声音的关系也大致分三种：①声画同步；②声画对位；③声画分立。

曾经在很长的一段时间里，画面与声音基本处于同步状态，画面要表达的主题、基调正是声音要表达的主题、基调；声音所展现的情绪、情调也与画面要展示的情绪、情调如出一辙。声画同步是影视艺术作品中最常用的处理手段之一，声音在其中多半是产生一种烘托的效果，在故事性较强的影视艺术作品中，它可以强化艺术效果，帮助画面来共同烘托、渲染主题。例如陈凯歌的影片《和你在一起》，王志文饰演的老师给小春上最后一课的片段和影片最后两人车站相遇的片段。其中，在最后一课的片段中，衣着整洁的老师坐在琴旁为小春伴奏，两个人沉浸在乐曲中。配合着音乐，观众看到了两人即将分离的不舍、老师对小春的爱和小春在音

乐道路上的潜力与希望。在影片最后两人车站相遇的片段中，小春因为领悟到父爱的珍贵，在火车站大厅里激动地拉起了小提琴，带有感恩色彩的琴声配合小春淌着泪水的脸以及剧中人激动的表情共同把影片推向高潮。在纪录片中，声画同步可以体现真实感（声画同期录制）。这样的例子很多，如《神奇的地球》中播出过的《最后的蒸汽机火车》。该片是对当地最后一列蒸汽机火车退役前最后一天的纪录。用胶片拍出的画面带着与众不同的温暖的褐色调子，颇具老照片的情调，进站时火车周围包裹的浓浓的白色水蒸气和蒸汽机火车特有的轰鸣声让观众倍感真实。

电影声画艺术语言中，同样也出现了声画不同步的方式，这种不同步主要有两种情形：一是声画分立；二是声画对位。声画分立，就是指影片的声音与画面各自按照自己的逻辑展开，声音与画面的关系是各自独立、互相补充、若即若离的。在声画分立之时，声音一般不会来自画面之中，而是以画外形式出现，但在总体情感、情绪上与画面又有一种相互映照的关系。而声画对位，意味着声音与画面在情感、内涵、情绪、情调、氛围、节奏方面恰好是错位、对立的，形成很大的反差。恰恰相反正是由于声音与画面的差异、对立、错位，才更有力地形成了一种对比和对照，从而用一种反差的方式更强有力地表达出正面的意义、价值。声画分立的例子有陈凯歌的影片《和你在一起》中的擦拭乐谱片段：画面是小春一边擦乐谱一边想着谱子上的音乐。同时一段激动人心的小提琴曲响起，这音乐像是从小春的心里和沾满灰尘的谱子里流淌出来的，这段画面和配合它的音乐告诉观众，小春领悟了老师这种教学方法的用意，并且在音乐方面得到了提高。又如影片《人到中年》里，女主人公陆文婷在昏迷中，似乎感觉自己正在无边的荒漠上艰难攀行。画面上陆文婷在荒漠上攀行，这时作曲家从画外插入了一段"无字歌"，这段音乐情感哀怨、忧伤，同时又有挣扎奋斗的情绪包含在内。声画对位的例子，如某影片中背景是十分优美的音乐，画面却是法西斯在残暴地杀人。影片《老井》中，女盲人凄凄惨惨的演唱与围观人群的哄笑形成巨大反差，为影片增色不少。

制作影视艺术作品会用到很多不同的剪辑手法，它们是在影视艺术作品中建立画面与声音关系的途径。主要的剪辑手法有错觉蒙太奇、叙事蒙太奇、表现蒙太奇、平行蒙太奇、对比蒙太奇、复现蒙太奇、交叉蒙太奇、象征蒙太奇、联想蒙太奇、叫板蒙太奇、扩大与集中蒙太奇、过去与未来蒙太奇、夹叙夹议蒙太奇、风格化蒙太奇、声音滞后蒙太奇、声音提前蒙太奇等。其中，画面的剪接可以通过声音的过渡辅助完成，声音和画面剪接的相互呼应、相互协调可以推动故事的发展，提升作品的艺术性。例如影片《勇敢的心》，主人公得知自己的妻子被贵族害死后回去报仇，当他杀死第一个士兵时，影片用了一连串的风格化蒙太奇，把一些微小的细节声音放大来表现主人公内心的仇恨、动作的干净利索。在影片的尾声，主人公被处死时大喊"freedom"，对他的喊声也进行了风格化处理，使整个场景更具震撼

力。而在主人公被处死的场景，围观行刑的人们因为目睹残忍场面而发出的声音使得用错觉蒙太奇处理过的画面产生了更逼真的效果。

总之，声音表现力的运用为电影蒙太奇展开了广阔的天地。在声音与画面、声音与声音的组合上有着丰富的待发掘的艺术表现潜力。电影有了声音，电影语言就从单纯的视觉语言发展为更为丰富的视听语言。

思考题

1. 简述电影第一符号学的主要研究领域。
2. 简述影视的基本符号。

第五章　影视传播的语言系统

本 章 导 读

　　影视传播的语言系统可以分为两个大的系统，即蒙太奇和长镜头，前者强调影视语言的创造性使用和戏剧效果，后者则更重视影视语言的再现功能和纪实性。所谓影视传播的语言系统，就是对这二者的介绍。

第一节　蒙太奇——表现性影视语言

蒙太奇（法文 montage 的音译），原意是装配、构成，苏联电影艺术家们借用这个词，将其作为镜头、场面或段落组接的代称，使得蒙太奇成为电影美学中一个十分重要的专用名词，并且，在总结大卫·格里菲斯（D. W. Griffith）剪辑经验的基础上，形成了研究和实验蒙太奇理论的以列夫·库里肖夫（Lev Kuleshov Vladimirovich，1899—1970）、谢尔盖·爱森斯坦（Sergei Eisenstein，1898—1948）、普多夫金（Vsevolod larionovich Pudovkin，1893—1953）等为代表的苏联蒙太奇学派，他们强调"电影创作的基础是表现性，而不是影像性。表现性可以传达出对于客观世界的主观感受，它比客观世界的单纯影像（摹写）更深刻、更概括"①。这是电影史上第一个完整、系统、自觉的电影美学和哲学理论学派。

蒙太奇理论的历史发展经历了非常曲折的过程。早期，蒙太奇思想在苏联得到了深入的研究和发展。20 世纪四五十年代，随着意大利新现实主义和法国新浪潮电影运动的兴起，作为美学思想的蒙太奇理论受到轻视和批判；而 60 年代，作为形式主义美学原则的蒙太奇思想在西方重新受到推崇。"六十年代对早期苏联蒙太奇美学的重视是与他们对二十年代苏联文艺界存在的未来主义、构造主义和结构主义的兴趣一致的。蒙太奇电影美学被说成是一种形式主义就与这种一般看法有关。"②

一、蒙太奇的发展

（一）早期的蒙太奇

最早的电影只是作为一种新技术的展示和简单的游戏出现的。1895 年 12 月，法国人卢米埃尔兄弟第一次公开放映了电影，标志着电影史的开端。早期电影几乎都是用一种非常简单的方法制成的：把摄影机对准一个物体，用手摇动摄影机摇柄，直到把胶片拍完。他们记录的内容大多是些小事或趣事，像"婴儿午餐""工厂大门""火车进站"等，这里还没有真正的蒙太奇可言。不过摄影师在拍摄时，经常需要挪动机器，再加上胶片不够长，使影片在拍摄的过程中经常中断，这样就

① ［苏］叶·魏茨曼：《电影哲学概说》，崔君衍译，中国电影出版社 1992 年版，第 181 页。
② 李幼蒸：《当代西方电影美学思想》，中国社会科学出版社 1986 年版，第 87 页。

不得不打破固定视点和连续拍摄的惯例，因而在银幕上出现了一种根据原事件次序组接镜头的原始的蒙太奇。这种蒙太奇与其说是一种美学上的追求，还不如说是被迫地使用，常常没什么连贯性，给观众造成的是一种视觉跳跃和混乱的感觉，但是在当时这已使他们大为惊叹，因为他们在银幕上看到了活动的真人。最初的几年中，摄影机的发明者在世界各地拍摄，把游行检阅、国王访问等新闻及世界各地的消息带到小电影院。

随着电影实践的增加，一些艺术家开始利用电影来为自己服务，表达一些新奇的想法。法国演员兼导演乔治·梅里爱（Georges Méliès，1861—1938）早年是一个魔术演员，他利用电影摄影的特点拍摄了最早的特技电影。梅里爱1898年拍摄的《画家的笑话》，运用多次曝光、挖剪等手法向观众表演了电影魔术，但这里还没有场景和机位的变化。不久以后，故事题材的介入使电影迈出了重要的一步，影片中开始出现了预先经过安排和排练的动作片段。卢米埃尔的影片《水浇园丁》被认为是第一部用事先安排好的情节拍摄的影片。梅里爱的影片《灰姑娘》（1899）开始把不同场景拍下来的镜头连接在一起说明一个故事，通过一个中心人物的活动为20个不同的活动片段确定了一种联系。通过这样的尝试，梅里爱发现，这种做法比单镜头的表现容量更大，能叙述一个复杂得多的故事，于是1902年他又拍摄了共有30个场景的《月球旅行记》。在梅里爱的这些影片中，一个场景就是一个镜头，而导演通过镜头的组接、场景的变换实现空间范围的拓展。可以说，《灰姑娘》等影片已经出现了蒙太奇的萌芽。

但是卢米埃尔和梅里爱他们还不懂得在一个场景中将镜头进行分切，而是始终采用固定视点拍摄，一味出现呆板的全景，布景是舞台式的，镜头的连接也是一种最简单的、机械的连接。人们把这种视点称为"乐队指挥的视点"——画面的边框相当于舞台的边框，观众看影片就像看舞台剧，镜头始终保持在全景的位置上。

这时候，有人开始寻找电影独有的、不同于其他艺术形式的结构方式，其中主要是英国人和美国人。英国的勃列顿学派发现，摄影机并不一定要固定在一个位置上，可以把摄影机推近到拍摄对象面前拍摄人物的细部，也可以使摄影机远离对象展现广阔的空间环境，于是就出现了特写、近景、中景、全景、远景等不同的景别，而且可以根据内容需要把不同景别的镜头连接起来。据此，蒙太奇的手法有了很大的进步，而摄影机也可以像人的眼睛一样自由移动了，导演可以使观众从各式各样的角度看电影，"乐队指挥"可以坐在飞毯上到处飞翔。"乐队指挥的视点"被彻底否定，显示了勃列顿学派在蒙太奇方面的世界领先地位。他们多视点多空间的处理现实的方法，主要解决了三个问题：一个场景可以分割为若干镜头；一个场景内的镜头可以运用不同的景别；场景是可以转换的。这种停机拍摄、多视点、多空间的广泛运用，标志着蒙太奇技术已经基本上形成了。因此，可以说，勃列顿学

派是蒙太奇真正的发明者。

美国人也在研究电影思维的新形式。美国导演爱德文·鲍特（Edwin S. Porter）是一位关注电影工业的机械师，后来成为爱迪生公司的摄影师。他做了一些涉及电影剪接的试验。有一次，他在爱迪生的片库里发现了一些反映消防队员活动的影片素材，于是他又用演员扮演的方法补拍了消防队员抢救母亲和孩子的镜头，然后把它们组合起来，完成了一部表现消防队员生活的戏剧性电影故事片《一个美国消防队员的生活》，这是 1902 年的事情。鲍特在这里的尝试至少有三点是重要的：

（1）确立了电影表现运动的新形式。鲍特的这种影片结构，不仅表现了一个复杂的事件，而且流畅地表现了事件的进程，这意味着并非一定要用一个镜头去表现一种完整的意思，也可以通过镜头的组接加以补充和修饰。在这里，导演获得了表现运动的自由权，他可以把动作分成小的单元，从而得心应手地去掌握。

（2）探索了电影获得空间自由的可能性。鲍特把实景拍摄的记录材料和摄影棚拍摄的表演材料连在一起，构成了统一的电影空间，且没有明显地打断运动的连贯性。

（3）向人们传达了崭新的时间观念。如影片的开头是一个队员坐在椅子上打盹，他梦见一个女人和孩子被困在大火中（梦境用"梦圈"来表现），接着是报警镜头，随后的四个镜头是救火队赶到现场，然后是救火。一个很长的时间过程被压缩了，但并没有给人以明显的中断感觉。可以说，在探索诸如运动、时间和空间这些最基本的电影构成要素的表现力方面，鲍特的探索是奠基性的。

以上探讨了原始的蒙太奇和早期的蒙太奇，而真正全面、系统、熟练地运用蒙太奇，促使电影语言向前迈出决定性一步的是美国导演大卫·格里菲斯（D. W. Griffith），他使蒙太奇成为艺术手法，被公认为第一个使用蒙太奇的人，因为他最先把蒙太奇作为电影思维加以运用，并作为加强故事戏剧性的手段来运用。

格里菲斯发现电影镜头的连接顺序是由戏剧性的要求所规定的，根据这个要求，从最适当的位置去拍摄，摄影机可以起到更积极的作用。当摄影机很近地拍摄演员时，人们可以较好地了解演员的感情，这就产生了特写和其他不同的景别。另外，他认识到影片的每一个段落均可以由一些不完整的镜头组成，而这些镜头必须根据戏剧性的要求进行选择和排列。在格里菲斯的作品《一个国家的诞生》（1914）中林肯遇刺一段中，他成功地运用了插入镜头和平行组接来造成悬念。后来他在《党同伐异》（1916）中又探索了电影结构的新形式。影片表现了发生在四个不同历史年代的四件不同的事件，即古巴比伦大屠杀、基督受难、圣-巴戴莱姆教堂大屠杀和现代的"母与法"。这四个故事的性质不一样，有历史事实，有宗教故事，也有虚构的现代故事，他企图以这四个故事的并列表现阐述这样一个主题——自古以来人类就是在"排除异己"。在影片中，他把四个不同性质的片段穿

插起来表现，创造了电影叙事的独特时空结构方式，以此证明了组接不仅起着镜头连接的作用，而且可以把时间和空间打乱，扩大和深化电影的表现力。

格里菲斯对蒙太奇技巧的其他尝试还有：用闪回镜头把现在和过去的情节连接在一起，利用思路的连续性使情节变得连贯；用从长逐渐到短的镜头组接的手法来创造电影节奏；用交叉组接来造成紧张刺激的效果，制造悬念，创造了著名的格里菲斯"最后的营救"。在格里菲斯的手中，镜头组接可以引导观众的反应。格里菲斯所做的一系列实践使蒙太奇第一次具有了美学的意义，可以说，格里菲斯创造了电影的句法。在 1908 年以前，电影还只是拼凑字母，但自从有了格里菲斯之后，它开始有了银幕文法和摄影修辞。格里菲斯是在实践上集蒙太奇技术之大成者，他创造了丰富的电影句法和真正的电影语言，对电影艺术的发展作出了巨大贡献。

（二）库里肖夫对蒙太奇的推进

格里菲斯虽然在蒙太奇发展的历程中迈出了决定性的一步，然而，他运用蒙太奇只是一个不自觉的过程，他运用蒙太奇手段只是为了增加剧情的吸引力，并没有将这种实践上升为理论。蒙太奇理论的真正确立要到苏联蒙太奇学派那里才告完成，最为突出的创造性工作是库里肖夫做出来的。十月革命后，库里肖夫在莫斯科电影学校建立了库里肖夫实验室，聚集了包括爱森斯坦和普多夫金在内的一大批电影爱好者和研究者。

库里肖夫实验室所进行的两项互相联系的工作，极大地推进了蒙太奇理论的进展。一是，他们花了几个月的时间，将格里菲斯的《党同伐异》几千个镜头逐个分解、重新组接，掌握了剪辑的不少奥妙。他们发现了电影传达意义的基本规律，进而改造并丰富了"蒙太奇"的概念。二是，与此同时，库里肖夫做了一个实验，他将在仓库里发现的沙俄时期的著名演员伊凡·莫兹尤辛的一个特写镜头与另外三个有明确目的的镜头组接在一起，让观众发表各自的观感：第一个是与一碗汤的画面组接在一起，观众认为是表示饥饿；第二个组接是与一具尸体连接，观众认为是悲伤的表情；第三个是与一群孩子的场面组接，观众认为画面表现了演员的欣喜感情。观众对莫兹尤辛的表演给予了极高的评价，但事实上这三幅画面是同一个镜头。

由此，库里肖夫得出结论：在电影中，表演不是主要的，意义是在上下镜头的联系中产生的，不同的画面可以组合在一起，并产生隐喻。因此，电影的组接是影片产生意义的基础。在这一基础上，他提出了著名的"库里肖夫效应"。

库里肖夫还有另外两个著名的实验，一个实验是，一把左轮手枪分别与一张大笑的脸和一张恐怖的脸的组合会产生不同的含义，另一个实验是为了证明在不同时间、地点拍摄的镜头可以组合起来形成一个新的景观：

第一个镜头是一个男人从右向左入画（在莫斯科拍摄）。

第二个镜头是一个女人从左向右入画（在另一个城市拍摄）。

第三个镜头是两人相遇握手，然后男子举手指向画外（在莫斯科拍摄）。

第四个镜头出现了美国白宫。

第五个镜头是两人走向台阶（在莫斯科大教堂拍摄）。

这一组镜头告诉人们的是两人在白宫前会面。

另外，库里肖夫还试验过将不同女人的手、腿、脸、躯体组合成一个女人。这些实验说明，在实际生活中，互不关联的场景可以作为局部组合成一个子虚乌有的完整的行为过程，并从中产生影片的意义。他进一步提出，产生意义的核心不是胶片，而是观众的期待心理和联想心理。他的这一论点从伊万·巴甫洛夫（Ivan Pavlov）实验心理学关于条件反射的联想理论中得到支持。

库里肖夫是世界电影史上第一位实践并得出完整理论的电影家。关于他的理论遗产，正如普多夫金所归纳出的："库里肖夫说，'对任何一种艺术来说，第一是材料，第二是将这些材料适当组合起来成为艺术的方法……'库里肖夫所说的材料就是指已拍成形的各自分散的胶片，而方法，则是创造性地按特定的次序将这些分散的胶片组接起来。他认为电影艺术不是从演员的表演和镜头摄制开始的。电影是在导演将这些繁杂的镜头组接起来的时候开始的。将这些繁杂的镜头胶片按不同的次序组接，会产生不同的结果。"①

从今天来看，库里肖夫的认识指出了蒙太奇的技术特性，但只是一种分段原则，是关于电影美学基础的蒙太奇，还没有成为电影思维的蒙太奇。

（三）爱森斯坦等人对蒙太奇的贡献

蒙太奇思维，即把蒙太奇作为一种思维方式或一种哲学看待，它是其他传统艺术所没有的、影视艺术独特的思维方式，这在电影美学上引起了重大的突破。就具体的手法来说，它开辟了电影语言的议论功能，主要的理论贡献应该归功于普多夫金和爱森斯坦。

1920 年 27 岁的普多夫金进入莫斯科国立电影学校，主要作品有《母亲》（1926）、《圣彼得堡的末日》（1927）、《成吉思汗的后代》（1928）。同时著有许多电影理论著作，其中最为重要的是《电影导演与电影素材》一文，他也因此成为苏联摄影技巧学派的主要代表。

普多夫金同其他苏联电影创新家们一样，认为电影的基础是表现性，而不仅是

① ［苏］多林斯基编：《普多夫金论文集》，罗慧生、何力、黄定语译，中国电影出版社 1985 年版，第 90 页。

影像性。他分析了银幕形象的两个组成元素：蒙太奇和演员的表现性。蒙太奇是为表演服务的，也就是说，电影所有手法都是围绕一个主要目的：衬托演员的表现性。两者密切相关，均纳入综合的银幕形象整体之中。为此，他提出了核心的定义：蒙太奇——电影分析的逻辑。有分析才有表现性，通过蒙太奇首先寻找出对思想的最充分和最深刻的揭示。他在《电影导演与电影的材料》中阐述了自己的分析学观点：

（1）导演的工作。这一工作首先是由局部和元素的分解构成的。细节总是意味着深入研究。因此，他特别强调细节在叙事中的作用。导演的分析过程就是处理"微分"与"积分"的关系。所谓微分，就是细节，以小喻大，以局部反映全局，艺术家直觉性的创造本色就在于发现细节和选择细节。所谓积分，就是整体的状态、综合性。

（2）深入现象实质的两个因素，即电影的时间和空间。现实不是创作电影的真正素材，现实是存在于胶片的各种各样片段中的。导演可以把各个片段缩短或拉长，也可根据片段的内在要求，把它们重新结合起来，创造"理想的""新现实"。

（3）蒙太奇的辩证本性——分割、切断——在形成意义中的作用。以若干镜头构成一个场面，以若干场面构成一个段落，以若干段落构成一个部分，等等，这就叫蒙太奇。"在作为艺术现象的蒙太奇中，意义的形成与其说依赖组合，还不如说依赖'分割'和'切断'"，在"电影中，分割与切断的方法获得了最完美的形式"，"借助电影技术方法而发展到极度完美形式的分割和组合，我们称之为电影蒙太奇"。①

他认为最重要的蒙太奇方法有五种：①对比，②平行，③隐喻，④交叉，⑤复现以及有声电影的声画组合。

另一位蒙太奇理论的贡献者是爱森斯坦。法国著名电影理论家马赛尔·马尔丹（Marcel Martin）认为："他（爱森斯坦）为电影带来的贡献——思维蒙太奇，正是电影语言的独特手段发明史上的重要阶段之一。"②

爱森斯坦生于拉脱维亚，是无论电影理论史还是电影艺术史都不能不提到的人物。作为电影艺术家和导演，他向世界电影宝库贡献了不朽的《战舰波将金号》等名作；作为电影美学家和理论家，他同格里菲斯一起完成了对电影叙事形式的实践与理论的创建，确立了蒙太奇作为电影表现、表意的基本语言形式；他把电影蒙

① ［苏］多林斯基编：《普多夫金论文集》，罗慧生、何力、黄定语译，中国电影出版社1985年版，第90页。

② ［法］马赛尔·马尔丹：《电影语言》，何振淦译，中国电影出版社1983年版，第137页。

太奇理论发展到美学的高度，至今仍然是电影美学中最有影响的理论之一。因此，谈蒙太奇，就必然要谈爱森斯坦，而谈爱森斯坦的电影美学，就要以蒙太奇理论为中心，换句话说，爱森斯坦是蒙太奇美学最具代表性的人物，其主要理论包括：

（1）杂耍蒙太奇。杂耍蒙太奇（也称吸引力蒙太奇，attraction）理念将他引入电影：电影是传播思想而不是故事的，最重要的不是显示各种事实，而是情绪反应的组合。因此，无论在理论上或实际上，它既不受电影剧本束缚，也不受逻辑约束。这一结构的产生附有一系列条件的反射运动——主题效果的实现，也就是实行了宣传工作。他强调，没有"煽动"就没有电影："杂耍（从戏剧的角度来看）是戏剧的任何扩张性因素，也就是任何这样的因素，它能使观众受到感性上或心理上的感染，这种感染是经过经验的检验并数学般精确安排的，以给予感受者一定的情绪震动为目的，反过来在其总体上又唯一地决定着使观众接受演出的思想方面，即最终的意识形态结论的可能性。（'通过情欲的生动表演'达到认识，是戏剧特有的认识途径）。""这种方法从根本上改变了按部就班地安排'感染手段的结构'（整个演出）的可能性：不是静止地去'反映'特定的、主题需要的事件并仅仅通过与这种事件有逻辑关联的感染手段来加以解决，而是提出一种新的随意挑选的、独立的（而且是离开既定的结构和情节性场面起作用的）感染手段（杂耍）自由组合起来，但是具有明确的目的性，即达到一定的最终主题效果，这就是杂耍蒙太奇。"①

从这里可以看出，爱森斯坦这一时期所说的影片"思想"，事实上还停留在情绪的煽动上。1924年所拍摄的《罢工》是他从戏剧转入电影的第一部作品，影片中可以找到许多运用吸引力蒙太奇原则设计的场景段落。例如，在影片结尾部分，把工场主与军警屠杀工人的镜头同屠宰场宰杀肉牛的镜头联系在一起，并交替出现；开头部分烟囱与工场主的组接；空空的烟囱与停在烟囱口的乌鸦的组接；军警头目与工人住宅的组接；等等。

（2）理性蒙太奇。理性蒙太奇是杂耍蒙太奇思想的延伸和发展。这期间爱森斯坦拍摄了《罢工》（1924）、《战舰波将金号》（1925）、《十月》（1926）、《总战线》（1928）等主要作品。从《罢工》中他得到启示：电影的影像不仅要记录新的事物和新的属性，并且要从思想本质上认识它们。电影要从情绪上升到思想，为此要发现新的形式，创造"电影语言"，他提出了理性蒙太奇的思想。由于从这时起他开始受到来自官方的指责和批判，被冠上形式主义、概念主义、反现实主义等罪名，因此，至今还没有发现他有关"理性蒙太奇"最早的文字材料。直到1929年，他发表了关于理性电影的纲领性文章《展望》，同年还发表了《在单镜头画面

① ［苏］爱森斯坦：《蒙太奇论》，富澜译，中国电影出版社1999年版，第425页。

之外》《有声电影的未来》《电影中的第四维》等，才从不同方面阐述了他的理性电影观念。

1930 年 2 月 17 日，爱森斯坦在巴黎苏邦纳大学演讲时阐述了他的理性蒙太奇电影的意义："理性电影是能够克服逻辑语言和形象语言之间的不协调的唯一手段。在电影辩证法语言的基础上，理性电影将不是故事的电影，也不是轶闻的电影。理性电影将是概念的电影。它将是整个思想体系和概念体系的直接表现"。①

爱森斯坦还进一步说明了形成理性电影思想的基础："我这种关于电影的新概念是以这样一个想法为根据的，即迄今被认为是彼此没有关联的，并且至今未曾结合成对偶的理性过程和感性过程——科学与艺术——可以在电影辩证法的基础上结合起来，形成一种综合体，这是一种只有电影才能做到的过程。科学程式可以赋予诗的感性性质，我将试图把《资本论》拍成电影，从而使卑微的工人和农民能以辩证的方式理解它。""理性电影就是力求用简洁的视觉图像叙述抽象的概念。"②

在《十月》中，我们其实已经可以发现他的这类做法，如将圣像与上帝、将军与拿破仑、机器孔雀与克伦茨基以及克伦茨基与列宁的镜头多次对立……这种现在看来颇为幼稚的类比手法，是为了突出对事物品质的认识。

这一时期爱森斯坦最重要的贡献和成就当然是拍摄了《战舰波将金号》。《战舰波将金号》是一部完全按照他"杂耍"和"理性"蒙太奇美学思想拍摄的影片。在影片的叙事结构上，全片以"起义"为核心，分为五个各具独立性的小段落：①人与蛆虫；②甲板的冲突；③死者的激发；④敖德萨阶梯；⑤与舰队的相遇。

戏剧的高潮与低潮按黄金分割律的原理分布在全剧的 2/3 和 3/4 之处，即华库林楚克的葬礼（低潮）和战舰波将金号的升旗（高潮）。而每一个小段落也同样有高潮与低潮的分割。

爱森斯坦运用黑格尔的辩证逻辑原理阐述了他的"辩证的"蒙太奇思想：通过"正—反—合"进入新的"正—反—合"，以此类推，矛盾在不断冲突中螺旋式上升、发展，直到高潮。如"敖德萨阶梯"段落中：

正：士兵在台阶顶出现；

反：妇女的尖叫；

合：意识到压迫降临；

正：意识到压迫降临；

反：台阶下群众抗争；

① ［苏］爱森斯坦：《蒙太奇论》，富澜译，中国电影出版社 1999 年版，第 451 页。

② 同上书，第 451 页。

合：士兵开枪镇压；

正：士兵开枪镇压；

反：群众有人倒地，有人呼喊；

合：士兵的枪弹更密……如此不断推进，达至高潮。

影片在每一个演进的过程中，发生新的冲突，产生新质，其中，对立面的冲突是矛盾发展的根本要素，所以特别强调"不同质的画面的组合"，如：

（1）人与蛆的对立。
（2）镇压与反抗的对立。
（3）哀悼与愤怒的对立。
（4）喜迎与屠杀的对立。
（5）紧张备战与欢庆胜利的对立。

这里进一步发展了《罢工》中的杂耍蒙太奇手法，建立在心理激发基础上而不是遵循叙事逻辑的剪辑手法，完全以"冲突"为核心组织故事，作为影片经典段落的"敖德萨阶梯"是最为突出的例子。

从镜头角度看，哥萨克军队由上而下逼近，与军队同向而行的是逃跑的群众（这是大部分人），推童车的母亲（特写），下滑的、越来越快的童车（特写）；由下而上与军队相对的是部分哀求的群众、大声呼叫着的母与子（特写）。

这样就形成了一个全面对立冲突的结构：上下左右前后镜头角度；欢庆与恐怖两极情绪的气氛渲染；群众的混乱与军队的整齐的场景对列；母亲的呼救与军队的冷酷的强烈对比；等等。将一个原本只需三分钟走完的路程延长到近七分钟，产生了震撼人心的力量，其中童车下滑的画面成为经典场景，在以后的许多影片中不断被援用。

另外为人称道的是在波将金号开炮时插入的三只石狮的画面，具有更为鲜明的感染力。这三只狮子分别是卧、坐、站三种不同的姿态，影片将这三个画面顺序组接，形成一组运动的姿态，隐含了人民觉醒的哲理，其喻义特征后来被他进一步发展为理性蒙太奇的根据。

总之，理性电影的重点是使观众通过画面达到对事物本质意义的理性认识。

（3）冲突论。1938 年，爱森斯坦发表了最重要的著作《蒙太奇 1938》。这篇文章集中讨论了两个问题：一是画面与形象的关系；二是形象与思想的关系。

在画面与形象的关系上，他认为，画面是在银幕上直接观察到的影像的最小单位，是直观的、单一的；形象则是在诸多画面组合过程中产生的、包含着观众主观认识的"感觉综合体"，是意义与内涵的表象。由此他提出了"冲突论"这一核心

概念："两个蒙太奇镜头的对列不是二数之和，而更像二数之积"①，是 1＋1＞2 的关系，它有别于叙事蒙太奇，强调每个镜头都具有内在的能量，即蕴含着与对立面冲突的动力，如体积上的大小、运动中的方向、光线上的明暗等，当两个镜头组接在一起时，就会发生冲突、撞击，从而超越原义产生的心灵效果。意义内涵不在单个画面里，而是在画面背后，存在于这一联系、对立、冲撞的过程中，那么过程就是最主要的，而过程就是细节的组合。这一过程也包含"观众的情绪和理智"，即观众的参与。

在形象与思想的关系上，爱森斯坦认为，"蒙太奇不仅是制造效果的手段，而且首先是表述手段，是通过特殊感情的电影语言形态和特殊电影言语形式表达思想的手段"②。他论述了由形象向思想转换的可能性与途径。爱森斯坦坚持了恩格斯关于对立统一的辩证思想（正—反—合），即斗争与冲突形成新的概念。对艺术来说，就是通过对立的热情而活跃的冲突，形成具体的理智的概念，从而获得正确的感觉。画面—镜头—形象的形成过程，是一个转义的过程，其核心是概括概念，形成思想。

爱森斯坦和普多夫金的区别可以概括为修辞与叙事的区别。

普多夫金认为，蒙太奇的主要功能是叙事。爱森斯坦说："我的旧笔记本里有用 P 表示连锁、用 E 表示冲突的符号。P 是指普多夫金，E 是我，这也是他和我之间以蒙太奇的结构为主题进行热烈争论的颇值得纪念的痕迹。"③

爱森斯坦在早期的文章中论述到，蒙太奇是把一个影像叠加在另一个影像"之上"时产生的感知效果，即第二个影像与第一个影像形成了一种特定的语义关系，其结果——含义——便与原来两者均不相同。他以中文和日文"鸣、吠、哭"为例，指出这种象形文字有两个不同的特性，一方面，它以形似的关系描写事物；另一方面，它蕴含着一个概念。正是象形文字的这两个方面——描写的和概念的——之间的关系，为爱森斯坦的蒙太奇理论提供了基础。

爱森斯坦的蒙太奇理论的最大缺陷是忽视了艺术形象的意义，无限夸大理性的认识作用。而维尔托夫（Dziga Vertov）和他创建的电影眼睛派在研究艺术形象方面对世界电影的历史进程有直接影响。

电影眼睛派坚持通过电影眼睛来把握宇宙的美学观。他们认为，通过电影来感觉世界是最基本与最主要的，电影摄影机比人的眼睛更加完美，可以通过它把整个

① ［苏］谢尔盖·爱森斯坦：《蒙太奇论》，富澜译，中国电影出版社 2003 年版，第 166 页。
② 同上书，第 456 页。
③ 转引自［意］基多·阿里斯泰戈：《电影理论史》，李正伦译，中国电影出版社 1992 年版，第 166 页。

世界万物展示给人们，研究充满空间的庞杂视觉现象。同时，他们并没有把电影的任务归结为单纯地摄录现实。维尔托夫认为，在银幕上只放映一些真实的片段和真实的分隔的镜头是不够的，这些画面要在一个主题下贯串起来，并使其整体也成为真实的，而蒙太奇就是进行这种贯串和组织的基本手段。维尔托夫以自己在实践中探索到的大量电影语言来支撑自己的观点，1928年拍摄的《带摄影机的人》可以说是他为摆脱戏剧语言和文学语言而进行的一次绝对的电影纪实影片的实验。在这部影片中，他没有使用电影剧本，没有使用字幕，没有用布景道具等，使用的完全是建立在视觉影像基础上的一种真正的国际性的语言。而他在1929年拍摄有声片《顿巴斯交响乐》时，曾把笨重的录音扩大器搬到大街、广场以及他需要拍摄的任何地方，奔走于他的拍摄对象之间。维尔托夫在这部影片里的实验，使他成为了世界电影史上使用同期录音——包括人声、机械噪音、音响等的先驱。

二、蒙太奇的分类

蒙太奇可以分为叙事蒙太奇和表现蒙太奇两种基本类型。

（一）叙事蒙太奇

叙事蒙太奇也称"连续蒙太奇""连续构成"。它是按照情节发展的时间流程、逻辑顺序、因果关系来组接镜头、场面和段落，从而引导观众理解剧情的一种构成方式。它着重于动作、形态及造型的连贯性，是影视剪辑中最常用的形式，主要作用在于讲述故事，展示事件，表现事物发展的过程和情况。

常见的叙事蒙太奇形式有以下几种。

1. 平行蒙太奇

在一个蒙太奇段落里，把不同时空或同时异地发生的两条或两条以上的情节线分头叙述，这样的剪辑形式称为平行蒙太奇。平行蒙太奇打破了单一情节线索的约束，几条线索并行表现，可以删节过程，又使线索之间互相烘托、形成对比，易于产生强烈的艺术感染效果。

影片《开国大典》中有这样一段：

> 南京总统府。蒋介石迫于形势，离开总统府。
> 西柏坡，党中央所在地。军民联欢，庆祝胜利。
> 南京，黄埔路蒋介石官邸。张群向军政要员宣读蒋介石引退文告。
> 西柏坡。中共中央领导人聚集在一起，一边慰问朱老总，一边展望全国胜利前景。

北平。中南海，傅作义总部。傅作义正为战事一筹莫展发愁。

西柏坡。周恩来向毛主席汇报邀请知名人士回国议事。机要员前来汇报前线指挥部战况。

淮海战场。炮火连天，硝烟弥漫……

这一段平行剪辑，把南京发生的事、西柏坡发生的事、北平发生的事几条线索并列表现，属于不同时空的平行蒙太奇。

格里菲斯是成功地创造平行剪辑的大师。如影片《党同伐异》中的"最后一分钟营救"段落：丈夫被错判犯有杀人罪而被判处死刑，妻子意外地发现了真正的凶手，驱车去找唯一有权下令停止行刑的州长，但州长却刚刚坐上火车离开。于是银幕上出现了妻子乘坐的摩托车追赶火车、火车风驰电掣地奔驰、监牢里行刑准备工作即将完毕等交叉表现的镜头；当妻子赶上了火车、州长签署了赦免令后，又交替出现了妻子乘坐的摩托车赶赴监牢、丈夫被带上绞刑架即将执行死刑的画面……在最后一分钟，在绞绳已经套上脖子的千钧一发之际，妻子赶到了，丈夫终于免于一死。影片镜头转换很快，用交叉剪辑造成逐渐加强的紧张气氛，最后将剧情推向高潮而结束，产生了很大的悬念和独特的艺术效果。这就是所谓的格里菲斯的"最后一分钟营救"，属于同时异地的平行蒙太奇。

2. 交叉蒙太奇

交叉蒙太奇也叫同时蒙太奇，是由平行蒙太奇发展而来的，是将同一时间不同地域发生的两条或数条线索及其情节迅速而频繁地交替剪接，以造成紧张激烈的气氛，加强矛盾冲突的尖锐性，产生惊险的戏剧效果。

交叉蒙太奇从本质上属于平行蒙太奇，只是它更强调时间因素，主要是指同一时间里平行发生的事情或现象。上述格里菲斯"最后一分钟营救"的例子就属于平行剪辑中的同时蒙太奇。又如国产片《南征北战》，在表现敌我双方争夺摩天岭的战斗中，将两军分别从南北山坡奋力拼搏、抢占摩天岭制高点的场面反复交叉表现，交替的速度越来越快，造成了扣人心弦的节奏。

3. 复现式蒙太奇

让具有一定寓意的镜头在关键时刻反复出现，以达到刻画人物、深化主题的目的，这种剪辑形式称为复现式蒙太奇。

在国产片《天云山传奇》中，宋薇与罗群纯挚的爱情被那场反右斗争冲垮了，取而代之的是宋薇与吴遥的政治婚姻。在影片故事发展的过程中，每一次触动宋薇心灵深处的内心活动，影片都会出现象征宋薇与罗群爱情的"白马"——热恋中伴随着他俩缓步而行的白马、婚礼中闪出的奔驰而来的白马、玩具白马……

该片末尾，冯晴岚闭上双眼、与世长辞后，影片再现了如下几个镜头：

（1）晾晒的破旧衣服。

（2）冯生前用过的炊具。

（3）缝补过的门帘，挂在墙上的斗笠、雨伞。

（4）东倒西歪的草屋。

（5）冯生前常走的小桥。

（6）缓慢转动的水车。

（7）冯接罗群时在雪地上留下的车辙和脚印。

再现这些镜头，看到这一个个熟悉的画面，观众自然地回忆起冯晴岚清贫朴素和忍辱负重的一生，一个崇高无私的形象由此树立。

4. 积累式蒙太奇

将若干性质相同的镜头并列地组接在一起，以达到渲染气氛、强调情节、突出某种含义的目的，这样的剪辑形式称为积累式蒙太奇。积累式蒙太奇结构的特点是不强调镜头之间在时间、空间上的联系，而注重镜头的同一类型性——画面内容具有共同的性质、特点，镜头造型在景别和运动状态上基本一致。

例如，炮火纷飞、机群怒吼、坦克蜂拥等镜头并列，营造战争气氛；乌云疾驰、雷鸣电闪、风呼雨啸，营造暴风雨的气氛；车水马龙、高楼林立、行人如织，营造繁华闹市的气氛。

一些体育运动栏目，一开始就把投篮的特写，标枪出手的特写，跨栏的、冲线的、跳水的、雪橇从高山冲下的等特写编辑成一组，造成体育运动竞赛激烈的气氛，这属于镜头造型在景别上和运动状态上基本一致的积累式蒙太奇。

上述表现冯晴岚生前清贫朴素、忍辱负重品格的一组共七个镜头，既是将具有一定寓意的典型镜头重复表现，从这个意义上说，它是一种复现式蒙太奇的形式；同时，这七个镜头对表现冯晴岚清贫朴素和忍辱负重的品格来说，其画面的内容又是性质相同的、同类的镜头，从这个角度上说，这组镜头又是一组积累式的蒙太奇。

积累式蒙太奇用于科教片、教学片，往往可以造成一种悬念，使观众对事件的展开充满期待。如科教片《金小蜂与红铃虫》的一组镜头：

全景：始花期的棉田，一行行棉株长得十分整齐茂盛；

中景：一株棉花，身上开着几朵花，有的是扎头花；

特写：微风吹动，一朵扎头花落出画面；

特写：扎头花落在地上，地上已落了一些花蕾；

特写：另一朵花落出画面；

特写：花落在地上；

特写：又一朵花落下；

特写：花落在地上。

解说词：这块棉田为什么一个劲儿地落花蕾呢？

用这一组积累式镜头配上解说词提出问题，可以激发学生对问题进行探索的动机。

积累式蒙太奇的运用，要注意节奏的把握。为了渲染气氛，积累式剪辑时，镜头要短，节奏要快；为了表达、强化某种概念，节奏则不能太快，要服从内容表现的需要。

5. 对比式蒙太奇

将两种性质、内容或造型形式相反的镜头组接在一起，利用它们之间的冲突因素造成强烈的对比，表达某种寓意或强化所要表现的内容、情绪和思想，这样的剪辑形式称为对比式蒙太奇。

影视中常出现高尚与卑鄙、善良与凶残、新与旧、文明与野蛮、欢乐与痛苦等对比。例如影片《白毛女》中，把"毒日炎炎，田野中农民在秋收"与"凉风徐徐，黄母在高楼闭目养神"进行对比，把"积善堂"横匾与佛堂上"大慈大悲"之下黄世仁强抱喜儿、掩住喜儿的嘴将之推倒的镜头进行对比，等等。

影片《子夜》中，一边是裕华丝厂女工用手在滚沸的水中捞茧缫丝，另一边则是贵妇人悠闲地修剪自己保养得很好的、涂得鲜红的手指甲。

除了内容对比外，镜头的造型因素如景别的大小、角度的俯仰、光线的明暗、色彩的冷暖和浓淡、动与静、声音的强弱等也可以构成对比。

（二）表现蒙太奇

表现蒙太奇也叫"对列蒙太奇""对列构成"。按照画面或者画面与声音之间的相互呼应、对比、比喻、暗示等关系来连接镜头，用以造成某种概念或寓意，这种构成方式叫作表现蒙太奇。表现蒙太奇不是为了叙事，而是出于某种艺术表现的需要；它不以事件发生、发展的顺序作为镜头连接的依据，而是根据事物之间的内在逻辑关系把不同的镜头对列起来，表达一种原来不曾有的新含义。表现蒙太奇也就是苏联电影学派所潜心研究的蒙太奇理论，除了具有一定的叙述作用外，更重要的是表达某种思想、情感或意境。一部影视作品的绝大部分都是连续构成，只在少数需要的地方使用对列构成。

表现蒙太奇有以下几种表现形式。

1. 隐喻蒙太奇

隐喻蒙太奇是通过镜头或场面的对列进行类比，含蓄而又形象地表达创作者的某种寓意。这种蒙太奇是靠观众的想象来发挥作用的，是用暗示的手法来组接两个

镜头，以达到用一个镜头的内容比喻、影射、引申另一个镜头的含义的目的。

爱森斯坦在《战舰波将金号》中，用卧着、坐着、站起的三个石狮隐喻群众的觉醒、革命的爆发，这是经典的比喻。普多夫金在他导演的影片《母亲》中，把冰河解冻和工人游行对列，以春水比喻革命运动势不可挡。

苏联早期影片《罢工》中最后枪杀工人的几个场面，则把屠宰牛的镜头与军队大规模枪杀游行群众的场面交织在一起，产生了"人的屠宰场"的隐喻：

（1）原野，士兵在进行射击。

（2）屠宰场。（特写）拿着刀的手从画面的上部切下来。

（3）（全景）1500个工人从坡路上跑下来。

（4）50个人从地上站起来，高举双手。

（5）士兵的脸，端着枪瞄准。

（6）一头公牛全身颤抖，终于倒了下去。

（7）（特写）即将死去的公牛的蹄子。

（8）（特写）枪的扳机。

（9）屠宰场。公牛的头被一条细绳子捆在屠宰架上。

（10）1000个工人向前冲。

（11）一队士兵就像从地里涌出来似的，出现在草丛。

（12）（特写）公牛的头，眼睛凸出。

（13）（特写）公牛的头被砍下，血一涌而出。

2. 抒情蒙太奇

抒情蒙太奇是在保证叙事和描写的连贯性的同时，表现超越剧情之上的思想和情感的一种表现方法。《天云山传奇》中有这么一段闪光的片段：在罗群遭受种种沉重打击、贫病交加、感到一切希望都已经幻灭之际，冯晴岚来到了他的身边，并用一辆板车于风雪漫漫之中把他拉回"家"……在这一片段中，镜头的组织和安排在叙事的同时，又是极为抒情的，影片放映到这里，许多观众都掉下眼泪，包括一些"英雄有泪不轻弹"的人。

最常见、最易被观众感受到的抒情蒙太奇，往往是在一段叙事场面之后，恰当地切入象征情绪感的空镜头。例如在影片《母亲》中，儿子巴威尔在狱中接到了一张从外面秘密传递进来的纸条，知道他不久就可以获救了。如何表现巴威尔此时此刻的喜悦之情呢？银幕上出现一行字幕："外面是春天了"，接着的一系列镜头是：涨水的河流，小溪从石缝中流过，鹅群在池塘里嬉戏，一个男孩在笑……整个画面诗意盎然。

3. 心理蒙太奇

心理蒙太奇是人物心理描写的重要手段，它通过镜头画面组接或声画有机结合，形象生动地展示出人物的内心世界，常用于表现人物的梦境、回忆、闪念、幻觉、遐想、思索等精神活动。这种蒙太奇在剪接技巧上多用交叉穿插手法，特点是画面和声音形象的片段性、叙述的不连贯性和节奏的跳跃性、声画形象带有剧中人强烈的主观性。例如影片《天云山传奇》表现反右斗争期间宋薇遭受来自上级的种种压力以及极其复杂的矛盾心理和痛苦的思索与斗争时，多处使用了心理蒙太奇。

第二节　长镜头——纪实性影视语言

长镜头是法国电影理论家安德列·巴赞（André Bazin，1918—1958）根据其"摄影影像本体论"提出来的和蒙太奇理论相对立的电影理论。巴赞及其拥护者们宣称，以爱森斯坦为代表的传统的电影理论已过时，只有长镜头理论才是现代电影观念。巴赞认为，长镜头表现的时空连续是保证电影逼真的重要手段。蒙太奇把完整的时空、事件分解，是极大的不真实。导演通过蒙太奇分解，加进自己的主观意识，不让观众加以选择，因此，他主张取消蒙太奇。这种理论对强调影视作品的真实性有积极意义，但完全取消蒙太奇则过于偏激。电影、电视创作的实践证明，蒙太奇和长镜头都是需要的，二者应互相补充，取长补短，共同发展。

有人把长镜头称作"镜头内部蒙太奇"，可见蒙太奇与长镜头是一种分与合的截然不同的创作理念。蒙太奇利用对时空进行分割处理来达到讲故事的目的，而长镜头追求的是时空相对统一而不做任何人为的解释；蒙太奇的叙事性决定了导演在电影艺术中的自我表现，而长镜头的记录性决定了导演的自我消除；蒙太奇理论强调画面之外的人工技巧，而长镜头强调画面固有的原始力量；蒙太奇表现的是事物的单含义，具有鲜明性和强制性，而长镜头表现的是事物的多含义，带有瞬间性与随意性；蒙太奇引导观众进行选择，而长镜头提示观众进行选择。这一理论带来的最有意义的变革是导演与观众关系的变化。蒙太奇艺术只能加深这种地位的荒唐性与欺骗性，始终使观众处于一种被动的地位。而长镜头理论出于对观众心理真实的顾及，让观众自由选择他们自己对事物和事件的解释。

1945年，伴随着巴赞的电影现实主义理论体系奠基性文章《摄影影像的本体论》的发表，现实主义电影开始被系统而深入地进行探讨和论述，而与现实主义相契合的拍摄方法或者说是运作方式正是长镜头，所以，巴赞也被视为长镜头理论的奠基人。当然，我们现在所说的长镜头理论是对巴赞提出的"景深镜头理论"

的不严密的概括。长镜头理论既是一种与传统的蒙太奇理论相对立的电影美学流派，又是一种与唯美主义、技术主义相对立的写实主义理论，其特点是强调电影的照相本体属性和记录功能、生活的真实性，贬低情节结构和蒙太奇之类形式元素的作用。

一、长镜头理论

（一）影视纪实美学的先驱

美国人罗伯特·弗拉哈迪（Robert J. Flaherty，1884—1951）是第一个终生致力于写实主义电影的人，他被公认为纪录片的创始人。在 1910 年的一次探险旅行中，弗拉哈迪在北极拍摄了爱斯基摩人的生活情景，从此他对拍摄非虚构的生活场景产生了兴趣。由于一场大火烧毁了他的底片，1920 年他又重返北极拍摄了一部由爱斯基摩人主动参与的影片，这就是著名的《北方的纳努克》。《北方的纳努克》并不是严格意义上的纪录片，而是一种用充满诗意的想象对现实生活的再造。他选择了一个爱斯基摩人的家庭，重新组织了他们的生活，专门建造了他们居住的冰屋，连那个一直被人称道的猎取海豹的典型镜头据说也是事前安排好的。弗拉哈迪的影片都是以现实生活为表现对象的，如，他在 1926 年拍摄的《蒙阿那》表现的是南太平洋西萨摩亚群岛土著居民的生活，1931 年拍摄的《亚兰人》是表现亚兰岛居民捕杀鲨鱼的事情等。弗拉哈迪的影片在技巧上完全不追求人工的艺术味，而是力图给人一种朴素、真实、自然的感觉。例如对猎取海豹这个场面的表现，从纳努克接近海豹到把它从冰洞里拖出来，弗拉哈迪用了很长的镜头表现这个过程，成为长镜头最早的范例；再如，他的创作事先没有任何拍摄方案，只是拍下一切能引起他兴趣或想象的东西，最后才决定取舍。这种创作方法开创了一种全新的电影形式。"纪录片"一词就是 1926 年格里尔逊在评论弗拉哈迪的《蒙阿那》时首先使用的。但是弗拉哈迪的许多影片在内容上并不是完全真实的，如在亚兰岛，他为了拍摄捕杀鲨鱼的镜头，专门买了渔叉，让专家去教当地人如何使用。弗拉哈迪认为，重要的并不在于严格地忠实于事实，而在于创造性地利用现实。也许正是如此，电影史家才一直把他作为写实主义电影大师加以肯定。

30 年代在英国出现了以约翰·格里尔逊（John Grieson，1898—1972）等为代表的英国纪录片运动。他们强烈反对以虚构的故事和人工布景来表现电影，而是以现实生活中的本来事物作为拍摄的对象，不允许在形象内容上有所加工。纪录片运动受维尔托夫"电影眼睛"理论影响颇深，不主张纪录片追求诗意，而是强调影片的社会意义。

法国导演让·雷诺阿（Jean Renoir，1894—1979）在他 30 年代的作品中，首先表现出一种完全不同于蒙太奇理论风格的特征。在他 1934 年拍摄的影片《托尼》中，镜头之外的外部蒙太奇被镜头内的场面调度①取代，固定镜头的组接被运动镜头取代。雷诺阿的创作手法大致可以归纳成这样几个特点：①尽量使用外景；②摄像机运动性强；③经常使用长镜头以表现场面的连贯性，即使是拍多镜头的场合，对镜头也不做细致的剪接，不追求所谓流畅性和上下镜头衔接上的完美性；④使用深焦距镜头，以求表现场面的全貌；⑤注重演员的作用，往往不是按角色来挑选演员，而是根据演员的特点去塑造角色，并且重视演员的自我发挥，鼓励演员做即兴的表演，以纠正或补充预先构思上的缺陷；⑥常常搞即兴创作。电影评论家巴赞认为这种做法有三大优点：更符合现实，某些事件的处理更能体现现实主义，更符合观众在注意事件演变、发展时的正常心理状态。总之，这种创作手法具有更强的现实感。

美国导演奥逊·威尔斯（Orson Welles，1915—1985）继承了雷诺阿的传统。他在 1946 年拍摄的影片《公民凯恩》中用了不少纪录片的手法来表现情节，更多地使用了长镜头和"景深镜头"；在叙事方法上，威尔斯运用了多角叙述法，通过纪录片式的介绍和不同被采访人的追忆，多侧面、多角度地塑造了凯恩的形象。

（二）意大利新现实主义美学

50 年代初出现的意大利新现实主义，充实了纪实的电影语言。意大利新现实主义强调电影应该真实地反映生活，这种真实性不仅体现在题材的选择上，而且更应该体现在表现手法上。他们主张表现社会生活中中下层人物的命运，主张来用实景拍摄，主张用非职业演员，还主张镜头真实的连贯性，强调组接的叙述性，通过镜头的组接产生"含义"，这些后来都成为巴赞美学的基础。

意大利新现实主义的基本特征是：

1. 对社会现实问题和普通人的高度关注

新现实主义从当前的现实问题出发，直接面对严峻的社会形势，把镜头对准意

①　场面调度，出自法文，初始用于舞台剧，指导演对一个场景内演员的行动路线、位置以及演员之间的交流等活动进行的艺术性处理，后被借用到电影中，指导演对镜头内事物的安排，即导演引导观众从不同角度、不同距离去观察银幕上的活动。场面调度包含演员调度与镜头调度两个层次。演员调度指导演通过对演员的运动方向、所处位置更动以及演员之间发生交流的动态与静态的变化等，造成画面的不同造型、不同景别，以揭示人物关系及情绪的变化，获得相应的银幕效果。镜头调度是指导演运用摄影机机位的变化如推、拉、摇、移、升、降等运动方法，从俯仰平移等不同角度，采用不同视距的镜头展示人物关系、环境气氛的变化及事件的进展。镜头调度可以是镜头组接后构成的一个完整场面的调度，也可以是单个镜头内的调度。

大利千千万万普通大众的生活和他们的挣扎、斗争，用大胆直面的精神而不是回避退缩的态度来揭露生活中的迫切问题，"还我普通人"。

例如战争结束前夜的法西斯残余势力对进步抵抗人士的迫害（《罗马，不设防的城市》）、城市工人的失业问题（《偷自行车的人》）、南方农民的贫困和缺粮问题（《大地的震颤》《苦涩的米》）、困难时期人心的冷漠（《擦鞋童》《温刻尔托·D》），他们"把摄影机扛到大街上"拍摄现实问题，如实地观察战争、贫困，以及由此而引起的人与人的冲突、心灵的冲突。镜头紧紧跟随着普通人的生活——他们的困窘、失业、贫苦和希望，这就意味着新的文化价值、新的精神取向，也是新现实主义最典型、最突出的品格。

2. 纪实美学风格

新现实主义把对真实性的追求视作电影艺术的生命，现场实拍、松散的情节、非职业演员、中远景的大量使用和对长焦镜头的偏爱等，无不体现出他们的这一美学诉求，"把摄影机扛到大街上"则是这一追求的形象化口号。

（1）直接在街头巷尾摄取影片素材，并以此来反映当前社会的现状。例如，《罗马，不设防的城市》是在"二战"后罗马破败的城市街道上拍摄的，《德意志零年》是在"二战"后德国的废墟上拍摄的，《大地的震颤》是在西西里海边一个叫阿西·特里扎的小渔村拍摄的。

（2）舍弃专业演员。如《偷自行车的人》中的主人公的扮演者是在街头上找来的一位失业工人。

（3）没有事先准备的剧本，取消人为编造的情节，也不刻意编织情节，尽可能地按事件发展的内在逻辑来自然地展开情节，作品通常在情节结构上比较松散。如《游击队》就没有一个连贯始终的故事，仅以美军解放意大利作为一条主线，将一个个小插曲串联起来。

在他们看来，真正的"真实"是将现实看作一个不可分割的审美的整体，如巴赞所说："新现实主义是通过对事物的整体性认识对现实作整体性描述。"[①] 甚至事物的整体性构成其真实论的核心。"新现实主义的本意在于拒绝对人物及其动作从政治的、道德的、心理的、逻辑的、社会的，或是您所想到的任何其他方面进行解析。它把现实视为整体，当然，这个整体虽非混沌莫解，却是不可分割。"[②] 而长镜头不仅是一个拍摄程式，更是一种审美原则，它所展示的是事物的本相。长镜头的本质是它所展示的事物是不可分解的，长镜头使我们能够"如实地观察"，而事物的真相是我们审美的真正对象。如《游击队》和《德意志零年》中的长镜头。

① ［法］安德列·巴赞：《电影是什么？》，崔君衍译，中国电影出版社1987年版，第372页。

② 同上。

《游击队》中个美国大兵结结巴巴向意大利姑娘表白爱情，而姑娘却因为不懂英语而陷入茫然与窘境之中，这一场面是一个镜头拍下来的，中间没有剪切，反而使画面具有思想的张力，战争与爱就在这一张力中溢出。《德意志零年》中，主人公在到处是废墟的街上行走的长镜头，同样充满着人与现实紧张冲突所引发的张力，留给人的是长时间面对现实后的深远的思考。此外，在对白中使用方言，同样可以看作新现实主义的创作倾向与道德立场，因为语言的使用隐含着一个话语权问题。意大利共有 40 多种方言，当年全国 3/4 的民众是文盲，新现实主义电影里选择使用方言，就意味着否定了知识分子的话语权，将话语权交还给了民众。这样，我们也就不难理解《罗马，不设防的城市》中使用罗马方言，《大地的震颤》中使用很难听懂的西西里渔民的土语。

新现实主义对后来的电影产生了深远的影响，它决定了"二战"后电影的新方向，直接影响了法国"新浪潮"运动的创作方式，特别是对世界各地的独立制片和私人创作起了很大的启示和榜样作用，如对西班牙、日本、希腊、印度电影的影响，甚至近年来对中国电影也产生了很大影响。新现实主义电影运动为电影理论和美学思想的研究提供了丰富的实践材料，特别是对巴赞的电影理论的丰富和发展起了非常积极的作用。

（三）巴赞的纪实电影美学

巴赞奠定了"二战"后电影理论的基础，指出了"二战"后电影发展的方向，这是不容置疑的。

1951 年，安德列·巴赞与雅克·唐尼尔－瓦尔罗泽（Jacques Doniol-Valcroze）一起创办了《电影手册》（*Cahiers olu Cinema*）杂志，聚集了一群后来成为"新浪潮"主要导演的年轻的批评家——弗朗西斯·特吕弗（Francois Truffaut，1932—1984）、让－吕克·戈达尔（Jean-luc Godard）、克劳德·夏布罗尔（Claude Chabrol，1930—2010）、雅克·李维特（Jacques Rivette）、埃里克·罗曼（Enic Rohmer，1920—2010）等，并形成所谓的"电影手册派"，影响了一代人的电影研究。巴赞的电影理论从而成为电影理论史上第二个里程碑（第一个是爱森斯坦为代表的苏联蒙太奇学派；第三个是麦茨为代表的电影符号学）。他通过对卓别林、奥森·威尔斯、意大利新现实主义电影、美国西部片的评论，涉及了电影艺术本质和表现技巧等方面的问题。总之，他是电影史研究、电影理论研究和电影批评上最重要、最有影响的人物之一。

巴赞在历史的、美学的基础上确立了他的本体论的电影观。他的电影美学思想和基础主要由两个方面组成：一是电影影像本体论，二是电影语言进化观。"巴赞理论最重要的特点在于他是通过电影史、通过电影语言的演进来阐明他的美学观

点。总之，这里没有半点简单化。"① 他最重要的理论论著是《摄影影像本体论》《"完整电影"的神话》和《电影语言的演进》等，这几篇文章奠定了其影像本体论和语言进化观两大理论基础。

1. 电影影像本体论

巴赞的纪实理论是建立在摄影影像本体论的基础上的。他认为一切艺术都是以人的参与为基础的，唯独在摄影中，影像不用人加以干预和参与创造，作为摄影延伸的电影，自然也就拥有不让人介入的特权。因为在他看来，摄影的美学特性在于揭示真实，而主体的人，对客观世界往往有成见和偏见，只有把人排除出去，客观世界才能真实地呈现出来。摄影机正是这样一种理想的工具："摄影机镜头摆脱了陈旧偏见，清除了我们的感觉蒙在客体上的精神锈斑，唯有这种冷眼旁观的镜头能够还世界以纯真的面貌，吸引我的注意，从而激起我的眷恋。"② 所以，在创作过程中，他主张尽可能地把主体从作品中排除出去。在表意方面，他要求"仅仅通过对现实表象的展现揭示出现实的含义"；在结构方面，他反对人为的戏剧结构，要求故事的发生与发展必须真实与自由。在评价新现实主义的影片时，巴赞谈到："它是生活中的各个具体时刻无主次轻重之分的串联：本体论的平等从根本上打破了戏剧性的范畴。"③ 影片对环环相扣的戏剧情节反其道而行之，与戏剧实行了决裂。没有故事，从来不曾有过故事，只有无头无尾的情境，既无开始，又无中段，也无结尾，只有生活在银幕上流动。在"新浪潮"的作品中，特吕弗的《胡作非为》直接实践了巴赞的理论，是一部很能说明巴赞理论的影片。《胡作非为》描写了一个 12 岁的男孩安托万，由于得不到家长和老师们的理解和关心，两次出逃，流落街头。后因行窃而受到警察与心理学家的审问，被送进劳教营，后逃跑出来奔向大海。特吕弗打破了传统叙事手法，将影片的叙事语言始终保持在生活的渐近线上，形成了一种崭新的艺术风格。这部影片在国际影坛上产生了巨大的反响，受到了热烈的欢迎，为"新浪潮"的崛起打下了基础。

巴赞的理论还从电影与文学、戏剧、绘画等的区别中看到了电影自身与生俱来的捕捉自然与生活的能力。例如，与戏剧相比较，电影打破了观众与舞台的距离感，从而更接近生活；与绘画相比较，活动摄影（像）具有一种本质上的客观性和生动性；与文学相比较，视像具有比文学形象更为真切的直观感受；等等。他认为与电影联系的真实有三种：

一是表现对象的真实。强调如实展现事物原貌的真实性、多义性和透明性以及

① ［美］尼克·布朗：《电影理论史评》，徐建生译，中国电影出版社 1994 年版，第 69 页。
② ［法］安德列·巴赞：《电影是什么？》，崔君衍译，中国电影出版社 1987 年版，第 13 页。
③ 同上书，第 16 页。

题材直接的现实性。现实的存在永远是多义的、含糊的和未确定的。因此，他反对对事件做单义的解释，主张画面的存在先于含义，应把现实中的模糊意义重新表现在影片中。他不仅要求物象的真实性，而且始终主张内容的现实性，这导致了对传统蒙太奇的非议。巴赞认为，含义的单一性是思维的特征，而不是自然的特征，蒙太奇把事实隐化了，用另一种合成的现实来代替它，这就使人对影片的真实性产生了怀疑。孔雀开屏——炫耀，杀牛——屠杀，这种隐喻来自作者的主观意念，而绝非事实本身。因此，他认为这是一种文学的、非电影化的手法。

二是空间、时间的真实。这一问题是巴赞美学的核心。他认为电影应该包括真实的时间流程和真实的现实纵深。电影的整体性要求保持戏剧空间的统一和时间的真实延续，这样才能保证事实的真实可信。如果把空间分解了或把时间压缩了，这本身已经破坏了真实的进程，同时也就破坏了事实本身的意义。他认为，电影空间的特征是有限地反映客观存在。银幕不是画面的边框，而是展露现实局部的遮光框，画面造成空间的内向性。相反，银幕为我们展现的景象似乎可以无限延伸到外部世界，这一认识又导致了对传统蒙太奇的怀疑。巴赞在《被禁用的蒙太奇》一文中指出："若一个事件的主要内容要求两个或多个元素同时存在，蒙太奇应禁用"，"在上述情况下，蒙太奇是典型的反电影性的文学手段。与此相反，电影的特征，暂就其纯粹状态而言，在于从摄影上严守空间的统一"。①

三是叙事结构的真实。巴赞认为，从整体上，电影的叙事结构不应像以前那样，以强调戏剧性结构为主，而是应更接近自然。这是一种"本体论上的平等，从根本上打破戏剧范畴"②的结构，是故事的发生和发展具有生命般的真实与自然的结构，是事件的完整性受到尊重的结构。从局部上，是用动作的真实、细节的完整代替传统省略法的结构。他用了一个形象的比喻：蒙太奇的叙述方法只是表现漂亮的"门把"，而他主张的叙事结构却是表现整个"大门"。

由此，巴赞得出了这样的结论：电影艺术所具有的原始的第一特征是纪实。它和任何艺术相比都更接近生活，更贴近现实。巴赞的"电影是现实的渐近线"被称作是"写实主义"的口号，而意大利新现实主义的影片则为他的理论提供了实证。

在《摄影影像的本体论》一文中，巴赞提出了电影产生的心理基础问题。他提出，一切艺术（尤其是绘画）背后都是以宗教冲动为出发点的：人类"用逼真的模拟物替代外部世界的心理愿望"是"人类保存生命的本能"，他将这种心理愿望归结为"木乃伊情结"。他论证说，古埃及宗教信仰宣传以死抗生，认为肉体不

① ［法］安德列·巴赞：《电影是什么？》，崔君衍译，中国电影出版社1987年版，第32页。

② 同上书，第36页。

腐则生命永存，因此，这种宗教迎合了人类心理的基本需求——与时间相抗衡，因为死亡无非时间赢得了胜利，这就是古埃及人制作木乃伊的原因。同样，路易十四则满足于让宫廷画师勒·布朗为他画像，这是期望以形式的永恒克服岁月流逝的难以抑制的需要。所以，巴赞认为电影是从神话中诞生出来的，这个神话也就是完整电影神话。电影的突出特点就是，通过活动影像来捕获和保存生命运动，随后出现的留声机、电视都是这个神话意愿的延续，因此可以说，电影的出现是造型艺术和视觉艺术发展史上最重要的事件。①

2. 电影语言演进观

在影像本体论的基础上，通过对蒙太奇学派、德国电影和好莱坞表现手法的分析，巴赞认为意大利新现实主义推动了表现手段的进步，促进了电影语言的胜利发展，扩大了电影风格化的范围②，并进一步提出和发展了他的"长镜头（景深镜头）理论"。

巴赞认为，蒙太奇理论的处理手法，是在"讲述事件"，这必然要对空间和时间进行大量的分割处理，从而破坏了感性的真实。相反，景深镜头永远是"记录事件"，它"尊重感性的真实空间和时间"，要求"在一视同仁的空间同一性之中保存物体"。巴赞希望电影工作者认识到电影画面本身所固有的原始力量，他认为，解释和阐明含义固然需要艺术技巧，但是通过不加修饰的画面来显示含义也是需要艺术技巧的。所有这些构成了巴赞"场面调度"理论，也有人称其为"景深镜头"理论或"长镜头"理论。③

巴赞从对蒙太奇和景深镜头的对比中，阐明了他的电影语言观。他认为，当有声电影、彩色电影和宽银幕电影出现之后，电影艺术必不可少的技术条件完全具备了，问题就是如何利用电影的这一功能，满足人们完整再现现实的心理需求。

为此他竭力倡导景深镜头："第一，景深镜头使观众与影像的关系比他们与现实的关系更为贴近；第二，所以，景深镜头要求观众更积极地思考，甚至要求他们积极地参与场面调度。倘若采用分解蒙太奇，观众只需要跟着导演走，他们的注意力随着导演的注意力而转移，导演替观众选择必看的内容，观众个人的选择余地微乎其微。画面的含义部分地取决于导演的注意点和意图；第三，从以上两个心理方面的论断中还能引出我们称之为形而上的第三个论断，蒙太奇由于它本身的性质所决定，在分析现实时，要求戏剧事件含义单一。……反之，景深镜头把意义含糊的

① 参见［法］安德列·巴赞《电影是什么?》，崔君衍译，中国电影出版社 1987 年版，第 1～2 页。
② 同上书，第 74 页。
③ 同上书，第 73～76 页。

特点重新引入影像结构之中。"①

因此，他认为，向真实的逼近，是电影语言的发展方向，而这一"真实"，既包括表现对象的真实和时空的真实，也包括人的内心的真实。

巴赞的电影美学理论连接了意大利新现实主义和法国的新浪潮电影，既是对新现实主义电影经验的总结，也为"新浪潮"奠定了理论基础。

二、长镜头的种类和特性

（一）长镜头的种类

长镜头是指用比较长的时间（有的长达 10 分钟），对一个场景、一场戏进行连续的拍摄，形成一个比较完整的镜头段落，顾名思义，就是在一段持续时间内连续摄取的、占用胶片较长的镜头。这样命名主要是了与短镜头对称。摄影机从一次开机到关机拍摄的内容为一个镜头，一般一个时间段超过 10 秒的镜头称为长镜头。长镜头能包容较多所需内容或成为一个蒙太奇句子（而不同于由若干短镜头切换组接而成的蒙太奇句子），其长度并无明确的、统一的规定，是相对于"短镜头"的讲法。

1. 固定长镜头

机位固定不动、连续拍摄一个场面所形成的镜头，称为固定长镜头。电影最早的拍摄方法就是用固定长镜头来记录现实或舞台演出过程的。卢米埃尔在 1897 年初发行的四部影片，几乎都是一个镜头拍完的。

2. 景深长镜头

用拍摄大景深的技术手段拍摄，使处在纵深处不同位置上的景物（从前景到后景）都能看清，这样的镜头称为景深长镜头。如拍火车呼啸而来，用大景深镜头，可以使火车出现在远处（相当于远景）、逐渐驶近（相当于全景、中景、近景、特写）都能看清。一个景深长镜头实际上相当于一组远景、全景、中景、近景、特写镜头组合起来所表现的内容。

3. 运动长镜头

用摄影机的推、拉、摇、移、跟等运动拍摄的方法形成多景别、多拍摄角度（方位、高度）变化的长镜头，称为运动长镜头。一个运动长镜头可以完成一组由不同景别、不同角度镜头构成的蒙太奇镜头的表现任务。

① 参见［法］安德列·巴赞《电影是什么?》，崔君衍译，中国电影出版社 1987 年版，第 74 页。

（二）美学特性

长镜头作为一种艺术表现形态，最大的功能就在于逼真地记录现实——自然、生活和情绪。用一个长镜头对一个场景、一场戏（一个过程）进行连续不间断的拍摄，再现了事件发展的真实过程和真实的现场气氛，时间真，空间真，过程真，气氛真，事实真，排除了一切作假、替身的可能性，具有不可置疑的真实性。

所以，在影视中运用长镜头手法可以保持整体效果，保持剧情空间、时间的完整性和统一性；可以如实、完整地再现现实影像，增加影片的可信性、说服力和感染力；可以渲染气氛、表现人物的心理活动，这些特征使得长镜头在众多影视片中被运用。例如，《云水谣》的开篇镜头从台湾20世纪40年代的一条街道开始，掠过青石板路、茶馆、长满青苔的墙壁、正在举行婚礼的庭院、唱戏的戏子、两小无猜的小孩，最后停在碧云家的门外。整个几分钟的镜头如实、完整地再现了当时的影像，增加了影片的可信性和感染力，在这样的情感基调下，一个美丽的故事开始了。《三峡好人》开篇的一个长镜头真实得让人窒息：燥热的夏天，光着膀子的男人和穿着汗衫的女人挤在渡船上，镜头掠过一个个打牌的男人、闲聊的女人、收拾包裹的务工人员、咬着指甲的女孩，最后是坐在船头的主人公韩三明望着黄褐色的江面以及远方蒙蒙的一片雾，眼睛没有聚焦，观众似乎嗅到了生活在底层的那些人身上的汗味。长镜头所记录的时空是连续的、实际的时空，即，长镜头不打断时间的自然过程，保持了时间进程的不间断性——与实际时间、过程一致，排除了蒙太奇通过镜头分切压缩或延长实际时间的可能性。长镜头表现的空间是实际存在着的真实空间，在镜头的运动中实现空间的自然转换，实现局部与整体的联系，排除了蒙太奇镜头剪接拼凑新空间的可能性，所表现的事态的进展是连续的。

长镜头的出现，被认为是电影美学的革命，在这之前，蒙太奇理论作为唯一的电影理论，基本上支配了电影艺术家们的思维活动。人们研究蒙太奇理论，很少涉及电影与照相的关系，也很少从这一角度去研究电影的特性。巴赞标新立异，把电影的特性归结为照相性，并从这一特性出发，强调电影的逼真性、纪实性。巴赞的写实主义的美学思想，以及他总结的景深镜头和长镜头的美学功能，极大地推动了电影语言的发展，带来了电影表现手段的一次革命，造就了新的银幕形态，从某种意义上说，没有长镜头，就不会有现代电影。

从世界电影思想发展史看，在"二战"后，世界纪实性或纪实风格电影的发展，都在不同程度上受到巴赞理论的影响。

长镜头学派对蒙太奇绝对地排斥，认为蒙太奇是"最反电影手段"（巴赞语）的。巴赞的理论片面地强调真实地再现生活的原来形态，把一切必要的艺术加工都斥为"不真实"，这种主张容易导致艺术创作中的自然主义倾向。

《战舰波将金号》中的"敖德萨阶梯"一段，实际上，那个真实的阶梯很短，如果不通过蒙太奇，用 141 个镜头，形成一个特长的蒙太奇段落，而是用一个长镜头去拍摄，那么这场戏就会一扫而过，绝不会产生那么大的感染力、震撼力。艺术的确要造成某种生活的真实感，这是现实主义典型创造的必要条件，但艺术的目的却不在于真实感本身，而在于通过典型形象给予人们巨大的感染力量。蒙太奇恰恰就是电影典型化的重要手段。在电影艺术的实践中，长镜头要取代蒙太奇是不太可能的，要反映出丰富多彩的生活，而又全部取消剪辑，不仅没有那么多胶片，也无这种必要，艺术是离不开集中和概括的。

蒙太奇与长镜头是电影表现手段的两大形态，它们虽然有某些对立，但绝非水火不相容，也就是说，我们既要认识电影的"照相本性"，也要看到它的"艺术本性"，二者是辩证的统一。

第三节　蒙太奇与长镜头的不同特征

无论是叙事蒙太奇、艺术蒙太奇还是思维蒙太奇，基本的含义都是将蒙太奇作为电影叙事方式或电影修辞方式，或者是把各个分别拍好的镜头很好地连接起来，使观众感觉到这是完整的、不间断的、连续的运动，也就是指将时间、空间中断的胶片连接起来，以保持叙事的连贯性。一组镜头可以组合成蒙太奇句子，若干蒙太奇句子或场面可组合成蒙太奇段落，从而形成连续不断的整部影片。或者作为电影修辞手段，即通过隐喻和节奏以引起强烈的艺术效果，其功能是诉诸情绪的，它可以通过镜头、场面、段落的分切与组接，从而对素材进行选择、取舍、修改与加工，并且创造出独特的电影时间和空间，通过象征、隐喻和电影节奏产生强烈的艺术效果，进而创造出电影艺术（包括后来的电视艺术）所独有的叙述方式与艺术形式，而且这些叙述方式和修辞手段在电视中也已经被广泛地运用。

蒙太奇强调镜头之间的组接和镜头内部的时空转换，而长镜头虽无镜头之间的组合，但也存在画面与画面之间的组合关系。实际上，长镜头就是一种镜头内部的蒙太奇，或者说是单镜头的蒙太奇。在实际运用中，创作者往往根据一部影片的整体样式、风格、节奏的要求来选择镜头的长短和蒙太奇的手法。因此，在一部影片的创作过程中，长镜头和蒙太奇是相互联系、相互融合的。

相对而言，长镜头强调事实，重视叙述；蒙太奇强调思维，着重表现。蒙太奇带有强制性，控制观众的情绪，结局由导演决定；但长镜头与此相反，它记录的事实在银/屏幕上展现的是客观的物质世界。同时，在剪辑效果上，蒙太奇的叙事是主观的、表现的，而镜头内部蒙太奇则是客观的、再现的；蒙太奇强调形象对列，

而长镜头重视场面调度和时空连续；蒙太奇是剪辑的艺术，而长镜头是摄影的艺术；蒙太奇是强制、封闭的叙事，而长镜头是非强制性的、开放型的叙事，因此，就有可能让观众自己从银/屏幕上所提供的这些形象来得出自己的结论。

一、叙事结构的不同

蒙太奇和长镜头作为两种影视语言系统，对影视的发展和进步都起到了不可或缺的作用，也各有其优势和特点，在许多方面，二者有不同的表现。

（一）创作者主观介入程度不同

蒙太奇的叙事中，创作者常常以事件参与者的姿态出现，表现出对事件和人物明显的主观反应。主张通过直接的造型手段、剪辑手段来影响观众，使他们接受创作者对事件的看法。对事件矛盾冲突和人物性格的变化往往用人工化的艺术手段以求得一种戏剧性效果。

长镜头叙事却有着与蒙太奇叙事不同的特点。在长镜头的叙事中，创作者往往以观察者的旁观姿态出现，保持冷静客观，力求把创作者的主观倾向包括自己的美学追求以及对造型的那种欲望隐藏在客观记录的事实影像后面，用一种策略的非直接的表现形态，尽量不让观众感觉到人工强化的痕迹，反而有意去淡化，使之更接近于生活的原生状态，避免蒙太奇叙事中所惯用的对素材的浓缩和整合。

（二）传达信息的完整性不同

蒙太奇的叙事对剪辑的依赖性很大，因为它是分切镜头拍摄的，每个镜头都是单个的、不连续的、没有生命的。用分解的方法拍摄，用分切镜头的方法剪辑，在很多时候不能保证完整信息的传达，不是声音的连续性被破坏，就是画面的连续性被破坏。它的单个镜头不是一个整体，只有通过剪辑，对它们按分镜头剧本的构思进行排列组合，并给人以一种时间连续和真实的艺术幻觉，才能形成一个完整的艺术整体。因此，蒙太奇叙事的完成关键在于剪接。

长镜头由于不间断地表现一段相对完整的事件，因此，它传达的信息具有完整性。影视节目的完整信息是由声音和影像两方面组成的。长镜头由于使声画保持连续和同步，从而保证了叙事结构的完整，具有相对可信的真实性。由于长镜头不靠动作的分解和组合来表现运动过程，而是把连续的动作完整地展现在银/屏幕上，视觉形象连贯完整。从观众接受的角度看，长镜头在很大程度上排斥了造假的可能，而使表现的事实更具真实性，在表明事实的可靠性方面，长镜头是一种有说服力的做法；而且，它能表现事态进展的连续性，能把事件的发展过程和真实的现场

气氛表现在银/屏幕上，使观众有身临其境的感受。

（三）叙事的开放性不同

长镜头通常是通过变化拍摄的角度和调整景别的距离，用一个镜头来完成蒙太奇叙事中一组镜头所担负的任务，因此，许多思想观念的表达都在连续的摄影中构思并实现了。因此，可以说每个镜头就是一个段落、一个有生命的完整的整体，其间不仅有情节的发展、节奏的变化，还有一种内在的意义。长镜头的叙事是一种非强制性的、开放型的叙事。由于它记录的是一种接近现实生活的原生态，采用的方法是做平实简洁的摄影，使观众有种生活的亲近和参与感，因此，观众有可能依据银/屏幕提供的形象做出自己的评价和结论。长镜头在编辑手法上并没有太明显的倾向性，而是用一种再现式的真实提供给观众多义性的选择空间。而蒙太奇的叙事是一种强制性的、封闭的叙事，创作者会调动一切造型手段和剪辑手法来创造一种明确的观念，并努力使观众接受这种观念，故而呈现出一种单向性的思维状态，观众难以有自己的选择和结论。片段零碎的镜头被一种主观倾向很强的叙事线索串联在一起，不仅使得每个单镜头的意义单一化，而且由它们所组成的段落和由段落组成的整体都呈现出意义的单一化。

二、时间结构的不同

用蒙太奇组接表现出来的银/屏幕时间，可以打破时间的历时顺序，完全不顾及时间的自然进程，它往往对事件发生的进程进行了很大的修改，可以大大压缩实际的时间进程，也可以把完全不同的事件过程组合在一起。

如电影《公民凯恩》，从凯恩之死揭开序幕，由年轻记者汤姆逊为解开"玫瑰花蕾"之谜而进行的采访，引出五个人物不同的追述，这些追述错综地呈现出凯恩人生历程的不同阶段以及凯恩性格的不同侧面，而这五个追述又分别带有叙述者独特的感情烙印以及他们各自不同的主观评价。这样，以情节的因果链作为主轴的传统叙事模式便被打碎，时间序列也被打散，故事被分解成若干若断若续的片段，同一事件有时又从不同的视角给予重述和剖析，实际的自然时间进程在这里完全被颠覆，充分发挥了蒙太奇的功能。

让我们再来看一段影片的例子。我国电影《本命年》的开头，李慧泉出狱回到城市，这时影片用了一个近270英尺（合约82米）的跟摇长镜头，镜头中依次出现地下通道、马路、车流、小屋及火车，加入汽车的噪鸣、钟声、鸽哨、广播声等视听元素，把李慧泉与城市紧紧叠加在一起，灰暗的色调与曲折走极其洗练地暗喻了人物的历史命运与整个生存状况。他曾属于这个城市，现在又回到这里，等待他的却不

只是或不再是过去生活的延续，但他又必须走进这座城市，无论这条路是多么的漫长、曲折和令人无奈。这个镜头中的景象不仅是城市实物的依次陈列，更表意李慧泉所要面对的生活：阴暗、嘈杂、压抑和挣扎。这时的城市不仅是作为环境和背景，而且是作为一个影像化的、包含着哲学意蕴和语义张力的角色出现在整部影片之中。

可见，长镜头在时间结构上的一个最显著特点就是时间的连续。长镜头使时间过程的实际时间连续性完整地反映在银/屏幕上，具有屏幕时间和实际时间的同时性，可信度得到提高。它无论是在变换景别还是在变换拍摄角度时，都不打断时间的自然过程，从而保持了事件节奏的正常进展。

三、空间结构的不同

从空间结构特点看，蒙太奇的叙事中经常采用变速、虚焦点、人工光效等摄影技巧方法，并通过剪辑技巧等各种艺术化处理的方式来达到一种艺术化虚构的效果。

长镜头在运动过程中展现空间全貌，空间连续完整，摄影机的运动使有限的视域逐渐地展现出事实空间的全貌，这种展现空间全貌的方式所产生的魅力是蒙太奇剪辑绝对达不到的。另外，长镜头能在运动过程中实现空间的自然转换。在造型处理上，长镜头多用接近于人的视角，采用自然光效，并注重同期声音的采集，力求通过保持时空的统一和延续，来保证再现真实的生活环境和人物形态，对那些能被观众觉察的以某种艺术效果强加某种意念的造型处理都会谨慎避免。在纪实性较强的电视节目中，长镜头常是很有力的表现方法，特别是在表现一些真实性要求较高的关键内容时，它是一种既省力又讨好的方法。但是，长镜头也有节奏慢、不稳当、不易准确地突出重点等缺点，而且长镜头拍摄难度大，很难做到完美无缺，所以在使用这种方法时要谨慎，事先要对整个段落的表现内容和镜头运动的节奏有周密的设计，这样才能做到少有失误。

思考题 ❓

1. 简述蒙太奇的含义及种类。
2. 试述巴赞的纪实美学观。
3. 长镜头和蒙太奇有何不同？

第六章　影视传播的形态和过程

本章导读

　　影视传播信息是以一定的形态或样式传播出去的，因此需要对影视的节目形态有清晰的了解。而电影在100多年的历史中，逐渐发展成了几种类型。电视的迅猛发展也使得其节目形态划分具有理论和现实意义。

　　作为一种传播活动，影视传播涉及几个要素，表现为动态的过程，对之进行分析是影视传播研究的重要组成部分。

　　本章的主要目的就是对影视传播的形态和过程做一理论梳理和分析。

第一节　电　影　形　态

在电影的发展中，早期的电影是无声的，1927 年发明了有声电影。40 年代彩色电影问世。从 50 年代起，由于电视的兴起，电影遭受了严重的经济滑坡，迄今为止，电视一直是影响电影事业发展的一个主要因素，尽管电影界不断革新，仍走得很艰难。

但不可否认，作为大众媒介的电影，依然保持着很大的社会影响力。

电影依据形态（类型）可以划分为故事（剧情）片、美术片、科教片、纪录片。当然，这种分类中有交叉重合的部分，但为了分析方便，姑且如此分类。

一、故事片

这是电影中的最大形态或类型。谈电影形态，可以从好莱坞的类型片谈起，因为好莱坞电影几乎囊括了故事片的所有形态或类型，可以作为我们了解电影故事片的参照。

类型片是好莱坞经典时期影片的代名词，也是好莱坞商业化生产的最富创造性的成果。关于类型片的概念，历来众说纷纭，较为简洁的说法是美国 M. 格杜尔德（Geduld）等在《电影术语图解》一文中所下的定义："类型是由于不同的题材技巧而形成的影片范畴、种类或形式。"[①]

尽管在电影史上，理论界对类型片的评价历来不高，但作为一门大众艺术，类型片无疑是成功的。无法想象在当今影坛上可以没有类型片，而且，类型片的出现有其文化和社会心理学的依据和必然性。

首先，类型片是电影作为文化产业的必然选择。类型片是大制片厂标准化生产制度的产物，追求利润最大化是它的根本目的和原则，因此，类型片针对最广大的观众群，以他们的审美取向作为基础，通过揣摩大众的接受心理以取悦大众，采用模式化和类型化的电影叙事风格。"一般认为，类型电影有三个基本元素，一是公式化的情节。如西部片里的铁骑劫美、英雄解围；强盗片里的抢劫成功，终落法网；科幻片里的怪物出世，为害一时；等等。二是定型化的人物。如除暴安良的西部牛仔或警长、至死不屈的硬汉、仇视人类的科学家等。三是图解式的视觉形象。如，代表邪恶凶险的森林，预示危险的宫堡或塔楼，象征灾害的实验室里冒泡的液

① 转引自邵牧君：《西方电影史概论》，中国电影出版社 1994 年版，第 29 页。

体，等等。"① 这些因素由于迎合了大多数人的心理，再配以有头有尾的故事、悬念迭起的情节、俊男靓女、高堂华屋、高科技基础上的奇观化景象，在票房上就有了保证，电影的商业目标就获得了实现。

其次，类型电影是对主流文化形态的适应。好莱坞电影总是以确定时代的主流意识形态为文化取舍标准，以具有普遍意义的大众文化趣味作为自己的努力方向，因而类型电影反映的是大多数观众的思想情感和欲望需求，而这种类型一旦形成，又反过来成为大众文化的组成部分，加入并推动主流文化的发展，在这个意义上，类型电影具有社会文化学的价值，是一定时代流行文化和大众心理的影像资料。美国电影理论家尤第斯·赫斯（Hess）在《类型电影的现状》一文中说："这类影片之所以产生和在商业上大获成功，是因为它们暂时消除了人们在认识到社会和政治冲突的压迫下可能萌发的行动念头。类型电影引起满足感而不是触发行动要求，唤起恻隐之心和恐惧感，而不是导致反抗；它们是为统治阶级的利益服务的，因为它们大力帮助维持现状，给受压迫的人们以安抚，诱使这些由于缺乏组织而不采取行动的人们满心欢喜地接受类型电影中对各种经济和社会冲突提出的荒谬的解决办法。当我们回到我们生活在其中的社会时，这些冲突依然存在，于是我们便再到类型电影中去寻求安抚和宽慰——这就是类型电影受欢迎的原因。"② 好莱坞类型片构建了中产阶级的政治理想、社会神话，维护现存秩序的合规律性和合逻辑性，成为"美国梦"的诠释者，确立了好莱坞"经典时代"的审美理想。同时，这其中也浸透着"欧洲文明中心论""白人至上"等集体无意识倾向，这一切都在好莱坞影片的传播中有意无意地影响着美国本土，同时也影响着其他民族。

对具体的某部影片做类型学上的分类，往往是一件极其困难的事，既可以从题材内容上划分，也可以从形式技巧上划分，还可以从表演方式上划分，甚至一部好的影片可以兼及好几种类型。

一般来说，类型片大致有如下种类：

（1）音乐歌舞片。音乐歌舞片是好莱坞的一个主要片种，《让我们都跳舞吧》《碧云天》《绿野仙踪》《雨中曲》《出水芙蓉》《音乐之声》《霹雳舞》等，都是我们耳熟能详的。

音乐歌舞片是同有声影片一起发展起来的最光彩夺目的新类型，是舞台的延伸，也是录音设备最广阔的施展天地。音乐歌舞片以精美的歌舞表演和豪华、壮观、令人赏心悦目的视听效果为创作标准。

电影史上的第一部有声片《爵士歌手》（1930），是根据百老汇的歌剧改编的

① 邵牧君：《西方电影史概论》，中国电影出版社 1982 年版，第 31～32 页。

② 转引自邵牧君：《西方电影史概论》，中国电影出版社 1982 年版，第 31 页。

音乐歌舞片，它讲述了一个犹太唱诗班的领唱者，在宗教、家庭与流行歌手的选择中内心的痛苦。也是从这时开始，歌舞片有了自己相对固定的形式，一种可称为"音乐片"，如好莱坞的《音乐之声》《伞》等，都是以歌唱为主要成分；另一种是歌舞片，即歌舞兼具的影片。不仅好莱坞有大量这样的片子，而且它也是印度电影的主要类型，如我国观众熟悉的《大篷车》《流浪者》等。

歌舞片的发展可以分为界限并不十分清晰的几个阶段：

《歌舞大王齐格飞》（美国，1936）代表的是电影中的歌舞与电影故事游离的类型，即歌舞只属于舞台，而在舞台之外就不再有歌舞。

更早些的如华纳兄弟公司的《四十二号街》（劳埃德·培根，1933），主要情节通常是一个成熟歌舞的排演片段，其中穿插着的男女爱情情节只是起着编排歌舞的串联作用。人们在轻歌曼舞中消解杂念，与现实间隔，建立起一个充满温柔爱情的乌托邦式的"神话"。

《百老汇的巴克利夫妇》（1949）、《一个美国人在巴黎》（1951）、《雨中曲》（1952）、《西区故事》（1962），开始将歌舞片从舞台上解放出来，创造出一种渗入日常生活的歌舞表演形式。影片内容也从男女爱情扩展到个人与团体、高雅与通俗之间的联系等问题，并产生出一个副产品：原来在大街和集市上演出的通俗音乐和歌舞经过镜头的处理，变得更为流畅、更具感染力，同时也使它得到了更多人的认可。尤其是《雨中曲》，歌舞和故事结合得比较好；《西区故事》则采用了街道、贫民窟、车库等实景，尽可能地摆脱舞台影响。

1963年猫王主演的《拉斯维加斯美好的夜晚》，则标志着以流行音乐为主的新型歌舞片出现。

（2）喜剧片。喜剧片最早是属于无声片的，20世纪30年代以前是美国喜剧电影的黄金时代。在无声电影阶段，喜剧电影中起决定作用的往往是演员，它为演员展示自己的形体动作和表演智慧提供无限广阔的舞台。从有声片出现起，喜剧片便由通过形体动作发掘喜剧因素逐步转变为主要通过语言来制造喜剧效果。由于早期喜剧片演员在表演时动作往往夸张、变形，因此，也有人将早期无声片时期的这类影片称作滑稽片。

滑稽片是喜剧的一个极端，也是喜剧初期不成熟的表现。通常是一段两三分钟的小噱头，把奶油蛋糕扣在脸上一类。到了1905年左右，追逐片成了主要影片样式，于是，追逐成为滑稽片的基本元素，这是喜剧片发展的第一阶段。

滑稽片向喜剧片转变时期的代表是巴斯特·基顿（Buster Keaton，1895—1966）。基顿是20世纪与查理·卓别林（Charles Chaplin，1889—1977）齐名的最伟大的喜剧演员之一，他不再在镜头前卖弄小噱头，而是展示自己的智慧，他以一个小人物的身份出现，所面对的不再是一些无聊的插科打诨，而是庞大的工业化机

器，如火车（《将军号》）、汽船（《航海家》）、摩托车和摄影机（《小夏洛克》）这些几乎不可战胜的对手。他是以一种坚韧的、不动声色的、不苟言笑的、近乎天真的创造性态度面对生活困境的挑战。基顿的喜剧被人称为"棍棒喜剧"，这是因为他利用的喜剧元素往往有明显的特征：长杆型的器物。它包含两个元素：其一，在叙事结构上，它通过一连串结构相似的、相联系的喜剧动作构成一个完整的段落或影片；其二，他所使用的道具、借助的器物通常都是管子、棒棍这类以长、直为外形特征的东西，既有情节延续、时间延伸这类象征作用，又是剧中人物的实用道具。他饰演的人物在剧中常常逃跑，而逃跑也是以情节、时间的延续为特征的，另外也具有某种人体器官的暗示性。他的代表作有《警察》（前期双本，1922）、《小夏洛克》（1924）、《航海家》（1924）等。

卓别林将喜剧片推向了顶峰。紧身的上衣，松垂的裤子，过大的鞋子，偏小的礼帽，留着小胡子，提着细细的手杖，迈着鹅步，不紧不慢地走着——这是卓别林塑造的流浪汉。卓别林是英国人，他是随剧团在美国演出时被塞纳特发现的。一开始，他只是被定位在"冷漠无情、贪小、好色、小偷小摸、背信弃义"的小丑角色上，到了第二部影片《梅勃尔的奇怪困境》（1914），开始以"小流浪汉"夏尔洛的形象出现在银幕上。第二年，《流浪汉》《工作》《银行》《阵雨之夜》完善了"绅士流浪汉"的形象。

（3）西部片。西部片是"典型的美国电影"（巴赞语），精确地说是典型的好莱坞电影，它是"以19世纪美国西部开发时期为背景，表现拓荒者的生活，西部开发过程中各种势力之间的斗争，以及白人驱赶并屠杀土著印第安人的血腥活动。西部片中的人物大都善恶分明。……故事结局往往是好人必得好报，坏人终遭惩治。这种影片充满打斗、枪战、追逐等动作性极强的场面，穿插英雄救美人的爱情故事，加上荒凉壮观的美国西部景色，所以拥有大量观众"[①]。

电影史上第一部比较完整意义上的西部片是埃德温·鲍特（Edwin S. Porter）的《火车大劫案》（1904）。这是一种"警察抓小偷""官兵捉强盗"式故事的翻版，也是正在流行的"追逐片"的变种。但是这部片子包含了后来西部片的几个重要元素：旷野、火车、强盗与抢劫，以及造型上的左轮枪、宽檐帽、马等。影片描述了开发时期西部的社会场景和生存环境，但故事的线索单一，情节直白，人物只有行动没有特性。

真正意义上的西部片的形成期在1915—1924年。这一时期推出的两部经典作品——詹姆斯·克鲁兹（James Cruzw，1884—1942）的《篷车》（1924）和约翰·福特（John Ford，1894—1973）的《铁马》（1924），为西部片奠定了风格基础。

① 《电影艺术词典》，中国电影出版社1986年版，第22页。

《篷车》描写了征服西部的史诗式的胜利，表现了定居者的巨大车队从东部向西部横贯美洲大陆的运动；《铁马》则是反映第一条横贯美洲大陆铁路建设的长故事片。这两部影片展现了西部广阔、雄伟、壮丽的自然风光：旷野、沙漠、山崖、阳光和草木，强悍、坚韧、富有责任心的男子汉形象和敢作敢为、不避风雨又不失优美的女性形象。这两部影片更为内在的意义在于：西部开拓代表了这个国家的精神和神话，它们讲述的是"一个国家的诞生"的故事，表现了西部开拓的艰苦、希望与梦想。这两部影片包含了与这段历史有关的所有主题、神话和英雄。但这仅仅是从记录、展现一个民族历史的角度来说的，这个时期是一个对西部开拓的光荣史记忆犹存的乐观主义时期。然而，从西部片这样一种电影类型的角度上看，它们还缺乏想象和思考，缺乏一种类型所需要的持久的复杂性。

随后20年的时间里，西部片形成了一种更为古典的形式：西部开拓的神圣、美国之梦的迷人、复仇的尊严与坚韧，所有这一切构成了西部片鼎盛时期的最为庄严的风格特征，其典范之作是约翰·福特的《亲爱的克莱门丁》（1930）。约翰·福特不仅确立了西部片的构成要素，同时创建了经典西部片的叙事模式。从1917—1970年，福特共执导了125部影片，其中绝大多数是大制片厂体系下的流行影片和商业片，并四次获奥斯卡奖，最著名的就是1939年拍摄的《关山飞渡》。巴赞说："《关山飞渡》是达到了经典性的、风格臻至成熟的、相当完美的代表作。约翰·福特把西部片中的社会传奇、历史再现、心理真实和传统的场面调度格局糅合在一起，做到了完美和均衡。"①

50年代开始，以弗莱德·津纳曼（Fred Zinnemann）的《正午》（1952）为标志，西部片有了新的变化，西部在影片里已经不只是一个剧情的发生地，西部片也开始走向更现实的风格，不单是表现人与自然的关系，而且更注意表现在西部这个特定环境下人与人之间的复杂关系，尤其是对印第安人的种族主义偏见开始消退。而到了20世纪60年代，受现代派文艺思潮的影响，西部片开始向心理领域开掘，如《山地枪战》（1962）、《布奇·卡西迪和阳舞仔》（1969）等，主人公已经不复往日的英雄形象，悲观厌世、无奈、遗憾等情绪弥漫于影片之中。到了70年代后期，西部片终于走向衰落。

但进入90年代，《与狼共舞》这部获得七项奥斯卡大奖的影片的出现，似乎标志着"新西部片"的卷土重来，但究竟西部片未来走向如何，还是一个进行时态的事件，不好妄加揣测。

（4）悬念片。最典型的就是阿尔弗雷德·希区柯克（Sir Alfred Hitchcock，1899—1980）的作品，但希区柯克的悬念片在电影史上也是后起的。最早的悬念

① ［法］安德列·巴赞：《电影是什么?》，崔君衍译，中国电影出版社1987年版，第242页。

片是匪徒片，然后是强盗片，波特的《火车大劫案》既可以看作西部片的鼻祖，也可以看作匪徒片的预演，因为它包含了多种元素。但这两种类型特别是强盗片则是有声片初起时的宠儿，因为强盗片里两种元素是不可或缺的：一是声音。如枪声、汽车追逐声、器物的撞击声、人物的打斗声等，这些都是最适宜有声片表现的。二是动作。强盗、匪徒不是宣讲者，而是行动者，如敏捷的身手、出乎意料的作案过程、追逐片的固有元素等。如果说西部片表现为建立秩序的斗争的话，那么，这类以匪徒、强盗为主角的影片则表现为维护秩序的斗争。黑帮片对好莱坞来说是一个非常苦涩的回忆。自经济大萧条时期开始，整个 30 年代，好莱坞饱受黑社会匪帮的威胁与欺诈，同时也收受黑社会帮派的不少投资。由于好莱坞审查制度的需要，这类表现黑帮匪徒的影片，不管如何刻画他们的形象，最后当然是没有好下场。但这更多的是掩人耳目的。在观众中真正留下印象的恐怕是他们在灭亡前的行为，因此，这类影片早期是用来表现街头"英雄"的。只是从 30 年代中期起，逐步将这些人物作为社会制度的牺牲品来描写，而且给予了更多的同情，其中最重要影片的有《小凯撒》（1930）、《疤脸大盗》（1932）。而 60 年代的新好莱坞转向也是从这些街头"英雄"开始的，如《邦尼和克莱德》（1967）、《教父》（1972）、《不可接触》（1987）等。

强盗片在 30 年代发生的深化和转变是必然的，人物不再热衷于拳头重于脑袋、行动强于言谈的单一模式，于是英国人希区柯克便适逢其时地出现了。希区柯克将这类动作影片改造为新式的悬念片。他终生专注于悬念片的创作，是一个用摄影机探究现代心理变异的精神病专家，对电影叙事手法做了许多大胆尝试，正如安德鲁·萨利斯（Andrew Salees）所说，他是唯一一位将原本相互对峙的两种传统经典手法——茂瑙（Friedrich Wilhelm Murnau，1888—1931）的镜头移动、场景调度与爱森斯坦的蒙太奇手法——相结合的当代导演。近半个世纪里，希区柯克是人类学家、精神病学家、社会学家、电影理论家们研究的重要对象，他吸引了从保守的罗马天主教到激进的后结构主义者、女权主义者等各种派别的理论家和批评家的关注。

希区柯克的创作生涯可以分为两个时期：英国时期和美国时期（40 年代后）。他在英国时期最杰出的影片是《39 级台阶》（1935）、《蓄意破坏》（1936），前者讲述的是一个无辜者逃亡的故事，后者展现的则是一场政治谋杀案。希区柯克悬念的设置有其独特的方法，他一般把将要发生的险情、实施这一计划的人预先告知观众，即先将谜底揭示出来，让观众在等待中经受精神的煎熬，领略事件的过程和细节，并在观看过程始终处于惊恐之中。

希区柯克在美国时期也可以分为前后两个阶段：前期的影片表现了他从英国到美国所发生的重大转变，人的心理变态和精神病症成了他影片的主要题材，代表作

是《吕蓓卡》（1940）、《疑影》（1943）、《后窗》（1954）；后期的影片则表现为人类情感错位后，世界处于一种失语和麻木的状态，代表作是《眩晕》（1958）、《精神病患者》（1960）、《鸟》（1963）。从更严格的意义上说，美国时期的影片除了《西北偏北》（1959）（它是《39级台阶》的翻版，但更为成熟、流畅和富有诗意）之外，精神异变的题材成为希区柯克主要的关注点，因此，他这一时期的作品更应称作心理悬念片。希区柯克在叙事手法上不是一个保守主义者，他不拘于偏见，只要是剧情与场景需要，他都信手拈来，无论是长镜头还是蒙太奇，对他来说，并没有什么不可逾越的障碍。

（5）恐怖片。恐怖片源于德国表现主义影片，如《卡里加里博士》等。好莱坞最重要的恐怖片是《德拉库拉》（1931）、《弗兰肯斯坦》（1931）及其系列片、《木乃伊》（1932），这类影片集中表现出现代人对未知世界和心灵黑洞的恐惧，后来发展为惊悚片、科幻恐怖片、灾难片、科幻片等。这类影片现在已经成为最主要的类型片之一。

（6）其他类型片。好莱坞类型片还包括战争片、生活片、传记片、儿童片、迪士尼的卡通片等，限于篇幅，此处从略。

二、美术片

（一）美术片的含义

应该说，美术片只是中国才有的名词，世界上统称 animation，翻译过来就是动画电影。中国电影出版社 1986 年出版的《电影艺术词典》一书提出，美术片是动画片、剪纸片、木偶片、折纸片等类影片的总称，并把动画片界定为"以绘画形式来表现人物与环境的技法"，也就是说，动画片是美术片中的一类。但是，90年代以来，外来动画片在数量上和名称上占据了优势，美术片几乎被动画电影或动画片这两个称谓所取代。至于另一流行甚广的卡通片称谓，则是由于早期动画多半由漫画（即英文 cartoon）人物/动物形象发展而来的，迪士尼（Walt Disney）创造出的米老鼠在中国家喻户晓，使其成为所有动画片的代名词。

鉴于约定俗成，本书沿用目前使用的"动画片"的称谓，在此特予说明。

（二）美术片（动画片）的特征

就艺术样式的基本特征和时空的结构方式而言，动画片无疑属于电影的范畴。"用逐格拍摄法将特制绘画或立体造型摄制在胶片上（或直接画在胶片上），从而

能在银幕上得到'活的'形象连续画面的综合艺术"①，这是《世界电影百科全书》对动画片的定义。进一步讲，大多数故事片和纪录片在与原物大小同等的三维空间里拍摄活动的人与实物，而动画片与真人表演的影片在制作阶段就有差异——不是连续地拍摄正在进行的动作，而是拍摄一格格图像来组成系列活动影像。动画师（中国也称其为美术师）改变着拍摄的主体，让它们格格间有微小的动作差异，最后连贯起来的影像同样使观众产生运动幻觉。

动画片有自己独特的表现方法、艺术特点、审美要求和社会功能。一是在表现方式上，动画片不是用真人实景而是用绘画或其他造型艺术的形象，使之活动起来，赋予其生命和性格。二是在艺术特点上，美术电影是"想入非非的艺术"。在从 30 年代美国的《白雪公主》到 60 年代中国的《大闹天宫》的长期的实际经验中，我们可以发现这种带有规律性的东西就是幻想和夸张的表现手段，虽然它们也同时出现在其他电影艺术作品之中，但不能否认，美术电影中的角色能"腾云驾雾""宇宙决战"，比后者更为自由和充分，真正将人物刻画得淋漓尽致。三是它以象征和比喻的手法反映现实生活，表现艺术家的意图。与童话、神话、民间故事的艺术规律相似，动画片也常常在"变了形"的内容下，扬长避短地以赋予象征意义的生动形象反映现实社会中的人与事，寓教育于趣味之中。四是在世界范围内，大多数动画片的主要服务对象都是少年儿童，特别是在选题上，一般都是孩子们喜闻乐见的内容，故事大多丰富多彩、生动有趣。不过，越来越多的动画片因其完美的动画设计和数码特效，以及用鲜明的形象表达深刻的思想和哲理，同时也受到成年观众的欢迎。

（三）美术片（动画片）的分类

据世界电影史料载：法国电影史学界把 1877 年 8 月 30 日定为动画的诞生日，它是法国光学家兼画家雷诺（Emile Reynaud）发明光学影视机获专利的日子，他绘制的《喂小鸡》等 20 多个小节目便是最早的原始动画片。1906 年，英国人布雷克顿（J. Stuart Blackton）摄制的第一部电影胶片动画《一张滑稽面孔的幽默姿态》，被公认为是真正的动画片。20 世纪 20 年代，中国诞生了自己的美术片。它的拓荒者和创始人是万氏兄弟。他们自幼受父母启蒙，喜好绘画、剪纸艺术，并被西洋动画深深吸引，产生了拍摄中国动画的强烈愿望。兄弟俩白手起家，节衣缩食，经过几年的实践，于 1922 年制作成动画广告《舒振东华文打字机》，这是中国美术片的雏形。随着动画在中国土地上生根发芽，我们的美术电影大树汲取了中国文化美学思想和艺术风格的营养，与世界其他动画电影的成长轨迹一致，不断发

①　杨海、王洪华、张正芸等编译：《世界电影百科全书》，社会科学文献出版社 1993 年版，第 208 页。

展创新，产生了多种多样的艺术表现手段。

在《电影艺术——形式与风格》一书中，作者大卫·波德维尔从视觉效果的角度，将动画片分为两类：二维动画和三维动画。最常见的是绘制的动画片，至今仍然被采用，它属于二维动画，剪纸动画也属于此类。三维动画中的主体形象一般都为三维物体，例如用特殊黏土制作人物和物体。模型或木偶则可以通过牵线活动来完成系列动作，甚至可以直接拍摄它们的运动。

中国的美术电影又因不断地向民族形式和传统学习，而有着几种独特的艺术样式。一是剪纸片，以剪纸的形式做成能活动的人物，逐格拍摄制作。中国的艺术家特别汲取了中国皮影艺术和民间窗花、剪纸等艺术特色，创造出一批美术片的剪纸人物。1958 年诞生了《猪八戒吃西瓜》，从此开创了中国美术片的一个新品种。二是在世界上独树一帜的水墨动画片。它体现了中国传统的美学思想和民族风格，把中国传统的水墨画技法和风格运用于动画电影，创造了一种罕见的动画形式。《小蝌蚪找妈妈》《牧笛》这两部水墨动画片问世之后，受到国内外一致赞美。三是木偶片。中国早在汉代就有木偶戏，把民族传统文化应用到动画片中，可使人物形象更加生动有趣。四是折纸片。因为幼龄儿童喜欢从事手工制作，所以幼龄儿童对折纸片有着亲切感。它既有三维空间的特点，又因为只能折成角、面、线等造型，因此也有某些二维空间特点，在设计上难于木偶片，具有稚拙的艺术特点。

电影是现代科学技术与艺术相结合的产物，随着科学技术的进步，计算机动画出现了。它自动计算动作的起点和终点，已没有传统动画所谓的逐格记录的特性。可以说，动画片的定义也需要进一步完善。在艺术方面，越是具有民族性的动画电影，越是能在世界范围内引起共鸣，中国的美术片因其独特的民族风格而在世界动画电影领域独树一帜，备受瞩目。

三、科教片

（一）科教片的含义

科教片是科学教育影片的简称，电影的四大类别之一，是以传播科学知识和推广新技术经验为基本目的的、范围宽广的电影类别。它又包括狭义和广义两层含义。

狭义的科教片是指以传播科学知识为主要目的的各种信息类影片，它面向公众，以进行科学教育和提高公众素养为宗旨，积极宣传党和政府的教育方针，宣传教育改革的重大决策和部署，深入探讨教育中的社会问题和社会中的教育问题，以发挥积极的舆论倡导作用。

广义的科教片拥有更多的含义，不再局限于传播科学知识本身，而是围绕科学教育的方方面面，为观众呈现包括科教知识在内的教育动态、发展理念等各方面的信息，更加注重传播科学精神、科学过程和科学方法。

（二）科教片的特征

与其他影片相比，科教片难免显得抽象、枯燥，有着不可避免的专业性和说教性。但是科教片又有着自己独特的优势，在普及科学、教育大众和体现人文关怀方面具有显著特征。

1. 科普性

从文艺复兴以来的几百年里，科学理性对人们摆脱愚昧和盲目、认识自然和社会以及促进人类自身发展起了不可磨灭的作用。基于严密的逻辑分析、统一的是非判断标准和准确的预见能力，科学长久以来一直为人们所推崇。科学把人类带到理性的世界和智慧的殿堂，不断把人类文明推向更高的层次，而普及科学知识正是科教影片所承载的历史使命。当今社会是学习型社会，科教片是人们走进科学、接受教育的重要桥梁。科普是一种具有时代感的社会教育，既是科教转化为生产力的纽带，又是提高全民科学文化素养的必要手段。近年来，在中国出现了各类迷信活动，反科学、伪科学给人们的生活带来了很大的困扰。通过大众传媒的方式，准确、生动、形象地解释自然现象和社会现象，向民众普及科学知识，是科教片义不容辞的责任。

由北京科教电影制片厂制作的《骗术的真相》向公众揭露了散布在社会上的种种骗术的真相。2001年公映的国产科教大片《宇宙与人》，在电影市场不景气的当时，却在发行没有任何行政指令的情况下风靡全国。大气磅礴的宇宙史诗，温情脉脉的人文关怀，构成了一部很形象、很生动的教材，使得观众既了解了地球、宇宙以及人类自身，又获得了一种艺术享受。

2. 教育性

科教片除了有传播科学的作用外，对观众还有明显的科学教育和社会教育功能。优秀的科教片能给予观众充分的科学知识和精神满足，带他们进入由影片的画面和音响所构成的特定意境，从而深入体验创作者的用意。观众不仅能借此了解知识，更重要的是能够从中受到教育，洗涤心灵，无形中提升自己的精神境界与文化修养，能够增强自身在科学辨别和社会体验中的能力。

如优秀科教片《黑脸琵鹭》拍摄的是一种濒临灭绝的鸟类琵鹭。观众在了解琵鹭的生存现状的同时，也受到了生态平衡的教育，能够增强环保意识，引发深层次的人文思考。

3. 人文性

人文关怀是对人的生存状况的关注，是对人的尊严和符合人性的生活条件的肯定，以及对人类解放与自由的追求。人既是社会的主体、历史的主体，又是自身存在的价值主体，人之所以不同于一般的"物"，其根本在于"内在"而非"外在"。反观科学，它不应该是冷冰冰的，科学传播更不应该是冷冰冰的。科学家进行科学研究也好，老百姓关注科学也罢，实际上最基本的反映还是科学与人的关系。科技和人文是密不可分的，科技传播的最终目标是弘扬科学精神，而科学精神之中最不可缺少的因素就是人文关怀。科技传播只有从人文关怀出发，才能帮助受众达到精神境界与科学知识的同步提高。

走在科学探索的路上，快乐和智慧总是一起增长的，不仅教育理论特别注重寓教于乐，而且传播学也认为受众处于轻松快乐的状态时更容易接受信息。科学有一种震撼人心的感染力，它源于人类智慧的闪光，人们在感受这种灵光一闪的智慧时，能够获得一种由衷的美感，这是人类对自己不断认识自然、社会和思维规律的肯定性评价，具有壮美的性质。

在科教影片中，如果出现"见事见物不见人"的现象，其传播结果将是人们的敬而远之，这不利于科学向人文价值的转化，更谈不上增强受众的科学素养。

因此，科教片的总体原则是处处为"人"着想，无论是发明创造还是尖端知识，都要从观众的切身利益着眼，体现情感因素，再现人类丰富的感情世界，让影片像文艺作品一样深深地叩击人们的心扉，体现出具有时代特征的人文精神。例如科教片《青春期性健康》，其主要受众对象青少年能从中感受到深切的人文关怀和尊重，这对青少年的成长具有积极的引导作用。

（三）科教片的分类

根据宣传目的和观众对象的不同，科教片分为科学普及片、教学片、科学研究片、科学技术推广片、科学杂志片等样式。

1. 科学普及片

科学普及片简称科普片，是为普及科学知识而摄制的影片，上至天体、日月星辰，下至地理、物理、生物、化学等自然科学知识，以及历史、文化艺术等社会科学知识，都是科普片的表现范畴。

2. 科学技术推广片

科学技术推广片是为推广先进科学技术和经验而摄制的影片，对各行业中具有推广价值的科学理论和先进技术做形象化的介绍，使观众得其要领。《地膜覆盖》《安全帽的故事》等均属于此类影片。

3. 科学研究片

科学研究片，简称科研片，是为协助科学研究工作而制作的影片，它对某项科学研究进行实录或剖析，供专业科研人员观察研究。《分子的形成和化学链》就属于此类影片。

4. 科学杂志片

科学杂志片是将科技界的新技术、新材料、新工艺以及科技信息做综合报道，使观众及时了解当前科技发展的情况。《科学与技术》属于此类影片。

5. 教学片

教学片是为配合科学教学制作的影片，帮助教师进行教学，以弥补其他教学手段和实物教材之不足，增强学生对某门学科的理解。《组合体投影》属于此类。

毋庸讳言，中国的科教片水平一直与世界先进水平存在较大差距。随着全球化的到来，未来的科教片不仅是在一国范围内的单向传播，而且是在世界范围内的双向甚至多向传播，这就要求我们必须以严谨的姿态把中国的科教影片推向世界舞台，让中国的科教影片和国际接轨，向全世界展现我们的民族风采和东方特色。

四、纪录片

（一）纪录片的含义

《电影艺术词典》（中国电影出版社 1986 年版）的定义是："纪录片，电影的四大类别之一。以真人真事为表现对象，不经过虚构，从现实生活本身形象中选取典型，提炼主题，直接反映生活。"

与此近似的说法还有英国纪录片之父约翰·格里尔逊对纪录片的定义：纪录片是"对真实事物作创意的处理"；电影眼睛派的代表人物维尔托夫认为：纪录片就是"抓住现实的片段，将其有意义地结合起来"。

而笔者更倾向于美国学者的定义："纪录片，纪录影片，一种排除虚构的影片。它具有一种吸引人的、有说服力的主题或观点，但它是从现实生活汲取素材，并用剪辑和音响来增进作品的感染力。"[1]

① ［美］弗兰克·毕佛：《电影术语词典》，童锦荣、黄庆译，解放军文艺出版社 1993 年版，第 162 页。

（二）纪录片的主要特征

1. 真实性或非虚构性

纪录片一开始就是作为与故事片相对的概念被提出来的。故事片是对现实的虚构（fiction）、扮演（staging）或再构成（reconstruction），而纪录片与之最根本的区别就在于，纪录片具有非虚构的真实属性。一旦一部片子打出了纪录片的旗号，那就意味着它对观众做出了这样的承诺：以下您将看到的是用摄像机记录的由真人出演的发生在现实生活中的真事。这个神圣的承诺包含着两个关键词：现实生活、真人真事。

现实生活——对故事片的观众来说，他们很清楚地知道故事片所呈现的并不是真正的现实，它甚至不一定要有生活原型的存在，更多时候是一种在摄影棚、外景地乃至电脑上精心构造的"现实"。而对纪录片的观众来说，他们可以很肯定地说，纪录片所记录的是一种无假定意义的现实存在，是在客观世界中存在着"科学的证据"的现实。

这种由"科学的证据"支撑起来的现实，还有一个含义更为清晰的别名，叫作"历史"。今天的现实就是明天的历史，而昨天的现实已经成为今天历史中的一部分。纪录片的纪实本性决定了它所肩负的最重要的使命，就是记录时代、记录历史，包括记录时人对现实、对历史的认识感受。纪录片就是把光投到黑暗的地方，完成文字没有记录的那一部分，挽救正在消亡的活生生的现实证据，如历史见证人，为后人留下宝贵的影像证据。这也是纪录片在时间流逝中价值越发凸显的原因。

真人真事——故事片中的角色大都是由职业演员来扮演的，并在虚构的故事情境中，按照导演和编剧的意图，完成人物的塑造和故事的讲述。而纪录片中的角色却是由生活中的当事人出演他们自己，并在现实情境中，按照生活逻辑，推动事物的发展。

另外，纪录片中还存在着一个极为特殊的角色——摄像机。在纪录片中，摄像机并不像在故事片中一样沦为一个单纯的拍摄工具，相反地，它在所记录的片中扮演着一个至关重要的角色——在场者。大多数的纪录片并不讳言摄像机（创作者）的存在，甚至还有意地反复提醒观众，并对因自己的在场而对事物产生的影响津津乐道。特别是在新闻类纪录片中，干脆设置若干的出镜记者或主持人，作为摄像机在场的形象代言人，直接干预现实，这是纪录片特有的诚实态度。事实上，正是这种良好的品格，使得纪录片的真实性获得了其他片种望尘莫及的可信度。

2. 艺术性

纪录片作者拥有和其他任何艺术家一样的平等权利，也就是选择言说的内容和

言说的方式的权利。纪录片的非虚构本质决定了它只能从现实生活中汲取素材，而不能自己虚构剧情。但是，正如荷兰的纪录片先锋伊文思所说的，"生活也只是素材，而不是艺术品本身。艺术开始于对素材的选择，现实生活需要经过选择、剪裁，才能形成一部具有艺术价值的影片"①。

尽管纪录片属于"非虚构类"影视作品，作者在创作前并没有脚本，但事实上，每个创作者都会有一个思路，拍什么不拍什么，表现什么不表现什么，都是由创作者自己"头脑中的脚本"决定的，摄像机只是跟着这个思路走。

在拍摄过程中，有的创作者会为拍摄对象设置一些现实情境，并进行人为的刺激和有意识的诱发，这是纪录片作者选择言说内容的一种很有效也很常见的手段，这种手段的使用并不与纪录片的真实属性相悖。因为，尽管创作者有一定的期待，而且由于创作者对生活的"干预""插足"或"打搅"也确实带来生活流程的变化，但事物的发展最终并不在创作者的全局掌控中，拍摄对象的反应既不是创作者事先所规定的（即使有限定），也不会有规范的职业反应，拍摄对象显然对于自己行为反应和情感流露的限度掌控着更大的自主权，这也是纪录片最吸引人的地方。

观众对一部纪录片在内容层面的"事实"上有着很严格的要求，要求作为创作客体的表现对象必须是无假定意义的现实存在，这是对纪录片"真实性"的质的规定。但创作者依旧可以通过记录的方式对客观事物进行选择、概括、提炼、组织，并把自己的思想倾注其中。

在表达层面的"表现事实"上，观众受实践影响，往往会将影像系列的逼真性（或曰表象的真实）等同于内容层面的真实性。事实上，表达层面的行为表象不过是客观现实的模拟形态，确切地说，应该叫作"逼真感"，它与"真实"的命题无关。但是作为非纯粹资料片的纪录片，必须考虑观众，考虑观众的认知，用记录方式创造的银/屏幕效果只有符合人们的生活经验和认知可能性，才能被观众接受。

为此，创作者们甚至采用了一些压线的创作手法，如"真实再现"。"真实再现"本质上是人们试图制造"完整现实的神话"而做的一种努力。纪录片源自用摄影机透镜对真实世界的捕捉，但由于技术等各方面的原因，摄像机常常无法捕捉到创作者需要或观众认可的"真实"。一些具有"存在的真实性"的真实事物，由于在"视像的逼真性"上遇到障碍，而无法被观众感知，或者感知程度大打折扣。于是，出于叙事考虑，出于可视性考虑，在这个意义上的"真实再现"逐渐被观众所认可。必须说明的一点是，此时的纪录片作者负有告知观者的义务，因为他违背了先前建立的默契。

① 《关于纪录片创作的几个问题》，《电影艺术》1980 年第 10 期，第 48 页。

总之，纪录片作者的创作目的并不是简单地反映生活，像交通岗上的摄像头那样纯粹实录，而是要在表达思想内容和再现物质现实之间创造一种特殊的美学联系，表达创作者对生活具有主题意义的价值判断，并依此实现与观众的情感交流。在创作过程中，表现的方法与风格只能影响人们认知的可能性，不能决定事物内涵的属性。正是由于创作者对客体对象认识方式和表现方式的差异，才产生了现实主义、浪漫主义、理想主义、现代主义等不同的创作方法，使得纪录片家族呈现出各种迥异的风格，带给观众不同的丰富感受。

（三）纪录片的分类

（1）按传播渠道，可以分为纪录片电影、电视纪录片、展映纪录片。

（2）按传播动机，可以分为政治宣传片、商业发行片、独立影像片。

（3）按传播内容，从横向上可分为人类文化学、政治学、经济学、社会学等题材，从纵向上可分为历史题材和现实题材两大类。

（4）按传播视角，可以划分为新闻性纪录片、综合性纪录片和人文纪录片。

（5）按创作手法，大致上可分为介入式和非介入式；具体可分为四种：访问式、跟踪记录式、偷拍式和真实再现式。这些不同的做法就形成了不同的纪录片制作美学模式：观察的（observational）、参与观察的（participatory observational）、互动的（interactive）、反映自我的（reflexive）等。

第二节　电视传播的节目形态

对电视节目或栏目分类是一项很复杂的工作，不同的分类标准和方法往往差异很大，而且互相交叉和重合。从传播的角度讲，似乎可将电视节目形态分为纪实型、创意型等，但这样的分类很难概括全面，所以，本书仍旧采用内容分类法，对电视节目形态做如下划分。

一、新闻类节目形态

一般认为，电视新闻节目可分为消息类新闻节目、专题类新闻节目、评论类新闻节目。专题类新闻节目又分专题报道、专题调查、专题新闻、专题访问、专题系列节目、新闻杂志节目等，评论类新闻节目包含评论员评论、短评、记者述评、主持人述评、电视论坛等。

这种分类严格地承袭了报刊与广播新闻的分类方法。

新闻性电视专题节目都有深度报道的特点，精确地分类很难，大致可以分为专题新闻（报道）、专题访问、新闻评论、新闻调查等几种深度报道形式。

连续报道和系列报道是属于消息类还是专题类，看法不一。杨伟光主编的《电视新闻分类与界定》以及一些教材将之划为消息类。我们这里将之归为专题类，理由有二：一是它们的目的已经不是单纯地"告知"，尤其是系列报道，新闻性已经不是主要诉求；二是它们的重点在于阐明主题。

本书认为，评论类电视新闻节目与专题类新闻节目的实质都是要展现、揭示事物的内在本质规律，都是深度报道形式。而且，由于电视极强的兼容性，评论与报道密不可分，各种各样的报道形式不仅用于专题节目，而且也用于评论节目，而主持人或记者评论也是专题节目不可缺少的组成部分。二者相互渗透，不能截然分开，同属于新闻性电视专题节目，这更符合电视特性，也与今日电视节目实践相一致。如《焦点访谈》《东方时空》，既可以说它们是新闻评论节目，也可以说它们是新闻专题节目。

这样，新闻栏目就可以比较简明地分成消息类新闻栏目和专题类新闻栏目，后者又可以分为深度报道、连续报道与系列报道、电视新闻评论、电视新闻调查。

（一）专题新闻（报道）

通常是对具有典型意义的新闻人物、事件、社会现象等进行记录、调查、分析和评论等，深入完整地反映该事物的发生、发展、结果及影响的全过程，揭示主题和意义，其特点为时效性和完整性——侧重于对新近发生、发现的重大新闻事实进行充分报道。专题新闻（报道）通常是当日或近日重大新闻事件动态报道的延伸、补充和深化，故较为注重播报的时效，也就是说，题材必须具有新闻价值。与消息类多数短新闻相比，它不仅要报道"是什么"，还要说明"为什么"，因此，要求内容较为详尽、完整，能够较为全面地反映某一事件的全貌及其关键场面和典型的细节，也就是说，它要挖掘事件的社会意义。如《东方时空》的小板块《时空连线》就比较典型。

（二）新闻专访

电视新闻专访是电视记者（或主持人）对新闻人物或新闻事件当事人进行的专题访问报道，它以人物谈话为主要表达方式。不同于消息类新闻中常见的人物访问，它的谈话内容必须构成独立而完整的新闻，而不仅是表现主题的某个部分。

常见的电视新闻专访有两大类：一是对某些为广大群众所关注的新闻人物、知名人士进行访问，如《东方之子》；二是就当前政治、经济、社会生活中为广大群众所关心的热点与疑点问题，访问有关机构的负责人和有关专家，如气象、疾病控

制、经济等领域的权威。

电视新闻构成的要素包括访问主题和访问对象两个方面，主题应有重大的现实意义，反映社会生活前进的脉搏，为广大观众所普遍关心。

采访对象必须是具有"信息源"价值的人物，诸如有关机构领导、专家、知情人、当事人等，他们能为新闻事件提供确凿的事实或权威的见解，以说明事实真相与实质，或澄清观众关心和疑惑的问题。例如全国人民代表大会会议召开期间，记者对总理、副总理的采访，"省长访谈录"；"中华学人"对学者名流的采访；《焦点访谈》曾经对联合国前秘书长加利、美国前国务卿基辛格博士、巴勒斯坦总统阿拉法特、古巴国务委员会主席卡斯特罗等的采访。

电视专访对访谈者要求很高，记者的提问是谈话的指向根据，对访问影响较大，访问前应做充分准备，提问水平的高低往往决定节目的成败；要在有限的时间内展示最重要的信息，因此，必须缩小问题的范围，在深度上下功夫，不能面面俱到；要保证访谈的客观性和可信性；不能喧宾夺主。

（三）连续报道和系列报道

连续报道和系列报道能克服单篇报道的偶然性和孤立性，在一定时期内形成强大的声势，兼顾广度和深度，还可以把报道和评论结合起来，多层次多视角地解决一个或一类问题，是电视深度报道的重要节目形态。

连续报道主要是对正在发生并持续发展的重要的新闻事件，在一天或一个时期内进行多次、连续、及时的报道，以完整地反映其发生、演变、结局及影响的全过程。

连续报道一般取材于不可预知的事件性新闻，整个报道大体上与新闻事件相始终。它从新闻事件自身的发展和时间顺序纵向展开，要求电视记者和电视台在事件演变过程中密切追踪，不断以新的变化为依据进行后续报道，分段分层地将事件发展中有新闻价值的信息及时向公众传播，直到事件终结或告一段落，从而构成反映该事件全过程和问题实质的新闻报道整体。

系列报道是围绕同一重大新闻主题或典型事物，从不同角度、不同侧面做多次、连续的报道。

在中国，系列报道出现于1984年。在新中国成立35周年之际，中央电视台推出了系列报道《光辉的成就》《六五成就》，现在，系列报道已经在电视新闻中具有越来越重要的地位。

系列报道一般以新闻主题为依据横向展开，有目的、有计划、有选择地对彼此独立存在却反映相同本质的事物或某个典型事物进行逐一的或分解式的报道，从各方面和各层次反复揭示其必然联系，实现主题，从而构成全面、系统和深入地反映

新闻事物内在本质和发展趋势的新闻报道整体。

例如《东方时空·东方之子》中的抗日战争人物系列报道，抗日战争这一主题将他们汇集在一起，形成一个系列报道。"省委书记系列访谈"，虽然各省份情况、特点不同，但报道内容都集中在"如何带领本地区发展和进步"这一主题下。

（四）电视新闻评论

1. 电视新闻评论的意义

电视新闻评论是电视机构对当前现实生活中具有普遍意义的事件、问题或社会现象明确表示意见和立场，对事态的发展进行分析、评述的节目形态，是电视机构的政治倾向和社会责任感的集中表现。

心理学实验证实，任何信息，如果不加专门的解释和评论，对人们的思维定势是几乎不可能产生任何影响的。因此，新闻媒介仅仅依靠事实报道难以有效地引导社会舆论，它必须有自己的言论，常常发表有分量、有影响的评论，以形成舆论权威，产生重大影响力。在重大历史关头，新闻媒介的评论会引起人们强烈的反响；在日常生活中，评论也会把人们的思想引向其所指的目标。

新闻评论在电视新闻节目中有举足轻重的作用，其评论水平能体现一家电视台新闻工作的总体水平。

2. 电视新闻评论的形式

评论的形式，根据不同的标准，有不同的分类。从评论者角度，有主持人评论、评论员或特邀评论员评论、节目参与者和观众评论；就体裁而言，有评论员评论、电视论坛、电视座谈、主持人议论、电视答问等；另外还有播报员播报的本台评论、短评、编后语等。电视台的意见和态度，主要体现在评论员评论和主持人议论中。从功能来看，电视新闻评论可分为提示性评论、倡导性评论、批评性评论等。

提示性评论只是提出问题、指明方向，目的在于提醒人们注意，引导人们思考，一般用于对处在萌芽状态和具有多种发展前景的事物，通过提示性评论唤起人们的注意。这种评论既易于掌握和采制，也有利于受众的接受。

在我国电视节目的发展历程中，80 年代初为电视文艺热，80 年代末为电视纪实热，90 年代则为电视新闻热。随着电视新闻的发展，中国电视新闻评论也迅速崛起，如中央电视台的《东方时空·时空连线》《焦点访谈》《央视论坛》《共同关注》，北京电视台的《今日话题》，都曾经在观众中产生了巨大影响，成为高收视率节目。

3. 电视评论的特点

（1）新闻性。体现在它是就新闻事实、现象而发的评论，因此，选题在这里

起着关键的作用。选题必须面向广阔的社会生活，把握时代的脉搏，抓住热点、焦点与难点。

（2）政论性。政论性是电视评论不同于新闻报道的最明显的特点。所谓政论性，是指电视评论具有党性原则、社会责任感和思想深度，引导对事物的认识和影响舆论的走向。

（3）形象性。电视评论中，由于声画合一，形成了所谓的"形象化政论"。

（4）理性深度。电视新闻评论成功的关键，一是选题，二是评论水平。真正代表一家电视台新闻工作总体水平的是电视评论的水平。对于题材，各个电视台都可能去关注，抓住社会热点、时代主题。面对相同的题材，如何发现独特的价值，发表独有的评价，则是电视台记者综合素质的集中体现。

一个电视新闻评论员，既须有记者的敏锐，更要有社会学家、思想家的智慧和深刻，应不断丰富自己各方面的知识，提高自己的思想修养。现在已有不少人提出主持人学者化的建议，对电视新闻评论主持人来说，学者的智慧与权威更为重要，只有智慧和权威的电视评论才能产生反响，达到引导舆论的目的。

《焦点访谈》《东方时空》能在观众中享有盛誉，与其评论水平是分不开的。

（五）电视新闻调查

电视新闻调查是就某一新闻事件或社会问题、社会现象进行深入调查与挖掘，具有思辨性的深度报道形式。

调查报道的基本原则是：报道中所有的事实都是记者通过调查得来的，不允许任何虚构和想象。因此，它重在挖掘事实。

电视新闻调查具有如下特点：

（1）故事性。如《新闻调查》的理想是"内容上突出故事性，形式上创造一种调查文体"，精确地说，是"小故事，大主题"，新闻事件本身可能不大，但是要从中彰显主题。

（2）人性化和社会责任感。什么是人性化？就是对人的生命、人的需要、人的情感和人的本性的尊重，并以此为出发点来编播节目。

二、社教类节目形态

新闻、文艺、社教，常并称为三大电视支柱类节目，社教节目即面向公众、以社会教育为宗旨的电视专栏节目。

就世界范围来看，一般将电视节目分为新闻、公共事物和娱乐三大类，公共事物类节目包含了教育、文化、知识类的节目，所谓的社教节目可以归在公共事物

类中。

社教节目在我国电视中的地位相当重要，中央电视台社教节目在 80 年代末期已经占到 22%，播出时间上则占 46%，现在有了科教频道；就全国情况看，社教节目占整个节目的 30%～40%。

关于电视社教节目的类别，分法不一，基本上有如下三种分类方法：

一是按受众对象分。这又可以做具体划分为：①按职业对象分为工人、农民、军人节目；②按年龄分为老年、青年、少儿节目；③按性别分为女性频道和妇女节目等；④按地域分为港澳台节目和对外节目；⑤民族节目；等等。

二是按节目样式（传播形态属性）分类可分为：①纪录片；②谈话节目；③杂志型节目。

三是按题材分类。①社会政法类。以反映一个时期内的重大社会问题、社会现象、历史事件等为题材的节目。②经济类。以经济信息、经济政策、经济活动和经济服务为中心内容的节目。中央电视台的财经频道就具有如上节目形态特征。③文化科技类（人文类）。以文学、艺术、音乐、舞蹈、美术等方面的人物和事件为主要题材的节目，如中央电视台《文化十分》。

三、文艺类节目形态

电视文艺类节目以音乐、舞蹈、文学、戏剧、摄影等为构成要素，选取与文化、文艺有关的人和事作为其再创作的题材对象，围绕一个共同主题自成一个相对完整的艺术文本。

按照电视时空与现实时空的消长关系，可以将电视出现的文艺类节目分作三类：

一是对舞台和演播室演出行为的直播或录像。此类节目实质是文艺节目原生态加电视播出手段，发挥的是电视的传播功能，节目的原有形态及其时空关系保持不变。

二是以文艺演出作为基本素材，经过电视化的再创作，从而形成具有新的时空关系的"格式塔"结构。其中，虽然就某一节目要素来说保留了它原有的艺术形态和表演形式，但就整部作品看，这诸多要素都被统摄于特定的主题意象之下，并服从于新的电视时空的整合。

三是发挥电视媒介的艺术创作功能，通过由语言、动作、色彩、线条、音响等诸多元素构成的屏幕形象来反映生活和表达创作者思想感情的一种电视艺术形式。其中不存在对原有节目的二度创作，整部作品的时空是完全虚构性的艺术时空，有其不假外求的内在的诗的逻辑。

具体来说，文艺类节目有三种形态。

（一）电视艺术片

电视艺术片，是指遵循电视艺术的创作规律，利用电视的技术和艺术手段，将多种艺术形态——文学、戏剧、音乐、舞蹈、绘画、摄影等兼容在一起，从而创造一种诗的意境，以期达到以情感人目的的一种电视艺术样式。

（二）风光风情艺术片

风光风情艺术片是指利用电视创作手段艺术地展现自然景观和人文风情，同时注入创作者强烈的主体意识和一定的哲理思考的电视艺术类型。如《万里长江》《西藏的诱惑》《长白山四季》《椰风海韵》等。

（三）音乐歌舞艺术片

音乐舞蹈艺术片是指以音乐语言和舞蹈语言为其抒情和叙事的基本手段，以一定的故事情节作为贯穿线索，诗、歌、舞有机组合而形成的具有完整统一艺术意象的艺术片种类。需要指出的是，一些音乐舞蹈艺术片中或者插入了自然景色的画面，或者是实景拍摄音乐、舞蹈的演出和表演，但它们区别于风光风情艺术片的地方在于，作品的总体意象、神韵以及所要表达的主题是由音乐和舞蹈等艺术形式所构建的。换言之，所谓专题，就"专"在音乐和舞蹈元素之上，风光、风情、文化景物等要素的作用是诠释音乐、舞蹈的各种文化内涵。此类作品包括《黄河神韵》《好大的风》《走西口》《巴蜀神曲》等。

四、生活服务类节目形态

（一）生活服务类节目的含义

此类节目现在的归类不一，有的将它从"社教类"中分离出来，成为与"新闻、娱乐、社教"并列的第四大类，有的仍然归入社教类，本书则将生活服务类单列为一种节目形态。

什么是生活服务类节目？《广播电视词典》（北京广播学院出版社 1999 年版）下的定义是："以实用性内容为主，直接为观众日常生活、学习、工作服务的节目"。

这类节目比较有名的是：中央电视台二套中的一些栏目，如《生活》《中国房产报道》，中央电视台一套的《天天饮食》，北京电视台的《八方食圣》，等等。

这里要注意的是两个区别：一是广告不是生活服务类节目。因为，首先，广告的基本立场是促销，而不是服务；其次，广告不具有节目形态。二是一些经济类节目，如《经济半小时》《中国证券》等，也不能归入生活服务类节目，主要原因在于它们的话题过于庞杂（不是以日常生活内容为主），宗旨也难以划分（不是以实用性内容为主）。

还要注意，生活服务类内容也出现在了其他一些栏目中，如《半边天》《夕阳红》《读书时间》等，已经有人把它们也归入生活服务类节目。

（二）生活服务类节目的分类

生活服务类节目分法较多，其中两种划分方法比较普遍，一是按性能分为直接服务型、咨询服务型、指导型，二是按表现手法或节目形式分为综合型、专题型、新闻型、谈话型。这里把它分为两大类：专题型和复合型。

1. 专题型

即只为受众提供某一方面的具体服务，内容单一，针对性和目的性强的生活服务栏目。又可以称为单一门类型生活服务节目，即专门为衣食住行用玩的某一个方面提供集中、全面、细致服务的栏目，特点是知识性、实用性强，老百姓的衣食住行均包含在其中。此类节目也很多，如"食"有《食全食美》《食在中国》《天天饮食》（中央电视台）等；"行"有《汽车梦幻》（北京台）、《清风车影》（湖南台）等；"住"有《房产周刊》（北京台）、《家住北京》、《美好家居》等；"衣"有《时尚装苑》等；"医疗保健"有《专家门诊》《北京健康生活》等。

2. 复合型

代表是凤凰卫视的《完全时尚手册》，首先它具有综合型的特点：从周一到周五，分别是《天桥云裳》《饮食文化》《科技前线》《车元素》《周末任你游》，几乎涵盖了衣食住行各方面；但又具有专题的特点，即每一期围绕着一个主题进行，具有独立栏目的形态。

第三节　影视传播过程

信息从传播者到受传者的过程，也就是信息的传播过程，这个过程会涉及许多要素，引起多种反应，尤其是传播者和受传者心理和行为的变化，不仅影响传播的过程，而且直接影响传播的效果。因为从本质上看，各种形式的传播活动都是传播过程参与者借助信息这一中介实现的彼此之间的心理互动，传播者和受传者据此实现心理和行为上的相互作用和相互影响。传受双方的心理互动一方面表现为传播者

对受传者心理的影响，另一方面表现为受传者对传播者心理的影响。受传者通过把信息同自己的参考框架相结合，借助种种错综复杂的心理过程，对信息进行对照、比较、思考、评价，最终产生观念、态度或行为上的变化。同时，受传者对传播内容的反应都将成为反馈信息，通过各种反馈渠道，对传播者产生影响。作为反馈的结果，传播者可能会调整自己的传播目的和预期，可能会重新组织传播内容，可能会改进传播的手段和技巧，可能会更多地考虑受传者的愿望，甚至可能会对自己原有的观念、态度和行为产生怀疑与动摇。

影视传播作为传播活动之一，具有传播活动的一般特征，同时又具有自身的独特性。本节就从对一般传播过程及其所涉及要素的简单分析入手，探讨影视传播的过程及其所涉及的要素。

一、一般传播活动过程

（一）传播要素

美国传播学者威尔伯·施拉姆（Wilbur Lang Schramm，1907—1987）曾经将传播过程概括为八个要素：①信源（source）。即信息的来源，是传播过程的开始。②信息（message）。是传播的内容，行将用于交换的信息组合。③编码者（encoder）。负责将信息译制为可用于传输或表达的形式如声音、电子信号等。④渠道（channel）。传播信息所依赖的介质、通道或信息传输系统。⑤解码者（decoder）。与编码者作用相反，负责将编码者编译过的符号还原为接收者能够理解的信息存在形式。⑥接受者（receiver）。是传播的目的地与终端。⑦反馈（feedback）。介于信源与接受者之间的一种结构，是由接受者在接受信息后对信源的一种后续的反向传播。信源可以利用反馈来对后续传播做出相应的调整。⑧噪音（noise）。是信息传播过程中可能发生的附加、减损、失真或错误。

当前较为通行的看法认为传播过程由六个要素组成：信息源、传播者、受传者、信息、媒介和反馈。任何一次完整的传播活动都必须包含这六个要素，而任何一次完整的传播活动也都必然是这六个要素相互作用组成的不断变化的过程。

为方便分析起见，我们把人类传播活动视为一种信息交流系统，一般由四个基本要素构成。

1. 传播者

传播者（communicator or source）指处于传播过程一端的人或组织机构，是信息的来源和制作者。传播者通常是传播活动的引发者，是信息传播过程中的一个主体性要素，也称为信息源或信源。

　　传播者可以分为专职传播者和普通传播者。专职传播者即专门负责进行传播的人，他们以传播为职业，传播是他们谋生的手段。现代社会的专职传播者多为大众传播者，他们通过先进的印刷和电子媒介，向为数众多的、素不相识且无法预知的大众进行传播。专职传播者通常是代表某特定阶级（多为统治阶级）的利益，站在特定阶级的立场上，对广大民众进行传播。因此，他们的传播行为会受到诸多因素的制约，难以像普通传播者那样随心所欲，我们也可以把他们称作"体制内的传播者"。

　　普通传播者是指那些不专门负责进行传播的人，他们不以传播作为谋生的手段，因此，其传播活动非常自由、灵活。在一般情况下，无论什么时候，他们想传播时就可以传播，传播的内容也完全由他们个人决定，通常为大众日常生活的内容，或群体所关心的问题。普通传播者多为人际传播的传播者，其角色极不固定，随时在传播者与受传者两种角色之间转换。

　　还应该提到的是，虽然传播活动由传播者和受传者双方共同参与，双方互为信息的传送者和接受者，但是，传播者和受传者双方在信息传播过程中所处的地位与所起的作用是不同的，整个传播系统的运动主要是由传播者所输出的信息推动的，而且，传播者接受对方的反馈信息，是为了了解传播系统的状况与功能，对传播系统进行合理的调节和正确的控制，以便最有效地达到预期的目的。所以，从总体上看，传播者是整个传播过程的导控者，这又集中体现为传播者扮演的"守门人"角色。

　　"守门人"概念源自传播学的奠基人之一列文［又名库尔特·勒温（Kurt Lewin，1890—1947）］关于如何决定家庭食物购买的一篇文章。列文还进一步把它同大众传播中的新闻流动进行了比较，把"守门人"概念应用于传播者的研究，因为传播者在利用传媒向受传者传递信息的过程中，起着过滤、把关的作用，他控制着信息的流量、流向，影响着对信息的理解，他决定该报道什么、不报道什么，该把报道重点放在何处，决定该怎样解释信息，成为传播中的"守门人"。

　　大众传播活动中传播者之所以扮演"守门人"角色，是因为：①信息本身的巨大复杂性和差异性。客观世界的信息是无穷无尽的，其属性、功能、用途等也是复杂多样的，需要对它们进行归类、筛选、过滤等。②传播目的或意图的多样性和差异性，决定了必须选择适当的信息内容来为各不相同的传播目的服务。③不同的受传者或受传者群体在个性、特点、需要、知识结构、经验体系等方面的巨大差异性，决定了需要选择不同的信息来分别予以满足。

2. 受传者

　　受传者（receiver）即信息接受者，但他绝不是消极被动地接受信息，他在接受信息时具有很大的主观能动性，他总是有选择地对信息加以接受、理解和记忆，

并以自己的行为反应来影响传播者的传播行为。受传者是传播过程中的另一个积极的主体性要素，他与传播者的关系绝不是作用与作用对象、影响与被影响的关系，而是一种相互作用、相互影响的关系。

大众传播的受传者构成复杂、人数众多，很难对之进行定性分析。

3. 信息

信息（message）是传播的内容和事实。它由一组相互关联且有意义的符号所组成，能够表达某种完整的意义。信息是传播者和受传者之间进行社会互动的中介。

4. 通道

通道（channel）指信息在从传播者到受传者的传递过程中所经过的途径或赖以传送的手段，是连接传播者和受传者双方实现信息交流的桥梁。如果没有传播通道，信息就不可能传递，传播者和受传者双方就无法进行交流和沟通。

传播过程各构成要素之间存在着各种各样的矛盾关系，正是这些矛盾的共同作用，推动着传播过程不断地发展，朝着既定的传播目标前进。

（二）传播过程

传播作为传播者与受传者之间的信息互动的过程，至少应包含如下几个阶段。

1. 编码阶段

编码（encode）是将目的、意图或者意义转换成符号或代码，即把需要传递的信息内容转换成一定的适合传递的符号形式，简单地说，编码实际上就是一个使事物符号化的过程。

编码阶段大致可以分为收集信息和加工制作信息两个程序。传播者对信息的收集，主要是出于传播者生理、心理的需求，更主要的是出于传播目的的要求和受传者的社会需求而进行的有目的、有计划、有组织的信息收集工作。多数时候，传播者都是在有意识、有准备的情况下从事信息收集工作，但有时传播者也会在没有思想准备的情况下突然或无意识中接触到有用信息。对职业传播者来说，应该具备对有用信息的敏感性，具有在无意之中保持有意反应的能力，这样才能很快从被动状态转为主动状态，变无意识的信息接触为有意识的信息收集，否则就难以抓住许多有价值的信息。

在信息收集完成后，传播者要对信息的内容和表达形式进行加工处理，这主要包括对信息的取舍和将信息符号化两个方面。

对信息进行取舍即传播者必须当好信息的"把关人"。这虽然受到他个人的偏见、好恶等主观因素的影响，但也不能为所欲为，还必须考虑信息的真实性和准确性、信息的独特性和个性、信息与受传者选择性注意之间的协调。盖尔顿（Gal-

tung）和鲁奇（Ruge）经过研究认为，有九方面的因素将会对传播者选取信息产生较大的影响。

（1）时间跨度（timespan）。如果一个事件的出现符合有关媒介的时间程序表，它受关注的可能性就更大。如，在几小时或更短时间内发生的事件，适合于日报或广播；而历时几天的事件更适合于周报。

（2）强度或阈限价值（intensity or threshold value）。一个事件若是非常重要或其重要性突然增加，它就更有可能受到传媒更多的关注。

（3）明晰性（clarity）。一个事件的含义越是清晰，即越少模棱两可性，它被选作新闻的可能性就越大。

（4）文化接近或相关性（cultural proximity）。一个事件越是接近预期受众的文化和兴趣，它被选作新闻的可能性就越大。

（5）调和性（consonance）。一个事件如符合某些既定的期望和预想，它将比那些与期望不一致的事件更容易被选中。比如，若人们预料在世界上某些地区可能发生冲突，那么与此相关的事件将会得到更多的关注。

（6）出乎意料（unexpectedness）。符合人们预期的事件越不平常，越出乎预料，就越可能被选作新闻。

（7）连续性（continuity）。一个事件一旦被确认为有新闻价值，人们就会对这一事件或相关的事情予以持续关注。

（8）构成（composition）。某些事件若有利于媒介内容的总体构成和平衡，就更容易入选。

（9）社会文化价值（sociocultural values）。受众群体或者"守门人"的社会文化价值观念也将对信息的选择产生重要影响。

编码过程是否有成效，要看它是否符合人的认识过程的特点，同时，还应考虑受传者的性别差异、个性心理特征等因素。传播者结合自身的特长，分析信息内容的特点、受传者的特征，考虑拟选用的媒体的功能特性，充分利用多种编码方式的优点，优化组合多种编码方式，是保证传播活动顺利进行的条件之一。

2. 媒体传输阶段

将经过编码的信息内容，选用一定的传播通道和媒体传递出去，是整个传播过程中核心的一个环节。通过它，传播者与受传者之间才得以实现信息的分享、意见的交流及思想感情的沟通。

在此阶段，传播者必须采用灵活而有效的传播策略和技巧，借助一定的传播通道，使信息到达受传者。为此，传播者必须注意合理选择和利用传播媒体，而在媒体的选择利用方面，必须考虑媒体与具体的信息内容之间的关系，视内容的类型和性质的不同而决定采用不同的媒体；也要视目标受众的特点和需要的不同而采用不

同的媒体；当然，在选用媒体时还须考虑各种现实的可能性，即现有条件是否允许采用你认为理想的媒体。

同时，还要注意克服干扰因素。传播通道中总是会存在这样或那样的噪音或干扰因素，在传播过程的各个环节，由于各种原因（如传播环境不宜、传播设施的故障、软件内容选编不当，或由于受传者的生理或心理因素）会造成各种妨碍信息传递效率与效果的消极因素，这些消极因素即成为干扰。它们是一些不利于信息传递的、妨碍信息传递效率和效果的消极因素。因此，在信息传递过程中，要始终与干扰现象作斗争，随时注意排除与克服可能存在的干扰，可以通过采用多样化的传播方法（如重复传递、核对传递、多通道传递等）、改善传播环境等来实现。还要利用各种办法克服可能出现的干扰。因此，要提高传播效果，就必须通过采用多样化的传播方法，优选传播媒体，改善传播环境，适应受传者的特点、兴趣和需要等方式来克服可能出现的各种干扰。

3. 解码阶段

解码（decode）即接收和解释信息的过程，是指受传者将接收到的符号翻译为它们所表达的思想内容，使之完全或基本还原为本来的信息内容的过程。解码是编码的逆过程。

由于意义在很大程度上存在于人的主观理解之中，同个人的许多主观心理因素有关，因此，每个人都有自己独特的"意义体系"。它同众所周知的符号所具有的多义性一起，导致千差万别的受传者对同一符号做出各不相同的甚至是截然相反的解释。这一现象的出现常使传播者本来欲传递的意义被歪曲或误解，即受传者理解的意义不同于传播者所传的意义，这对传播目的的实现是很不利的。没有一个传播者能够保证一则信息可以对所有受传者来说都具有自己所希望的意义，或者他甚至不能指望一则信息能对所有受传者具有同样的意义。因此，传播者应当想办法采取多种切实可行的方法来减少意义的失真，保证受传者所理解的意义最大限度地与信息本来的意义相吻合。

4. 反馈阶段

受传者对传播者所发出的信息的反应就构成了对传播者的反馈。由于反馈可以起到修正偏差的作用，因此，它使人类传播过程成为一个可以调节、控制的过程。对于改进和提高传播效果而言，反馈具有极其重要的作用。

在人际传播领域或面对面的传播活动中，反馈信息的收集将会更容易、及时、全面，往往也更真实。而大众传播的传播者要获取反馈信息就相对显得困难一些，往往只能通过受传者的来函、来电、文章或调查报纸订数及广播电视的收视率等方法来收集受传者的意见和看法，因此，其收集反馈信息的特点是时间漫长，不能及时、全面地获得受传者的反馈信息，而且，其真实性在一定程度上也受到影响。大

众传播为了克服自己的弱点，常常采用各种方法来收集反馈信息。

反馈是实现系统控制的有效方法。当传播者收集到了所需要的反馈信息之后，通过把掌握的反馈信息与预定的传播目的进行对照、比较、分析，就可以了解传播效果，找出实际的传播结果与预定的目标之间的差距，发现传播过程中存在的问题与不足，并以此为依据对整个传播过程进行调整，或改变传播策略，或调整输出信息的类型、数量与速度，或修订信息传输的方式方法，以保证传播结果与预定的传播目的的趋于一致。

反馈要真正促进对系统的有效调控，对反馈信息的收集就必须及时和准确，且二者必须同时兼具。不准确的信息再及时都是无用的，因为错误的或虚假的反馈信息无助于修正和改进传播过程，反而会起到削弱传播效果的消极作用；同样，不及时的信息再准确也没有多大意义，因为传播过程已经失去了最佳的调整时机。

（三）传播模式

传播过程是一种信息传送和交换的复杂过程。人们为了研究这一复杂过程，往往首先将这个过程简化为若干个组成要素，然后分析这些要素在传播过程中的地位和作用，以及这些要素之间相互的联系和作用，这样就构成了多种多样的传播模式。

所谓模式，是对现实事物的内在机制及事物之间关系的直观和简洁的描述，它是再现现实的一种理论性的简化形式，可以向人们提供某一事物的整体形象和简明信息。模式具有结构型（试图描述某事物的结构）和功能型（试图从能量、力量及其运动方向的角度来描述事物整体及各部分之间的关系和相互影响）两种类型，大多数信息交流模式都属于功能型模式。

人们试图用信息交流模式来揭示教育信息交流过程、结构或功能的主要因素，以及这些因素之间的相互关系。但是，任何模式都不可避免地带有不够完整、简单化以及含有某些未被阐明的假设等缺陷。因此，适用于一切目的和一切分析层次的模式无疑是不存在的，重要的是要针对自己的目的去选择正确的模式。

1. 拉斯韦尔模式

1948 年，美国政治学家哈罗德·拉斯韦尔（Harold D. Lasswell，1902—1978）在论文《传播在社会中的结构与功能》一开始就提出了一个著名的命题："描述传播行为的一个方便的方法，是回答下列五个问题：谁（who）？说了什么（say what）？通过什么渠道（in which channel）？对谁（to whom）？产生什么效果（with

which effect）？"① 此后，这句话就被称为"拉斯韦尔五 W 公式"而被人们所广为引用。如果将其变为图解模式，它就成为图 6-1 中的模式。

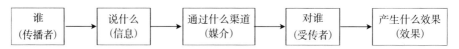

<p align="center">图 6-1　拉斯韦尔模式</p>

拉斯韦尔的这个经典模式建立了传播学研究的基本框架，为传播学的研究内容提供了简明的五分法，几乎主宰了过去数十年的传播学研究。它基本上概括了传播学研究的各个领域："谁"代表控制研究，"说什么"属内容分析，"通过什么渠道"是媒介研究，"对谁"属受众分析，"产生什么效果"则是研究传播者、内容及媒介对接受者产生什么影响的效果分析。该模式的缺陷是，它只是单向流动的线性模式，过高地估计了传播的效果，忽略了反馈的作用。时至今日，拉斯韦尔模式仍然是引导人们研究信息交流过程的一种简便的综合性方法。

2. 香农–韦弗的传播模式

第一个传播过程的模式是由贝尔电话实验室的克劳德·艾尔伍德·香农（Claude Elwood Shannon，1916—2001）提出的。开始，由于香农的工作背景，他只对传播的技术感兴趣。后来，他与韦弗（Warren Weaver）合作研究，使得这个模式在其他传播问题上有了更广泛的应用，通常被称为香农–韦弗的传播模式。它也可用于分析教育教学传播过程（如图 6-2 所示）。尽管以后人们又开发了许多传播模式，但是香农–韦弗模式使我们能确定并分析传播过程的各个重要阶段和传播要素，因而非常有用。

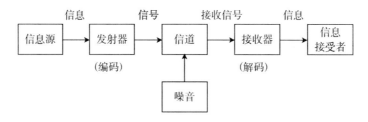

<p align="center">图 6-2　香农–韦弗传播模式</p>

在这个模式中，传播被描述为一种直线性的单向过程，包括了信息源、发射器、信道、接收器、信息接受者以及噪音六个因素，这里的发射器和接收器有着编

① 转引自［英］丹尼斯·麦奎尔、［瑞典］斯文·温德尔：《大众传播模式论》，祝建华、武伟译，上海译文出版社 1990 年版，第 278 页。

码和译码的功能。在信号被传递时，还有一些噪音来源对它起作用。例如，在收看广播电视节目时，天线接收功能不好，电视信号弱而或电视信号又过强，造成图像不清晰；教室里光线过强，影响了显示在屏幕上的投影图像的清晰度；教室外过道上的谈话声过大，影响了课堂的教学授课及学生听讲；等等，这些都可以看作噪音的影响。

3. 香农-施拉姆模式和施拉姆的循环模式

施拉姆对香农的传播模式做了研究与改进，加入了反馈环节（如图6-3所示）。

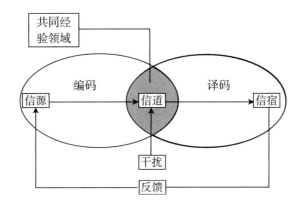

图6-3　香农-施拉姆传播模式

香农-施拉姆模式强调只有信息发出者（信息源）与信息接受者（信宿）的经验领域有重叠的共同经验部分，传播才能完成。同时，在施拉姆提出的传播的循环模式中，不仅设置有反馈，并且突出反馈的双向性，表明任何传播活动都应具有的双向性（如图6-4所示）。

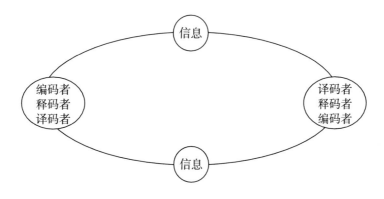

图6-4　施拉姆循环模式

在传播过程中，传播者和接受者都要根据他们的知识和技能进行编码或译码。在反馈过程中，接受者要把自己对信息的解释进行编码后传回到传播者那里，传播者也必须对反馈信号进行译码。实际上，在这种情况下，接受者变成了传播者，而传播者则变成了接受者，两者都是依据自己的经验领域解释信息。

这种情况在教学中常常会遇到。例如，在教学中，教师在播放一段教学录像前，让学生先有一个准备的环境，包括对主题的事先讨论和对内容的概略介绍等，这些都是为了扩展共同经验部分。在教学中比较理想的情况是，所选择并展示的教学材料有一部分在学习者的有效经验范围之中，使教学双方具有可以"传通"的地方，利用学习者经验范围内可以理解的例子、比喻等，引导他们进入新的知识领域。同时，学习本身应该是有序的和不断发展的，因此，有适当数量的经验范围之外的信息是十分必要的，对学习者具有挑战性，使他们的知识、能力得到增长，经验范围得到扩展。能够在多大程度上超越学习者的经验领域通常是较为复杂的，教学要依赖许多因素，学习者的能力是其中不可忽略的内容。有的学习者对扩展自己的经验领域有很强的责任心和能力，有的学习者需要通过更贴近自己经验领域的学习内容来取得成功。有时会遇到无法在教师与学生现有的共同经验领域里"传通"的教学内容，于是教师和学生都要寻求经验领域的扩展，可以采用补习、设计间接过程、使用先行者策略等方式。

施拉姆模式存在的一个缺陷是，该模式在信息传播中传达了一种相等的感觉。正如"你不可能再次涉入同一条河流"一样，信息传播经过一个完整的循环，并不会回到它原来的出发点。人类的信息交流永远是一个动态的、向前发展的过程，而且就交流的对象、能力、资源和交流时间而言，信息传播也往往是不平衡的。

4. 贝罗模式

贝罗模式是香农-韦弗模式在社会学方面的一个发展。该模式把传播过程各要素的特征描写得很明确。贝罗（David K. Berlo）在他的传播模式中把传播过程的要素分解为四个基本要素：信息源、信息、通道和接受者（如图 6-5 所示）。

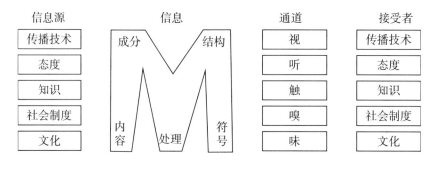

图 6-5　贝罗模式

（1）信息源和接受者。要考虑他们的传播技术、态度、知识水平和所处的社会系统以及所具备的文化背景等对传播过程的影响。

（2）信息。影响信息的因素有如下三项：①符号。包括语言、文字、图像、音乐等。②内容。为达到传播目的而选取的信息成分和结构。③处理。指传播者对信息选择及安排符号所做的各种决定。

（3）通道。指传播信息的各种媒体。包括视觉媒体、听觉媒体、触觉媒体、嗅觉媒体、味觉媒体，如书籍、报纸、广播录音、电话、电视、电影以及人的感官等。

二、影视产品的传播过程

由于各种大众媒介的特点各不相同，因此，要统一描述媒介的工作状况比较困难。但它们也有一些共同点，即它们的一般工作步骤基本上可以分为四步：一是收集信息。大众媒介均拥有一大批专职记者，他们活动于社会的各个阶层、各个部门，以最快的速度、最高的效率，采集一切有刊播价值的新闻。二是编辑制作收集来的各种信息。如电视的剪辑录像、录音和配音、分配播放顺序等。三是产出成品。如电视节目一般录制在录像带上，通过发射台播送出去。四是接受和反馈。

当然，电影制作公司与新闻性较强的媒介相比，工作内容不大一样。

（一）电影的创作和传播过程

电影创作和传播是一个集体共同参与的过程。创作每一部电影，都必须解决技术性问题和艺术性问题。因此，电影创作队伍的各个成员必须具备各种技术和组织技能，每一个环节都不可缺少。

具体说，电影的创作和传播过程大体分为七个小阶段。

1．构思

电影的构思来源非常广泛，而改编文学作品或自己构思电影故事是比较常见的方式。

2．编导

导演选择电影剧本，解决制作过程中可能遇到的各种问题，把电影剧本写成分镜头剧本。

3．拍摄

即策划和进行实际的拍摄阶段，这涉及摄影、灯光技术、美工、演员及其他工作人员。

4．表演

导演挑选符合剧本角色要求的演员，通过他们的表演实现导演的意图。

5．特技

数码技术的日益广泛采用，已经使当代的电影制作过程发生了巨大的变化。而传统电影需要替身演员及借助于特技来提高影片的观赏性。

6．剪辑

裁选所拍摄的胶片，并进行配音、录音合成，最后加工成定型的电影。

7．出品发行

即完成电影制作的最后阶段。电影成品只有上银幕与观众见面，才能最终实现电影制作全过程的意义和价值。

综上所述，各种媒介的工作程序、方式虽不尽相同，但它们有基本的共同点，即：收集信息，整理信息，把各种零散的信息整合成有一定的使用、欣赏价值的信息。

（二）电视产品的传播过程

电视产品的制作与传播过程与电影基本相同，因此，这里只就电视传播具有个性特色的电视栏目策划及栏目运作做较详细的阐述。

策划，本意为筹谋、计划或谋略，现在引申为为实现特定的目标而提出新颖的思路对策即创意，并注意操作信息，制订具体实施计划或方案的思维及创意实施活动。策划是以目标为起点、以信息为基础素材、围绕创意这个核心展开的思维活动与实践活动。

策划有几个关键性要素，即收集信息、创意、定位。

1．收集信息

栏目的设置与策划是一种决策性的工作，而正确的决策又取决于对多种信息的掌握和对客观实际以及未来走向的一种准确判断，如果信息不充分，决策就失去了根本依据。信息不畅也可能导致决策失误。信息资料是策划的基础，也是目标确定的重要参考因素，一个好的策划也是从信息的收集开始的。因此，在策划前要重视资料的收集。电视栏目策划要着重了解观众需求的新变化，要了解兄弟电视台有关栏目的设置与运作情况，了解本台栏目设置的空白点，了解当代电视发展的趋向，力求所收集的信息全面、可靠，特别要注意收集系外的原始信息，这一部分往往是策划当中的点睛之笔的原始依据，如中央电视台对美国 CBS 的《60 分钟》《现在请看》《面对面》等栏目信息的收集整理。

信息的收集是电视栏目设置与策划的重要依据，因此，在栏目策划运作前期，一定要尽可能全面准确地收集一些有效的信息。

收集信息的方法有：①走访调查。即走访其他新闻媒体，走访有关部门的领导、专家学者，走访受众等。②抽样调查。即通过抽取受众样本、发放问卷、统计数据的方法获取受众信息。③召开座谈会。即邀请有关领导、专家和受众以及媒体内部的工作人员进行座谈、讨论、研究。④公开征集意见和建议，吸引社会各界为媒体献计献策。⑤个别交谈。即与有关采编人员、管理人员个别交流，获取内部信息。⑥文献研究。包括从有关刊物的内部通报、相关文献资料中获取有参考价值的信息。信息获得后，还要对各类信息加以分析、归类处理，发现栏目策划可以发展的空间以及原策划方案中的缺陷和问题。

在信息的处理中，要注意辨析信息的真伪，包括对信息产生的环境、来源、主流倾向、可行性、可信性等的辨析。对某些数据化的信息，在必要时还要进行深入的调查走访，如这部分观众为什么喜欢这类节目。也就是不但要知道受众需求什么，还要知道受众为什么有这种需求，这是进行正确决策的科学依据。

2. 创意

创意是指为了确定和表现栏目的主题而进行的一种创造性思维活动。它以富有创造性的主意、意念或点子贯穿策划的全过程中，并以新颖的策划方案和可视（听）形态表现出来。

创意是策划的前提，是策划的核心，是策划的艺术境界，如果创意错了，再好的策划也不能取得良好的效果。西方发达国家的创意科学是十分发达的，例如，美国的许多大学都开设了创意专修课，日本号称"创意人口"几千万。不过，美国、日本的创意运动主要侧重于与商业运作有关的创意。创意的价值在于创新，这是电视媒体获得最佳效果的制胜法宝。

3. 定位

电视策划的重要内容是定位，包括频道定位和栏目定位，定位准确与否，直接关系到栏目的生存与发展问题。

（1）栏目的内容定位。它包含比较广泛，主要指栏目的宗旨、受众范围、文化品位、民族与地方特色等。

1）栏目的宗旨是要解决一个栏目的目的与意义问题，它是一个栏目的主心骨、栏目的灵魂。它大致规范了栏目的性质、内容和表现范围，同时也是形成一个栏目特色的重要标志。《东方之子》定位于"用事实说话"，体现为"浓缩人生精华"，《生活空间》定位于"讲述老百姓自己的故事"，《焦点访谈》定位于"时事追踪报道，新闻背景分析；社会热点透视，大众话题评说"："时事"与"热点"点明了栏目内容报道的范畴，"报道"与"评说"标明了栏目为"述评"结合的评论方式，"分析"与"透视"体现了栏目的报道深度。

2）受众定位，就是确定栏目的目标受众，做到有的放矢。一方面，要注意寻

找受众群体的空白点，另辟新的发展空间；另一方面，要注意对受众群体进行新的分类重组，获得新的发展天地。例如，可根据受众的政治、经济、文化等社会背景的不同，或根据受众的年龄、性别、职业、文化程度和个人爱好的差异确定媒介的受众群体。中央电视台《经济半小时》开播时，曾将收视对象定位于 25 ～ 50 岁间、月收入平均在 1400 元以上、拥有较高的消费能力和投资决策能力的高素质人群，并致力于更加贴近现实，关注民生，用大众化的社会经济新闻拓展更为广泛的收视群体。

大体来看，目前电视栏目绝大多数是公共性栏目，也就是说，多数栏目的受众并不限定在某一特定范围之内。公共性节目并不意味着无对象，相反，由于其对象是整个社会，包含了不同职业、不同年龄、不同文化层次等多种因素，所以这一类栏目更需要加强节目的受众意识，使节目多层次、丰富多彩，达到雅俗共赏。

3）文化品位是一个栏目根据自己的宗旨、观众群等因素对栏目内容文化程度的定位。电视是大众传播，应以大众为主体，这一点也是当今电视屏幕的现状。但是，大众传媒的电视毕竟还有教育功能、认识功能、提高观众审美水平的功能，故大众化不能是庸俗化、粗俗化，必须担负提高观众文化素质的职责。因此，一定的文化品位是必不可少的。

4）民族特色、地方特色。中央台应有中国特色，各省市地方台则需要办出地方特色。这是因为不同地域、不同民族在政治、经济、传统文化背景方面的差异引起的审美心理不同。具有鲜明地方特色的节目共振于社会的脉搏，使特定社会与电视融为一体，不可分离。

（2）栏目的形式定位。在形式方面，栏目定位主要表现在节目的结构形态、表达方式以及时段选择等。

1）栏目的结构形态。一般的栏目形态有：①杂志式。即将不同的内容和形式的节目编排在一起的专栏节目。类似定期出版的文章刊物——杂志而得名，集新闻性、知识性、文艺性等各种节目之锦，内容丰富多彩，结构灵活自由，形式多样活泼。如中央电视台的《东方时空》就是典型的杂志式结构。②专题型结构形式。即每期栏目由一个独立完整的报道构成，没有设计安排若干小栏目。如《焦点访谈》《新闻调查》等，都是或由一部纪录片式的报道、或调查式的报道、或访谈式的报道形式完成一期栏目内容的制作，使报道具有一定的深度。③大时段型。即性质相似、相近的栏目组合为一个较大的时段（50 分钟以上），各小栏目有相对的独立性，又有共性，在栏目包装、串联上又有照应，保持统一。最典型的是中央电视台的《晚间新闻报道》，分成《世界报道》《国内新闻》《体育新闻》，每档节目结束后要预报下档节目的主要内容。

2）表达方式。栏目的节目表达方式多种多样，可以是一支支短小精致的纪录

片，可以是专题报道，可以是人物访谈，可以是对话形式；可以先期做好，也可以是现场播出，使观众成为节目的一部分；节奏可以激烈，可以舒缓。《东方时空》几个板块则综合运用多种方式：《东方之子》是人物专访，采用主持人与被访人物的双向交流形式；《音乐电视》采用介绍方式；《生活空间》好似一支支短小的纪录片，强调纪实性；《时空连线》则是话题专栏，有现场报道，强调深度报道，更要求主持人和专家独到的评析；老年人栏目《夕阳红》节奏缓慢；青少年栏目《七巧板》则活泼而明快。

3）时段选择。确定时段也是栏目定位的重要内容。

在以上工作完成之后，还要进行策划文案的写作。策划方案的写作过程是一个完善策划思路、理清思路的过程。策划方案的文本还是供领导审批的重要依据，因此，策划文本的撰写也是关系策划能否成功实践的前提因素。

策划完成之后，就要进行编播制作，然后在电视传输网中播出。在这个过程中，涉及栏目的运作方式问题是电视媒体比较特殊的方面。

从世界范围来看，电视的栏目运作方式目前主要有三种：一是编导核心制。这是国内运用最普遍的方式，编导掌握财权，制片人挂名。它的优点是可以发挥各人的积极性，缺点是栏目风格不统一、散乱。二是制片人核心制。例如，中央电视台新闻中心做了尝试，但对制片人地位、权限、作用的理解与实际运作中不一致。而《东方时空》运用得较好，制片人给栏目设立一个大的框架和方向，编导是这一思路的执行者，因此栏目统一。三是主持人核心制。目前国内许多电视台都在尝试采用，但仍未出现严格意义上的主持人核心制，原因当然有体制上的，但也有主持人素质上的。而在国外，这是一种普遍的方式，一个主持人不仅是一档栏目的标志，而且是真正的核心，由其来组织班子、策划选题一直到制作，一个大的主持人背后甚至有几百人为其服务——收集信息、编导、策划、宣传等。

思考题 ❓

1. 电影的主要形态有哪些？
2. 电视的主要形态有哪些？
3. 简述一般传播活动的要素和过程。
4. 简述电影传播过程。
5. 电视栏目策划的主要因素是什么？

第七章　影视传播的接受

本 章 导 读

　　接受是整个传播过程的最后阶段，一切传播活动只有被接受，才能实现其功能，完成其使命，因此，对传播接受的研究具有十分重要的意义。

　　本章的重点在于掌握一般大众对影视的接受心理，即娱乐、认知和审美；影视接受的过程，即直觉感受阶段、形象再造阶段、意义反思阶段，并在此基础上对影视接受进行理论思考。

第一节　大众传播的接受

接受的主体当然是受众，受众的接受心理是接受研究的核心部分。同时，影视传播作为大众传播活动，与一般大众传播的接受既有相同性，又具有自己的一些特点。本章对影视传播接受心理的阐述，采用"从一般到个别"的方法，即从一般大众传播的受众研究出发，最终落实到对影视接受的分析上。

受众，即社会信息传播的接受者，也可称为受传者。受众既是信息的"目的地"，又是传播过程的"反馈源"，同时也是积极主动的"觅信者"。

对不同类型的传播而言，其受众也不尽相同。如人际传播的受众有谈话的对象、听课的学生、会议的出席者等。其中，大众传播的受众最复杂，也最引人注目，包括报纸、杂志、书籍的读者，广播的听众和电影、电视的观众，也包括越来越多的网民。

此外，还有两类狭义上的受众，即特定媒介的受众和产生效果的受众，前者是指与特定媒介乃至特定内容保持经常性接触的人；后者是指在接触媒介内容后思想上或行为上都受其影响的人。

"物以类聚，人以群分"，受众因年龄、性别、种族、文化程度、职业、经济收入和居住地区的不同，形成了不同的"社会集合体"。那些特征、地位相类似的集合体，便具有相似的人格，持有比较一致的世界观、价值观和认识。因此，他们大体上会选择相同的传播工具，接触相同的传播内容，对媒介的信息也会产生相似的反应。

大众传播学的受众研究，就是要回答"5W"中"to whom"的问题。它的主要研究对象包括受众接受和反馈信息的规律、研究受众与传播媒介以及社会之间的关系等。受众研究一般是通过专业机构对受众的结构、状况以及收听率、收视率进行调查分析。

早期的传播学者认为，受众在"刺激—反应"机制作用下任凭传播内容摆布，媒介效果的实现完全取决于媒介所传播的内容，所以这一时期并不重视受众研究，只有一些广告商出于扩大广告额的目的才对报纸的发行量进行调查。

后来，传播学不断从社会学、心理学中汲取营养。一些学者引入心理学的方法，开始注意到受传者在信息传播过程中并非完全被动，他们对传媒和信息内容的选择就是影响传播效果的中介因素之一。另有一些学者从社会学的角度出发，认为受众与其整体社会环境的关系密不可分，受众在信息传播发生之前和之中都会受到各种社会因素的影响。在这些研究中，甚至还出现了诸如"使用与满足"这种从

受众角度出发的理论。有了这些研究做基础，大众传播的受众研究才一步步地发展起来。

一、大众传播的受众

梅尔文·德弗勒在他的《大众传播通论》（1975）一书中，对受众理论做了一个总结，把它分为四种类型。

（一）受众的个人差异论

在大众传播中，同样的信息往往会收到不同的效果。显然，这种情况的出现不只是由传播的内容引起的。为此，一些学者转而研究受传者，并提出，对同一信息的不同反应是由人们性格和态度上的差异造成的，这就是个人差异论的起源。

个人差异论的理论基础是"刺激—反应"论，它是从行为主义心理学派的角度出发来对受众加以研究的。这一学派认为，人的心理和性格虽然有遗传的因素，但主要还是后天形成的，每个人的成长环境和社会经历都不尽相同，他们的性格也就各有差异。因此，具体到大众传播学，其并不存在整齐划一的受众。在大众传播提供的信息面前，每个人会因为心理、性格的差异而对信息做出不同的选择和理解，随之而来的态度和行为的改变也会因人而异。

既然是个人差异论，那么个人差异到底是怎样形成的呢？这要从行为主义说起。

行为主义的"学习"理论认为，人们有着各自的心理结构。心理结构指的是人们的心理过程以及个性心理特征，其中，前者又可分为认识过程、情感过程和意志过程，也就是我们常说的知、情、意；后者则是指个人在社会化过程中受到家庭、学校、党团等社会环境的影响并形成自身独特的兴趣、习惯、气质等性格和心理特征。人们的心理结构之所以各不相同，是因为他们在"学习"也就是社会化的过程中获得的观念、立场本身就有所不同。

而这些性格和心理结构上的不同又决定了他们的态度倾向和实际行动的不同，这便是个人差异。

个人差异论的主要理论贡献在于提出了选择性和注意性理解。

（二）受众的社会分类论

社会分类论又名社会类别论、社会范畴说。

这一理论认为，受众可以根据年龄、性别、种族、文化程度、宗教信仰以及经济收入等人口学意义上的相似而组成不同的社会群体。这些因人口学因素相同或相

似而结成的群体，又有着相似的性格和心理结构，在人生观、价值观等方面也有着较为一致的看法。因此，统一群体中的成员在传媒的选择、内容的接触甚至对信息的反应上都会有很多统一的地方，这样，就可以把受众分成不同的群体来加以研究。

社会分类论不囿于个体差异，而强调群体内部的统一性，同时又注意到了群体之间的差异性，这是其优于个人差异论的地方。个人差异论注重个人性格和心理上的差异，而社会分类论则看到了社会群体的特征差异，可以说，社会分类论是对个人差异论的修正与改进。

（三）受众的社会关系论

社会关系论是美国著名实证社会学家保罗·拉扎斯菲尔德（Paul Lazarsfeld，1901—1976）、美国社会学家伯纳德·贝雷尔森（Bernard Nerelson，1912—1979）和美国传播学者艾利休·凯茨（Elihu Katz）等人的研究成果。他们认为，个人差异论和社会分类论都忽视了受众之间错综复杂的相互关系，而这种社会关系对受众研究是极为重要的。受众的社会关系对受众有着巨大的影响，在受众的媒介接触中，社会关系经常既能加强也能削弱媒介的影响。事实上，媒介的效果经常为受众的社会关系所削减。社会关系主要包括人际网络、群体规范和意见领袖等，具体到受众的社会关系，则主要有他们所处的工作单位、社会组织以及各种非正式的群体等。社会关系论为大众传播和人际交往提供了一个结合点，而结合的桥梁就是社会关系。

群体压力理论是一种与社会关系论相关的理论。这种理论认为，群体压力能够影响受众对媒介内容的接受。人们一般都会选择加入与自己意见一致的团体，团体对这些意见的认同会加强个人关于此意见的信心。媒介的信息一旦不合团体的利益和规范时，便会受到团体的抵制。在这种情况下，团体成员往往会对这一媒介产生怀疑，固守并加强对原有信念的坚持，这时，媒介的力量被削弱就成为不争的事实。如果媒体内容与团体规范的冲突并不是特别严重，团体则会对媒介意见另做解释，由于与其原有意见较为接近，故团体成员也倾向于接受这种解释，这时媒介的作用也会被减弱。因此，传播媒介要想改变人们固有的意见是非常困难的，除非它与这些人所处群体的意见一致。

（四）受众的文化规范论

文化规范论与前三种理论有所不同，前三种理论是以受众为出发点来探讨媒介与受众之间的关系，而文化规范论则以传播媒介为出发点，认为大众传播的内容会促使接受对象发生种种变化。

受众的文化规范论认为，受传者能够从媒介内容中学到新的观点，这种观点可能加强或改变原有看法。也就是说，大众传播媒介不一定能直接改变受众，但由于受众是在社会文化之中生活的，因此，大众传播可以先改变社会文化，从而间接地实现对受众的改变。可见，这种理论强调大众传播间接和长期的效果。

可以说，在现代社会里，大众传播充当着文化的选择者和创造者的角色。而人们在社会文化之中生活，久而久之，就会形成与这种文化相符合的社会观、价值观。在这一点上，文化规范论与"议题设置"理论有一定的联系。

（五）其他观点

1. 竹内郁郎的"使用与满足"过程模式

日本学者竹内郁郎在詹姆斯·E. 卡茨（James E. Katz）的媒介接触行为因果连锁过程理论的基础上，提出了"使用与满足"过程的基本模式。该模式的基本含义是：①人们接触传媒的目的是满足他们的特定需求，这些需求具有一定的社会和个人心理起源。②实际接触行为的发生需要两个条件：其一是媒介接触的可能性，即身边必须有电视机或报纸一类的物质条件，如果不具备这种条件，人们就会转向其他代替性的满足手段；其二是媒介印象，即媒介能否满足自身现实需求的评价，它是在以往媒介接触经验的基础上形成的。③根据媒介印象，人们选择特定媒介或内容开始具体的接触行为。④接触行为的结果可能有两种，即需求得到满足或没有得到满足。⑤无论满足与否，这一结果将影响到以后的媒介接触行为，人们会根据满足的结果来修正既有的媒介印象，在不同程度上改变对媒介的期待。

"使用与满足"研究的意义是：①把受众的媒介接触看作基于自己的需求对媒介内容进行选择的过程，这种选择具有某种自主性，有助于纠正"受众绝对被动"的观点；②揭示了受众媒介使用形态的多样性，强调了受众需求对传播效果的制约，对否定早期的"子弹论"效果观具有意义；③指出了大众传播对受众的一些基本效果和影响，对"有限效果"理论也是有益的矫正。其局限性在于：①过于强调个人和心理因素，行为主义和功能主义色彩较浓；②脱离内容的生产过程，单纯考察受众的媒介接触过程，不能揭示受众与传媒的社会关系；③未能反映受众作为社会实践主体和权利主体的能动性。

2. "受众即市场"的观点

把受众看作信息产品的消费者和大众传媒的市场，这也是一种很普遍的受众观。这种观点在20世纪30年代以后大众传媒向企业经营形态转变的过程中就已经出现了，在大众传播事业成为信息产业的一个重要组成部分的今天就更为常见。

这种观点是建立在以下几个基本认识的基础之上的：①大众传媒是一种经营组织，必须把自己的信息产品或服务以商品交换的形式在市场上销售出去；②要做到

这一点，必须使自己的产品或服务具备一定的使用价值或交换价值，换句话说，即能够满足消费者的各种需求；③传媒活动既然是市场活动，那么各传媒机构之间必须存在激烈的竞争关系，而竞争的对象自然是消费者。

从西方受众观来看，从一开始，"受众即市场"的观点就是大多数媒介机构的基本观点。作为商业性的新闻媒介，其最终的目的就是获取巨额利润，为了达到这个目的，媒介播出的节目必须满足受众的需要，为受众服务，从而将受众从竞争对手那里吸引过来，形成自己节目的优势地位。要做到这一点，除了要考虑节目的多样化、节目质量和广告的吸引力等因素之外，节目的具体安排要考虑以收视率及其预测为基础和依据，当然也要考虑受众的组成和分布等。电视台和电台非常善于运用各种受众调查的分析结果，对节目做出重放、取消或者改变播出时间段的行为，以便使自己在竞争中处于优势，最大限度地打击对手。

二、大众传播的接受心理

大众传播的受众在接受信息过程中的心理选择过程包括以下三个环节。

（一）选择性注意

选择性注意又被称为选择性暴露、选择性接触，是指媒体和信息是否受到受众的注意，受众如何对这些媒体和信息进行选择。

受众是一个多元化的群体，也是一个宽泛的概念，它包括各个年龄、各种学历、各行各业的人，由于性别、年龄、学历、职业、收入等的不同，他们对信息的选择也就不同。也就是说，受众是积极地寻求和接受对自己有用的信息，在很大程度上受众接受信息是由个人的需求和兴趣决定的。例如，一个身患重病的人，他不会去关心国际时事，而是关注是否有新药、特效药推出；一个居住在国外的人，他每天更关心的是本国本地区的天气状况。这两个例子都说明受众是从自身的需要而选择接受信息的。

对传播者来说，它不能强迫受众去接受自己所传递的信息，但是它可以考虑受众的心理接受习惯，适当改变传播方式，强化和更新传播内容，增加自身的吸引力，以引起受众的注意。

注意是心理活动对一定对象的指向和集中。指向是指每一瞬间，心理活动有选择地离开其他事物，而朝向特定事物。集中是指心理活动反映事物达到一定的清晰和完善程度。指向、集中的过程就是一个舍弃、选择的过程；没有舍弃和选择，就不可能有指向和集中。而信息接受中的选择性注意，不只是在于它专门指向特定对象，还在于它是依据一定的接受目的、接受定向和接受定势，积极主动地直奔看中

的某个接受对象的。这样，在具体的接受过程中，接受者就会一方面让那些与自己毫不相干的媒介信息从自己感觉的国界线上跑过，另一方面则主动地回避那些与自己预存立场或固有观念相抵触的或自己不感兴趣的媒介信息，而只注意那些同接受定向、接受期待、接受需要和接受个性等接受图式相吻合的接受对象，以保持心理平衡。

（1）接受定向。它是一种接受者预先就有的趣味方向或预存立场。这种趣味方向和预存立场在整个信息接受过程中，直接影响到受众注意什么和怎样注意，一切与其接受定向相矛盾或相背离的信息，往往不是遭到抵制或回避，就是受到歪曲和攻击。

（2）接受期待。接受定向引发接受期待。接受期待是一种"知觉预态"，这种预态是指人们预先使自己处于对某种输入类型准备接受的状态之中。在信息接受中，它是指受传者对信息作品风格和性质（如体裁等）的预先揣摩和准备，是读者、观众对他将要看到什么形成的一种假设。也就是说，当信息接受者意识到了他能注意（读、听、看）的是什么之后，他便会用这种意识去指导接受或期待下面的信息。

（3）接受需要。这也决定着受众的选择性注意。面对同一接受对象，由于各人的需求不同，反应的结果亦不相同。有研究表明，观看的同是模棱两可的影像，停食时间长的被试者较之刚进餐不久的被试者更容易把它"读"成与食物有关的东西。可见，不同的接受需求，往往操纵与控制着接受者的接受方向和重视程度。

（4）接受个性。受众都有个性，不同的个性也决定着受众对接受客体的注意与否和重视程度。就某一个性情温和、情感细腻的女子与某一个性情暴躁、脾气倔强的男子来说，前者较后者更可能喜爱接触抒情性的艺术，而后者较前者又更可能乐意阅听攻击性的艺术（如武打片、侦探片之类）。

不过，对作为媒介信息的主动追逐者——受众（受传者）来说，他也应该提防被自己的主观因素所左右，需要把信息作品的本身特点和结构因素纳入自己优化选择的参照系。换句话说，受传者的选择性注意强度的大小，除了主观因素之外，还取决于接受对象的功能性因素和结构性因素等各种客观因素，如易得性、接近性、新异性、对比性和反复性等。

（二）选择性理解

选择性理解，这是受众心理选择过程的核心，又称为信息传播的译码过程，是指受众从自身的立场和利益出发，对信息做出的解释。同样内容的信息对不同的受众来说会有不同的理解，有时甚至是相反的理解，出现这种情况的原因是受众的心理、感情、经历、需求以及所处环境等的不同。

由于信息接受者的教育程度、心理思想、社会经历、个人需求以及所处环境的不同，他们对相同信息的理解也就有所不同，正所谓"仁者见仁，智者见智"。当人们有选择地接触了一条信息后，会按照当时的需要、兴趣和情绪进行理解。

同一条信息，由于受众不同，所做出的解释也就不同。例如，某报纸曾有一篇报道，一对父母将年满 18 岁的孩子赶出了家门，有人批评这对父母不近人情；也有人赞同这对父母教育孩子独立的教育方式。

如果说选择性注意是信息接受通道上的第一关，那么选择性理解就是这一通道上的第二关，并且是最难越过的一关。选择性理解类似于一种滤清器，这是指不同的人对同一信息或作品可以做出不同的解释，得出不同的结论。也就是说，理解是一个复杂的过程，受传者在此过程中对感受到的刺激加以选择、组织并解释，使之成为一幅现实世界的富有含义的统一的图画，这幅图画之所以含义上是"统一的"，并且又是"现实的"，就在于受传者在理解接受过程中进行了合意性的理解和阐释。

1. 选择性理解的特点

人的这种选择性决定了他们在有选择地接触到某种信息后，总是倾向于认为信息内容与自己原有意见相一致。即使在接触到与自身观点相悖的信息时，人们也会对它们进行选择性的理解，将它们曲解为与自己相一致的观点。这种从自身需求出发对信息予以选择的心理倾向，使不同的人对同一信息的理解各不相同，有的人对信息全面接受，而有的人则只理解自己所需要的那些部分。所以，传播者组织和传播信息时一定要考虑受传者的这种选择性理解，要努力防止或至少减少受传者对信息的曲解，并尽可能使信息被多数人正确理解和接受。

2. 分类

一般来说，选择性理解可以分为三种：

（1）创造性理解。所有的传播者都希望能得到受传者的创造性理解，因为这种理解是受传者循着传播者的思考方向、编码轨迹、传情线索和逻辑途径创造性进行的，是受传者带着被媒介信息所唤起的某些预存立场、接受定向和接受需要等"添加剂"，以积极的注意和理解态势去主动地发现和理解一些东西，甚至是一些隐藏在信息作品里面连传播者自己也未曾认识到的东西，从而充分展现信息作品所蕴含意义的丰富性和深刻性。可见，没有一定程度的创造性理解，就没有信息接受的快乐。

其实，成功的媒介信息总是多义性和多价性的，它像一个丰富的矿藏，能够被受传者挖掘若干世纪还新意迭出，难以穷尽。这正如人类的接受史所表明的，在媒介作品的文字、语句不变的情况下，曾经被人发现的意义常常会发生变化，因为作品本身是历史的、发展的，它的意义不仅存在于符号载体的决定性结构之中，而且

在很大程度上也存在于受传者主观的创造性理解之中，而作品也只有被受传者理解或具体化了，它才是真正的作品。否则，它的存在还不充分，还不是成品，还只是作为一个潜在的作品而存在着。

（2）歪曲性理解。如果受众对自己的思维惯性和某种情绪不予合理控制，而听任其发展到无视信息作品的客观规律性和"回旋余地"等不适当的程度，发展到与传播者的即存立场和传播意向相背离的地步，那么就会导致对信息本义的胡乱引申和肆意歪曲，影响信息的正常传播和准确理解。清代常州词派论词，有所谓"作者未必然，读者何必不然"之说，就是在词中寻求寄托和微言大义，明知作者本意未必如此，却偏要说是如此。中国古代的许多"文字狱"更使歪曲性理解达到登峰造极的程度。库珀（E. Cooper）和雅霍达（M. Jahoda）（1947）曾对这种歪曲性理解进行了一次有趣的研究。研究者在漫画中以夸张的笔法塑造了一个种族偏见极深的人物形象——比戈特先生。漫画上的比戈特先生在医院的病床上奄奄一息，还断断续续地对医生说："如果我需要输血的话，医生，您必须保证给我输美国第六代人的蓝血！"漫画家的本意是想让受传者从中悟出种族偏见的可笑，进而放弃偏见，可是研究表明，大约有2/3的非犹太人和非黑人在看了之后歪曲或误解了漫画家的本意。带有较深种族偏见的白人，不仅品不出漫画的讽刺意味，相反，还从比戈特先生的临终嘱咐中受到鼓舞和激励，进一步坚定了其预存立场和原先偏见。

（3）卷入性理解。就接受主体来说，受众应该是接受活动中的"主人"而非"奴仆"，理解也应是积极主动的审视和感受，而不是消极被动的附和与服从。但是，在实际接受活动中，一些受众往往混淆符号世界与现实世界，把符号世界完全等同于现实世界，对其做出现实的卷入性的反应和理解。这在艺术信息的接受中表现最为突出。在国外，就有观众跳上舞台操刀杀死了《奥瑟罗》一剧中扮演阴险狡诈的雅各这一角色的演员；在美国，曾有成千上万人把广播剧《火星人入侵地球》（根据小说《星际战争》改编）当成了现实中正在发生的事件来理解，结果造成了大规模的恐慌和骚动。在我国古代，也曾有纵身跳上舞台挥拳痛打奸臣"秦桧"的观众；在现代，扮演《白毛女》一剧中黄世仁这一角色的演员，在舞台上也曾几次险遭不测。这种天真地确信艺术作品的情节、把符号当作现实、做机械性或卷入性理解的行为显然是错误的，其教训也是极其深刻的。在现代生活中，为何政治欺骗屡屡得手，歪理邪说（某些邪教）信者如潮，流言飞语不胫而走？这与受众的卷入性理解不无关系。

（三）选择性记忆

选择性记忆是指受众对信息的记忆是有选择的，他们会对那些自己感兴趣的

信息记忆深刻，而对那些自己不感兴趣的、没有对自己的大脑形成刺激的内容加以遗忘。选择性记忆和选择性注意、选择性理解一样，十分注重受众本身感兴趣的、自身需要的、符合自己观点的信息，容易遗忘那些与自身生活无关、不感兴趣、与自己原有态度不相符合的信息，这种行为是出于潜意识的。例如，作为一个乔丹的球迷，受众可能依然记得几年前一场重大的赛事中，乔丹是怎样上篮、投篮，甚至依然记得他一共几次犯规、几次失误，而对其他球员的表现则已经完全忘记。

受众是大众传播的积极参与者，没有受众的参与，这个传播活动就不完整。在现代社会，人们的教育水平、职业、地缘、收入水平、心理特征等方面的差异越来越明显，需求也越来越多样化，他们对传播媒体的要求越来越高。因此，传播媒体只有在较长时期内向受众传达差异性信息产品和服务，满足其特殊需求，形成媒体的特有受众群体，才能引起受众的注意和认可，形成高于竞争对手的优势。

第二节　影视的接受

一、影视接受心理

（一）娱乐心理

影视艺术区别于传统艺术样式的主要特征是它是一种视听综合艺术。视听感官刺激的符号属性预设了消遣娱乐性成为观众观看影视艺术的基本动机，尤其是视觉信息在影视中占据着绝对的优势，而正如法国哲学家让－弗朗索瓦·利奥塔（Jean-Francois Lyotard）所说，图像直接诉诸人的视觉系统，不需要文字的中间媒介，从而使人的视觉渴求得到满足和快感。影像把我们埋藏得最深的愿望活生生地呈现出来，紧张的本能欲望在得到释放后，人便体验到快感。

美国社会学家丹尼尔·贝尔（Daniel Bell, 1919—2011）深刻分析了追求感官愉悦的视觉文化消费的深层原因："其一，现代世界是一个城市世界。大城市生活和限定刺激与社交能力的方式，为人们看见和想看见（不是读到和听到）事物提供了大量优越的机会。其二，就是当代倾向的性质，它渴望行动（与观照相反），

追求新奇、贪图轰动。而最能满足这些迫切欲望的莫过于艺术中的视觉成分了。"①

至今，电视的娱乐消遣仍是支撑观众收看电视的一种重要因素，人们在闲暇时间，看电视是其最主要的休闲方式，观看电视占据了人们日常活动的许多时间。

正如威廉·波特（W. E. Porter）所言，电视使起居室变成了娱乐中心，并使我们不想到别的地方去寻找娱乐。它减少了我们的社会生活旅行和闲暇时光，并使我们的睡眠时间减少。它创造了一系列"媒介假日"的活动。人们将如此多的活动时间献给了电视，其目的究竟是什么呢？它的目的性和意义性究竟有多大？人们所减少的与朋友及家人的各种活动时间，正是在电视的替代娱乐中度过的，其中，综艺晚会类与影视剧仍是收视的主导。这说明，在实际的收视行为中，占据观众时间最多的还是电视予人娱乐的一面，娱乐消遣仍然是观众收看电视的主要动机。②

（二）认知心理

观看影视作品，实际上是接受信息的过程。从生物学的意义上讲，求知欲源于探究心理。观看电视的心理活动过程，就是观众被电视作品激发起一种巨大的求知欲望，努力理解作品并作出评价的过程。

认知心理学认为，人的大脑皮层上有一种特殊的神经单元，即"注意神经元"，负责对外来的信息刺激进行分类、处理、选择和过滤，舍弃老调重弹的陈旧信息，以便有效地加工重要的新奇信息。受众认知心理随着年龄、阅历、职业等的变化而发展变化，呈明显的阶段性、渐进性发展特点。如儿童的认知结构，其基质与成人没有多大区别，但由于社会阅历、理解能力、情感特征等方面的局限，其在认知水平上表现出明显的"童真"性。儿童并非只是媒介信息完全被动的使用者，他们对信息的新奇感常表现出特别的偏好。为适应儿童的认知心理图式和特殊偏好，电视艺术作品便有了区别于"成人节目"的"儿童节目"，如《大篷车》《芝麻街》《电动火车》以及卡通动画片等，现在还有多家电视台开办了"少儿频道"。儿童们在这些节目中获得娱乐的同时，增长了知识，开阔了视野，激发了个人的想象力。

人们把电视视作公共事务和重要新闻消息来源，这当然与电视机构所隐含的权威性和政治性因素分不开，但这也是电视传播本质成熟的一个标志。

"约翰·P. 罗宾逊（John P. Robinson）和康弗斯（Convers）认为，当电视开始被广泛使用时，人们起初几乎是把它当作一种娱乐的来源——神奇的内容。然

① ［美］丹尼尔·贝尔：《资本主义文化矛盾》，赵一凡、蒲隆、任晓晋译，生活·读书·新知三联书店 1989 年版，第 154 页。

② 《观众调查》，见《中央电视台年鉴》1998 年，第 124 页。

而，随着电视的成熟，它作为新闻来源的作用也成熟了。它的新闻报道面也扩大了，包括极广泛的图像。它关于越南战争的报道，登月的报道，关于大选和有全国重要性的事件，如约翰·肯尼迪总统遇刺的报道，以及出现了严肃的有高度专业水平的新闻节目——《60 分钟》，等等，这一切向传播对象说明电视已经不仅是一种娱乐媒介。……电视的独特之处就在于它对新闻报道的生动性和人们相信它的程度。"①

1980 年，美国的泰得·特纳（Ted Turner）创办了有线新闻电视公司（Cable New Network，CNN），从此，CNN 的标志出现在世界每一处重大新闻的发生现场。如今，CNN 这种以"任意时间，全天时间"为口号向国内外播放电视新闻的有线电视频道已很常见。此外，还出现了专以现场直播政府、议会及国内外重大政治活动为主的"有线及卫星公共事务网"等。

中央电视台第一套节目被定位为以新闻为主的精品频道，整点新闻滚动播出的次数由原来的每天 11 次增加到现在的 13 次，而且都实现了新闻直播。各地方台也在黄金时间强化了各自的地方新闻节目。对信息的渴求及满足，正是在电视的传播者和观众的相互努力下才得以实现。

生活本身是一种真。作为"第二自然"的电视形态，在接受的过程中，亦体现为对象化的物态真实，是一种再造的真实。在电视接受心理中，这种求真心理表现为电视观众在心理上将真实存在的现实与历史视为参照系，吸收、评价、舍弃影视接受内容的精神过程。艺术真实的读者因素，在传统的文论观里属于一个被遗忘的角落。大多数理论只注重真实与生活、真实与创作主体的关系，着重揭示真实的生成因素，却忽视了真实的实现因素——读者。接受美学认为，作品的意义最终由读者赋予和实现。接受者欣赏影视艺术文本，实现艺术真实，并非将艺术语言表现的事实转化为客观实在的物质存在，即不是拿画面去对应生活或将生活事实印证文本，而是接受主体在艺术文本语言逼真效果的作用下，心理上将影像事实不断趋向于现实事实，即在画面语言魅力引导下产生思想观念的认同和心灵情感的共鸣，从而实现心灵真实。

（三）审美满足

在受众的需要中，审美愉悦是一种普遍存在而又境界最高的情致。影视文艺节目的接受也体现着"按照美的规律来塑造"的审美创造意识，表现为对对象的主体意志、道德、情感、美学理想的渗透，以达到满足主体审美需要的目的。影视艺

① ［美］威尔伯·施拉姆、威廉·波特：《传播学概论》，李启、周立方译，新华出版社 1984 年版，第 258～260 页。

术的审美性质规范着电视艺术接受必须具有审美的形式，受众具有主体的审美情感和审美能力，受众的审美感知和审美理解贯穿于整个影视艺术接受过程之中。观众总是让自己的感知、想象和情感循着对象的指引和规范，自由和谐地活动起来，而在最终获得审美愉悦中，蕴含着对于对象所具有的社会理性内容的理解和认识。

按照西格蒙德·弗洛伊德（Sigmund Freud，1856—1939）的说法，观众获得无意识满足的最先反应是一种由艺术作品纯净的形式特征所引起的畅悦，例如美丽的画面和悦耳的韵律。而审美情感在接受图式中有着核心作用，没有情感甚至就没有接受图式的整体现实性。情感以一以贯之的意义成为唤起和整合心理图式的核心动力。在艺术接受中的主体投入总是以一种情感的自律化为必要条件，并且始终贯穿于接受过程。如果失去这种特殊的反应状态，图式对于审美对象的统联就难以想象。艺术对象的某些特殊意义（例如隐喻、象征等）只有在情感参与其中的反应时才能真正确立和升华。如电视法制栏目和公安题材电视剧的热播，是与人们的现实情感相呼应的。

当然，上述这三种收视动机仅是一个总括，观众收视动机也并不仅仅限于这三种表述，受其他心理因素影响的收视行为也照样存在。

媒介传播学者曾提出诸种理论以假定观众的收视心理需求。美国传播学者艾利休·凯茨等人提出大众媒介满足受众的五大需求：①认知需求。对信息、知识的了解与获取。②情感需求。对感情和美感经验以及情爱和友谊的需求。③个人整合的需求。对自信、稳定、地位、肯定的需求。④社会整合的需求。与家人、朋友以及他人来往关系的加强。⑤解除压力的需求。需要逃避、解闷、散心。他们认为，现代社会的每一个人在心理上都极为依赖大众媒介，以获得全程参与社会所需的信息。这种种理论假说在观众调查中也得到了验证。观众借电视的中介作用，全程参与社会流动。研究发现，只有很少的观众在观看电视时有明确的收视目的，或者说他们自认为有明确的收视目的，这些目的也为以上种种归纳所概括；而剩余的观众则在"消磨时光""消除孤独""追求精神寄托"中游移不定。①

这说明电视并不是切实满足观众信息需求、娱乐消遣或知识学习等方面的要求，它更为精确的价值表述在于满足人们可以借此躲在家庭这样的一个避难所中，既逃避现实压力，又不放弃与外界沟通的这一心理需求。

① 参见刘建鸣、徐瑞青、刘志忠《1997 年全国电视观众调查分析报告（摘要）》，《电视研究》1998年第 11 期。

二、影视接受过程

影视的接受经过一个由浅入深、由表及里、由感性到理性的过程，大致可以分为如下几个阶段。

（一）直觉感受阶段

影视观赏由初级的视听直观与心理直觉开始。直觉就是对作品的直接感知，反映的只是作品的表面现象。直觉阶段，观众通过视听感官把握由影像、声音构成的艺术形象，需要一个镜头一个镜头地欣赏，注意镜头、色彩，同时还要听与画面相配的声音。通常，全景暗示了故事的背景，中景暗示了人物关系，特写指示了人物性格与心理。观众明白了故事发生的背景、原因、事件，开始有了情节期待，在故事的展开过程中产生对人物的爱憎情感。直觉阶段的情感是喜悦、欣赏，感受相对肤浅，所获得的只是尚不完整的直接形象，不能把握艺术的全部内容，只有通过思考才能把握艺术的间接形象和思想、内容。

在直觉阶段，观众处于被动状态，主体顺应着客体，按客体的引导而逐步达到对其整体的直观把握，从而感知其艺术形象与思想情感。

（二）形象再造阶段

格式塔心理学认为：当主体观看眼前对象，并将这一对象的形状加以简化的时候，总是将过去所感知的各种形态联系起来，眼前所看到的对象总是被记忆中储存的形象所干扰。当眼前物体的形状接近于记忆中的某一形状时，视知觉就可能把眼前的对象想象成记忆中的形状，或将二者合并在一起。

形象再造是接受者在直觉的基础上，对文本意义展开的反思与确证，从而获得完整清晰的形象整体。

要使艺术形象完整起来，必须通过接受者的再造想象。任何艺术作品都有直接形象和间接形象，间接形象是作品的"象外之象"，由作品所提供的直接形象运用想象再现出来。想象总是以欣赏者的生活经历为基础，去联想作品的艺术形象。经历不同的人，联想出来的艺术形象就各不相同。鲁迅说不同的人从《红楼梦》中看到不同的内容，说的就是这个意思。

同样，观众欣赏影视艺术的过程，也是形象再造过程。在观赏时，观众也常将眼前所看作品与过去所看的同类型作品或亲身经历联系在一起，在情感上做出判断。电视艺术作品中的艺术形象是荧屏上一个一个的镜头，既有绘画的空间感，又在时间的流程中展开。电视艺术形象重建是一个复杂的审美过程。贝拉·巴拉兹

说："画面的这种统一性和时间上的同期性并不是自动产生的。观众必须运用联想、感觉的综合和想象。这些正是电影观众所首先必备的东西。"①

（三）意义反思阶段

意义反思是接受者对文本更高的整体把握阶段，是以理解文本的意味层为特征的。对文本意味层的把握，有赖于读者对文本的审美理解能力。其特征在于，读者通过声像、意象层进入文本世界，以历史的深度和广度，达到对文本更深刻的审美理解和感悟。

接受主体在感知了整个作品的艺术形象并驰骋想象力感受了作品里的情感后，就要进一步去体会理解，对各种联想、想象与理解进行过滤筛选，保留最能显示其意蕴的意象，然后对作品所提供的意象世界加以综合，进行重新建构，体悟作品的艺术意蕴。

这一阶段，观众从作品中"走出来"，冷静旁观，深入分析作品所反映的生活本质。积淀在主体大脑里的丰富意识积极活动起来，感性认识与理性认识相互渗透，情感与思想交替作用。观众充分调动其审美先在结构，运用理性思维，规范感知、想象、联想，达到对作品深刻、全面、本质的把握，获得银/屏幕之外的对社会、人生和历史的深刻理解、体会和沉思，最终把握住作品的意蕴。

但是，并不是所有的影视作品都有艺术意蕴，也并非所有影视观众都能达到体悟艺术意蕴的境界。影视艺术意蕴体悟是观众在观赏过程中获得的最高审美体验。影视艺术意蕴是作品呈现的一种形而上美感，或为哲理性思考，或为艺术意境，或为独特形象。

三、影视接受模式

在德国接受美学家汉斯·罗伯特·姚斯（Hans Robert Jauss，1921—1997）看来，在审美交流过程中，接受者与对象是互动的。在这种互动中，有五种相互作用的模式：联想型、敬慕型、同情型、净化型和讽刺型②（见表7-2）。

① ［匈］贝拉·巴拉兹：《电影美学》，何力译，中国电影出版社1978年版，第75页。
② 参见金元浦《接受反应文论》，山东教育出版社1998年版，第144页。

表7-2 影视接受模式

识别样态	所 指	接受部署	行为或态度标准 （＋＝确定的，－＝否定的）
联想型认同	游戏/竞争(仪式)	把自身置于所有其他参加者的角色之中	＋自由存在的享乐（纯粹的社会性） －集体的魅力（回归古代仪式）
敬慕型认同	完美主人公（圣徒、哲人）	赞美	＋楷模（模仿） －特殊形式的教诲或愉悦（解脱）
同情型认同	非尽善尽美的主人公（凡人）	怜悯	＋道德兴趣（伺机行动） －感伤（玩赏痛苦） ＋为了明确行动组成的联盟 －自我确认（慰藉）
净化型认同	a. 受磨难的主人公 b. 受压迫的主人公	悲剧感情的升华/自在自由同情的笑/喜剧性的内在解脱	＋无目的的目的性自由反应 －如痴如醉（幻觉中的愉悦） ＋自由的道德判断 －嘲笑（笑——仪式）
讽刺型认同	消失的主人公或反主人公	异化（挑战）	＋互惠创造性 －唯我论 ＋感觉的精炼 －培养成的厌倦 ＋批判的反映——冷漠

1. 联想型认同

这种类型反映了艺术娱乐性、世俗性的形成过程。这在观赏电视综艺娱乐节目、通俗电视剧以及商业电影中表现得比较典型。尤其是电视综艺节目，刻意营造的就是世俗平民化的娱乐，使观众在自由、游戏中获得快乐，演员和观众已经完全打成一片，达到了认同。

2. 敬慕型认同

这类影视作品中，总是有令观众景仰和倾慕的主人公，观众怀着崇拜、赞美、惊奇的心情，与主人公所体现出来的英雄行为、崇高品质相对应，达到道德上的净化。我国的主旋律影视剧就是比较典型的代表，如《开国大典》《毛泽东》《长征》《延安颂》《八路军》等影视剧中的一个个领袖人物形象，让观众内心不由得升起景仰之情。

3. 同情型认同

这在一度流行的"平民电视剧""平民电影"中得到了很好的说明。在这类影视剧中，主人公是与芸芸众生没有什么差别的普通百姓，他们在剧中所经历所感受的，正是普通大众（观众）所经历和感受到的，如此观众直接可以设身处地地设想主人公的命运，产生同情的、怜悯的甚至共鸣的接受心理状态。电影《幸福时光》、电视剧《贫嘴张大民的幸福生活》等，都是现成的例子。

4. 净化型认同

亚里士多德在论述悲剧时说："（悲剧）借引起怜悯与恐惧而使情感得到净化。"① 所谓净化型认同，更多的是强调道德净化作用。电影《蒋筑英》《焦裕禄》、电视剧《英雄无悔》《情满珠江》《党员二楞妈》等，描绘的就是不同战线、不同行业、不同身份的人物的感人壮举，净化了观众心灵。尤其如电视剧《任长霞》，在平凡和细节中塑造了一个感人的艺术形象，观众观之无不欷歔，精神受到震撼。

5. 讽刺型认同

具有社会批评的性质，导致失望、破裂、否定期待等认同结果。如电影《黑炮事件》中通过赵书信的形象对中国知识分子的性格基因做了深入的挖掘，它留给人们的思考是深邃而广阔的。这首先表现在对赵书信形象的刻画上。在他身上，我们虽然也为其赤诚的爱国之心所打动，但真正让我们震撼的却是他的主体意识的丧失乃至奴性心态，这在他面对周玉珍的错误处置却浑浑噩噩中表现得淋漓尽致。

如果说目的是沉重和无意义的，但是从事它的人却极为虔诚和努力，其结果只能是苦涩和苦笑，这就是荒诞的意思。《黑炮事件》也最终通过从喜剧角度观照严肃事物的视点和嘲讽风格，完成了将痛苦和滑稽结合在一起的荒诞性创造。影片给我们提供了一个荒诞而真实的"怪圈"，这个"怪圈"既是情节框架，又是故事内容，"黑炮事迹"与 WD 工程这两件风马牛不相及的事情正是通过这样一种框架被糅合在一起的。问题似乎不在于影片所表现的"事件"本身的荒诞，而在于影片中的"赵钱孙李"们都在认认真真一丝不苟地干着荒诞的事却不自知，这才是痛彻骨髓的幽默。正如我们面对阿 Q 时，只有报以无可奈何的苦涩微笑。因此，在影片中，美与丑、真与假、善与恶、爱与恨、高尚与卑鄙这些互不相容的东西才能矛盾交织，混乱、倒错、神奇地纠集在一起，又产生了妙不可言的艺术魅力。尽管我们可以从影片中找出多重主题（比如揭露官僚主义、批评对知识分子的错误政策等），但事实上，正如导演构想中所说的，荒诞品格之赖以建立的精神内核则是一种惰性的心理状态，一种惯性的思维方式。

① ［古希腊］亚里士多德：《诗学》，陈中梅译，商务印书馆 1996 年版，第 63 页。

第三节　影视接受的差异

一、接受心理差异——审美和休闲

观赏电影是处在影院情境中的目不转睛的注视，是仪式化的社会行为，而看电视只是家居生活的一部分，电视不是主角，就像家庭中的某件家具，甚至很多打开的电视只是生活的一个背景，电视出现在人们的家庭关系中，电视是我们展望世界的窗口，但并不是受众被带到了那个世界，而是那个世界被带入了受众的起居室。所以，相比较而言，电视更易成为一种典型化的休闲文化，人们对待电视，就如同对待家中的某件家具和古玩、宠物一样，用来填充工作学习之外的空余时间，缓解紧张和生活压力之下的神经，或者干脆就是打发无聊和苦闷，期望借助无深度的电视娱乐节目，在哈哈一笑或更加无聊后，洗澡睡觉。所以，人们对电视不像对其他艺术，并不是想从中得到审美的满足，休闲娱乐是主要的目的。

相反，一般来说，人们观赏电影的心理是审美的，也就是说，是将电影当作艺术来欣赏的。观众走进影院，目的与步入画廊、音乐厅、剧场是相似的，都是为了寻求一种精神上的满足，是为了提高自己的审美鉴赏能力和提升审美品位，为了获得情感的陶冶和心灵的净化。

二、接受环境差异——影院和家庭

也许，接受环境的差异是影视最为本质的差异，是决定其他差异的决定性因素。

电影的接受环境当然是影院，这是一个巨大的黑暗空间，观众审美注意力集中，审美心理距离适中，审美感完全倾注到影片之中，观众的无意识欲望充分地宣泄，从而给观众一个强烈的心理暗示：在这里，你可以放纵自己的欲望，展开自己的想象，卸下自己的伪装，尽情地笑、忘我地哭，把生活中的一切欢乐和痛苦都投射到眼前的这幅"活动画面"上；进入影院，如同参加某种"仪式"，从而把日常意识"垂直切断"，其结果就像法国启蒙运动大美学家德尼·狄德罗（Denis Diderot）说的那样："人们从剧院里出来的时候，要比进去的时候高尚些。"① 影院还

① ［法］狄德罗：《狄德罗论美文选》，张冠尧等译，人民文学出版社1985年版，第68页。

是一个巨大的"审美场"，素不相识的人为同一个情节所打动、为同一幅画面所陶醉、为同一个人物的命运而揪心，从而实现了某种一样的情感交流和情感体验，这对现代人来说，尤为珍贵和必需。电影的共享性决定了电影受众的集体性，那些组成集体的单个人，一旦他们被组成了一个集体，就不同于单个人了，他们会产生一种集体意识。单个受众加入这个集群里，原则上就是在感受过程中发生的复杂内心活动的必要的初始因素。单个受众就自身来讲有双重倾向，即倾向于自己本人，同时又倾向于这个集群（甚至在这个集群之外）的在社会心理、文化和精神方面具有共性的人们。

　　但在家庭环境中，每一台电视机前只坐着几个人，因此，交流是个人的和私下的，电视节目收视的对象基本上是由个体组成的。电视受众的家庭性的个体结构更具有紧密稳固的亲缘关系和责任感，这使电视受众具有了一系列与众不同的意识和行为。由于家庭是一个相互作用着的人格单位，要求屏幕形象具有积极的影响，并有利于维护整个家庭结构的关系。

　　电视家庭受众的个体结构又决定了其自由度，无论是观赏的外在姿态或者是与周围受众的联系，都不受任何限制。这种高度的自由，几乎在整个收视过程中都得到了全面表现。电影受众则由于身处公共场合的一个社会群体中共享影片，就不可避免地要受到社交规则的约束。个体结构的电视受众在收视过程中，从选择观赏对象到观赏的具体进行，都可以随意而行，即兴而言。他们可以选择这个节目，或者跳过某个节目，可以对屏幕形象提出疑问，或者相互交谈、评价。电视受众的这种高度自由，既是电视本质特征的表现，又是受众对这一特征的认识和把握的结果，电视受众在高度自由地接受屏幕形象的同时，不知不觉地会形成一种新的经验和认知模型。

　　电视的家庭接受环境中，接受场合是有灯光的客厅卧室，接受氛围是茶余饭后，接受的身体状态是放松，电视观众由于处在日常生活环境之中，或相当理性地、或随意性地进行观赏，通常只是凭着直觉去被动地接受荧屏上的艺术形象。这一切都似乎在诉说着电视只不过是一项普通的日常家庭活动和内容，艺术和审美并不是它的必备因素。所以，与电影相比，电视更注重艺术感受而不是艺术欣赏，看电影的神秘感和仪式感便消退了，相对明亮的家与黑暗封闭的影院，心理的遮蔽物消失了，家居环境也无法创造一个与现实世界相隔离的艺术接受空间和心理氛围。因此，电视剧的认同方式更多的是想象的，而不是梦幻式的或幻想式的，是积极的、参与式的，观众所做的主要是感知。

　　在综艺娱乐节目中，不仅游戏活动是游戏，而且贯穿这类节目的精神也是游戏。它设计了一个公共娱乐空间，人们在其中按照一定的游戏规则进行活动，使自己的心灵和谐、健全。综艺娱乐节目以共性的游戏活动在一定程度上缓解了文化禁

忌给人的心灵带来的超负荷的压力，使人至少能够部分地恢复人的天性。游戏的参与者同时也包括游戏的观看者，能够同时获得一种解脱。综艺娱乐节目通过现代电子媒介把古老的游戏活动搬进千家万户的客厅和卧室，可以说综艺娱乐节目把古老的游戏活动与新兴的电子媒介最令人叹为观止地结合了起来。

从观众自身的角度来看，"观众"意味着一个个单独的欣赏个体，而从电视信息的传送者来看，"观众"却意味着有成千上万的人在同时收看一个节目。正如上述所言，观众并不是一个简单的二分法就可以概括得了的，它是"众"的概念，但它的生命力仅存于家庭之中。的确，有一小部分电视观众身处公共场所，如学校、军营、酒吧、医院等，但这个世界上还有一个持续而又恒久的观赏基地，那就是家庭，与家人一起收看电视已经成了电视收视行为的一个基本状态。

家庭式观看对电视具有极其重要的意义。当我们在家庭中与家人一起收看电视时，个人的选择性倾向就会大为降低，而趋于一种家庭氛围的观看。家庭成员的共同意见决定了电视观看频道是否要按时调换、是否要准时中止一场足球赛而去看一部连续剧的大结局。家庭成员之间的信息交流也在电视传播的同时确立了一种对电视人物及情节的基本看法。尽管电视信息在不同观众的解读之下具有个性化的传播效果，但家庭成员对电视新闻内容、电视剧中人物的评断、广告可信度的考量等的争辩、妥协，到最终达成"共识"，无形中改变了电视本身所欲传达的内容。

西方的传播学者曾就家庭式观看是否影响观众的收视理解做过调查，24%的被调查人回答说，他们在看电视新闻的时候不干别的，但余下的其他人却参与家庭中可能存在的活动。这种绝对的自由度使我们可以任意地选择某个频道、中止节目甚至中止观看行为。

同时，电视叙事又纵容着电视观众游移的观看态度。西方电视中存在"固定暂停"，长篇电视剧中不时插入"进厨房上厕所的中场休息"。日本人将广告时间称作"上厕所时间"，各种各样的节目暂停充斥着电视。

只有在电视以持续的、定量的而令人愉悦的视听冲击叩击观众的记忆之门时，观众才会形成较为固定的收视习惯。

电视的观看就是在如此尴尬的环境和不负责任的情况下进行着。它作为我们平凡的家庭生活所不可企及的生命经历，散发着无限的魅力和诱惑。

电视叙事者所孜孜以求的对家庭式收视惯性的培养方式有：

忠实频道——观众热衷于一直收看的某个频道的节目。其行为惯性是将电视传播内容（所有频道）搜寻一圈之后，再回到这个频道，让它最终成为家庭生活的伴音。对忠实频道观众的培养，应着重于习惯夜晚一降临便打开电视收看节目的观众身上。

承袭因素——如果某个节目的收视率极高，观看该节目的观众会习惯性地追看

下一个节目。例如，日本高立电视台在周一晚 9：00 电视剧之后，会紧接让 MAIP 偶像团体嘻闹娱乐现场；当电视剧恰恰为木村拓哉的电视剧时，其后的娱乐现场收视率会有一个激增。

预先共鸣——在收视率极高的电视节目前安排计划隆重推出的节目。观众为了完整收看他们喜欢的电视节目，会预先打开电视，这就极有可能会看到上一个节目的末尾，这对于他们以后是否收看该节目的全部至关重要。

夹缝效应——收视率较低的节目适宜安排在两个收视率较高的节目中间，它既可以获得前一个节目因袭因素的照顾，也能沾到后一个节目预先共鸣的光。

目标观众——为特定观众制作出特定的节目，放在适合他们观看的最佳时间。比如 9：00 新闻针对的是城市中下班较晚的人群，9：00 电视剧也应运而生。

影视的这种差别，直接决定了它们在内容上的特殊性。由于影院的特殊观赏环境，电影的内容就不会有那么多的禁忌和顾虑，电视上特别不被接受的诸如性爱和暴力镜头，在电影中人们也会采取宽容的态度，而且，技术和艺术探索也是应该被鼓励的。而对电视来说，家庭的接受环境，不分老幼、性别、职业的家庭成员集体观看的受众构成，使得电视节目的内容必须是不能违背日常伦理的、贴近观众的，所使用的艺术手法也应该是大多数人接受起来没有障碍的，对细节的关注也应超过电影。

三、接受方式差异——个体和群体

观看电影一般是与他人共在共时的，电影院特殊的环境客观上营造了一个情感交流的"场效应"——电影观众群体相互之间存在着某种依赖与共鸣。"感受电影画面的实际行动每一次都会形成一种独特的社会集群，一种在心理上这样或那样联系在一起的集群。而在这集群的范围内会出现某种审美沟通，并通过它出现某种社会行为情境。"[①] 电影的放映，实际上是群体的信息接受过程，其间，群体对作品的喜怒哀乐反应，表现了群体对作品的理解与感受，它可以或多或少、或直接或间接地影响、引导、作用于个体的观赏心理定式及其结果。表面上，影院里的观众相互之间是陌生的，只是为了欣赏同一部影片而坐在了一起，但这个松散的集体在观影过程中，会迅速建立起奇特的关系。银幕信息在每一个观影者身上形成了信息磁场，产生了艺术共赏的氛围，有了无形中的信息交流，从而扩大并提高了电影艺术娱乐信息的数量和质量，这就是受众观影反应的集体性。

①　［苏］列·科兹诺夫：《电影与电视：相互影响的若干方面》，见《世界艺术与美学》第七辑，文化艺术出版社 1986 年版，第327 页。

然而，电影的这种"集体观赏"，更多的意义是外部形态上的。因为在"集体观看"过程中，就每一个观众而言，他却是在进行着独特的个体审美体验，他无须与他人交流，只要专注地向银幕投射其喜怒哀乐，咀嚼自己从影片中得到的独特感受，就能体验影片带给他的审美快乐和满足。在这个意义上，观众观看电影更接近于审美接受，更接近于对艺术的根本特性——独特性、创造性——的尊重，更易于走进导演所创造的艺术世界。

电视观赏则主要是在家庭环境中进行，电视上放映的就是我们身边的人和事，电视世界和日常生活世界并无截然的界限，电视世界仿佛只是日常现实生活的延伸，观众往往是清醒地而不是迷狂般地观赏电视节目。因此，列·科兹诺夫（L. Kozlov）指出，电视观众从来不会把注意力全部投射到电视节目上，由于日常生活环境的影响，电视观众的审美注意力不可能做到聚精会神。他说："电视观众处于两种现实的某个边界上，或者在它们之间的某个缓冲区。他经常摇摆于两种状态之间，即在充分的审美交流和与画面单纯在生理上适应的陌生化状态之间摇摆。这个中间性，这种摇摆性，这种心理上的松散注意的渗透性，就是电视感受的最重要特点之所在。"① 观看电视多数情况下同时是家庭成员之间交流的过程，无须也没有可能全神贯注于眼前那方荧屏，他还可能同时从事其他的日常活动，如做家务、看书、上网、会客、打毛衣，这种接受方式既说明了观看电视的日常性、非审美性，也要求电视的叙事不应该过于紧凑，情节变化也不应该太快，否则就会由于观众精力不集中而造成情节不连贯，影响观看或者造成观众放弃观看，导致观众流失。

思考题

1. 影视的接受心理有几个类型？
2. 影视接受的过程有几个阶段？
3. 简述影视接受的差异。
4. 联系中国电影观众的接受心理，谈观众因素对中国电影发展的影响。

① ［苏］列·科兹诺夫：《电影与电视：相互影响的若干方面》，见《世界艺术与美学》第七辑，文化艺术出版社1986年版，第333页。

结语　影视的文化美学品格

本 章 导 读

　　应该首先说明的是，本部分内容研究超出了一般"影视传播学"的范畴，读者可以选择性阅读。

　　正如本书第三章所言，影视具有传播和艺术的双重属性，而本书的主体部分阐述的是影视作为传播媒介的一般原理，本部分将重点转到对影视的艺术属性的阐述上，换句话说，是把影视当作新兴的艺术，来思考它们的文化和美学品格。

第一节　影视与审美需要

需要，作为人的一种主动的心理摄取倾向，是人一切活动的动力源泉。任何人的创造活动，都是在需要的驱使下并为了满足人的需要而进行的，影视艺术当然也不例外。而且，人有什么样的需要，为了满足什么样的需要来从事活动，一定意义上决定了人的发展程度。因此，研究影视与人的需要的关系，探讨影视在人的全面发展中的作用，进而提出影视应该具有的人道主义精神，是影视心理研究中重要的内容。

人的需要有不同的层次，人追求什么层次需要的满足，显示着其发展程度。同样地，一件事物满足人什么层次的需要，也确证着该事物的性质。

关于需要的层次，中外都有人做过很好的描述。中国哲学中的境界说，比如宋明理学的人生境界说，就可以看作一种需要层次理论。当代中国哲学史家冯友兰先生曾经概括人生境界为四种：

"（人）做各种事，有各种意义，各种意义合成一个整体，就构成他的人生境界……它们是：自然境界，功利境界，道德境界，天地境界。

一个人做事，可能只是顺着他的本能或其社会的风俗习惯……这样，他所做的事，对于他就没有意义，或很少意义。他的人生境界，就是我所说的自然境界。

一个人可能意识到他自己，为自己而做各种事……其动机则是利己的。所以，他所做的各种事，对于他，有功利的意义。他的人生境界，就是我所说的功利境界。

还有的人，可能了解到社会的存在，他是社会的一员。这个社会是一个整体，他是这个社会的一部分。有这种觉解，他就会为社会的利益做各种事……他所做的事都有道德的意义。所以，他的人生境界，是我所说的道德境界。

最后，一个人可能了解到超乎社会整体之上，还有一个更大的整体，即宇宙。他不仅是社会的一员，同时还是宇宙的一员……他就为宇宙的利益而做各种事。他了解他所做的事的意义，自觉他正在做他所做的事。这种觉解为他构成了最高的人生境界，就是我所说的天地境界。"①

宗白华先生也有一个类似的划分：

"人与世界接触，因关系的层次不同，可有五种境界：①为满足生理的物质的需要，而有功利境界；②因人群共存互爱的关系，而有伦理境界；③因人群组合互

① 冯友兰：《中国哲学简史》，北京大学出版社 1985 年版，第 389～390 页。

制的关系，而有政治境界；④因穷研物理，追求智慧，而有学术境界；⑤因欲返本归真，冥合天人，而有宗教境界。功利境界主于利，伦理境界主于爱，政治境界主于权，学术境界主于真，宗教境界主于神。但介乎二者的中间，以宇宙人生的具体为对象，赏玩它的色相、秩序、节奏、和谐，借以窥见自我的最深心灵的反映；化实景而为虚境，创形象以为象征，使人类最高的心灵具体化、肉身化，这就是'艺术境界'。艺术境界主于美。"①

可见，他们都认为，人生境界的高低不同，就在于追求不同，需要的不同。

当代美国心理学家马斯洛［Abranam H. Maslow，1908—1970，主要著作有《动机与人格》（1954）、《存在心理学探索》（1968）、《人性能达的境界》（1971）］等创立的人本主义心理学，是既不同于行为主义心理学、又不同于精神分析学的当代心理学的一个新学派。人本主义心理学首先认为人的本性基本上是好的，破坏性是派生的，人是能动的、具有创造能力的。在此基础上提出了以人为本的基本心理学理论思考。构成这一理论的核心之一，并且与美学和艺术关系最为紧密的，也是"需要层次论"。

马斯洛把人的基本需要由低到高、由下而上排列为金字塔形状，这就是：生理需要（食物、睡眠）、安全需要（秩序、安定、经济和职业保证）、爱和归属的需要（身体接触、情感、家庭关系、社会信息、俱乐部等）、自尊的需要、自我实现的需要。处于塔尖的是自我实现的需要，它是在基本需要满足之后产生的高级需要，因为它超出了人的基本需要，因此，也可以把它称作超越性需要，是人为了完善自身、充分实现和调动自己的各种潜力的需要，也是人对真、善、美的追求和对正义、公正的需要，人为了这种高级的需要可以做出自我牺牲甚至献出生命。"自我实现的需要"是实现人的完美人性的必要途径。

需要本身的层次不同，获得满足后得到的心理体验也不同。"在最低级需要的层次上我们读到的只有'驱动''极度需求'和'急需'，比如在断氧或经受着巨大的痛苦时就是如此。我们再顺着基本需要的序列往上走，更为适当的用词就是意欲、愿望、选择及要求之类了。到了最高的层次（亦即超越性动机的层次），上面的用词就不恰当了，而必须改用下面的词才准确，即向往、献身、追求、钟爱、羡慕、赞美、尊敬、沉迷、入胜等。"②"自我实现"的最高境界就是"高峰体验"的产生。"高峰体验"是指人处在最佳状态的时刻并感受到最高快乐的实现，在这种时刻，人会感觉到强烈的幸福、狂喜、顿悟、完美。"高峰体验"也是"自我实现"的最高点。马斯洛认为，"高峰体验"尤其存在于人的高级精神活动之中。他概括指

① 宗白华：《美学散步》，上海人民出版社1981年版，第59页。

② ［美］马斯洛：《存在心理学探索》，李文湉译，云南人民出版社1987年版，第1页。

出："存在爱的体验，也就是父母的体验，神秘的或海洋般的或自然的体验，审美的知觉，创造性的时刻，矫治的和智力的顿悟，情欲高潮的体验，运动完成的某种状态，等等。这些以及其他最高快乐实现的时刻，我将称之为高峰体验。"①

超越性需要的满足是自我实现的创造性过程中产生的最激荡人心的时刻，是人存在的最高、最完美、最和谐的状态，具有一种欣喜若狂、如醉如痴、销魂夺魄的感受，因而是一种高峰体验，具有这种体验的人会觉得，那遮掩知性的帷幕突然拉开来了，真理的闪光出现了。事物的本质和生活的奥秘被揭示出来了：

"1. 人在高峰体验时比在其他时候感觉是更整合的（一元化的、完整的、成套的）。

2. 当他达到更纯粹、更个别化的他自己时，他也就更能够同世界融合在一起，同从前的非自我融合在一起。

3. 高峰体验时的人一般都觉得他处在自己能力的顶峰，觉得能最好地和最完善地运用自己的全部智能。

4. 充分发挥作用还有一个稍许不同的含义，即当一人处在他的最佳状态时，活动变得不费力和容易了。

5. 人在高峰体验时比在其他时候，更觉得他自己在他的活动和感受中是负责的、主动的，是创造的中心。

6. 他摆脱了阻碍、抑制、谨慎、畏惧、怀疑、控制、保留、自我批评，而这些可能是价值感、自我承认、自爱、自尊的消极方面。……

7. 在特定的意义上，他是更有'创造性的'。

8. 所以这一切还能够以另一种方式描述为极端的唯一性、个体性或特异性。

9. 在高峰体验时，个人最有此时此地感，在各种意义上说都最能摆脱过去和未来，最全神贯注于体验。

10. 高峰体验时刻的人，成为一个更纯粹精神的而较少世故的人。……

11. 在高峰体验的时刻，表达和交流通常倾向于成为一般的、神秘的和狂喜的，似乎这是表现存在状态的一种自然而然的语言。"②

马斯洛认为，"高峰体验"虽然并不限于艺术和审美的领域，但最容易在审美中产生，审美活动的最高境界就是一种"高峰体验"。因为在审美活动中主客体完全融为一体："在审美体验和恋爱体验中，有可能成为如此全神贯注，并且'倾注'到客体之中去，所以自我确实消失了。"③ 马斯洛还进一步指出：审美活动中

① ［美］马斯洛：《存在心理学探索》，李文湉译，云南人民出版社 1987 年版，第 65 页。
② 同上书，第 95 页。
③ 同上书，第 101 页。

的"高峰体验"实际上是通过自我证实而达到审美的最高境界，是对审美主体的本质和价值的肯定："审美知觉肯定有其内在的自我证实，它被认为是一种宝贵的和奇妙的体验"。①

观众对影视的欣赏，同样会有类似的体验："在观影情绪的发展高潮和欢畅宣泄阶段，有时观众可能获得一种高峰体验，这个时候观众在幻觉中觉着自己像主人公那样勇敢、智慧，最富有魅力、主动精神、独特个性和创造力，具有坚定不移的信心和攻无不克的气势，他最大限度地摆脱了阻滞、抑制、谨小慎微、畏惧、疑虑，不再循规蹈矩、亦步亦趋，而是勇敢地向既定目标前进，并且必将取得辉煌的胜利，最大限度地实现自我。这时候他的情绪达到了一种狂喜和极乐状态，他的情绪能够得到彻底的释放、尽情的倾泻。高峰体验过后，欣赏者可能获得对自然、对人类、对民族、对父母，对一切帮助主人公获得奇迹的人和事的感恩之情，这种感激之情可能转化为崇拜、信仰、热爱，表现为对一切善良人们的爱，或者报效民族、祖国，献身人类进步事业的渴望。"②

这样一种心理学的需要层次理论给我们什么样的启示？在笔者看来，至少它有助于我们更认真地思考"影视艺术是人的精神产品，要满足人的精神需要"这样一个看似简单实则被忽视的问题。电视和电视节目是人的精神产品，应该满足人的高层次的需要，或者至少应该把满足人的审美需要当作自己的主要追求和价值支撑。

而"马斯洛的动机理论把人类对自身潜能及价值的注重和追求作为人的成长和发展的目标，也把人的社会化进程与人的需要从低级到高级渐次发展的过程联系起来，表明个性越成熟、越丰富，其需要就越高级，同时这一理论把人的物质性需要与其精神性需要的依存关系表达得很清楚，即精神需要是在人的物质需要得到满足后的更高层次的需求。这说明，当物质文明达到一定的高度时，必须强化精神文明，才能使人的两种需求得到和谐的发展。……从人本主义中汲取营养，在物质生活不断提高时，不忘对人的精神世界的重塑，这正是我们今天研究马斯洛的动机理论的实践意义"③。

人本主义强调以人为本，用句很直白的话讲就是"把人当人看"。"在大众传播活动中的认识主体主要有传者、受者和采访对象等，尽管他们的社会角色不同，尽管在传播活动中传者居于操纵媒体的主导地位，但是从'人'的角度看，他们都是平等的，他们都有自己的主体意识、主体精神，他们都希望表达自我，实现自

① ［美］马斯洛：《存在心理学探索》，李文湉译，云南人民出版社 1987 年版，第 71 页。
② 章柏青、张卫：《电影观众学》，中国电影出版社 1994 版，第 103 页。
③ 刘京林：《大众传播心理学》，北京广播学院出版社 1997 年版，第 97 页。

我的价值，因而不同的认识主体都应得到他人的承认和尊重。这种承认和尊重实质上是一种态度体现，它渗透于受传者相互作用的方方面面。对传者而言，它是媒介性质和服务宗旨的外化，对受者而言，它是自己人格的表露。"① 正因为如此，作为大众传播媒介的电视应当更多地满足人民群众的精神需要。

总之，影视应当大力彰显人文精神，应该以满足人的审美需要作为价值目标，而审美需要对人的全面自由发展具有极为重要的意义。

审美需要是对自然物质需要的超越，它植根于人类实践活动的自由全面发展，并决定着美的超功利性。这种超功利性，其实质在于对自然的直接生存需要的超越，它是人类把他的全部生活当作他的创造性的自由活动来加以观赏的一个根本条件。但这里必须指出，审美需要与物质需要绝非无关，恰恰相反，物质需要的满足是审美需要满足的前提，不能满足物质需要，就不会有审美需要，当然也谈不到超功利性。超功利性的审美需要并不否定物质需要的满足，而是把这种满足提高到不同于动物的满足的高度，使之成为一种真正符合于人的尊严的满足，使需要的满足本身同时成为对人的自由的肯定，也就是使需要真正成为人的需要。

人是社会的动物，人注定摆脱不了政治、经济、思想文化的制约，个人只有在社会中才能取得真正的自由。社会需要的根本点，就是人要在社会中取得与社会的统一，消除与社会的分裂。

"社会的性质是整个运动的普遍的性质；正像社会本身创造着作为人的人一样，人也创造着社会。活动及其成果的享受，无论就其内容还是就其存在方式而言，都具有社会的性质：是社会的活动和社会的享受。自然界的属人的本质只有对社会的人来说才是存在着的；因为只有在社会中，自然界才对人来说是人与人间联系的纽带，才对人来说是他的存在和对他来说是别人的存在，才是属人的现实的生命要素；只有在社会中，自然界才表现为他自己的属人的存在的基础。只有在社会中，人的自然的存在才成为人的属人的存在，而自然界对人来说才成为人。因此，社会是人同自然界的完成了的、本质的统一，是自然界的真正的复活，是人的实现了的自然主义和自然界的实现了的人本主义。"②

"首先应当避免重新把'社会'作为抽象物同个人对立起来。个人是社会的存在物。因此，他的生活表现——即使他不直接采取集体的、同其他人共同完成的生活表现这种形式——是社会生活的表现和确证。"③

要实现人与社会的统一，就必须从经济关系上获得人的尊严和独立价值。因

① 刘京林：《大众传播心理学》，北京广播学院出版社 1997 年版，第 99 页。
② 马克思：《1844 年经济学哲学手稿》，刘丕坤译，人民出版社 1979 年版，第 75 页。
③ 同上书，第 76 页。

为，经济关系是政治和思想关系的基础，其根本的途径就是消除私有制。在私有制社会，社会成了对个人自由的否定："每个人不是把别人看作自己自由的实现，而是看作自己自由的限制。"① 而且，"人肉体的和精神的感觉为这感觉的简单的异化即拥有感所代替"②。因此，只有消除私有制，消除个人与社会的分裂，人的社会需要才具有人的意义：

"对私有财产的积极的扬弃，也就是说，通过人并且为了人而对人的本质和人的生活、对对象化了的人和属人的创造物的感性的占有，不应当仅仅被理解为享有、拥有。人以一种全面的方式，也就是说，作为一个完整的人，把自己的全面的本质据为己有。人同世界的任何一种属人的关系——视觉、听觉、嗅觉、味觉、触觉、思维、直观、感觉、愿望、活动、爱——总之，他的个体的一切官能，正像那些在形式上直接作为社会的器官而存在的器官一样，是通过自己的对象性的关系，亦即通过自己同对象的关系，而对对象的占有。对属人的现实的占有，属人的现实同对象的关系，是属人的现实的实际上的现实；是人的能动和人的受动，因为按人的含义来理解的受动，是人的一种自我享受。"③

"只要人是合乎人的本性的，因而他的感觉等也是合乎人的本性的，那么，其他人对某一对象的肯定，同时也是他自己本身的享受。"④ 亦即，"每个人的自由发展是其他人自由发展的条件"。在这时，"个人的排他的利己主义消失了，对象对于人也不再仅仅具有满足利己主义的实际需要的意义"。"对物的需要和享受失去了自己的利己主义的性质，而自然界失去了自己的赤裸裸的有用性，因为效用成了属人的效用"。⑤ 在这里，社会的需要与个人的自由才能联系起来。从这个方面说，审美需要是人的社会性的实现。这种社会性是植根于人的实践的社会性的，是由个人只有在社会中才能取得自由这一基本事实所决定的。马克思说："人是最名副其实的政治的动物，不仅是一种合群的动物，而且是只有在社会中才能独立的动物。"⑥ "只有在集体中，个人才能获得发展其才智的手段，也就是说，只有在集体中才能有个人自由。"⑦ 因此，审美需要同人的社会需要分不开，而且，审美需要还是人的社会需要的高度完满的实现，审美比乐善处在更高的位置，因为在满足审美需要的境界中，个人充分自觉地和具体地意识到了自己和社会的不可分离。

① 《马克思恩格斯全集》第 1 卷，人民出版社 1971 年版，第 926 页。
② 马克思：《1844 年经济学哲学手稿》，刘丕坤译，人民出版社 1979 年版，第 74 页。
③ 同上书，第 77 页。
④ 同上书，第 105 页。
⑤ 同上书，第 78 页。
⑥ 《马克思恩格斯全集》第 46 卷上，人民出版社 1971 年版，第 21 页。
⑦ 《马克思恩格斯全集》第 3 卷，人民出版社 1971 年版，第 84 页。

所以，审美需要的意义就在于：它是对直接物质需要的超越，从而消除了人的异化，使人摆脱动物界的真正属人的需要；它是在消除了个人与社会的分裂的情况下，社会需要的真正满足，人的社会性的真正完满实现。因而，审美需要体现了人的自由的本质。完全可以说，审美的需要，就是人全面自由发展的需要；审美需要的实现，就是人的自由本质的实现。

在笔者看来，影视艺术对人的审美需要的满足、对人的情感陶冶和人格塑造具有这样几个特点：

（1）它是在娱乐的方式下进行的。在所有的艺术活动中，影视可以说是最具有娱乐性的艺术种类，观众接受影视节目的动机也主要是娱乐，如何在影视艺术的接受和欣赏中贯彻"寓教于乐"，也显得更为重要。

（2）它具有更大的主动参与性。电影的接受需要一定的设施和场所，在目前情况下，人们观看电影一般必须买票进入影院，但进入影院，却完全是出于自己主观意愿的选择，是对电影的一种主动参与。在这里，观众在情感的介入中，既领略电影艺术的魅力，又处于身心愉悦状态，从而陶冶了情操，在"润物细无声"中增益于人格的完善。

（3）群体性。一般地，电影的接受都是群体性的，来自不同年龄、性别、职业、阶层的人共同呼吸于一个接受场所，为同一幅画面所吸引，为同一个情节所打动，形成了一个特殊的审美环境，不同的接受者在这同一刻切断了世俗功利的考虑，全身心地投入到净化心灵活动中，其审美效果是其他艺术欣赏形式所不可比拟的。

第二节　影视的人文品格

这里的问题是，影视能为社会进步和人类文明做些什么？中国影视传统和现状所表现的主题和展露的精神形态，是否已经足以担负起其文化和美学使命？

无可否认，影视传播可以给社会以潜移默化的影响，给人的心灵以触动，它不应贬抑人，而应提升人，不是束缚于现实，而是要放飞理想，说到底，影视应该给人以与"神性"照面的机会，这正是影视传播的文化和美学使命。

"神性"是什么？在席勒（Johann Christoph Friedrich von Schiller）的心目中，人性的终极境界、终极意义存在于超验的神性之中，"神性永远是一切，因为它是永恒的"①，神性即"一种无限的存在物"，而且"人在其他的人格中无可否认带

① ［德］席勒：《美育书简》，徐恒醇译，中国文联出版公司 1985 年版，第十一封信。

有趋向神性的天禀，而人通往神性的道路——如果可以把永远不会达到目标的东西称为道路的话——是在感性中打开的"①，也就是在审美和艺术中打开的。

席勒的"神性"，在尼采这里是"永恒的大生命"，是宇宙万物间的生命力，它意味着生命所能达到的最高层次、终极境界，而正是在艺术中，"一种形而上的慰藉使我们暂时逃脱世态变迁的纷扰，我在短暂的一瞬间真的成为原始生灵本身，感到它的不可遏止的生存欲望和生存快乐，现在我们觉得，既然无数共同生存的生命形态如此过剩，世界意志如此过分丰盈，斗争、痛苦、现象的毁灭就是不可避免的。正当我们仿佛与原始生存的狂喜合为一体，正当我们在酒神沉醉中期求这种至乐长驻不衰，在这同一瞬间，我们会被痛苦的利刺刺中。纵使有恐惧与怜悯之情，我们仍是幸运的生者，不是作为个体，而是众生一体，我们同它的生殖观的紧紧相连。"② 因此，"艺术是生命的最高使命和生命本来的形而上的活动"③，它"使我们相信生存的永恒乐趣，不过不应在现象之中，而在现象背后，寻找这种乐趣"④。

而马斯洛则将这一超验的永恒和绝对及人性的最高层次与"高峰体验"联系起来，"作为我们敬畏和献身的对象"的超验世界，作为只能凭信仰才能看出的"比我们更大的"东西的存在——宇宙性的存在，而这样一种终极实在，就是人性最终抵达的境界，与这样的终极实在相邂逅，也就是人的自我实现，人的"高峰体验"，这是一种"属于存在价值的欢悦"⑤，具有一种遍及宇宙或超凡的随和性，超越各种各样的敌视恶意。它完全称得上幸福愉悦、生气勃勃、神采奕奕。它是属于存在性的，它有一种凯旋的特性，有时也具有解脱的性质。也正是由于相信彼岸存在、宇宙性存在、终极实在，马斯洛才构建出了"高峰体验"为中心的美学，正是在高峰体验的瞬间，自我与这种终极实在同一。

21世纪已经到来，高扬中国影视的人文品格，提倡影视传播的美学精神，自觉抵制低俗化，就是要在人的本体性生存自由的层次上提出和思考问题，这样，中国影视才有可能在其本体论的视界上取得决定性的超越。影视传播活动被看作一种生存价值的创造，被看作一种旨在实现人类生存超越的基本精神活动，与此相应，影视也不再局限于娱乐和杂耍，不再局限于非本体的手段方面，而是作为一种更高品位的真正独立的价值，为人类的生存超越提供精神食粮。因此，人文精神的高扬，文化和美学使命意识的确立，对当下的中国影视传播具有非同小可的意义。

① ［德］席勒：《美育书简》，徐恒醇译，中国文联出版公司1985年版，第六封信。
② ［德］尼采：《悲剧的诞生》，周国平译，三联书店1986年版，第71页。
③ 同上书，第2页。
④ 同上书，第71页。
⑤ ［美］马斯洛：《自我实现的人》，许金声、刘锋等译，三联书店1987年版，第268页。

第三节　影视的文化和美学使命

影视应该也必须承担起文化和美学的使命。

所谓承担文化和美学的使命，首先是指影视应该有文化，换句话说，影视属于精神产品，与社会进步和人类文明息息相关，这是影视安身立命的基础；其次，影视还应该遵循美学的原则，也就是说，影视应该具有理想和超越精神，这是影视葆有生命力的源泉。对影视的所有认识和把握，都应最终导引到这一航向上来。

但毋庸讳言，中国影视在中国的社会文化变革中所起的作用，与这种要求还不能说是完全合拍。政治本位和伦理道德诉求是中国影视的两大一以贯之的主题，而电视在"大众文化"的旗号下，又是如此的浮躁肤浅。在它们的笼罩之下，影视所应具备的文化和美学使命经常处于一种"遮蔽"状态。

这里的问题是，影视艺术能为社会进步和人类文明做些什么？在笔者看来，影视可以给社会以潜移默化的影响，甚至可以补救它，这正是影视的文化和美学使命。

首先，作为艺术的电影，可以把人从日常存在中、从海德格尔所说的"沉沦"状态中解脱出来，使人的生活变得充实。因为，艺术的真正价值不在于它能否变成日常存在的一部分，而在于它能把我们从日常存在中解脱出来的能力，它可以使我们暂时离开这个世界，到艺术的庙堂去体验一下另外一种类型的情感，使生命获得充实。

其次，影视可以使人们从理性的教条中解脱出来，获得情感的解放。在现代社会，物质文明迅猛发展所带来的负面影响，已经使人们日益失去了他们应有的趣味，世界几乎变得面无血色，并且，理性的概念和教条正代替人们的亲身情感感受，人类历史上也许没有任何一个时期像现在这样需要感性的跳跃。在这种情况下，影视艺术就可以起一种解放情感、增加社会情趣的作用，"有一种宗教可以比其他宗教更容易和更漫不经心地把这些缠身的外衣脱掉，这种宗教即艺术……它是思想的表现和表现思想的手段，它和人们能够经历的任何思想一样神圣，现代的思想不仅是为了追求最直觉的感情的完美表现，而且是为了追求生活的灵感才转向艺术的"①。即，在艺术欣赏中，人们可以解脱这些教条，使情感得以解放和完美表现。而且，"再没有别的表现情感的方式和引起心醉神迷的手段像艺术这样好地为人类服务了。任何一种精神的洪流都可以在艺术中找到一条疏泄的渠道""艺术是

① ［英］克莱夫·贝尔：《艺术》，马钟元、周金环译，中国文联出版公司1984年版，第87页。

一种总是在改变其形式以适应精神的宗教；是一种绝不会长期被教理所桎梏的宗教；是没有牧师的宗教"①，影视又何尝不是如此。

最后，要让影视艺术进入生活，成为艺术化的生活。影视不是外在于生活，也不是只供少数人观赏的展览品，更不是一种有组织的活动。因为，"对于那些能感受到形式重要性的人来说……他们有使生活变成一种重要的、和谐的和富有感性的整体的信念，一种知道什么是绝对善的东西的信念。因为审美情感是置于生活之外和之上的，（而）当每日步入审美情感的世界的人回到人情事物的世界时，他已准备好了要勇敢地，甚至是略带有一点蔑视态度地面对这个世界"②。因为，在他的心目中存有一个更高的信仰，一种对理想生活的信念，一种对"终极实在"的期望。因而，在艺术化的人生中，人被提升，世界变得美好。

总之，影视以及艺术给了我们一个在俗世与"神圣"照面的机会，在艺术世界所发生的事件，是我们用"现实"的眼光所无法看到的，艺术把我们带到生命体验的尽头，从而让我们警醒，认识到生命的真义。

在这个意义上，真正的艺术与宗教相通。诚如贝尔所说："艺术与宗教属于同一个世界，只不过它们是两个体系。人们试图从中捕捉住它们最审慎的与最脱俗的观念。这两个王国都不是我们生活于其中的世俗世界。因此，我们把艺术和宗教看作一对双胞胎的说法是恰如其分的。"③ "艺术和宗教都是人类宗教感的宣言"，而艺术是宗教精神的一种最普遍也最永恒的表现形式。什么是宗教精神或宗教感？实即"人的基本现实感"，它使人们"置正义于法律之上，置情感于原则之上，置感觉于文化之上，置智力于知识之上，置直觉于经验之上，置理想于现实之上"。④也就是说，艺术在某种意义上相当于一种人生信仰，宗教感实与终极实在感异曲同工，它们都是对超验世界的信仰，对当下现实世界的超脱和对物欲的解说："审美价值与宗教狂喜的价值绝不依它所能给予的物质上的满足而定"⑤。"艺术和宗教是人们摆脱环境达到迷狂境界的两个途径。审美的狂喜和宗教的狂热是联合在一起的两个派别。艺术与宗教都是达到同一类心理状态的手段。"⑥

很明显，正因为艺术在某种意味上与宗教相通，它才获得了其独有的价值，才在艺术中，"认为精神生活比物质生活更重要"⑦，也正因如此，"一切艺术家都属

① ［英］克莱夫·贝尔：《艺术》，马钟元、周金环译，中国文联出版公司1984年版，第187页。
② 同上书，第192页。
③ 同上书，第54页。
④ 同上书，第62页。
⑤ 同上书，第50页。
⑥ 同上书，第62页。
⑦ 同上书，第60页。

于宗教型"①，"在人们虔诚的信奉宗教的年代中，……人们感到了宇宙的感情意味，人们才超脱尘世，如饥似渴地倾听种种游记故事。正因为如此，宗教信仰的伟大时期通常也就成了伟大艺术兴盛的时期"②。

实际上，在美学史上，也曾有人将审美和宗教体验相联系，如古罗马的普洛丁（Plotinus）就把审美经验说成是经过清修静观而达到的一种宗教神迷状态，在这种状态中，灵魂凭借精神赋予的直觉，见到了神的绝对善和绝对美，因而超越凡俗，达到与神契合为一。中世纪神学家、美学家托马斯·阿昆那（Thomas Aquinas）也说，世间一切美的事物都不过是上帝"活的光辉"的反映，审美使人超越有限事物的美，进而窥见上帝的绝对美。而柏拉图的"理念"、席勒的"神性"、叔本华（Arthur Schopenhauer）的"生命意志"、尼采的"永恒大生命"（强力意志）、伏尔泰（Uoltaire）的"生命"、柏格森（Henri Bergson）的"生命冲动"、弗洛伊德的"原欲"、海德格尔（Martin Heidegger）的"存在"、马斯洛的"自我"等，及至当代英美新批评的"作品"、现象学的"形而上的质"、解释学的"意义"等，莫不是把审美和艺术与超验的彼岸世界，实即"终极实在"相联系。

总之，应站在一种未来或理想的角度来谈论一种"应当如此"的生活，这种未来或理想的生活就是"生活艺术化"，借用海德格尔所常引用的荷尔德林的诗句："人，诗意地栖居"，这对我们理解审美和艺术的本质和功能实有深刻启发。对美和艺术的理解必须深入到人的活动、人的生存状态中去，只有与人生相联系，艺术才发射它应有的光芒。真正作为艺术的影视，类似于宗教感的宣言，一种具有宇宙意味的信仰，它作为一种人生的理想及理想境界的揭示，成为人的生命之流，我们在影视艺术中领悟着生命的"本真"，或与"终极实在"相遇，因这领悟和相遇，我们在生活中保持着开阔的胸襟和坦荡的心灵，不再因一己之小利而烦恼，不再因抽象的教条而束缚自己的生命。这样，生活不仅不缺少美，而且也不再缺少灵性和发现，"万籁虽参错，适我无非新"。因而，我们每个人都成为业余艺术家，使生活本身成为一条奔腾不息的艺术之流，这既是艺术的理想，更是理想的人生。影视艺术之所以要与永恒、绝对的"终极实在"相连，要承担起文化美学的使命，道理就在这里；我们在探讨了影视的传播属性后再来强调其美学和文化品格，道理也在这里。

① ［英］克莱夫·贝尔：《艺术》，马钟元、周金环译，中国文联出版公司 1984 年版，第 61 页。
② 同上书，第 63 页。

思考题 ❓

联系影视传播的现状，谈谈你对影视人文品格的理解。

主要参考文献

［1］阿伯克龙比. 电视与社会［M］. 张水喜，等，译. 南京：南京大学出版社，2001.

［2］巴特勒. 媒介社会学［M］. 赵伯英，孟春，译. 北京：社会科学文献出版社，1989.

［3］北京广播学院电视系. 中国应用电视学［M］. 北京：北京师范大学出版社，1993.

［4］波斯特. 第二媒介时代［M］. 范静晔，译. 南京：南京大学出版社，2001.

［5］陈志昂. 电视艺术通论［M］. 北京：知识出版社，1991.

［6］崔保国. 信息社会的理论与模式［M］. 北京：高等教育出版社，1999.

［7］戴扬，等. 媒介事件：历史的现场直播［M］. 麻争旗，译. 北京：北京广播学院出版社，2000.

［8］德弗勒，等. 大众传播通论［M］. 颜建军，等，译. 北京：华夏出版社，1989.

［9］龚文庠. 说服学：攻心的学问［M］. 上海：东方出版社，1994.

［10］关绍箕. 中国传播理论［M］. 台北：台湾中正书局，1994.

［11］郭庆光. 传播学教程［M］. 北京：中国人民大学出版社，1999.

［12］郭镇之. 中国电视史［M］. 北京：文化艺术出版社，1997.

［13］胡钰. 大众传播效果：问题与对策［M］. 北京：新华出版社，2000.

［14］胡正荣. 传播学总论［M］. 北京：北京广播学院出版社，1997.

［15］李幼蒸. 当代西方电影美学思想［M］. 北京：中国社会科学出版社，1986.

［16］刘建明. 舆论传播［M］. 北京：清华大学出版社，2001.

［17］陆扬，王毅. 大众文化与传媒［M］. 上海：上海三联书店，2000.

［18］麦克卢汉. 媒介通论：论人的延伸［M］. 何道宽，译. 北京：商务印书馆，2000.

［19］麦奎尔，温德尔. 大众传播模式论［M］. 祝建华，武伟，译. 上海：上海译文出版社，1997.

［20］莫斯可. 传播政治经济学［M］. 胡正荣，等，译. 北京：华夏出版社，2000.

［21］切特罗姆. 传播媒介与美国人的思想：从莫尔斯到麦克卢汉［M］. 曹静生，黄艾禾，译. 北京：中国广播电视出版社，1991.

［22］邵牧君. 西方电影史概论［M］. 北京：中国电影出版社，1982.

［23］施拉姆，波特. 传播学概论［M］. 李启，周立方，译，北京：新华出版社，1984.

［24］史可扬. 电视栏目和频道辨析［M］. 广州：中山大学出版社，2007.

［25］史可扬. 影视美学教程［M］. 北京：北京师范大学出版社，2005.

［26］史可扬. 影视文化学［M］. 重庆：西南师范大学出版社，2018.

［27］孙旭培. 华夏传播论［M］. 北京：人民出版社，1997.

［28］田本相. 电视文化学［M］. 北京：文化艺术出版社，1990.

［29］小约翰. 传播理论［M］. 郭镇之，主译. 北京：中国社会科学出版社，1999.

［30］尹韵公，明安香；中国社会科学院新闻与传播研究所，河北大学新闻传播学院. 传播学研究：和谐与发展　中国传播学会成立大会暨第九次全国传播学研讨会论文集［M］. 北京：新华出版社，2006.

［31］张国良. 传播学原理［M］. 上海：复旦大学出版社，1995.

［32］张卫. 当代电影美学文选［M］. 北京：北京广播学院出版社，2000.

［33］张咏华. 大众传播社会学［M］. 上海：上海外语教育出版社，1996.

［34］章柏青，张卫. 电影观众学［M］. 北京：中国电影出版社，1994.

［35］中国大百科全书·电影卷［M］. 北京：中国大百科全书出版社，1991.

［36］中国艺术研究院影视研究室. 影视文化（1—6）［M］. 北京：文化艺术出版社，1988—1994.

［37］钟艺兵，黄望南. 电视艺术发展史［M］. 杭州：浙江文艺出版社，1994.

［38］钟艺兵. 中国电视艺术发展史［M］. 杭州：浙江人民出版社，1994.

［39］朱辉军. 电影形态学［M］. 北京：中国电影出版社，1994.